影坛备忘录

海派文献丛录·电影系列

张伟 主编

张伟 编

上海大学出版社

图书在版编目(CIP)数据

影坛备忘录 / 张伟编 . —上海:上海大学出版社,2022.8
(海派文献丛录)
ISBN 978-7-5671-4504-7

Ⅰ.①影… Ⅱ.①张… Ⅲ.①电影史—中国 Ⅳ.①J909.2

中国版本图书馆 CIP 数据核字(2022)第 135829 号

责任编辑　黄晓彦
封面设计　缪炎栩
技术编辑　金　鑫　钱宇坤

海派文献丛录
影坛备忘录
张　伟　编
上海大学出版社出版发行
(上海市上大路99号　邮政编码200444)
(http://www.shupress.cn　发行热线 021-66135112)
出版人　戴骏豪

*

南京展望文化发展有限公司排版
上海颛辉印刷厂有限公司印刷　各地新华书店经销
开本 710 mm×1000 mm　1/16　插页 4　印张 28.5　字数 451 千
2022 年 9 月第 1 版　2022 年 9 月第 1 次印刷
ISBN 978-7-5671-4504-7/J·594　定价 110.00 元

版权所有　侵权必究
如发现本书有印装质量问题请与印刷厂质量科联系
联系电话: 021-57602918

拓宽海派文化研究的空间

(代丛书总序)

中华文明源远流长,绵延有序;各地域文化更灿若星汉,诸如中原文化、吴越文化、齐鲁文化、巴蜀文化、闽南文化、关东文化等,蓬勃兴旺,精彩纷呈。到了近代,随着地域特色的细分,各种文化特征潜质越来越突出。以上海为例,1843年开埠以后,迅速发展成为西方文化输入中国的最大窗口和传播中心。这里集中了全国最早、最多的中外文报刊和翻译出版机构,也是中国最大的艺术活动中心,电影、美术、音乐、戏剧、舞蹈等,均占全国的半壁江山。它们在这里合作竞争、交汇融合,共同构建了上海文化的开放格局。从19世纪末开始,上海已是整个中国,乃至整个亚洲区域内最繁华、最有影响力的文化大都会,并与伦敦、纽约、巴黎、柏林等城市并驾齐驱,跻身于国际性大都市之列。

一部近代史,上海既是复杂的,又是丰富的。从理论上讲,上海不仅在地理上处于东西方文化碰撞的边缘,在思想上也处于儒家文化与商业文化的边缘,因而它在开埠后逐渐形成了各种文化交融与重叠的"海派文化"。那种放眼世界,海纳百川,得风气之先而又民族自强的独特气质,正是历史奉献给上海人民的一份宝贵的文化遗产。近代上海是典型的移民城市,移民不仅来自全国的18个行省,也来自世界各地。无论就侨民总数还是国籍数而言,上海在所有中国城市中都独占鳌头,而且和其他城市受到相对单一的外来族群文化影响有所不同(如香港主要受英国文化影响,哈尔滨主要受俄罗斯文化影响,大连主要受日本文化影响,青岛主要受德国文化影响),作为世界多国殖民势力争相聚集之地的上海,它所接受的外来文化影响是最具综合性的。当时的上海,堪称一方融汇多元文化表演的大舞台,不同肤色的族群在这里生存共处,不同文字的报刊在这里出版发行,不同国别的货币在这里自由兑换,不同语言的广播、唱片在这里录制播放,不同风格流派的艺术门类在这里创作演出。这种人口的高度异质化所带来的文化来源的多元性,酿就出了自由

宽容的文化氛围,并催生出充满活力的都市文化形态,上海也因此成为多元文化的摇篮。若具体而言,上海的万国建筑,荟萃了世界各国重要的建筑样式——殖民地外廊式、英国古典式、英国文艺复兴式、拜占庭式、巴洛克式、哥特复兴式、爱奥尼克式、北欧式、日本式、折中主义式、现代主义式……形成了世界建筑史上罕见的奇观胜景;戏曲方面,上海既有以周信芳、盖叫天为代表的"南派"京剧,又有以机关布景为特色的"海派京剧";文学方面,上海既是"左翼文学"的大本营,又是鸳鸯蝴蝶派文学的活跃场所;就新闻史而言,上海既是晚清维新派报刊大声鼓呼的地方,又是泛滥成灾的通俗小报的滋生地。总而言之,追求时尚,兼容并蓄,是近代上海发达的商品经济社会中一种突出的社会心态,它反映在社会的方方面面,戏剧、文学、美术、音乐等领域无不如此。回顾这段历史,我们应该有更准确、更宽容的认识。

绵远流长的江南文化,为海派文化提供了营养滋润,而海派文化的融汇开放,又为红色文化的诞生提供了特殊有利的发展环境。近年来,有关海派文化的研究发展迅速,成果丰富,宏文巨著不断涌现。我们觉得,在习惯宏观叙事之余,似乎也很有必要对微观层面予以更多的关注,感受日常生活状态下那些充满温度的细节,并对此进行深度挖掘。如此,可能会增加许多意外的惊喜,同时也更有利于从一个新的维度拓宽近代上海城市文化的研究空间。我们这套丛书愿意为此添砖加瓦,尤其愿意在相关文献的整理研究方面略尽绵力。学术界将论文、论著的写作视为当然,这自然不错,但对史料文献的整理却往往重视不够,轻视有余,且在现行评价体系上还经常不算成果,至少大打折扣。其实,整理年谱、注释著作、编选资料、修订校勘等事项,是具有公益性质的学术基础建设工作,所花费的时间和精力,若论投入产出,似乎属于亏本买卖,没有多少人愿意做;且若没有辨伪存真的学术功底,是做不来也做不好的。就学术研究而言,一些基础性的工作必不可少,所谓"兵马未动,粮草先行"。我们真正需要的是沉下心来,做好史料工作,在更多更丰富的材料的滋润下才可能有更大的突破。情愿燃尽青春火焰,在给自己带来快乐的同时,更为他人提供光明,这应该是我们今天这个社会大力提倡的!

是为序,并与有志者共勉。

<div style="text-align:right">

张　伟

2020年7月9日晨于宛华轩

</div>

一册献给电影人的备忘录

张 伟

这本《影坛备忘录》,信息和八卦杂于一体,读来庄谐并重,轻松悦目,其内容和篇幅,都可以说是对电影史的一个小小补充,但却很可能被人所忽略。

说到电影史,笔者愿意借此篇幅略作回溯。

电影是改变人类生活的伟大发明,在近代传入中国的西洋文明中,它是比较早的一种。1895年12月28日,法国卢米埃尔兄弟拍摄的几部短片在巴黎卡普辛大街14号咖啡馆公开售票放映,这是世界公认的电影发明年度。仅仅一年半之后,也即1897年5月底和6月初,上海的礼查饭店和张园就率先放映了令人惊奇的"西方影戏",成为最早向中国人展示电影这一伟大发明的场所。这之后,两篇观影文字:《味莼园观影戏记》和《记观影戏事》就分别发表在同年6月的《新闻报》和8月的《画图新报》上,这大概可以算是中国最早研究电影的篇章了。此后,1897年9月发表的《观美国影戏记》,1914年7月发表的《中国最新活动影戏段落史》,1919—1920年发表的《影戏话》等,均刊登于报刊,篇幅自然有限,但却从编剧、导演、表演、拍摄、道具乃至公司创建和产业制作等电影诸多方面进行了介绍和论述,已隐约含有史的成分。

如果说,上述篇章因年代和篇幅的关系,更由于中国电影的锣鼓尚未正式敲响,草创期的青涩在所难免的话,那么,进入20世纪20年代以后,一切都开始有了很大起色。以《孤儿救祖记》的拍摄和成功上映为标志,1923年成为中国电影走向进步发展的起始之年。两年之后,明星影片公司通过自己的宣传渠道向外界透露:由"明星"董事兼经理周剑云主编的《电影年鉴》正在紧锣密鼓地筹备之中,该书共设有中国电影史、中国制片公司之调查、中国影片统计等14个栏目,内容丰富,即时将成为中国电影年鉴之嚆矢。这条消

息以后被很多人引用过,似乎成了事实,权威的《上海电影志》也言之凿凿地写道:"1925年,周剑云编撰的《中国电影年鉴》出版,这是中国第一部电影年鉴。"可惜,这信息却并不确实,到目前为止,谁也没有看见过这样一本《电影年鉴》,更没有任何一家图书馆有此收藏。周剑云当年确实有意主编这样一部年鉴,也搜集了很多材料,甚至据说已经成稿,但最终却没能付诸出版,其真实原因今天已很难查考了。事实上,周剑云的美好设想两年后由"留美海归"的程树仁实现了。

程树仁毕业于"清华",1919年赴美留学,是最早在美学习电影艺术的"专业海归"。从1924年开始,程树仁就起意编纂一部中国自己的电影年鉴。历经三年辛劳,1927年1月,由程树仁个人投资并主编,甘亚子、陈定秀编撰的《中华影业年鉴》终于在上海问世,这是中国电影从诞生至1927年前,第一部系统、全面囊括中国电影发展状况的年鉴编述体著作,无论是体例还是内容,都具有独特的历史学意义和电影史价值。此书共设置中华影业史、国人所经营之影片公司、影业界之留学生、国产影片总表、影戏院总表、各公司职员表、影业界之组织、影戏学校、影戏出版物、影戏审查会、关于影戏之官厅布告、各公司出品一览表等47个栏目,与1925年周剑云设想的14个栏目相比,内容大为丰富。今天很多电影专著所引用的一些提法和统计数据,不少都源于此书。丰富的图片资料是这本年鉴的另一特色,如果不算广告图片,该书收录的电影图片达193幅之多,且都是铜版印刷,图像清晰逼真,堪称反映中国早期影坛实况的一座丰富的图片库。可以说,中国早期的很多电影文献正是依赖这本《中华影业年鉴》才得以保留至今。

《中华影业年鉴》出版同年的4月,徐耻痕编著的《中国影戏大观》也在上海现身书肆。徐氏曾创作过众多武侠和言情小说,是具有一定声望的旧派文人(当时习称鸳鸯蝴蝶派)。此派作家历来与电影界有着密切关系,参与创作者也甚多,如周瘦鹃、包天笑、徐卓呆、郑逸梅等,故徐耻痕编著此书顺理成章,当时帮助他搜集资料并执笔撰写的王西神、严独鹤、赵苕狂等,也都是此派文人中的佼佼者。正因如此,《中国影戏大观》虽然系用文言撰写,但却极力避免枯燥、干涩,行文追求鲜活、生动,在"导演员之略历""男演员之略历""女演员之略历""小说家之略历"等栏目中,都相应穿插有一些轶事异闻

的描述,并刊登了20余位明星的签名手迹,颇有提倡"追星"的味道,体现出通俗娱乐的特点,故社会受众面更广,该书初版之后仅仅数月即已再版发行。另一方面,《中国影戏大观》对于书中所涉及的电影公司、电影团体、影戏院、导演、演员等,都以所搜集的资料为依据,进行周密细致的描述,特别是"中国影戏之溯源""沪上各制片公司之创历史及经过情形""海上各影戏院之内容一斑""电影演员联合会之今昔"等栏目,有独到而详细的叙述,史料也非常丰富,与《中华影业年鉴》堪称各有特色,形成双璧。

《年鉴》和《大观》,开中国电影史叙述新风,贡献主要在文献的搜集、整理和编撰上,其先驱地位无可取代。而让电影史研究走向初步成熟,比较完整地具有史的框架和谋章布局,并进而予以理论层面的阐述,则是30年代两部著作的贡献,它们是谷剑尘的《中国电影发达史》和郑君里的《现代中国电影史略》。

谷剑尘早在20年代就是活跃在影剧两界的名家,他创作的话剧《孤军》《岳飞》和电影《花国大总统》《英雄与美人》等,在当时都有一定影响。他在理论研究方面也颇有成就,电影界的"导演中心论"就是他最早提出的。《中国电影发达史》发表于1934年的《中国电影年鉴》,文四万字,辟"电影发明的原理和历程""电影输入中国的情形和外片市场的三个时期""自摄影片的发端与续起""有声影片发明史和输入中国的情形"等七个章节,遵循电影史发展的本身逻辑娓娓叙来,框架明晰,解读细腻,既描述各时期的特点,又有理论的支撑和分析,已然具有专门史的架构。

对今人来说,郑君里的名字显然更为响亮,但那些荣誉都是40年代末及以后所带来的,在写作《现代中国电影史略》时,他才25岁,身份主要是电影和话剧演员。虽然如此,这并不影响《现代中国电影史略》成为一部杰出的著作。《现代中国电影史略》收录于1936年出版的《近代中国艺术发展史》一书中,文九万字,辟为"中国电影发达史的四个时代""土著电影的萌芽时代""土著电影繁盛时代""土著电影中落期""土著电影复兴期"五个章节,以时间为纵向轴,旁涉历史、经济、文化等社会发展的各个方面,建构了一个纵横交织的宏大框架。郑君里翻译过《演员自我修养》等世界名著,撰写过《角色的诞生》等艺术专著,且在编、导、演等各个领域都有杰出建树,是一个

"艺术全才"。他在写作《现代中国电影史略》一书时，正在成为"全才"的道路上疾走，故此书既有他对电影本身深刻的感悟，更包含了他对中国电影一路走来的缜密思考和精细分析，以及对电影同时集企业和艺术于一身的特殊性的独特考量。此书的写作和出版，标志着早期中国电影史的研究进入了一个新的层次。

　　上述四部著作，因其沉甸甸的分量而受到学界的重视，它们的作者都具有相当地位和影响，作品篇幅也具有较大规模，史料丰富，叙述得体，发表时即产生了一定影响，今天更引起业界的广泛关注，并都已予以整理重印，成为研究者案头必不可少的参考读物。欣喜之余，我们还必须提出的是，同一时期仍有一些相关文献目前仍未引起业界的关注，它们即当年发表在报刊上的连载长文。这些文献长期没有受到重视当然有其客观原因，比如报刊散存各处，保管困难，借阅不易，利用不便；还比如作者相对名气不大，其人其作都缺少关注，以致长期湮没，无人知晓，等等。这都是事实。但贫瘠土地也许孕育富矿，不受关注可能易出成果。实际上，散篇汇读，更考验人对学科的熟悉及对文献的敏锐度，也更容易凸显一个学者的学术眼力。韩愈在名篇《进学解》中说：学习应"贪多务得，细大不捐"。今天，我们似乎更应该提倡这种穷搜旁及、日积月累的研究精神。

　　这本《影坛备忘录》正是收录"报刊连载长文"的一部书稿，当然，这些"连载长文"，"连载"是确定的，而"长文"则是相对而言，作品既有几千字的，也有上万言的，并不追求统一。20世纪80、90年代，我在徐家汇藏书楼工作，平时接触的多为近代报刊，工作之余，因为兴趣，埋头苦读，看得比较多也比较认真，并作了很多笔记。当时，电影史的文章写得较多，有关的报刊也因此几乎都过目了一遍。我深知，电影史研究是一门基于文献的学问，在中国，由于电影拷贝的大量损耗缺失，纸质文献的作用更显重要。也因此，我对这些"报刊上的连载长文"自然更是不会轻视放过，闲暇之时都一一读过，比较重要的甚至全文复印，黏贴在自制的剪报本上，以便回家仔细阅读，写作时能够参考。今天，这些已然有着岁月痕迹的剪报本颜色已经泛黄，但还安然插放在我的书架上，似乎想证明着什么。这本《影坛备忘录》，就是从中精心挑选，编辑成册，献给喜欢电影的读者的，更希望研究者能够从中有所收获。

《影坛备忘录》共收录七部"连载长文",它们分别是:杨德惠的《电影掌故》(1938年)、永康的《银灯逸话》(1938年)、吴承达的《旧货摊》(1940年)、薛广燚的《影坛备忘录》(1941年)、幼辛的《怀古录》(1945年)、周令素的《"影戏大王"张善琨》(1945年)和徐碧波的《艺海沧桑》(1947年)。这些作者,大家可能比较陌生,有的可能完全不知其人,这是实情;但其实当中也有知名人物,比如写《艺海沧桑》的徐碧波,在影坛他甚至完全可以说是一位大前辈。徐碧波早在20世纪20年代中期就是友联影片公司、六合影戏营业公司的重要人员。1925年,上海五卅惨案发生后,"友联"拍摄纪录片《五卅沪潮》,他是影片编辑,并撰写说明词,他编剧的电影则有《儿女英雄》《山东响马》《虞美人》等很多部,30、40年代,他也参与过很多电影活动。《艺海沧桑》中的很多章节,都是他以在场人的身份撰写的回忆,真实感很强。这也是徐碧波这部《艺海沧桑》不同于他文的最大特色。《艺海沧桑》虽然是1947年才在《正言报》连载发表的,但其实早在1941年徐碧波就以《影事前尘录》的书名开始执笔写作了,只是随着太平洋战争的爆发,日军进驻租界,他的写作才不得不戛然而止。

再如写作《旧货摊》的吴承达,也是和电影界关系很密切的一位知情人。他熟谙英文,能读外国专业报刊,早在20年代就曾为多种报刊写稿,30年代初担任《新闻报》副刊《艺海》的主编,与影剧界各方要人和明星无论是业务往来还是人情交往,都是日常工作,必不可少,故消息灵通,知晓各种秘闻,《旧货摊》所写,只是大海一滴而已。

至于杨德惠的名字,研究电影史的学者几乎没有不知道的,他是1949年前写作影史文章最多的一位,篇名很诱人,内容也比较扎实,在搜集资料方面是下了苦功夫的。他曾先后发表过《上海电影事业发达史》《上海影片公司沧桑录》《中国电影院小史》《上海的外片经理商》《国片年谱》等,在学界颇有影响。可能由于时局动乱的原因,这些文章几乎没有一篇是最终完成的,令人喟叹。杨德惠的上述文章,都发表在1940年前后的各种电影杂志上,不难查到。本书选择他1938年在《力报》上连载的《电影掌故》,由37篇文章组成,似乎尚不易寻觅,故选在这里,供大家参考。

上述诸文,和程树仁《中华影业年鉴》、郑君里《现代中国电影史略》诸作

相比，无论是史识和规模，广度和深度，自然不是一个等量级的，这毋庸讳言。打个不恰当的比喻，程、郑之作好比当朝派，相貌堂堂，稳坐正中；而徐、杨之作，犹如在野派，边幅不修，散在四遭。当朝派虽有其正宗之优势，然稍显拘谨；在野派自有其散漫之习气，但胜在敢说。两者互有短长，不能一概而论。俗话说，尺有所短，寸有所长，正此谓也！上述报刊连载之文，都是和影坛有关联之人所撰，有的是亲身经历，有的是听闻讲述，有的则是自己辛勤搜集资料，多方比较之后的心得，可以说都是有所依据，进退有度，下笔成文，也自有其分寸，不是想象杜撰，更非胡说八道。当然，其中观点是否正确，人事有否讹传，由于是掌故回忆体裁，也许有失严谨，缺乏征引注释，自然需要阅读者审慎对待，多加考辨；至于事实观点的见仁见智，更是在所难免。

此外，尚需补充的是，上述诸文在发表之时，均无附图。此次编辑成册，笔者为对文章有所说明，强化感观认识，更为了增加读者的阅读兴趣，附加了很多图片，总数大约有两百幅。这些图片不仅是为了烘托气氛，更是紧扣文章，希望能对理解内容略起作用。我从小学时就爱好集邮，以后更进而搜集明信片，对片上图像深感兴趣。工作后延续儿时爱好，开始图像研究。为方便图片的拍摄保存，我早在20世纪80年代就托人从国外进口了高级照相机，故文章配图，是我很早就有的一个特色；以后更进而涉足历史照片的收藏，几十年来，金钱和精力都花费不少，藏品也略可一观。此次配图，不少就是我自己的藏品，有的更是近期上海特殊状况下辗转从外地寄来的，也算是幸事一桩，似乎尚可一记。是为序！

<div style="text-align:right">2022年5月5日于上海花园</div>

目　录

电影掌故 / 杨德惠

上海有影院,加伦白克是鼻祖 …………………………… 3
雷蒙斯的发展史 …………………………………………… 5
葡籍影商郝斯佩 …………………………………………… 7
中央影戏公司的兴亡 ……………………………………… 9
煊赫一时的联合公司 ……………………………………… 11
国人经营影院的回顾 ……………………………………… 13
儿童电影院的昙花一现 …………………………………… 15
卡尔登和奥迪安的争夺战 ………………………………… 17
各影院开幕日期与放映的首片 …………………………… 19
露天影场的沧桑 …………………………………………… 23
新闻片的先河 ……………………………………………… 25
北政府时代的电影审阅 …………………………………… 26
有声电影百星大戏院首家开映 …………………………… 28
有声电影的发明 …………………………………………… 30
王人美首次作品的广告 …………………………………… 32
亚细亚公司的兴亡 ………………………………………… 33
国人首创的影片公司 ……………………………………… 35
开心公司是国产滑稽片的鼻祖 …………………………… 36
影业拓荒者商务印书馆 …………………………………… 38
《新女性》放映时举行献映典礼 …………………………… 41
电影学校的开设 …………………………………………… 43
国光公司的始末 …………………………………………… 45

廿七年前的取缔影院条例	47
昙花一现之雷蒙斯影片公司	48
国府电影检查的递变	49
声片学理讲演	51
阎瑞生影片	52
《黄陆之爱》的轰动	54
轰动旧社会的《哑情人》片	55
中国第一个女导演谢采真	56
煊赫一时的大中华公司	57
查禁露天电影	58
百合影片公司沧桑	59
明星、天一的广告战	60
"明星"摄声片的成功史	62
十家影院拥护明星声片专映	64
昙花一现的中国第一有声电影公司	65
关于《王先生》影片	67

银灯逸话 / 永康

王汉伦	71
憔悴骚姐韩云珍	73
殒落了的巨星阮玲玉	74
身怀六甲的宣景琳	76
潦倒愁乡的王元龙	78
"标准美人"徐来	80
将做母亲的陈燕燕	82
不堪回首的朱飞	84
红颜命薄的夏佩珍	86
"唯物论"的朱秋痕	88
大妹妹黎明晖	90
郭太太黎明健	92

时代宠儿的王引 …… 94
"东方劳莱哈代"韩兰根与刘继群 …… 96
"模范美人"叶秋心 …… 98
时代女性黎灼灼 …… 100
由舞而影的龚秋霞 …… 102
美人迟暮的汤天绣 …… 104
偃蹇困境的薛玲仙 …… 106
弗是生意经的杨耐梅 …… 108
没落小生郑小秋 …… 110
由歌女转变到影星的张翠红 …… 112
大眼珠型的严月闲 …… 114
神秘女郎谈瑛 …… 116
一对宝贝关宏达和殷秀岑 …… 118
尚冠武之死 …… 120
张织云命薄如花 …… 122
高占非是前进的影星 …… 125
"东方伊密尔詹宁斯"王次龙 …… 127
影后胡蝶 …… 129
小布尔乔亚型孙敏 …… 133
慈祥仁爱的林楚楚 …… 135
野猫王人美 …… 137
银幕上的坏蛋王献斋与王吉亭 …… 139
朴素端静的丁子明 …… 141
老板娘陈玉梅 …… 143
英姿勃勃的邬丽珠 …… 145
很有前途的路明 …… 147
自食其力的范雪朋 …… 149
重返影坛的王乃东 …… 151
最够活泼的黎莉莉 …… 153
王汉伦伤心史 …… 157

旧货摊 / 吴承达

- 国产影史的第一页 …… 161
- 明星五虎将 …… 163
- 关于《火烧红莲寺》 …… 170
- 第一轮戏院的发展史 …… 173
- 周文珠的出处 …… 175
- 银幕寡妇王汉伦 …… 177
- 水蛇腰的杨耐梅 …… 179
- 能哉宣景琳 …… 182
- 邵醉翁与陈玉梅 …… 184
- 四大老板娘 …… 186
- 王元龙与黎明晖 …… 189
- 全能反派的王献斋 …… 191
- 郑小秋的幼年 …… 193
- 王吉亭的生前死后 …… 196
- 王竹友 …… 198
- 独当一面的汤杰 …… 200
- 由"小"而"老"的龚稼农 …… 202
- "东方刘别谦"的洪深 …… 204
- 蔡楚生与郑应时 …… 207
- 全能的马徐维邦 …… 210
- 沈西苓的印象 …… 212

影坛备忘录 / 薛广鏓

- 女导演 …… 217
- 中西声片的鼻祖 …… 219
- 亚细亚影片公司：中国第一家影片公司 …… 221
- 商务影片部：我国影业拓荒者国光公司的前身 …… 223

明星公司 ………………………………………… 225
殷明珠与上海公司 ……………………………… 227
"联合"与"慧冲" ……………………………… 229
新闻片 …………………………………………… 231

怀古录 / 幼辛

中国第一本电影刊物 …………………………… 235
中国第一部以舞场作背景的电影 ……………… 237
中国第一批"明星"的产生 …………………… 239
中国第一部古装片 ……………………………… 241
中国第一部全体明星合作片 …………………… 243
三个自杀的女星 ………………………………… 246
中国第一部抗战片 ……………………………… 249

"影戏大王"张善琨 / 周令素

闲文表过 ………………………………………… 253
"白相"的理论 ………………………………… 255
流年不利 ………………………………………… 256
"阿有铜钿？" ………………………………… 257
"白相"原则 …………………………………… 258
《红莲寺》的"前夜" ………………………… 259
怎样对付人 ……………………………………… 260
"例外"的记录 ………………………………… 262
办事业的特色 …………………………………… 264
私生活轮廓 ……………………………………… 265
癖 ………………………………………………… 266
他与《白蛇传》………………………………… 268
燕燕之恋 ………………………………………… 270
关于陈云裳 ……………………………………… 284

京戏、电影到话剧 …… 288
与某女士的悬案 …… 298
笔下与口才 …… 299
"应付应退备忘录" …… 300
李先生的对症下药 …… 301
赌账第一 …… 302
为了刺戟与交际 …… 303
譬如对付韩兰根 …… 304
看！他的"冒险事业" …… 306
他就这样的啧啧被赞 …… 308
对她俩是"公平交易" …… 310
十足失败的事业 …… 311
张园给他的教训 …… 313
谁也看不出将走了 …… 315
怀着一切一走了之 …… 316
看一看他的长处短处 …… 317
向读者诸君告罪 …… 318

艺海沧桑 / 徐碧波

郑重声明 …… 321
序幕 …… 322
从女人说起 …… 323
得天独厚的胡蝶 …… 325
血淋淋的现实 …… 330
也谈武松与潘金莲 …… 332
厌故喜新之类 …… 341
洪伟烈被杀之谜 …… 348
《不怕死》与一元损失费 …… 350
能知进退的韩云珍 …… 352
"福慧双修"的程步高 …… 354

受恩不忘的杜小牧	357
从一门三杰说起	359
附逆嫌疑	376
鹏程万里的李旦旦	379
又是一个启发民族精神的故事	381
电影与教育	383
泛论拍戏场的"时间"	385
略谈孙瑜、黎莉莉	388
掀动了民间片的巨浪	393
始终不能团结的电影业	400
叉麻雀洪深发脾气	402
周剑云东山再起	405
发行巨头吴邦藩	408
独霸南洋国片的邵氏兄弟	410
明月清风	412
范雪朋躬演《凤还巢》	415
可歌可泣的国产电影	420
制成胶片的程序	423
记安全胶片	425
雪花飘蝶儿舞	427
陆洁是个独身主义者	433
漫谈上海的话剧	435

电影掌故

原载于1938年4月9日—5月28日《力报》

杨德惠

上海有影院，加伦白克是鼻祖

上海，是全国的一大都市，也是文化中心的重心，因为是这样的缘故，所以，一切文化事业上海总是先展，电影院也是这样。当逊清光绪十一年十月十五日，颜永京氏，在格致书院，把《世界集锦》的幻灯片，首先来放映，一连三天，至同月十七日止，这是为上海的有电影放映之先声，也可说我国有后来电影放映的滥觞。不过，那时因电影的技术，尚未成功，所以，在上海的人士对这幻灯片的放映，都说是影戏，来替代电影未来的名词。因为影戏在我国，向来是有的，在今日之下，还有不少的人们，叫电影为影戏。其实电影和影戏是完全不相同，其所以仍有这样的误叫，未始不是最初影戏的深印人们脑际里呢。

到了光绪二十五年时候，世界的对电影技术，已在积极研究，而一段一段的试验影片，也逐渐有了。上海既是大埠，所以，有西班牙人加伦白克氏，在那年来到上海，他带了一半新旧的电影放映机，和残旧片段的影片，就福州路闹市升平茶楼里，开始其电影的放映，对于观众，是收三十文的代价，就可进内，一睹生平未见的电影片。不久之后，加氏更换了短片八本，迁移地址，在虹口乍浦路跑冰场内，简单地排列了椅子，幕以白布张挂，放映起来。当时售门票小洋一角，为后来具有图形电影院的先河。因为是新兴玩意儿，所以，很轰动社会人士，大有莫不一睹以为快的情状，为加氏意外的收获。可是好景不长，仅以短片八本，每天的这样放映，而不把新片来更换，是引不起观众买票的入座，所以，不久营业是逐渐衰落了。于是又迁地址，改在湖北路金谷香番菜馆客堂内放映，然而仍旧这八本旧片，终至于难以持久，收歇放映。至是加氏知道非另添短片，是不能再来放映营业了，遂再加短片七本，连前共计十五本，仍在乍浦路跑冰场内放映。但是，因上海人喜观新的玩意儿，这些片子，并未有怎样的特色，业务还是平淡，遂引起加氏无意经营。却巧在那时候，有个西班牙人雷蒙斯的，和加伦白克是很要好，他看得加氏经营这电影的

放映，在上海是很有希望的，向加氏直说，要求参加共同经营。因加伦白克已是不再经营的意已决，现在雷蒙斯既然要共同经营，自己正苦无人接替，不如让他一人去办，遂欣然让给雷氏接办了。但雷蒙斯很贫穷，哪里有金钱来作资本，便向加氏借款五百元，来经营这电影放映业务。雷氏接办之后，添加新片，仍在虹口开映。那时因欧风东渐，民智日新，社会人士，也觉得电影娱乐的兴致，所以，雷氏放映的营业收入，很是良好，乃于光绪三十四年，在虹口乍浦路地方，用铅皮建搭了电影院，一所命名虹口大戏院（即现在的虹口大戏院前身），每位售座二百五十文，为上海之有正式电影院的嚆矢。

20世纪30年代初的虹口大戏院

雷蒙斯的发展史

西班牙人雷蒙斯氏于逊清光绪三十四年,在上海海宁路乍浦路创设虹口大戏院之后,因其努力地经营,时映风景之类的短片,所以卖座异常良好,得有盈余,遂在北四川路海宁路口,建筑了维多利亚大戏院(即现时新中央)一所,对于内部的装置,在当时,可说是够备"富丽堂皇"的资格;此为上海有正式建筑电影院的第一声,门票售价,分前面和后面两种,前面每位一元二角,后面七角。因电影院尚系新兴的娱乐场所,所以,一般高等人士,趋之若鹜,于是雷蒙斯氏的营业,愈见良好。

宣统二年,爱普庐大戏院,在北四川路海宁路北成立;而翌年,宣统三年,爱而近路新爱伦大戏院继起,这两家和维多利亚戏院,作正面上营业的竞争。但是,雷蒙斯是个智多机警的人,觉得非另拓展地方,殊难长此下去;况且,自己腰包,已可活动,遂于民国三年时候,勘定静安寺路中段建筑了新型夏令配克大戏院一所,规模和装潢,胜过爱普庐;而且对西区的观众,予以地段上的便利,不必跋涉远途,开幕以后,果然生涯鼎盛。而对爱普庐和新爱伦的营业竞争,已是处于制胜地位。

民国六年,雷氏又建筑一所,万国大戏院在东熙华德路庄源大附近,以侧击的战略,对新爱伦戏院,予以打击。在这时候,雷蒙斯电影院经营的基础,已是很顺利,而坚固起来。在这时候,首把电影在上海放映的加伦白克氏,眼看得雷氏经营后业务发达,握有四个电影院,俨然成电影经营的巨头,所向无敌,回想前情,不免妒忌,想从雷氏手中收回;结果,不但未如所愿,而且双方间反因此伤了感情。

因时代的进展,电影的娱乐,已是引起上海人们的浓厚兴趣,雷氏的业务,至此更是一帆顺利,而历年盈余,亦颇不赀,复于民国十年,在卡德路和八仙桥两处,建设卡德和恩派亚两大戏院,执占戏院的牛耳。

20世纪30年代的夏令配克大戏院

民国十五年三月,雷氏以在上海二十年时间,经营电影院业,已由穷酸而成大腹之贾,行将回国休老,乃把手创的维多利亚、夏令配克、万国、卡德、恩派亚五院,租与张石川等所组织的中央影戏公司经营了,只剩首创虹口大戏院,依然自己经营着。

民国二十年,雷氏将租与中央影戏公司的夏令配克、卡德、恩派亚、万国、维多利亚五院,以八十万两的代价,售给该公司;虹口大戏院,也出售给西班牙人晒拉蒙氏了。现在的虹口大戏院乃是重新翻造过呢。总之,雷氏在上海经营电影院,真是可说"飞黄腾达"四字来形容他。

葡籍影商郝斯佩

逊清宣统二年(西历一九一〇年)，有个葡籍的俄国人，叫郝斯佩的，他眼看雷蒙斯所经营虹口和维多利亚两戏院电影放映，能够卖座，觉得电影事业，大有可为，于是在北四川路海宁路维多利亚大戏院附近，创设了一家爱普庐大戏院，想来和雷蒙斯两家影院来竞争。设备装潢，选择影片，都可说不比雷蒙斯之下，所以，卖座也很良好，除了开支外够有盈余。

民国十五年三月，静安寺路夏令配克大戏院，为中央影戏公司，向雷蒙斯租下五院中之一再转租给郝斯佩经营者。因那时电影放映，在上海社会里，是公认娱乐事业之一，所以，郝斯佩经营后，在全市影院下，是执着全市权威的影院，他心中是很欣喜的。民国十七年，霞飞路中段的东华大戏院，被郝斯佩吸收营业，改名为孔雀大戏院，但至民十九年，因地段关系，而放弃了经营。民二十年，雷蒙斯所有的夏令配克大戏院，正式售给郝斯佩。而同年，原有的

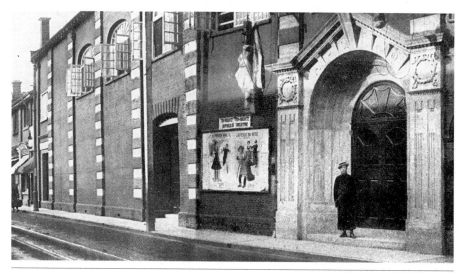

爱普庐影戏院

爱普庐大戏院,因时代所趋,建筑显得陈旧,后来的新式影院的创设,都比堂皇而拆毁了,不久,夏令配克也停止了放映。郝斯佩在上海影院经营,因不是捷足先登的资格,所以,结果,不比雷蒙斯腰缠万贯,只是碌碌无成罢了。

中央影戏公司的兴亡

在民十五年前，上海的电影院，是在外人经营势力的掌握中，尤其是西班牙人雷蒙斯，握着的电影院，有虹口、维多利亚、卡德、夏令配克、万国五家，成为当时影院经营的霸王，谁也不能够敌得过他。此外，外人经营的，有郝斯佩的爱普庐戏院、林发的新爱伦戏院等数家；而国人经营的影院，仅有共和大戏院、上海大戏院、奥迪安大戏院等数家，其在整个影院经营阵线上比较，无疑，势力的雄厚，是属于外人方面的，因为这缘故，所以，时常被这外商电影院压迫。

民国十五年春，雷蒙斯因将回国休养，其所手创的各电影院，无意续营，有出租与人经营之消息，传播外间后，明星影片公司张石川、百代公司经理张长福等，以时机不可失，乃发起召集股本，组织了一个中央影戏公司，来承租雷蒙斯经营的夏令配克、维多利亚、恩派亚、卡德、万国五院，并将上年民十四，明星公司就六马路申江亦舞台改组的中央大戏院，也收罗在中央公司之下，并升为首轮，领衔所组各戏院。同时，以夏令配克戏院有种关系，转租给爱普庐大戏院主人郝斯佩经营，将维多利亚戏院改名为新中央大戏院；更以再进的努力，又吸收吉祥街的中华戏院、海宁路的新爱伦大戏院及平安大戏院三家，计连所租的共为八家，均于同年九月起正式开映营业，俨然是国人经营影院的托辣斯，声势浩大，在那时有唯我独尊之慨。

民国二十年，雷蒙斯所租予中央影戏公司的各影院，正式出售给中央影戏公司，代价为八十万两，再由该公司，将夏令配克，转售给郝斯佩。在那时候，上海的新式电影院，受时代潮流的激进，年有新建落成，开幕营业。中央公司所属各影院，建筑上都显得陈旧，实在不能再如过去能号召顾客，所以，有的是脱离了，也有的被拆毁了，但其经营精神，仍不畏馁，始终如一。民廿五年三月二十二日，中央影戏公司，经股东会议决，宣告停业，将所辖各戏院，分别出租于人。至是华商集团经营的影院，成为烟消云散，给上海电影事业史上留下一个名词。

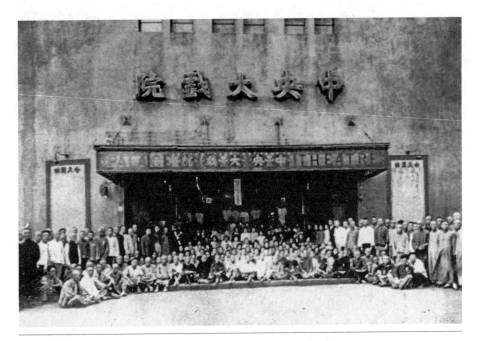

20世纪30年代的中央大戏院

煊赫一时的联合公司

自雷蒙斯氏在上海电影院握了牛耳,垄断影院同业之后,外商的对重起垄断雄心,是时有在发现,不过,终因为其手段不高明,结果,未能和雷蒙斯氏相媲美。

民国二十一年,英籍华人卢根氏,他是个雄心勃勃的人,想在上海电影事业上,来一个托辣斯。先把卡尔登舞场旧址,也就是以前大光明戏院原地,设法获得地产租借权后,因其地址广大,且又地处闹市中心,决定来建筑一家雄视全沪的大戏院的计划,遂开始纠集中外巨商数人,组织了一个联合公司,他自任为经理,由公司的力量,来进行他的托辣斯计划。

当然,在大规模进行下,资本非要雄厚不可,联合公司,遂决定资本额为三百万两,提出一百十万两,建筑大戏院,就是现在的大光明戏院,于民二十二年六月十四日,落成开幕,为上海惟一建筑设备的戏院;同时,又以四十五万两,收买迈而西爱路的国泰,更以五十二万两,收买其他较小戏院,如卡尔登、华德、巴黎、明珠等数家,总计联合公司投资影院上,共达二百七万两。卢根的托辣斯手法,表面上虽是达到了,但实际上,却现极大的危险,已达爆炸程度了。原来,联合公司资本虽定为三百万两,然实收仅一百九十一万七千两,所有尚未缴的一百〇八万三千两股权,是由该公司股东兼董事长美人格兰马克所

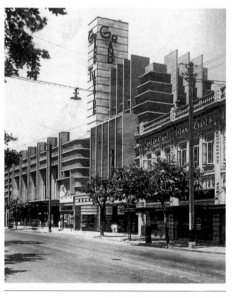

1933年大光明大戏院外景

经营的国际抵押银公司所承购,限定一九三三年交足。因为投资额超过资本实收,所以,卒致周转不灵,于民二十二年九月,该公司董事长,被债权人控告于美使署,并清理该公司财产变卖各戏院,来偿还债权人。同时,董事长亦控卢根,幸而措置得宜,风潮未大,而联合公司至此,也就宣告寿终正寝了。

国人经营影院的回顾

上海的电影院，最早是由外人所经营，因当时社会人士，对电影院的经营，是引不起他们的注意。所以，自从逊清光绪三十四年，上海有电影院后的数年中，只见外商的经营创立，未见有华商的开设。

民国四年，粤商曾焕堂，在虹口北四川路虬江路口，首创上海大戏院，于是年五月十七日开幕，为华商经营电影院的嚆矢。在那时，上海的电影院为虹口、维多利亚、爱普庐、新爱伦、万国、共和六家，连上海大戏院共为七家，因为是这样的缘故，营业方面，以时代环境关系，除高等人士趋之若鹜外，中下级社会人士，是稀有光顾的，因此放映收入，平平而已。

这样地经过十年时间，迨至民十四年，永泰和烟公司经理陈伯昭，以上海电影院，处在外人掌握中，殊觉非是，乃在北四川路建筑规模宏大、装潢富丽奥迪安大戏院一所，来和卡尔登、夏令配克两大戏院竞争；况且，陈氏又经营奥迪安电影公司，办理欧美影片的租映，所以，在那时，足够和外商电影院来争雄。

民国十四年，明星公司，为自己出片放映，创立中央大戏院于六马路申江亦舞台旧址；民国十五年三月中央影戏公司，由张石川、张长福等集资组织成立，租办中央、新中央、万国、卡德、恩派亚、中华、平安、新爱伦等八院，为华商集团创设影院的新纪录。同年，宝兴路青云路口的世界，闸北福生路俭德储蓄会演讲厅改建三阳公司经营的百星，霞飞路华龙路西丁润庠经营的东华三家继起创立，为上海电影院国人经营的惟一发展时期。

民十八年后，电影院创设，是每年均有。在那年，有鸿祥公司在民国路舟山路口经办的东南大戏院，海宁路乍浦路口的好莱坞大戏院，福煦路的九星大戏院，茂海路平凉路的长江大戏院四家。民十九年，奥迪安公司，在宁波路广西路口，开设新光，及汇山路的开设的百老汇两戏院，益泰公司在北山西路底的山西，爱多亚路成都路的光华，八仙桥的黄金（现改演平剧），明星公司在

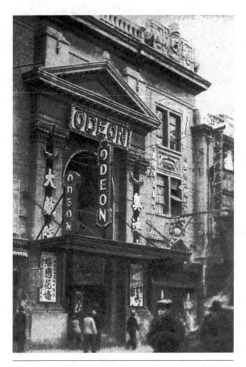
奥迪安大戏院外景

青岛路派克路开设的明星,小西门蓬莱市场经营的蓬莱等六家。民二十年没有新设影院的出现。民二十一年仅有乍浦路海宁路的融光一家,为东方影画有限公司所经营。民二十三年,有黄金荣氏在康悌路肇周路建设的荣金。民二十三年,北京路的金城大戏院,由柳中浩、柳中亮昆季创办成立,夺得国片的头轮戏院地位;白尔路的月光大戏院,不久也接着开业。

自民二十四以后,电影院的营业,受不景气恐慌的影响,是渐见不振了,所以,迄今未有国人经营新影院的开设。回顾历年来影院在国人经营,上面是值得参考的。

儿童电影院的昙花一现

儿童电影院在上海,可说是昙花一现般的短命,有许多的人们,或许还不知道呢。

儿童电影院的创设,经过是这样的:在民二十四年初,上海市儿童幸福委员会,鉴于儿童为未来国家的主人翁,对于正当的娱乐,应有所提倡,以纠正其引诱邪途的娱乐,以致影响儿童的思想及品性,所以,有这儿童电影的放映了。时在元旦那天,假南市尚文小学内,举行开幕,先由市教育局局长潘公展致词,继开映外片《华盛顿之一生》。

儿童电影虽然是放映了,但因为没有固定专映儿童电影的院址,觉得非常不便,而且又不能建筑儿童电影院,因为是这样的缘故,所以,经该会多方的接洽,结果,就白尔路新建筑的月光大戏院,"现改为亚蒙"订立合同,这样始正式有儿童电影院的创立。遂于同年四月四日儿童节上午九时,举行开幕典礼,吴铁城市长,特派潘公展局长为揭幕,下午一时半,正式开映儿童电影。

20世纪30年代著名童星葛佐治和陈娟娟合影

因院址已有固定,所以,规定每星期二、五两天下午五时,星期日上午十时,月光大戏院应放映儿童电影,门票每人限售一角。

可是好景不长,至四月下旬,月光大戏院,因债务关系,而闭门歇业了,于是儿童电影院,和社会人士相见,不过二旬,也随之消灭了,以迄于今。

卡尔登和奥迪安的争夺战

派克路的卡尔登大戏院,在十余年前,是握有头轮影院的地位,与夏令配克大戏院,同受高等人士的欢迎,所以,卖座异常良好,不下今日的南京和大光明两戏院。

民国十四年,代理欧美外片的租映的机关,奥迪安电影公司,因为看得上海电影院事业的可为,且自己又代理影片,不怕无有佳片来公映,号召观众,因为这样,所以在北四川路中段,建筑了一家规模宏大的奥迪安大戏院,设备是新式,装潢够富丽,且地段又适中,开幕后,卖座异常良好,营业的发达,大有压倒卡尔登和夏令配克两家之势。

当然,卡尔登大戏院为竞争计,乃在奥迪安戏院附近的地方租得中央大会堂,创设了一家平安大戏院,冀希分散其卖座的营业。但是,那时的奥迪安

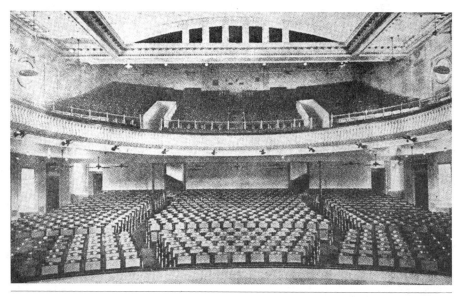

20世纪20年代中期奥迪安大戏院内景

电影公司,是有势力的,如美国派拉蒙等公司出片,均归其经理,因之有恃无恐。结果,双方是进入肉搏战阶级的竞争,甚是剧烈。不久,平安大戏院,敌不过奥迪安而收歇,于是卡尔登大戏院的当局中国影戏院公司,就停止其竞争了;而夏令配克大戏院经营人雷蒙斯,以积有余资,不欲重振其威,来加入竞争。所以,卡尔登大戏院的失败,夏令配克未能以联合阵线来竞争,也是主要原因呢。

各影院开幕日期与放映的首片

上海电影院的开设，迄至今日，已普遍全市的四处，踞全国影院的首席。其各院开幕日放映的首片，这里，分述在下面，许是忆旧的趣味材料。

大光明大戏院开幕于民二十二年六月十四日晚九时一刻，首片的放映，为米高梅公司出品，劳勃脱蒙高茂莱和华尔忒许斯顿合演的《热血雄心》。

南京大戏院开幕于民国十九年二月二十六日，首片的放映，为环球公司出品的《百老汇》。

大上海大戏院开幕于民二十二年十二月六日晚九时一刻，首片的放映，为二十世纪福斯公司出品，丽琳哈蕙和刘亚理斯合演的《女性的追逐》。

国泰大戏院开幕于民二十一年元旦日，首片的放映，为米高梅公司出品，瑙玛希拉主演的《灵肉之门》。

新光大戏院开幕于民十九年十一月二十一日下午五时，首片的放映，为派拉蒙公司出品，珍尼麦唐纳主演的《琅玕仙子》，在未映片有开幕的节目：（一）为序曲，（二）有声新闻片，（三）有声短片。

金城大戏院开幕于民二十三年二月三日，首片的放映，为联华公司出品，钟石根导演，阮玲玉、林楚楚、郑君里、黎铿合演的《人生》。

奥迪安大戏院开幕于民十四年十月九日晚九时一刻，首片的放映，为派拉蒙公司出品，曼丽毕克馥主演的《剑底莺声》。

北京大戏院开幕于民十五年十一月十九日九时一刻，仅只举行开幕典礼，二十日始放映；首片为第一公司出品，恺门塔文主演的《醉乡艳史》。

东华大戏院开幕于民十五年五月二十九日晚九时一刻，首片的放映，为派拉蒙公司出品，史璜生主演的《法宫秘史》。

光陆大戏院开幕于民十七年二月二十五日，首片的放映，为爱温麦司鸠主演的《采花浪蝶》。

中央大戏院开幕于民十四年四月二十四日下午三时，先映《孙总理出殡》

的新闻片,次为《红人盗盒记》,末为派拉蒙公司出品,罗克主演的《怕难为情》八本。

新中央大戏院开幕于民十五年四月二日,首片的放映,为明星公司出品,张石川导演,张织云、杨耐梅、朱飞、郑小秋合演的《空谷兰》。

巴黎大戏院开幕于民十五年一月五日,首片的放映,为米高梅公司出品,约翰吉尔勃和格莱特嘉宝合演的《爱》。

浙江大戏院开幕于民十九年九月六日,首片的放映,为二十世纪福斯公司出品,德粟娃和麦克雷伦合演的《卡门之爱》。

丽都大戏院开幕于民二十四年二月三日,首片的放映,为米高梅公司出品,华雷斯皮莱主演的《自由万岁》。

上海大戏院该院开幕于民国四年五月十七日;"一·二八"一役,被毁于火,后又重建,开幕于民二十一年十一月五日,首片的放映,为联美公司出品,琵琶黛妮儿和范朋克合演的《银河取月》。

明星大戏院开幕于民十九年十月二十九日,首片的放映,为派拉蒙公司出品,希佛莱和麦唐纳合演的《璇宫艳史》。

融光大戏院开幕于民二十一年十一月二日五时半,先由吴铁城市长代表俞鸿钧致开幕词;后始映片,为米高梅公司出品,华雷斯皮莱主演的《海阔天空》。

东南大戏院开幕于民十八年二月九日,首片的放映,先为卓别麟主演的《马戏》;继开映正片,为米高梅公司出品,丁麦盖和宝琳斯达合演的《战地良缘》。

广东大戏院开幕于民二十一年十一月十四日,首片的放映,为联华公司出品,阮玲玉主演的《恋爱与义务》。

西海大戏院开幕于民二十一年九月九日,首片的放映,为派拉蒙公司出品,罗克主演的《捷足先登》。

百老汇大戏院开幕于民十九年二月二十五日五时半,首片的放映,为派拉蒙公司出品,麦唐纳和希佛莱合演的《璇宫艳史》。

荣金大戏院开幕于民二十二年十月二十六日,首片的放映,为联合公司出品的《锦绣缘》。

黄金大戏院开幕于民十九年一月三十日,先映卓别麟主演的滑稽片《黄金万两》二本;继映正片,为派拉蒙公司出品,琵琶黛妮儿主演的《大姑娘》。

百星大戏院开幕于民十五年十月九日,首片的放映,为法国惠斯公司出品,柯兰古珂玲和葛兰英合演的《风流皇子》。

光明大戏院开幕于民二十年七月二十七日，首片放映为罗克主演的《白衣党》。

福安大戏院开幕于民二十年一月一日，首片的放映，为爱迪康泰主演的《特别邮差》；并为庆祝元旦，在上午十时，加映一次，座价减半。

天堂大戏院开幕于民二十一年六月十九日，首片的放映，为天一公司出品的《芸兰姑娘》。

九星大戏院开幕于民十八年十月十七日，首片的放映，为康拉樊德曼丽菲滨主演的《笑声鸳鸯》片；并加添话剧家王美玉女士，登台歌唱时事新曲。

威利大戏院开幕于民二十一年四月一日，首片的放映，为二十世纪福斯公司出品，珍妮盖诺和却斯福雷合演的《同心结》。

明珠大戏院开幕于民二十年十一月一日，首片放映为《自由魂》；并在正片放映前，加映滑稽片《狗侦探》。

山西大戏院开幕于民十九年一月二十九日晚，而映片则在十日那天，首片的开映为《新罗宾汉》。

蓬莱大戏院开幕于民十九年一月十八日，而映片则于十九日，首先放映为环球公司出品，曼兰菲洪宾主演的《艺海情花》。

东海大戏院开幕于民十八年一月三十日。

奥飞姆大戏院开幕于民十六年九月一日。

光华大戏院开幕于民十九年一月三十日。

世界大戏院开幕于民十五年二月十三日；"一·二八"之役，毁于炮火，民念三年重建院屋，同年十月六日开幕。末了，电影院开幕日期及放映首片，还有许多家未能找集其材料，容待他日来补充完整罢，再所说各戏院前后，并无成见，特此附带声明。

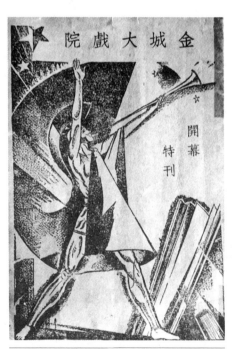

金城大戏院开幕特刊（1934年）

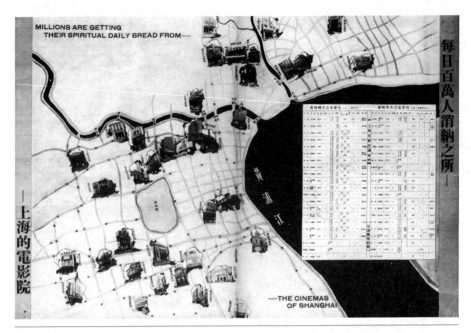

20世纪30年代上海电影院的分布图

露天影场的沧桑

在夏天的季节里，上海这都市，便有不少的新鲜游玩的场所出现，露天电影场，便是其中之一的玩意。因为，在热天里，一般公子哥儿、摩登女郎，感觉得坐在电影院里，虽然有冷气设备，究属有些闷气，终不及在那满天星光灿烂、凉风习习的草地上的露天电影场自然凉气爽体可比。因为是这样的缘故，所以，每年到了夏天，露天电影场，便会应时而起。

露天电影场在上海，已有十多年的历史了。当民国十三年夏天里，靶子路的消夏电影场，和静安寺路的圣乔治露天影戏院两家最早了，尤以圣乔治的设备，比较消夏电影场为完善，场地是在绿草如茵的花园里，一排排的坐椅上，还放了啤酒和冷水，任入场的人们随心所欲地饮喝；况且，所映的影片，又较为上等的佳片，故而营业非常地良好，而好玩闲的，大有趋之若鹜的盛况。

民国十四年夏天，静安寺路大华饭店（现已拆毁），在那时，是大家所公认为富丽的大饭店，开设了一个大华露天影戏园。因为它的地点适中，交通便利，而且内部设备，幽静富丽，兼而有之所选的片子，更是第一流，一到晚上，的确常告满座，生意的良好，握着露天电影场的首位，这样到大华出卖而被拆毁时为止。

因为露天电影场在夏天里，已是给予上海好玩人们认为惟一消凉的场所，所以，接着跑马厅里面也开设一家露天电影场，霞飞路迈尔西爱路转角、前凡尔登花园里、胶州路康脑脱路上，也曾开设过露天电影场。而且影院的屋顶平坦的，如新世界跑马厅旁的福星大戏院、福生路的百星大戏院，也都竞来放映露天电影，来号召观众。此外，各游戏场屋顶放映露天电影，更是遍及各家，不过，因为附属于游艺场内，所以，不像独立的露天电影场，会使人注意。

露天电影场的过往历史，也有不少沧桑可说，大华饭店的被拆毁，变成现今的大都会和维也纳两舞场，福星也变作了逍遥的露天舞场，百星的房子，虽

然存着,可是已有多年不营业了,圣乔治也经过沧桑而没落了,其在近年来,开设露天电影场,较大的只有跑马厅和迈尔西爱路的一个花园里两家。爱多亚路的大华舞厅屋顶,也曾开设过露天电影场,其中而以跑马厅露天电影场,最出风头,因为座位设在跑马厅的看台上,而银幕则在看台前面的草地上,地方又广大,空气又新鲜,在凉风习习下,确是会使人如入仙境般的快乐。现在,又要到夏天了,不知露天电影场的开设是怎样?

新闻片的先河

在今日世界瞬息万变之下，要留他作个纪念的价值，无疑，电影新闻片的最惟一了。电影新闻片，是世界时事报告的宝座，能够迅速地，完成其所负的使命，给世界人士亲眼目睹。因为是这样，电影新闻片，在近十年来，可说是很普通的放映了。在我国，其有新闻片的摄制，也有十多年的历史过程。当民国十年六月时，也是公历一九二一年六月，第五届远东运动大会，在上海虹口公园里举行，情况是够热闹，那时，执占全国文化机关首位的商务印书馆，自民六年设立影片部后，对摄制各地风景片，很是努力。因远东运动会，在上海举行，该馆以时机不可失，商得该会同意，和青年会影片部主任比德博士合作，在运动场上，摄取新闻片共完成三卷。第一卷，是运动健儿们入场和开幕典礼；第二卷，是各项运动决赛；第三卷，是女生会操和童军会操，为我国之有正式新闻片嚆矢，因为在民国六年，商务印书馆影片部，曾摄有《盛杏荪大出丧》《上海红十字会游行》《上海焚土记》等新闻片。

北政府时代的电影审阅

电影的审查在各国，因其所负使命的重要，都要实施审查，以期导以正轨，为开发民智的先锋。而在我国，当影业蓬勃时代，也就是民十三年至民十五年间，当时，北京政府，对这电影，追随各国之后，也要来受审阅，由教育部颁布审阅章程十条。这里，录之如下，为我国后来电影检查的嚆矢，是很值得纪述的史料呢。

第一条　凡编演影剧，不论该剧片在本国制造，或由外国输入者，均得由本会随时审核。

第二条　凡编演影剧，有合于左列各款之一者，经本会审合，得褒奖之：（一）其事实情形，深合劝惩本旨者；（二）有益于各种科学之研究者；（三）于学校教授，确有补益者；（四）扮演影剧，确有补益者之旨趣者。

第三条　关于影剧之褒奖办法，准用本会戏剧奖励章程第三条至第六条之规定。

第四条　审阅结果，认有左列各项之一者，得呈明教育部，转行该管官署，禁止或剪截之：（一）迹近煽惑有妨治安者；（二）迹近淫亵有伤风化者；（三）凶暴悖乱足以影响人心风俗者；（四）外国影片中之近于侮辱中国及中国影片中之有碍邦交者。

第五条　审核结果，认为有左列各项之一者，得由本会直接通函，劝其缓演，或酌改：（一）情节离奇不合事理者；（二）扮演恶劣易起反感者；（三）意在劝惩而反近诱惑者；（四）大体尚佳，间有疵累者。

第六条　影戏审核另由戏曲股主任指定本股会员充任之，但他股会员，有熟悉影场技术或阅览经验者，亦得临时摊定。

第七条　审核员将审核之意见，详作报告，径送戏曲股，开会公决。

第八条　审核员之报告意见，如认为有尚须复审者，得由主任，指定其他会员复核之。

第九条　凡经本会审核之影剧，应于本会丛刊，或教育公报中，随时公布之。

第十条　本章程自呈请教育部核准之日施行。

看了上面十条审阅的章程，可见当时的审阅，意旨很是简单，尤对民族思想，毫无提及。同时，对名词方面，在今日说起来，可说有些不伦不类电影，如演员称为扮演者，称为影剧，这里，也由此而知道当时电影事业的是怎样的程度了呢。

有声电影百星大戏院首家开映

世界有声电影的技术完成，是在民十六年春，而上海有整部有声电影的开映，则在民十八年二月九日夏令配克映《飞行将军》为先河，但是上海的最先映有声电影，不是那时候，而且还在早时期呢。当民十五年时候，世界有声电影的技术，虽然是还未达到其成功目的，但随时试验的摄制，已是有了。那时，有个美国著名电学专家提福莱司脱氏，积多年研究的经验，曾发明福诺飞尔有声映机，在一九二三年的夏天，纽约立福利影院；开映有声电影；这年冬季，他来到上海，觉得上海对有声电影，还未有人作试验性质的放映过，就假借闸北福生路中华俭德会内的百星大戏院，于十二月十八日起公映，因为有声电影尚未达到成功之途，所以，其所放映的，只是些短片，并没有整部的长片。可是在那时候，因为上海从没有这种有声电影的放映过，所以，很轰动社会人士，一连开映六天，而至十二月念三日止，观众仍不少衰，原因是上海人士，对这有声电影是视为罕有的娱乐。因为这样的缘故，所以，门票座价，也售至相当的昂贵，日场，楼上每位一元二角，楼下八角；夜场，楼上一元六角，楼下一元，儿童一律全票，可见其盛况的一斑了。

当时所放映的有声电影，既是很能轰动社会人士，而所映的声片，是些什么短片呢，说出来，真叫人不信。凑合放映的短片，计有十七部之多，其中有歌曲，有跳舞，其名称是这样的：（一）三弦琴独奏；（二）音乐舞；（三）《我将奈何》曲；（四）美总统柯立芝在白宫演说新闻片；（五）包婉儿女士的《球舞》；（六）包婉儿女士的《埃及舞》；（七）黎亚妮女士唱《莱维亚曲》；（八）海娜女音乐班合奏歌曲；（九）美森的梵亚令独奏；（十）明黎氏奏名曲；（十一）沃司加氏和麦娜女士合演的，莎士比亚名剧；（十二）爱迪康批氏的笑剧；（十三）乔士舞曲；（十四）白莱脱女士的匈牙利舞；（十五）西班牙歌曲；（十六）西班牙斗牛舞；（十七）黎麦华氏和玛丽德女士合演的探戈舞。除了上面所说的十七片为有声外，因为放映时间还是短促，所以，百星大戏院当局，再加映默片的滑稽

片,以给观众相当的满意。

　　时代到了今日,有声电影的开映,是普遍了全市大小的电影院,回想昔日第一次有声电影开映时的情况,却尚在笔者脑际里深印着呢。

有声电影的发明

世界有声电影技术的完成，还是在最近十年呢（一九二七年）。当一九〇〇年时候，有个德国人叫卢默的，他利用收音机电波的变动，激起光波的感应，因之而得到了有声，不过，那时卢默是在试验时期，所以，得到的成绩，未能十分美满而可运用自如。

一九二一年，瑞典科学家兰金氏，虽有发音画片的贡献，但是，此后未有所闻，当然也是未够现实上的运用所致。同年有美国伊立诺州立大学教授，波兰人铁可辛纳氏，他在过去二十年里，曾对有声学理上作实验一切；在本年里，完成其所谓发音电影，利用普通电话的收音筒，音波的改变激动电波，影响到特制的光线，由光线改变摄入普通影片的边缘，借光电池的力量，将影片的光影，回复到为电波，更扩大为音波而发声。这就是铁可辛纳氏发明有声电影的大略情形。

一九二三年夏天，有声电影，经科学家的逐渐研究，稍具了应用程度上的表现了，纽约立福利电影院，首先开映有声电影，一时颇为轰动纽约人士。这有声电影是提福来司脱氏的福诺飞尔机的试验，这部机器，和铁可辛纳的发音电影相仿佛，也是利用影片的边缘，记电光相感的变幻的东西，不过，他的感光之灯，是另有特别的新贡献，因为这样的缘故，所以，他的音波是切确，并且发声格外来得清晰，其声和影的配合，很是准确，是较他种的有声机器，要完全得多了。

同时，有很多的发明利用电影的方法，有的是在影片上刻画音路以记声的；有的于影片的边缘，刻成凹凸的形状以记声的；也有把影片中装入细铁丝一根，利用电磁的力量来记声的，就中而以德国人劳司脱的机器，为最完备了，他利用光电感应的原理，将音波摄入影片，成为无数大小长短不一的尖角形，这就是记音符。一九二六年八月，美国华纳兄弟影片公司，在纽约华纳大戏院，和钟声电话公司试验室合作，成功利用蜡盘记音，后借电机之力，得到

完美的影音配合法的长片有声电影《纽约之光》的公映,解决了蜡盘配音的困难问题。同时,利用影片记音的科学家,有许多仍在不断地研究,提福来司脱氏的研究同志凯士氏,因故和提氏分手,而与福克斯公司,联合组织福凯有声电影公司。福克斯为美国大制片公司之一,以商业作科学的后盾,研究有声电影技术。一九二七年三月,终而有所谓慕维通和世界人士相见面了!也就是有声电影片的鼻祖,今日我们眼看有声电影的发达,不能不归功发明者的伟绩。

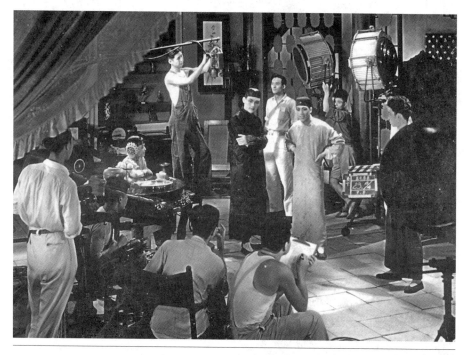

20世纪30年代中国有声电影拍摄现场

王人美首次作品的广告

以"野猫"绰号的王人美,在现在明星队里,是有相当的地位,这当然由于她过去作品努力所得的结果。

记得她第一次主演的作品,是民二十一年联华公司摄制的《野玫瑰》默片,系孙瑜导演,金焰合演。因王人美过去在歌舞界里是享有名声,对主演影片,还是处女作,所以,联华公司,对王人美宣传广告,也把她在歌舞界的地位,来发挥,其原文录之如下,可见当时联华公司的提拔新人才的积极了:

王人美在影片《野玫瑰》中的表演

王人美……照片遍天下,唱片传遍中国,影片虽是处女作,若然一见,自知名不虚传。王人美……是联华歌舞班台柱,是黎锦晖嫡传的高足,是歌舞界之骄子,是艺术界之宠儿,自主演《野玫瑰》后,又是电影界之明星。王人美……曾载誉南洋群岛,曾蜚声于关外辽哈,轰动平津各界,颠倒了京沪仕女,现在一登银幕,当更使天下人为之惊叹。

《野玫瑰》影片自该年四月二十八日起映于北京路丽都前身的北京大戏院,果然,得到赞美的批评,王人美今日的地位,许是联华宣传广告预料所不及罢?

亚细亚公司的兴亡

在电影技术完成后的第十五年,就是公历一千九百〇九年(也是逊清宣统元年),亚细亚影片公司,便在上海成立了。这亚细亚影片公司的经营创始人,乃是美国人布拉士其氏,因为他觉得上海是中国惟一大都市,一切的新兴事业,在上海是大有可为,所以,他创办了影片公司,给上海都市里播下了影业的种子。

亚细亚影片公司成立之后,拍摄了《西太后》和《不幸儿》两部影片,因为事业还在初创,所摄的片子,是没有可赞美的地方,于是又在香港摄拍《瓦盆伸冤》和《偷烧鸭》两片。在那时候,我国风气,尚未大开,电影这个玩意儿,在国人的脑际里,是感不到怎样的兴趣,所以,该公司摄了四片之后,并无继续拍摄新片;直至民国二年,觉得营业依然不振,难以发展,于是停顿起来了,结果,经南洋保险人寿公司的介绍,让渡给该公司经理美人依什尔氏接办。

依什尔接办亚细亚影片公司后,觉得发展公司业务,非与华人合作不可,否则,公司的进行上,将有种种困难,况且,希氏的失败,便是其未能与华人相联络合作的明证。"前车可鉴"昭示,依什尔便多方物色华人人才,结果,美化洋行广告部张石川,应聘做依氏的顾问,办理拍摄影片的剧务上的事宜。

依什尔对公司内部充实之后,便对拍片方面进行有收入把握的剧情。这时,新舞台排演《黑籍冤魂》的新戏,很是能够叫座,亚细亚公司看中这新戏,就来拍摄影片,于是和新舞台接洽,但是,新舞台虽然很爽直答应拍摄影片,不过代价须要五千元。依氏一想,以为一片的成本,单是这些要这样大价值,此外胶片、摄影人员等的开支,还未在内,倘加入算起来,是认为成本太贵了,而且能否卖座,还是一个问题,因之,未曾实现拍摄这《黑籍冤魂》的影片。

不久,凑巧有内地职业化学校剧团演员钱化佛、杨润身等十六人来上海,经亚细亚公司的接洽聘请他们为演员,幸而"如愿以偿"。最初的出片,是郑

正秋导演的《难夫难妻》等片。原来亚细亚公司聘张石川为顾问后，其拍片事宜如编剧、导演、雇用演员等，都是由张石川、郑正秋、杜俊初、经营三等四人所组织的新民公司去承办的，在亚细亚公司自然是便利拍片的进行，而在新民公司呢，也觉得是一种营业的机关；中间，亚细亚公司因底片来源不济，曾停顿数月，后来续行拍摄张石川导演、钱化佛主演的《二百五白相城隍庙》，王无能、陆子美等主演的《五福临门》《庄子劈棺》《杀子报》《店伙失票》《脚踏车闯祸》《贪官荣归》《新娘花轿遇着白无常》《长坂坡》《祭长江》等片。

民国三年，欧战发生，因亚细亚公司的胶片，向购于德国，至是胶片来源断绝，公司无法续摄，且环境也不佳，于是宣告停闭，但亚细亚公司在我国电影史上是已不可磨灭的了。

新舞台1910年演出《黑籍冤魂》的舞台剧照

国人首创的影片公司

当亚细亚影片公司正在拍片的时候,张石川、郑正秋、杜俊初、经营三等四人,组织了一个新民公司,承办亚细亚公司拍片的一切事务,如演员、导演、编剧等。自民国三年亚细亚影片公司停歇以后,这个新民公司依然存在,从事其文明戏,也即话剧的工作。

民国五年,美国胶片推销员到上海来,这时,张石川以自己已有拍片的经验,便和新剧家管海峰,合作创办"幻仙公司"在徐家汇地方,重来摄制前亚细亚影片公司,进行未果的《黑籍冤魂》一片,其演员是由新民公司供给的,所以成本方面,并不很重,得能如愿以偿。另一方面说来,这部《黑籍冤魂》片,可说是新民公司拍摄的;这片的主动,可说是张石川,因之这部《黑籍冤魂》,可说是国人经营公司的自摄片,那是无疑的呢。

影片《黑籍冤魂》广告

开心公司是国产滑稽片的鼻祖

专拍滑稽影片的公司,在民二十三年新时代公司未开设以前,已有过专拍滑稽片的公司,这在上海一般人们脑子里,许是有很多的还不知道。

在影业初展的民十三年时候,文坛笑匠徐卓呆和新剧巨子汪优游等,组织了一家叫作"开心影片公司",顾名思义,当然是摄拍滑稽影片。其第一次公映的影片,时在民十四年十二月份,为徐卓呆、汪优游合演《临时公馆》二本、《爱情之肥料》三本、《隐身衣》三本。因当时国产的滑稽片,很是稀有,所以博得观众人士相当的欢迎,来鼓励该公司努力地摄制下去。

因为是这样,开心公司继续摄制滑稽片,计有欧阳予倩导演,汪优游、徐卓呆、方红叶合演的《神仙棒》;徐卓呆、汪优游、周凤文合演的《活动银箱》《怪医生》;徐卓呆、汪优游、章拥翠、周凤文合演的《雄媳妇》;汪优游

汪优游

徐卓呆

导演,兼充主角,徐半梅、周凤文、董天厄合演的一至四集《济公活佛》;徐卓呆导演,汪优游、周凤文、章拥翠合演的前后集《奇中奇》;汪优游、徐卓呆、章拥翠、吴媚红合演的《千里眼》等十片。

自《千里眼》影片拍竣后,时在民十六年,开心公司当局因武侠片盛行,无意继续经营,于是由高季平接办,改为"开心新记影片公司",可是只摄古竹修、邵庄林、谢玲兰合演的《十三号包厢》一片,于该年十月份公映中央大戏院而宣告收束了。直至民二十三年新时代公司的兴起,中间七年来并未有专摄滑稽片的公司创设过呢。

影业拓荒者商务印书馆

商务印书馆是我国文化大机关,但是,其早年对电影事业,确也是拓荒者呢!今日影业得有进展地位,未始不是该馆当年拓荒的功绩有以造成。

当商务印书馆从事影业的时候,是在民国六年。那时,上海的影业,已是中断,并未有制片公司的继起进行,影业虽曾在上海发现过,然而已烟消云散般的过去,再也找不到制片公司的痕迹。商务印书馆的从事影业,便在这个时候开始了!他的经过大致是这样的,先是两年前,有个美国影片商人,携带资本及摄影用的各种机件和底片等,来我国南京,想开设影片公司,拍摄影片,但是,因初到我国,对民情风俗,不甚认识,而且,又没有相当人员的助理,以致不能达到其摄片目的。蹉跎时日,快将二年,携带来的资本,已是花用殆尽,至是美人惶急起来,决计把带来的摄影用机出售,以便整装回国。但是,当时影业无人经营,怎会有人去买他的摄影机等物呢?因此,他想到商务印书馆,谢秉来是他熟悉的朋友,就托他售给商务印书馆。结果,商务当局,经考虑之后,收买美人的摄影机等物,计有百代旧式骆驼牌摄影机一架、放光机一架、底片若干尺,共计盘费不满三千元之数。

商务印书馆自收买这摄影机后,就在其照相部下,试办制片事业,聘请留美回来的叶向荣氏为摄影师,制成简易的新闻片,有《商务印书馆放工》《盛杏荪大出丧》《上海红十字会游行》《上海焚土记》等片。

民国七年,该馆鲍庆甲,自美返国,遂在该馆内照相部下,正式成立影片部,聘请廖恩寿为摄影师,到国内各地摄取风景片,和时事新闻片,计先后完成,有《西湖风景》《浙江潮》《普陀风景》《长江名胜》《庐山风景》《北京风景》《上海风景》《北京双十节》《欧战祝胜游行》《第五次远东大会》《女子体育观》《驱蚊灭蝇》《养真幼稚园》等片,以作短片的试验。结果,成绩很是美满,因之,引起该馆扩大电影事业的进行。当时,以陈春生为主任,任彭年为助理,拍摄影片,有梅兰芳主演的《天女散花》和《春香闹学》两古装片,为后

来以平剧形式摄片的嚆矢。

商务印书馆的从事影业,至民十五年,该馆影片部改组为国光影片公司时为止,先后所摄的影片,计有《恋大捉贼》《呆婿祝寿》《猛回头》《李大少》

商务印书馆影戏部出品影片《醉乡遗恨》说明书

《死要赌》《两难》《拾遗记》《得头彩》《清虚梦》《孝妇羹》《荒山得金》《莲花落》《爱与人格》《大义灭亲》《好兄弟》《爱国伞》《松柏缘》《醉乡遗恨》《情天劫》等片,内容都是有功世道的影片。

《新女性》放映时举行献映典礼

联华影片公司为重视其《新女性》影片,于民二十四年二月二日在金城大戏院放映,在第一场未献映前,还举行一个"献映典礼",为影片公司献映新片以来所未有的新花样。其献映典礼的节目是这样的:(一)前奏新女性歌曲;(二)导演蔡楚生,和《新女性》片中主要演员阮玲玉、郑君里、王乃东、汤天绣、王默秋、顾梦鹤、殷虚、陈素娟等九人和观众行相见礼;(三)导演登台和观众相见的八位演员合唱《新女性》歌;(四)放映《新女性》影片。因这种献映新片典礼,还有片中主要演员登台和观众相见,并备有赠品奉送,所以,金城大戏院必知座无虚空,将座价提高,分一元、一元半、二元三种,一般有明星迷的观众,莫不趋之若鹜,一睹明星的庐山真面目。结果,是未出金城大戏院所预料,竟是宣告满座,而后来者,为之向隅,尝受闭门羹,《新女性》影片在金

蔡楚生、阮玲玉在《新女性》拍摄的外景地

城未放映前,联华公司是很努力宣传。另于一月二十七日下午八时至九时,假四马路中西大药房楼上的中西电台,由片中主角阮玲玉女士,播送《新女性》歌,联华声乐队为之奏乐。阮玲玉这次播唱,还是生前第一次呢,所以,得到宣传的功效,是很良好,因之开映以后,各报批评,一致称佳;而另一原因,当然也是片的本身结构在水准以上,有以致之呢。

电影学校的开设

影业里男女明星,有丰富学识而认识电影真实面目的,可说是很少很少。在今日下,男女明星,只要是身体端正,脸儿可人,尤其是女明星,更是非有苗条的身腰和俏丽的脸儿不可。要是你的体态和面貌不扬,虽有学识,深悉影艺,是不会有主演影片的希望;轮到配角地位,也可说是上上大吉了。否则,有苗条身腰,俏丽脸儿,交际广阔,私生活浪漫,不论其是目不识丁,只要一有机缘,便可主演影片,而可成为大明星。事实是这样,不会否认,谁也知道这种以貌取才的手段,是会影响到影业前途的发展。固然,体貌的选择,也很要紧,然而也不可忽视其学识的培植,庶几得渐进步。但是,这种培植人才的训练,在影业初展时,却很注意,设立电影学校,先把考取人员,训练几月,然后再上镜头,这里,把已成立过的三个电影学校,分说出来,许是良好的史料。

最早的电影学校,是在民国十一年明星公司所创办,地址在贵州路,由郑

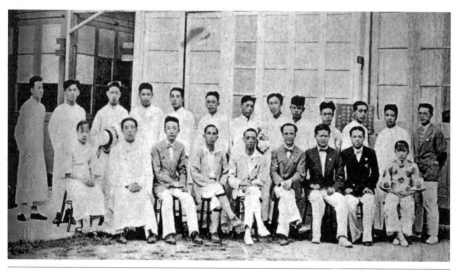

民新影戏学校全体合影

介诚负责,担任教授,先后有郑正秋、周剑云、沈诰、谷剑尘、汪煦昌等多人,修业期限,定为六个月,待至学业期满而毕业的,约有五六十人。如今在影业里有声名的王献斋、王吉亭、周文珠等,都是在明星电影学校的出身。

民国十三年,黄楚九、陆达权、曾焕棠、刘同嘉等,发起中华电影公司在爱多亚路一百七十八号,因鉴于演员人材的缺乏,乃创设中华电影学校,聘请洪深为教务长,陈春荫、陆澹安、汪煦昌等担任教授,期限定为六个月,但是,上过五个月课程后,而举行毕业礼而宣告收束了。现今的胡蝶、徐琴芳等,都是该校的学生呢。

民国十五年黎民伟等所办的民新公司,由香港迁移到上海杜美路,为培植演员人才起见,创设民新影戏学校在公司内,由徐公美等任教授之职,期限定为六个月,但是待第一期毕业后,便告结束了。李旦旦等,都是该校的学生。

国光公司的始末

商务印书馆影片部的成立,是为影业拓荒者,自民十影片公司萌芽般的蓬勃后,该馆影片部,营业也日见其发达了。至民十五年,影片公司的创设,可说是盛极时期。该馆主持人物,觉得电影事业,已是猛进,非附属一部的营业,所可争胜,乃决意将该部改组为国光影片公司,地址仍在闸北宝山路商务印书馆旁,地位尚属宽大。

国光影片公司的资本,由商务印书馆拨发十五万元,在那时,为各公司资本的首屈,仍由前主任鲍庆甲氏专司其事,杨小仲等为导演,规模是相当的完备。首片的拍摄,为汪福庆导演,席芳倩、贾志刚、曹元恺合演的《上海花》,于三月份公映在中央大戏院。

国光公司特刊第3期《歌场奇缘》号

自后续摄有杨小仲导演，汪福庆、邬丽珠、严个凡、沈化影合演的《母之心》，同年五月份公映；杨小仲导演，丁元一主演的滑稽片《马浪荡》，于同年八月份公映；杨小仲导演，汪福庆、沈化影合演的《不如归》，于十六年一月份公映；汪福庆导演，蒋耐芳、汪福庆、曹元恺合演的《歌场奇缘》，于十六年四月份公映。

自拍竣《歌场奇缘》片后，那时适值北伐军奠定淞沪，潮流一新，该公司续摄秦铮如导演的《侠骨痴心》一片，尚在进行中，该公司于六月份因改组问题而宣告搁浅收歇。于是这国光公司，成为电影史上的陈迹，也就是商务印书馆从事影业的终止时期呢。

廿七年前的取缔影院条例

在三十年前，上海的一切文明，可说是还在幼稚过程中，电影也是这样，是受着当局严密的束缚中。

还是逊清宣统三年罢？那时市政机关，叫称上海城自治公所，凡城厢一切的行政事务，都由这个自治公所去管理，电影的管辖，也在这个机关下。不过，在那时，对电影还未有深切的认识，同滩簧地位一样来管理，好像是滩簧固然难登大雅之堂，而电影也何尝不如此。所以，在该年六月夏季议会里，议决了一条取缔影戏园条例，计有七条，其内容是这样：

第一条　开设电光影戏场，须报领执照。

第二条　男女必须分坐。

第三条　不得有淫亵之影片。

第四条　停场时刻，至迟以夜间十二点钟为限。

第五条　如犯第二、三、四条，经查察属实者，将执照吊销，分别惩罚。

第六条　巡警随时查察。

第七条　执照不准顶替执用。

从上面取缔规则看来，在那时候，还不曾知道电影为何物，所以除叫影片为影戏，放映场所为电光影戏场或影戏园呢。观众入座，须男女分开，在当时欧风尚未如何东渐，处于旧礼教下，男女授受不亲，是很严格的，尤其是在歇灯黑暗场所之下，非分坐是有关伤风败俗的桃色事件发生，其妨害社会，直比国家大事一样。同时，那时候的电影放映，是并无分次入场的，连续地放映，而连续地入座，所以有规定至迟晚上十二点。清社既覆，民国肇兴，上海城自治公所，也于民元改组更名为市政厅了，其对取缔电影规则，依旧是萧规曹随。

昙花一现之雷蒙斯影片公司

西班牙人雷蒙斯氏，是十余年前上海电影院的巨头。当时他经营的电影院，有静安寺路的夏令配克、东熙华德路的万国、八仙桥的恩派亚、卡德路的卡德、北四川路海宁路的维多利亚、海宁路乍浦路的虹口等六家，声势之盛，在当时无与伦比。因为是这样的缘故，他觉得所映的影片，多是向外洋片商租映，是感到不便，不如创办一制片公司，拍摄影片，给自己经营的影院放映，况且，制片公司在上海，也是可为的呢。

雷蒙斯经营的影片公司，终于由他的计划而实现和上海人士相见了，时在民国十二年，正当国人经营影片公司的萌芽时期，雷蒙斯影片公司的成立，无疑是刮目相看。因之，他强作声势，隶属其大规模雷蒙斯游艺公司下的一部事业来经营。

雷蒙斯影片公司成立后，着手进行摄片事宜，聘任陈寿荫氏为导演，雇用国人演员，阵容是相当的整齐，先后只摄两片，为陈寿荫导演，陈寿荫、李庐隐、顾爱德合演《孽海潮》《糊涂警察》，于民十三年二月份，在上海公映。但是，在那时，因影业尚在萌芽，有待未来勃发时期，所以，成绩是未臻满美，于是雷蒙斯氏灰心懒意。同时，因民十三年起国内制片公司又复纷纷创设，他觉得发展很难，遂于该年将雷蒙斯影片公司收歇了。

国府电影检查的递变

电影的检查，在各国是很注重的，因为电影是社会教育的利器，设使任其自由，那末，贻害社会，是有莫大的影响，所以，电影检查，也是重要的行政之一。

我国的电影检查，在北京政府时代，也曾举行过，并且还颁布审阅章程过，可是，在那时，国产影业，还在发展的过程中，殊无怎样的摄片；而外国运入的影片，虽然章程上是要受其审阅核准，但是，事实上因政治关系，却未曾可认真实行，只是马马虎虎罢了。

国民政府奠都南京，统一全国后，对电影事业的指导和奖励，是很注意。民国十七年六月，内政部长薛笃弼，以电影放映，不是纯粹在娱乐消遣方面，而且负有社会教育的意义，乃订立检查电影片规则十三条，于同年十月三日，以部令公布，并定十八年一月一日起，施行检查。

待到十八年一月间，因国内政局关系，且交通不便，上年所订电影片检查规则，多有窒碍，乃由部务会议决议，暂缓施行；并准各省市暂定另行规则，以资适应当地的环境。同时，认戏剧与电影，有关社会教育的行政，乃和教育部会商；结果，由教育部草就电影片检查规则十六条，径送内政部修正，于同年四月，同意公布，而将前内政部所颁布的检查规则废止，于八月一日起施行。其检查机关，在省由民政厅和教育厅会同办理，在市县则由公安局、社会局、教育局会同办理。

民十九年一月三日，国民政府公布电影检查法。二十年一月内教两部，将会订的电影检查法施行规则和电影检查委员会的组织章程，呈请行政院，转呈国府鉴核；同时，着手组织电影检查委员会。二月间行政院奉国府令，准公布前项的规则与成立检查机关，遂于民二十年三月一日，在京正式成立电影检查委员会，其各地则由教育行政机关和警察机关共负检查之责。

民二十三年十月，电影检查委员会，奉中央执行委员会办理结束，另行成

立中央电影检查委员会,其委员以中央宣传委员会正副主任、内政部长、教育部长为当然常务委员,于三月二十三日,正式开始办公;同时,建筑电影放映场以便检查影片,这样直至去年"八一三"前。

"八一三"战事发生后,因交通关系,中央电影检查委员会的主任委员罗刚把检查影片事务在上海办理。这时,国产影片,已是很少,但外来影片,却仍很多,所以,检查照旧进行。后战事外移,国府迁往重庆之后,中央电影检查委员会,也脱离他去,现在在什么地方,或者是进行与停顿,无从知悉了。

声片学理讲演

有声电影的最早与上海人相见，是在民十五年十二月十八日百星大戏院，所放映福莱斯脱氏的十七短片为嚆矢。因为是世界有声电影的制摄工具和技术，还在研究进行中，在一切比较他国落后的我国，电影事业也脱离不了这个范围以内，默片电影的摄制，还在求进步之中，更何况是有声电影呢？因为是这样，所以，自百星大戏院开映有声电影之后，整个的影业，依然是石沉大海，而社会人士，也觉得有声电影是偶然的试制，要求正式全部拍摄，恐怕是难以如愿。可是，有声电影，终于在民十六年春工具技术，已告完成，于是始有人注意起来。

民国十七年夏，青年会为使社会人士认识有声电影的学理，特请美人饶博森博士演讲，并将有声机逐件分拆，恐怕听讲的人看不清楚，乃用幻灯指示，使得明白其机件，同时并放映几本有声电影，以作事实上的证明。可是，映起来其声仍有模糊不清的缺点，而且机器上沙沙的声音，更是令人刺耳。当然这种的有声影片，尚未达到完善的目的，不过，青年会对有声电影聘请饶博森博士演讲，其用意是可值得钦佩的。

阎瑞生影片

民国十年,上海发生一件轰动社会的桃色事件,那便是阎瑞生谋害花国总统王莲英的事情。在那时,因这种事情,在上海还是初次,所以,给社会人士特别注意,而且是酒后茶余的谈话资料,甚至江南一带的人们,也很有兴地听闻这件事情呢。

因为这缘故,所以,前新舞台把这件事情的经过,编成新剧,在舞台上公演,结果成绩异常良好,给新舞台赚了不少的钱,于是,遂有人把这事件的题材来拍摄影片了。

顾肯夫、徐欣夫、施炳元三人,所创设的中国影戏研究社,在那年成立,眼看得《阎瑞生》新剧,在新舞台能够卖钱,觉得如拍成一部影片,愈能哄动观众,况且,当时的国产影片,还在萌芽时期中,因之该社决定了拍摄《阎瑞生》来号召。以自己没有摄影场所,遂委托仅有摄影工作的商务印书馆影片部代拍,聘请交际名花的FF女士殷明珠主演,完成以后,以高价租给夏令配克大戏

影片《阎瑞生》剧照

院,放映达一星期之久。因观众好奇心理,所以能有这连映一星期;而且,在当时,夏令配克是影院的权威,还是第一次开映国片呢,结果,给该社赚了不少的钱呢。

《黄陆之爱》的轰动

黄陆恋爱事件,在上一年前,真是轰动了社会,妇孺咸知,即在江南较大城市,也遍传了这件事呢。

黄陆恋爱的男主角是仆人陆根荣,女主角是闺阁小姐黄慧如,以小姐的资格,在和仆人谈恋爱,当然,在尚在新旧过渡时代的当时依然不免成为奇事,何况又经注重黄色新闻的报纸,连续记载,其轰动社会,是毋庸疑义了。

于是一般游艺场所,为号召顾客,把这事件排演新剧,就中如天蟾舞台,竟连演到很久日期。影业元老的明星公司,也把这事件的情节,拍摄了一部影片,叫称《黄陆之爱》,由郑正秋、程步高联合导演,胡蝶、夏佩珍、龚稼农、王吉亭合演,于十八年一月,在六马路中央大戏院放映;并为号召起见,另加登台表演,郑正秋编写独幕剧《田间慧语》,由片中演员胡蝶、夏佩珍,及导演郑正秋表演,真是卖得满座。后来,因黄慧如产后失血西游,明星公司为接连《黄陆之爱》情节起见,于是又拍摄了一部《血泪黄花》,仍由郑正秋、程步高联合导演,胡蝶、夏佩珍、龚稼农合演,于同年六月份,放映中央大戏院。

轰动旧社会的《哑情人》片

民十九年时,上海发生一件恋爱神圣的桃色事件,那就是曾轰动社会的哑恋案。哑恋案的女主角就是现在南京路陶园酒家为茶花的吴爱蓉,而男主角,是哑巴林吉姆。当时因为吴爱蓉追求林吉姆,经她的家长反对,以致对簿公堂。结果,因恋爱是神圣的,虽在旧时代恶劣环境下,竟能达到"有情人终成眷属",这是引起了社会人士的注意,而且也成为茶余酒后的谈话资料。

时事公司为投机这桃色事情为题材,编了《哑情人》剧本,想把这故事拍摄影片,但是,为号召起见,想能赚几个钱,于是便倩聘请哑情人主角林吉姆、吴爱蓉来饰演片中的男女主角,由陈拙民导演,费栢清等配演,于同年十一月,在中央大戏院放映。并在开映休息时,还请林吉姆、吴爱蓉亲自登台,表演恋爱经过。当时,一般震于哑恋爱的人们,为认识庐山真面目的有情人起见,都争前恐后地去订座,盛况空前。今据说这当年轰动哑恋爱的男女主角,因意见不合而劳燕分飞了,回想前情,不无有些"不堪回首"之叹?(编者按:吴爱蓉与林吉姆,并未"劳燕分飞",现在还指手画脚地很恩爱着而情在"不言"中。)

中国第一个女导演谢采真

今日世界的影业,虽然已相当地发达,一切关于影业上,都已有长足的进展和改进,这是谁也不会否认的,即在一切事业落后的我国,在近年来,影业方面,也有相当的成绩,表现于国人之前。

在全世界影业发达现象下,对于一片拍摄成绩优劣所系的导演,其职责是多么的重要,因为是这样的缘故,担任导演职务的,除非是有丰富的经验和精通学术的不可,否则,是力不胜任的。一般人们说来,女子的在社会上服务,成绩是比不上男子的优美,事实上固然是如此,但也不可作一概而论,女导演在我国影坛上的出现,便是一个明证。

当民十四年时候,也是影事正在发展之秋,南星影片公司,曾请谢采真女士,导演一部《孤雏悲声》影片,并且还兼任片中主角,自拉自唱。男导演,已是有不少事迹可寻,而在女导演,却还是"空前"的呢。该《孤雏悲声》片于同年十二月,公映六马路中央大戏院。时至今日,欧美所摄影片,而由女子担任导演的,还未曾有发现过,那末,谢采真可说世界影业最早的女导演了。

女导演谢采真

煊赫一时的大中华公司

当民十三年时，电影事业在上海，正是蓬勃发展着，拍摄影片公司的兴没，正如雨后春笋，大中华影片公司，就在这一年里成立。

大中华影片公司的创办，是由顾肯夫等所发起组织，其内部职务的分配是这样：顾肯夫担任导演，陆洁任编剧，卜万苍任摄影，首片的开摄，为顾肯夫导演，张织云、徐素娥、王元龙、梅墅、陆若岩合演的《人心》，于同年"双十节"（即古历九月十二日），映于派克路卡尔登大戏院。卡尔登的映国片，还是《人心》一片为其嚆矢。在当时，国片出品，能够在外商高等戏院放映是很荣耀，何况卡尔登还是第一次映国片呢。

大中华公司自《人心》一片拍竣公映之后，公司内部，起了变化，顾肯夫等脱离，而由陆洁负责主持了。但是，自后因事实上种种的困难和忙于整顿内部，终未续拍新片，延续时日；至民十四年，和百合公司合并组织，改名为大中华百合公司了。这大中华百合公司对我国电影史上，也是可说有过贡献的呢？

中国电影早期编导顾肯夫

查禁露天电影

早期的电影，真是幼稚得很，一切都够不上时代的水准，不但摄制方面是这样，就是放映给观众为娱乐的，也受到无理的束缚。以前露天电影放映的遭查禁，在今日里说来，谁都会感到这事的稀奇，可是在二十九年前，查禁是大家的要求，而且还说是合理呢。

逊清宣统二年，上海城区里有西园和新园二个消遣性质的花园，在夏天里的晚上，有滩簧和电影的卖座。当时上海城自治公所，是行政的机关，对于夜间的露天放映电影，男女并坐，是认为有碍于风化的，遂于六月十九日，下令该两园，不准放映露天电影，而连带地也禁止滩簧的表演。当然，在那时行政机关，是所谓专制高于一切，谁也要遵行它的命令，且无吁请的余地。在这样环境之下，该两园只得遵命照办，而西园呈复，改了一个名目，为电光写真，依然放映着。这可不得了，上海城自治公所，认为巧避，乃不三日，在二十二日又下令禁止，于是这露天电影的放映，遂告中止。这样待至民十以后，因时代进展，风气所趋，露天电影的放映，重又和上海人士相见。

百合影片公司沧桑

百合影片公司的成立,是在民十三年上海影业蓬勃时代中。在当时,上海的影片公司成立,大多的目标,是抱投机性质的,百合公司在这样的时代里成立,无疑地也是给大家所认为投机者流。

百合公司的发起人为朱瘦菊、张征侯等几个人,组织规模,尚还可以,聘请徐琥为导演,龚广兴为摄影,首片的出品,为徐琥导演,杨耐梅、庄蟾芬、林雪怀、陆锦屏、文少如合演的《采茶女》九本,于同年九月份公映,与上海社会人士相见。

自后续摄有管海峰导演,陆剑芬、刘金标合演的《孝女复仇》八本;陆剑芬、江水洁、郑逸生、王明识合演的《苦学生》九本;朱聚奇主演的《前情》十一本,及时事写实片《孙中山》等四片。

可是,自拍摄五片出品之后,遂和大中华公司进行合并,经多次地开诚相见,结果双方表示同意,于民十四年八月,大中华和百合两公司,正式改组为"大中华百合公司"了。

影片《苦学生》剧本

明星、天一的广告战

明星公司为声片的摄制,与天一公司是曾发生一场广告战。先是,明星公司首片有声出品为张石川导演的《旧时京华》,在中央与明星两戏院开映的时候,明星公司于五月十六日特刊登了一则谨告同业的广告,原文是这样:"本公司自来抱定提高国产影片之宗旨,所以,同业中能幡然变计,不再粗制滥造者,虽为之改良剧情,虽为之修正字幕,耗费心血于同等事业,亦所不惜。以此经过之事实而言,本公司十二分希望同业向上之意,早已不言而喻。同业如自问无他,本可无用心虚。至于出品是否投机取巧,粗制滥造,不必斤斤自辩,悉听事实之证明,观众之判断,幸勿徒蹈古装影片发狂时代之覆辙,利令智昏,自入迷途。真金不怕火炼,劣货断难欺人,本公司殊不屑再与之作一字之辞费也。"这广告可曰挖苦之至,天一公司,因为自己所摄的慕维通声片,原非粗制滥造,也曾花过相当的费用,自从建了十家戏院,以联合阵线的姿态,专映明星声片宣言后,知道是在责告本公司,却置之不理,待明星公司首次声片《旧时京华》开映之日,也登了启事广告,想以减少观众的当头棒,原文如下:"自外国有声电影输入中国以后,本公司为发展国产电影事业,抵制舶来影片计,首先斥巨资,向美国购办最高等之有声电影摄影机器全部,摄制一慕维通片上发音之国产声片,在本外埠各大影戏院放映……投机取巧之流,往往粗制滥造,鱼目混珠,曾有以蜡盘配音之冒牌声片,登载巨幅广告,诱人往视;及至开映,则不特剧中人之对白歌唱声与影完全不相符合,且发音模糊,听之莫名其妙,至此观众无不大呼上当。'挂羊头卖狗肉',虽能欺瞒社会于一时,而结果终归失败……尚有明知有声对白之不易摄制,乃于全部无声片中,加入十分之一二之有声片,亦标称为有声影片者。凡此种种,粗制滥造之影片,实足以使国产声片丧失信用,阻碍中国电影事业之进展。"

启事原文之后段,顺便对前时十家影院专映明星声片宣言,附复几句:"……本公司既摄制最精良之有声影片,必择高等影戏院开映,如发音不佳、

光线不佳之次等戏院,概不将出品交其放映。海上头等戏院,向日开映外国头等声片,不映中国影片者,已有五家,订映本公司出品(向映中国影片之戏院不在其内),此皆足为本公司出品成绩优美之确证……"

看了上面两公司的广告战,可说是达到短兵相接的境地。

"明星"摄声片的成功史

世界有声电影技术完成后，所认为难以摄制的有声电影，迎刃而解了。民国十八年，大光明大戏院首先放映整部有声电影后，于是有声外片的在上海放映，是平淡而不足为奇了。可是国产有声电影，却还沉如大海般，未曾有所拍摄，任有声外片，独占电影市场，不但是上海，而且是全国的呢。

民国十九年，执影业牛耳的明星公司，和民众公司合作，拍摄了一部蜡盘配声的《歌女红牡丹》片，作为声片的试验，然而因技术未臻美满，所以成绩上显告失败；虽然续摄了一部《如此天堂》，依然是这样不得美满的成绩。同时，天一公司，继起作声片的拍摄，拍了一部慕维通《歌场春色》，发音较为完备。而华光公司，在日本灌音，拍摄一部《雨过天青》，更胜天一的声片。这样，明星公司觉得声片的摄制，非积极进行不可，于是，遂费了相当的资本，来作声片的拍摄。

明星的筹摄有声片，确是下过极大的努力，于民念年，委托戏剧家洪深和美国人亨利茄生，专程远赴美国好莱坞，目的是一方实地考察摄演有声电影的技术，一方则采办最新最佳的片上发音及五彩摄音机和收音机并洗印，剪接各种大小机械，总计不下百余件。迨洪深返国时候，并聘请美国著名工程师及各部分专门技师十五人，连同机械来上海，担任公司的装置及教授公司各部分技术人才，□□□□五个月之后，□完全教导成功，于是该公司遂动手拍摄有声片了。由张石川率领中美大队技师及男女全体明星，携带有声机械，到北平去摄《旧时京华》《银星幸运》《自由之花》等片。而以《旧时京华》作为声片第一次的出品，该片系由张石川所导演，朱秋痕、梁赛珍、郑小秋、王献斋、龚稼农、谭志远、萧英、高逸安等合演，并有洪深客串的演出。

《旧时京华》声片，于民念一年五月十二日，在中央和明星两戏院同时放映，票价楼下六角，楼上八角、一元，日夜一律。明星公司为纪念公司第一次声片的放映，备赠纪念券，随票附送，而其纪念品则为价值二百八十五元之念

一号鹰王牌无线电收音机一架,不知该架收音机,落于谁人之手了。

《旧时京华》开映在明星大戏院至五月念日,中央至五月念二日,两家共映二十天。

蜡盘配声的有声片《歌女红牡丹》说明书　　片上发声的有声片《雨过天青》说明书

十家影院拥护明星声片专映

自民二十年，国片有声摄制达到成功目的后，天一和明星两公司，竞争非常激烈，因为这两家，是上海影业里，开拍有声片的仅有；所以，是无法避免形成对立的局势，于是遂有十大戏院拥护明星出品，专映明星声片的宣言发表。

这十家戏院，是中央、明星、新中央、东海、恩派亚、东南、西海、卡德、九星、万国，在当时十家戏院联合阵线之下，可说是有相当强化，而发出的宣言，有这么几句话，在明眼人就可明白而对谁的指摘了："现在中国有声影片的潮流起来了，我们不愿意好好的事业，要给投机取巧粗制滥造的出品来捣乱，所以，我们十家电影院，联合起来，一概装置有声发音机，从此专映明星公司一家的中国有声电影，决不再映投机取巧粗制滥造中国有声影片。"天一公司看了这种专映明星公司出品的广告，并还带着恶意挖苦，在旁人以为是会激起了天一公司的愤怒，而要声明，可是，天一公司，却是淡然置之。原来天一公司已联络五家不映中国片的戏院，如新光等，所以，是不用着急声片放映的出路了呢。

可是不久，这十家戏院以联合阵线的姿态专映明星出品竟告瓦解了，向之骂"决不再映投机取巧粗制滥造的中国有声影片"，一变而为转到天一公司的出品放映的一途上去，是谁之祟，不难明白个中的情由。

昙花一现的中国第一有声电影公司

上海,是东方的好莱坞,可是继"九一八"后,"一·二八"的事情,又在上海发生了,于是这东方好莱坞,有不少的影片公司,遭受炮火的洗礼,而收歇,而停顿,过去活跃的气象,一变而呈死气沉沉,只有几家稍具规模幸未受到炮火威胁的大公司,在继续地拍片,因之引起了有实力分子的活动,想把托辣斯手段,把整个影业垄断起来。中国第一有声影片有限公司的成立,便是其野心勃勃者之一。

中国第一有声影片有限公司,是中外名人所发起,成立于民二十一年七月,事务所设南京路沙逊大厦内,资本额定二百五十万元,总经理为国人温宗尧、西人斐尔文,协理陶家瑶、黄漪磋,西人威尔逊、麦金台,并向美国政府注册,这样大规模阵容的现出,在当时是震动整个的影业,而且也是社会人士所注目。

中国第一有声影片有限公司的抱负,以为影业在中国,尚在幼稚的过程中,倘使能够有大规模的组织出现,其获利是很丰厚的。因为,以上海固有的影片公司,多数规模狭小,经济力薄弱,然而其所出影片,无论是粗制滥造,一经出租放映,没有一部不赚钱的,不过是多与少罢了。因为是这样的缘故,所以,该公司的计划,也是很激进的,来压迫固有的影片公司。

该公司的计划是这样的,把获有优先承购权的杨树浦沪江大学对面英册道契三十亩的基地买下,建筑公司、房屋及摄影场,命名为"中国好莱坞"。同时,接办中国联艺公司一切产业与演员杨耐梅、阮玲玉、周文珠等的所订合同,这样来拍摄有声与无声影片。一面,另与美国及其他各国公司及个人接洽,订约聘任为公司的专门技术人才。

而其进行的步骤,也是惹得各方人士的注意。公司的设备,想和美国最精美的影片公司所设备一样,而摄片分学校适用的风景片、特种题目的短片、有声滑稽片,及正式的长片,另适应各地的开映,分摄粤语、国语两种,预计每

年摄长片十六部,每部最低限度可卖钱十万元,十六部总计为一百六十万元;摄短片五十部,至少可售二十五万元。这样,除开支每年约一百万元外,则可获利近百万元之数,当然,这是该公司的如意算盘。

中国第一有声影片有限公司正在进行募集股款行将足额的当儿,而内部却发生了意见,原因该公司西人经理斐尔文,竟抱有另一企图,于是华方股东及公司负责人温宗尧、陶家瑶、李星衢、刘维炽等,觉得不能合作,于是将所有股款退出;而西人股东及负责人麦金台、罗吉士等,见大势已去,也纷纷他去。于是这中国第一有声影片有限公司,在斐尔文一人支持下,不能有所重整起来,而无形消灭了。倘使是中途不变卦而成立的话,也许,影业要受到该公司的垄断了呢。

关于《王先生》影片

因天一公司摄制滑稽片《王先生》，因了卖座成绩的出人意料，所以片中主角汤杰和曹雪松，要求邵老板加给酬劳。可是，双方意见，却因此而闹翻了，遂有新时代公司的开设，其第一片为汤杰导演，汤杰、曹雪松、黄耐霜合演的《王先生的秘密》，于廿四年二月二十二日，在金城开映，卖座倒也很好。

自后，该公司续摄汤杰导演，汤杰、曹雪松、黄耐霜合演的《王先生过年》《王先生到农村去》二片。之后，因公司本身经济发生困难，而且一切事务的进行上，又有种种的阻碍，以致这新时代影片公司，只得走到绝途路上去，便宣告收歇。

《王先生》影片的原班人马，自新时代影片公司正式宣告寿终正寝之后，一时找不得出路，经多方的接洽，重又回到《王先生》影片发源天一公司去，拍摄了一部左明导演，汤杰、曹雪松合演的《王先生奇侠传》，于民念五年九

《王先生》漫画作者叶浅予和影片主演汤杰合影

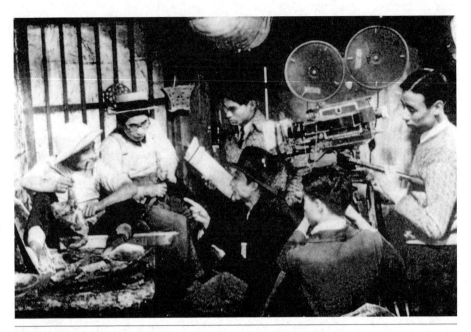

影片《王先生的秘密》工作照

影片《王先生奇侠传》说明书

月十七日起,在金城大戏院,连映七天。"王先生"影片,先后共拍五部,由天一公司拍起首第一部,而也由天一公司拍末一部,中间三部由新时代公司拍摄,谓可巧极。

银 灯 逸 话

原载于1938年7月26日—9月27日《力报》

永 康

王 汉 伦

中国电影界初期,活跃着的一颗红星,那就是王汉伦小姐。当年《孤儿救祖记》一片的轰动,奠定了中国电影的基石,要不是王汉伦艺术的深湛,决不能获得这样的成功,因此间接说,王汉伦也是中国电影界的殊勋,我们决不能因时代的轮转,把她遗忘的。

王汉伦并不姓王,原是彭姓的千金,从幼就订了婚,可是长成后的未婚夫当留学日本时,另结了一个扶桑的新欢,把她忘记了;虽然当她未婚夫返国后还给她履行了结婚的手续,可是"名存实亡",他俩只是挂名的夫妻罢了。

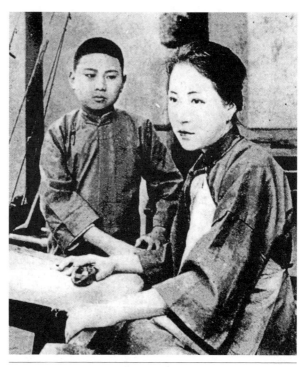

影片《孤儿救祖记》剧照,王汉伦、郑小秋主演

后来，王汉伦知道了她丈夫有着重婚的行为，当然因此少不了一幕纷争，但女子到底是软弱的动物，结果在她丈夫威胁利诱双重的压迫下，终于脱离了关系。

从此王汉伦觉悟到依赖丈夫的不可靠，正此时明星方以崭新姿态出现于银坛，王汉伦毅然报名去投考，很幸运地终算被录取了。可是更不幸的事还会临到她头上，原来她的家庭不赞成他们的女儿工作于水银灯下，表示反对的态度，于是她决然脱离了彭姓的家庭，更名王汉伦而进入了中国影坛。

王汉伦本身命运的悲惨，造成了她银坛上"东方丽琳甘许"的令誉，可是因她私生活的过于挥霍，终于影响了她艺术的修养和努力，所以当她年华老去的时候，她就被观众遗忘了。

终于因为经济的关系，王汉伦又开过美容院，嫁过新丈夫，但结果都是很坏的，现在不知道王汉伦到哪里去了？

憔悴骚姐韩云珍

初期的中国电影界里,放出过万丈的光芒,活跃过整个影坛的韩云珍,现在是不堪回首了。

韩云珍具有活泼的个性,聪明的天赋,早年她看到了中国电影事业的风起云涌,就此辞去了她的教员生涯,预备对水银灯下的工作,下一番苦干的决心。

当年《杨花恨》一片,就是她的处女作品,轰动一时,影迷倾巷来归。韩云珍表演的风骚入骨,似乎对艺术是有很深的修养,于是"骚姐姐"的声名,就是妇孺也都耳闻熟悉。自然,骚姐姐登了影坛的宝座后,那一般"慕骚同志",都争先恐后地在骚姐面前大显其殷勤了。一方面,骚姐姐又同她的丈夫陈宝琦解除了婚约,以使求爱的人们感觉到没有什么顾忌,这样一个办法,当然是再聪明也没有的了。

于是,韩云珍在《火烧红莲寺》中露过一次脸后,就此息影影坛了。那批"慕骚同志"逐鹿的结果,优胜劣败,终于被彭姓作金屋之藏娇了。

因为环境的关系,使骚姐姐也染上了芙蓉的嗜好,她的美丽的容颜,受了这种嗜好的袭击,当然是不能再行保持了。而且她嫁后的身体,不知怎的,常为病魔所羁困,过去的绝世风华,现在是一变而为支离憔悴了。

韩云珍

殒落了的巨星阮玲玉

也许读者对此认为多事的吧？死了的阮玲玉，还去谈她什么呢！但是我以为不然，阮玲玉是中国电影界女明星中一个最大最受影迷欢迎的明星，她的生命，虽然已毁灭，但她的艺术，还是留传不朽的。当年戏剧家洪深曾谓："阮玲玉死，中国电影界死去一半。"确为确当之论。

阮玲玉性颇聪慧，在求学的时候，学名唤作阮静珍。在学校里，各种学程不见得如何高妙，但当学校举行恳亲会，或游艺会的时候，却会在舞台上呢喃蹁跹地表演着各种游艺。

阮玲玉

阮玲玉家庭经济的窘迫，终使她失去了求学的机会。她鉴于当时电影潮的澎湃，就此毅然地向明星公司报名投考，当时她衣服的不华丽，使几位监考先生遗忘了她，后来还亏卜万苍先生独具慧眼，把她录取了。

《挂名的夫妻》就是阮玲玉小姐的处女作品，但是因为剧本与配角的限制，没有使她获得一个较佳的演出。可是阮玲玉对艺术的努力，是没有一刻停留过的，终于在《白云塔》一片中，获得了一致的拥仰。后来因为明星合同满期，乃转赴大中华百合公司，遇巧此时公司与中央影戏公司在斗气，所以阮玲玉主演很多的片子，都没有开映，因此有个

时候,她真将为观众遗忘了。

联华公司以复兴国片的号召,突起于中国的影坛,阮小姐因为他们宗旨的纯正,就此加入了,于是从《故都春梦》一直到《新女性》止,阮小姐就一跃而为女星之冠了,当年玲珑出版公司选举世界皇后,她就在一种纯艺术的目标下,被登了宝座。

同样使我们叹惜的,阮玲玉私生活的浪漫,就决定了她后来的恶果。那几个无赖绅士的行尸走肉,终于毁灭了阮玲玉宝贵的前程。张达明和唐季珊到底谁杀害了她,只有他俩自己知道。不过牺牲一个阮玲玉还是小事,间接使整个银坛蒙到了损失,无怪洪深博士要浩声长叹了。

身怀六甲的宣景琳

诚然,历史是残酷的,宣景琳的青春,终于在时代轮转中消逝了。每一个人称呼她"老太婆",她对于这个绰号,自己也不觉到有一些侮辱性的。《姊妹花》里她大胆地扮起老年人的角色,就是她本身承认青春消逝的一个有力证明。

其实宣景琳少女时期,也自有她的美丽的,不然她在青楼的时候,怎样有许多人甘于为她拜倒"高跟鞋下"呢?那时候金牡丹书寓的"户限为穿",真的如有"倾巷来归"的盛况呢!

宣景琳稔客中有一个姓王的,是一位南翔世第的公子,家里既有丰裕的资产供他挥霍,更加上他本身的风度翩翩,自然他俩是打得火热了。

可是,只有江河里的水能够流淌不尽,无限数的挥霍,终有一天要捉襟见肘的。这一位王君在纸醉金迷的场合浪迹了许久,慢慢地也感到举措有难

宣景琳在影片《姊妹花》中饰演母亲

了。要是宣景琳没有情义的话，这一种金尽的王孙，早可弃如敝屣了。但她不愿这样做，她终于题名宣景琳而加入了明星公司，而这一位王君，也以王吉亭的名字出现于银坛了。

在明星公司里，宣景琳不知主演过多少的影片，后来由明星而天一，由天一而返明星，□大量的现象，逐渐地在灵肉代谢中丧失了。

女人是需要归宿的，宣景琳现在也已觅得知己，使妇有君了。最近在永安跑冰场看见她体态丰腴，而且似已有孕了。这里敬祝早生贵子，以与她当年所主演的《早生贵子》一片中后先媲美罢。

潦倒愁乡的王元龙

我们不能否认的,王元龙在十年前的银坛上,确是红透半爿天的,虽然现在是老人迟暮,潦倒于穷乡愁途中了。

王元龙是北方人,不差,确是北方人,但有人说他是保定军官学校的毕业生。他的家道是很不平常的,靠了祖上的余荫,在几个北方野鸡学校里混过几年,什么军校毕业生,只是一个幌子,放放烟幕而已。

王元龙在北方站不稳脚头,才到南方来,他一眼看中了电影这个顽耍,倒还合他好动的个性,于是就加入了当年陆洁和朱瘦菊等所创之大中华影片公司。因为元龙对艺术的努力,就此由配角而升为主角,《人心》一片出,卡尔登戏院亦破例开映国片,因此元龙就在电影界得到了极高的评价,成为一时的红人了。

大中华与百合两公司合并而改称大中华百合影片公司,王元龙就荣任了公司中的要职,明星公司以十大明星主演之《新人的家庭》,也得请他加入客串,这样可见当时元龙的光芒。

在《透明的上海》时期中,元龙是热恋过小妹妹(后称尖妹妹)黎明晖的,也有人说他俩是有过特别关系的,在下未曾目睹,不敢胡道,但是以环境而论,当时明晖豆蔻,初解风月,元龙标准小生,影坛巨子,他俩的有惊人演出,也许是情理中也。

后来,大中华百合公司陆洁辞去导演,升任监制,王元龙也就晋升为导演,当年其处女作《殖边外史》以垦殖作背景,却是个大胆的尝试,为中国影坛辟一新纪元。后来公司当局特辟一"三龙组",请他主持,元龙更成为一时俊彦,直至大中华百合关门,元龙始脱离公司。其后他又进过明星公司,加入过孤星公司,又进过天一公司,又进过龙马公司,更一度自设元龙公司,但是厄运当头,什么都不能使他一展所长,于是元龙的英名,开始向没落中跃进,渐渐地竟不复为观众重视了。

元龙的妻子谭绍基,确不失为一个好女子,当元龙在上海失意,浪迹在北国的时候,谭小姐是给他很多精神或物质上的安慰的,可惜元龙不自满足,似乎对谭小姐还非常不满呢!后来他俩也终于脱辐了。

元龙在活跃影坛的时候,也不知流传过多少风流韵事,舞国与北里烟花中,更争相地追逐他,元龙天性挚厚,来者不拒,抱"一视同仁"的态度,无不乐于应酬;如此旦旦伐之,对艺术当然不能尽心进取了,不进则退,王元龙现在的潦倒穷年,也是咎由自取呢!

王元龙

"标准美人"徐来

提起徐来,谁人不知,哪个不晓,虽她在电影前的历史是那么短暂,但《残春》一片中,徐小姐出浴的镜头,软玉温馨,柔情若水,一种妙情妙态,是谁也不会忘记的。

徐来的老家,是穷到不能再穷的,因为穷,她在乳臭未干的时候,加入了黎锦晖领导的"中华歌舞班",实在也是徐来聪明,什么《毛毛雨》和《葡萄仙子》这类歌曲,她只要过目,就能记忆的。

徐小姐,有这样艺术的天才,老师黎锦晖,自然认为得意的门生了。当年锦晖常谓:"此丽再加磨琢,日后脱颖而出,非黄雀所敢望也。"真的,黎老夫子不独一个歌舞专家,而且还是一位预言全才。现在徐来小姐,诚如当年锦晖所云:已经脱颖而出,做了官家的太太。但可惜的是她的标准美,不能再给锦晖尝尝口味了,所喜锦晖是个看透世情的妙人,关于这些事,他是不顾认真的。

黎锦晖和徐来由师生关系,而转变到夫妇关系,据说是在杭州西子湖里一个月白风清的晚上,在这种美丽而诗意的大自然中,徐来因为初醉风月调情,自是非常高兴,黎锦晖蒙此荣宠,当然却之不恭,在你知我知的不知不觉中,就此唱了曲《特别快车》的歌曲。在黎锦晖,因为爱其天才,由爱生情,由情生欲,自是人类的常情;徐来因为一个黄毛丫头,受了老师的改造,出落到似追时代的姑娘,其功全在锦晖一人身上。大丈夫有恩必报,自古云然,徐小姐出身穷贫,无所答谢,当然只能以标准"×"作为酬报老师的盛意了。

社会上只知道他俩是师生的关系,当黎徐由杭返沪时,人们还是蒙在鼓里的,毕竟黎锦晖与徐来是时代的产物,他们以迅雷不及掩耳的手段,就此假座一品香举行婚礼了。结婚仪式很简单,比了市政府集团结婚过无不及,由新郎新娘,当众接一个香吻,并宣布了西子湖里定情的一幕,结婚仪式就算结束了。

黎锦晖先生因为歌舞事业的失败，的确损失了不少的财产，无怪黎先生常慨然而谓中国人文化够不上歌舞艺术的欣赏。是的，我们承认教育受得太少，对于黎老先生的美化艺术，领略之余，实在有些莫名其妙。

　　夫妇是最合作的，徐来当然不愿看到她稿砧的陷于窘境，于是毅然地弃舞从影了。何况歌舞与电影，都是艺术的一种，当然黎锦晖也是愿意的，《残春》露浴场面一时轰动，徐来就此成为大明星了。当时有人以为标准美人内在的秘密，为观众欣赏无遗，黎锦晖定欲气得发昏的，但是我早就说过，黎先生是一个视世很深的人呢。

　　徐来既然发迹，追求者踵接而来，达官显臣拜倒于标准脚下的，更多如雨后的春笋，当南京举行全国运动会时，也不知流传了多少的艳闻韵事，于是徐小姐的芳名，更轰动于紫金山下了。

　　但是达官显臣们都是有太太阶级的人物，对徐小姐的追逐，只能算是一场疟疾病，时热时冷，不能够常温旧梦的。可巧世界上像黎锦晖先生般的明达人实在很多，虽然徐来已经是饱受摧残的花朵，但还是有许多人有很好胃口等着的，所以结果徐来又与唐生明谈起恋爱来。

　　徐唐热度日高，而且又订了白首，于是与黎锦晖宣告脱辐。当年唐生明和徐来居住在南京饭店的时候，黎锦晖也时常参与其盛，在签订离婚契约的时候，黎锦晖与徐来，双方还是客客气气的，这真是黎锦晖先生视世甚深的表演呢！

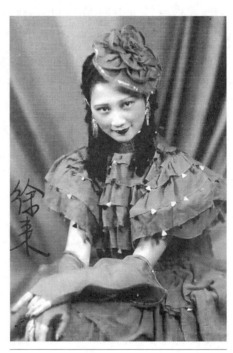

徐来签名照

将做母亲的陈燕燕

诚如很多人说,电影界里只是一团的黑气,他们和她们,整日地在搬演那些人类的丑事,在他们和她们之间,似乎已没有那回事,无怪王莹小姐,要大声疾呼地高喊跳出黑暗电影圈的口号了!

诚然,银坛上自有那些行尸走肉的狗男女,丧失了道德与灵魂,忘去了艺人的责任,整日夜地只在"肉"的圈子中打转。但是世间上的事不能以一笔而抹杀的,虽然某一批私生活的腐化,我们固然不能否认,而另外一群道德和人格的奉行者,也正多如过江之鲫,陈燕燕小姐就是其中的一个吧!

陈燕燕本居故都,在学校生活的时代,对电影就感到了兴趣。恰巧那年联华公司北上摄影,燕燕因为要想看一下庐山真面目的男女明星,因此与联华摄影队中人员开始认识。总理罗明佑和导演孙瑜,见她活泼可爱,假使献身银幕,定能有美满现出,于是怂恿小姐,希望她能够南下加入联华服务。燕燕本心所愿,在得到她家庭的允许后,就此与母亲一同到上海来了。

《一剪梅》中那个憨活的侍女,就是陈燕燕的处女作品,虽然只是那么短短的胶片中,燕燕艺术修养的渊博,已能一览无遗的了。后来她益发地努力,以致造成了今日燕燕在银坛上的地位。我们只要一看她薪金的遽加,就能知道她地位的稳固日甚一日,由四十元一月而增加到三百元一月,即是拥有大量观众一个赞好的答复。

燕燕本身"物质欲"的淡薄,就决定了她私生活的高尚,那一些社会的恶魔,对此是无所下其手的。电影界里不少女明星,终于堕落到火坑里的,虽说外面的诱惑自有其罪恶,但至少本身已显露了弱点。然而那些恶魔敢于施其毒手的,陈燕燕本身既没有丝毫的弱点,自然那些魅魍魉魉,退避三舍了。

生活与生理的需要,燕燕自然少不了异性的安慰,凭她个人的经验与认识,这一个幸运之神,临到了黄绍芬的身上。绍芬是联华的摄影师,与燕燕

乃为晨夕过从的同事,自然绍芬的诚挚与和蔼的个性,燕燕是明悉得很的,因此一缕情丝,把他俩缚住了。

在战乱中,他俩完成了恋爱生活的最后一幕,据说因为不愿铺张的关系,结婚的消息,只在报端刊了个极小的通告,不要说一大群观众没有知道,就是很多知交,也没有参与盛典呢!

只要三个月后,陈燕燕快将是一个儿子或女儿的母亲了,假使他俩生殖机能特别旺盛的话,那末双生胎当然也不在话下的。小鸟呀,希望你负起教养的责任罢!现在的小国民,是未来的战士呢!

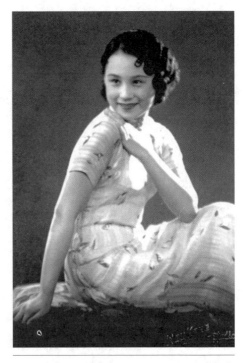

陈燕燕

不堪回首的朱飞

时代的转变，真的把我们的目光也转变了，初期的中国电影界里，不是以朱飞作为标准的小生吗？但是后来不知怎的来了个"健康美"的口号，更出了批雄赳赳气昂昂的时代小生，如金焰、高占非、郑君里、梅熹一类人。于是这标准小生，终于遭了劫运，渐渐地给时代小生淘汰了。真的，朱飞的盛名是给"健康美"口号一脚踢走的。

朱飞是南方的人，他的性情确是和蔼可亲的，所以在电影从业员方面的舆论，对他是没有恶感的。为他加入明星公司，只是一种尝试的性质，可巧那时人才非常缺乏，也遇不到什么劲敌，在"少见多怪"的情形下，朱飞是被捧上三十三天了，有一个时候，明星不论哪一部影片中，男主角终是轮着了他，而朱飞自己，也自认为东方的"范伦铁诺"不啻了。

假使以过去的眼光而观察，朱飞确然是非常英俊出俗的，他那平正的脸，深黑的发，也不知疯迷了多少时代姑娘，和那一些风韵犹存的半老徐娘。据说朱飞每天接到异性求爱的信件，不是一封二封可以数得清的，于是正如王元龙一般的将他宝贵的前程，断送在女人身上了。

朱飞真是一个摩登的时代宠儿，他在上海是没有固定的地址的，假使有一批不知内幕的人，还以为他吝啬的缘故，才没有老家的。其实他真了不得，他住的地方，老是借

朱飞

宿于逆旅中的,一品香就是他惟一的寄宿舍。假使有人给他打算,这样是太不经济的,那末朱飞老是说:这里的日常开支,又不要我自己打算的,急些什么。不错,朱飞般的美丽,是尽有那些女子们来给他安排的。

可是被玩弄的男人,到底也很可怜的,待她们不需要你的时候,也就弃如敝屣了。慢慢地朱飞也感觉到经济的拮据了,经济的势力是最大的;外加这时候朱飞染上了阿芙蓉的恶疾,由此被压迫的痛苦,更觉得难受,于是他又加入了联华公司拍了一部《恒娘》,怪可怜时代已把他逐走了,牌名竟挂在周文珠、汤天绣的后面,而事实上观众也早将朱飞置于脑后了。

红颜命薄的夏佩珍

命运真是不可强求的,你看夏佩珍会沦到做一个唱文明戏的伶人,是谁也不曾预料到的。

夏佩珍小姐,我们不能以现在的环境而小睹了她,六年前的电影界里,真是红得发过紫,有一个时期,明星公司曾当她为惟一的胡蝶继承者(不是法律上的继承,请勿误会),在《桃花湖》里她饰着一个娇憨而活泼少女,比了外国大明星珍妮盖诺,到底有差了多希?一大群观众迷恋于她这种表情下者,其不能够以数目来统计,无怪当年郑正秋老夫子"爱惜逾恒"(不是野心的爱),对夏小姐备极优渥了。

《红莲寺》影片中又要重映于金城大戏院了,这一件开映"曾被中央当局所禁止映演影片"的事件的本身,我们且不必去论它,但是要欣赏夏佩珍小姐的银幕艺术者,却是个最好的机会,她里面所扮演的女侠甘联珠,真是多么英俊,多么勇武,而且也有所谓"罗曼蒂克"的镜头。现在夏佩珍,只是一个唱文明戏的女伶了,要看她银幕上的艺术者,只好看看旧片罢(一路写来,似有对《红莲寺》影片有宣传之嫌,敬此郑重声明,决无此心)。

但是,我人论事,一个人的偃困或活跃,不能全委诸命运的,虽说夏佩珍的终于出了电影圈,多少是一件幸运作祟的事,但是佩珍本身也自有其弱点的。原来夏佩珍的家庭,是个极腐化的,她的母亲对阿芙蓉喜欢得比"一日三餐"更要紧,这一种"黑""白"两餐的开支,迫使佩珍不得不加倍地努力去维持这个家庭。佩珍这一些的孝思,我们是应该致敬的,但是佩珍身体是向来很怯弱的,那种过度的劳动,终使她时常遭到"二竖"的袭击,因为病,于是她也染上了芙蓉癖,于是乎她的青春和光明,都在一刹间毁灭了。

电影到底是一件新兴的艺术,尤其是抽烟的女明星,是决不能容纳在圈内的。一方面大量观众的损失,使夏佩珍主演的片子老不叫座(公司中有一种名演员成绩测验表,记录售座的盛衰以定该星之"吃红"与否),公司当局

开始对她轻视和不满;郑老夫子命归道山,她的惟一知己既去,其不为公司所辞歇者几希。后来曾经有几回佩珍重返明星的谣诼,但结果还只是"只听扶梯响,不见人下来",事实上是没有那回事的了。

附带要说的,我不知夏小姐家庭中的老人家,究竟是怎样一个残忍的人物,他们杀害了佩珍还不算,现在佩珍的妹妹佩兰竟沦为一个向导女郎了,这一双可怜的姊妹花,到底谁毁灭了她俩光明的前途?

影片《红泪影》中的夏佩珍和王献斋

"唯物论"的朱秋痕

中国电影界有一个时期新发现了许多的艺人,这个朱秋痕小姐,也就是在这个潮流里混进来的。

很多人都误会了,因为朱秋痕能够讲上一口极纯熟的国音国语,而她加入明星公司,也是在故都决定的,所以人们以为她是北平人了。其实秋痕并不是北平人,她的祖籍是南京,而生长更在这繁华的上海。

朱秋痕有个父亲唤朱孤雁的,是当年春柳社剧团的灵魂,他老人家与新文坛的学者也都很投契。孤雁之视秋痕,非常疼爱,而更因她自己的聪明和颖慧,所以父亲在剧社里演戏时,所需要的童角,一切是由她担任的。

秋痕最初的学校生活,是就读在北平第八小学的。据孤雁说:她女儿对学业的努力,是很逗这位老人家的戏娱的。但是后来因为孤雁要到天津担任编辑的职务,他不忍自己的女儿独个儿滞留在北平,所以秋痕也转学到天津日本人主办的共立学堂去继续攻读。在共立里,秋痕还是那么地勤奋、那么地用功。

在天津的当儿,秋痕于课余之后,开始迷醉于电影的娱乐了,舶来片和国产片,她是差不多有一部要看一部的。后来五三济南发生惨案,全国舆论愤懑,平津一带尤其激烈,于是朱秋痕也振臂一呼,不愿再在日本人的学校内无形地受了教育上的宰割,因此她与一部分同学也就转到圣功女子中学了。

人生的境遇是不能不变的,秋痕慢慢地因为父亲经济条件的窘迫,终于使她失去了求学的机会,于是她就在天津市场的屋顶花园开始鬻艺了,后来她还加入过天津的中原游艺场和勤业游艺场,她的声誉在津市已很够吃香的。

但是这一些朱秋痕不能认为已满足,抱憾的是不能上银幕工作,朱小姐是非常不快的。可是恰巧明星公司往北平摄取《啼笑因缘》的外景,张石川法眼看上了她,听她国语的娴熟,更认为未来有声片中非常的需要,于是在三

年合同,月薪八十元,每片另酬二百元的条件下,朱秋痕是委诸明星的人了。

但是很不幸的,朱秋痕虽然有了这样一个机会,而且处女作《旧时京华》中就充任了主角,可是她始终不能把握着大量的观众,后来虽还主演过不少影片,但地位还不是怎样高的。

现在秋痕的父亲孤雁是长眠不视了,而秋痕也开始她的"唯物史观"的主义了。有人说:她是马克思主义忠实的信徒,我以为未必有那一些事,只不过是秋痕虚荣心的滋长和迷恋于洋房和汽车的生活而已。本来,孤雁是个守旧的人物,在生时,他老人家看到她女儿心理上的缺憾,所以时常在旁监视着的,但现在是不能了,所以朱秋痕的行为也逐渐地放浪起来。

笔者"宅心仁厚",对秋痕那一些不十分风雅的事,决计是不愿抱"道人以丑"的态度的,不过希望朱小姐能够快快地憬悟过来,这种荒淫的生活,是能够毁灭你整个前途的。

朱秋痕

大妹妹黎明晖

读者要以为我是热得发昏吗？什么，天下闻名的小妹妹黎明晖，胡乱地冠上了大妹妹的尊衔，岂不是"大逆不道"？慢来，山人是自有道理的，"妹妹我爱你"时代，我们可以称她小妹妹；香港桃色案件时，我们可以称她尖妹妹；现在身为良家妇，做了陆钟恩哲嗣的担保人，当然称她为大妹妹了。二十年后假使再做明晖小传，我将称她老妹妹无疑。

我写《银灯逸话》，竭力避免去一种呆板式的老套，什么"×××，××人也，其父××……母×氏……"，这样我知道一定要看来把读者闷过去的，但是，黎明晖的父亲和母亲，我们倒不妨讨论一下。据大家知道父亲是艺坛祭酒锦晖先生，母亲是已与锦晖脱辐的标准美人徐来，现在当然不能算徐来，可以改为后来那一位不远千里而来，自送上门的新黎太太，但是黎徐决不能生一个明晖，大家是知道的。那么大妹妹究竟是谁俩的心血结晶呢？真的，到现在为止，明晖本人，还是莫名其土地堂，本人尚如此，他人焉得明了？在下吃饱自己饭，哪有闲管这一些事，所以明晖真真的堂前严慈，只能算为"悬案"。

大妹妹献身银幕的第一声，是陆洁导演的《小厂主》，男主角是王元龙，也算一部当年大中华公司轰动一时的巨片。明晖那时候天真无邪，冰清玉洁，饰演片中极合身份的角色，确是非常成功的，于是在观众的赞扬声中和公司的捧场声中，就把她抬上了银坛的红人。那时候有人称"张黎宣杨"乃是影界四杰，无疑地明晖也挤入了第一流大明星之列。

有一件事值得一提的，就是明晖开了个女子剪发的风气。原来中国五四运动后，虽新人物狂事鼓吹了男女平等的口号（包括女人剪发），但女子们终以积习的关系，不愿将三千青丝，付诸并州一剪。明晖恰巧在《小厂主》里有"易钗而弁"的剧情，在剧中有剪发的一幕，明晖的大胆尝试，乃开了个风气之先。

说美丽,明晖未见得美丽,尤其是一对大号的眼睛,更是一个极大的缺憾,但明晖的聪明、娇憨、活泼掩去了一切的弱点,人们对她似乎谈谈情爱很能兴奋和陶醉的。记得当年中央大戏院公映《可怜的秋香》的时候,明晖还亲自登台表演,那一次台上礼品花篮的琳琅满目,比了开盛大追悼会还多,这时追求明晖的踊跃,真是争先恐后,状若奔丧。

明晖离开上海到香港,据说是为了某项的刺激,这刺激是些什么事,明眼人当然心照不宣,刺激的对象,大概是当年的银坛霸王。明

黎明晖

晖到香港,当然又忙煞了一批南国的裘马王孙,逐鹿结果,不出优胜劣败的公例,但爱情是相对而不是三角的,一个明晖哪能使二个男士同时享受,于是闹出了惊人的血案,郑国有还判了徒刑。

明晖直不忍看到这一幕残忍的悲剧,想想还是上海男人讲点礼让的绅士作风,所以重来了故都。但明晖自从惨变发生之后,使她再不愿滥谈爱情,于是她一面照旧度她水银灯的生活,一面便自愿追求当时东华足球队的长门(即守门职,因陆君颀长乃名此)陆钟恩,在女人追求男人的情形下,当然是无往不通的。后来他俩爱情日增,预备举行结婚大典,钟恩境况很不大好,还亏明晖一人的资本。有人问明晖,你何以这般迷恋陆先生?她说:"他将来是有希望的。"不错,陆先生将来是一定很有希望的,钟恩努力罢!不要使明晖失望了。

郭太太黎明健

提起了明晖,又想着了明健。

同样像明晖似的,明健也是黎锦晖的义女儿,但是明健头脑的清静,思想的前进,是远非明晖所能企及的。我们知道明健本是于姓的千金,家庭经济并不怎样穷,当然也不是什么"华屋渠渠,绿阴掩地。门系骢马,廊架朱鹦"般的富贵人家,所以当年明健的献身明月歌剧社,并不是一种经济条件的决定,当初也因她习性的使然,欢喜在歌舞队里混混而已。

中国是个新旧交替的社会,虽然新的势力尽管在澎湃,而旧的习惯,还是没有根本消灭,因此明健的加入明月歌剧社,竟遭她老人家的反对,腐旧观念,认为这是有辱门楣的。可喜明健有她坚决的个性,她对现社会认识很有力,虽说她年龄还是那么轻,但判断力是相当富裕的,因此她毅然脱离了于姓的关系,认了锦晖作干爷,易名黎明健,正式加入明月歌舞社,作为基本的社员。

有一次,明月歌舞社假座北京大戏院(即今丽都)公开表演的时候,明健被派为一辍黎派歌曲中比较硬性的什么"娘子军",她那一种激昂的神态,比了大腿和玉臂,是更有意义的。当时明健还是一个不甚被重视的角色,所以她的节目,都排得很前,于是明健对锦晖似乎非常不满,她说:"我的玩耍不比白虹坏,为什么她的节目都在后面,而且最后一幕也由白虹主演的?"在这段谈话中,我们可以知道明健态度的坦白,决不能说这位小姑娘有什么嫉妒的内心的。

"一·二八"一阵狂风把歌舞事业吹得精光,黎老先生也再不能喊上"歌舞救国"的口号了。他所养的那一批歌舞女郎,当然也只得各奔前程,为一己的前途奋斗,于是而明健也加入了电影界。这一个转变,对明健是有着极大的影响,由于接近了一批前进的人物如蔡楚生、叶灵凤、姚苏凤,使她头脑越发前进、越发激烈。她认为中国惟一的出路,就是抗战,也同样地主张要以死

求生,不能求生而怕死;更以为当时艺人生活的荒淫,整日地在金迷纸醉中寻生活,可以说是一群的无耻。一个小姑娘能够如此认识当前的时代,不能不算是一个奇迹。

消息传来,黎明健已与郭沫若正式结婚了。不得了,这真是件严重的消息。什么?郭沫若竟会致情于明健的身上,以二人地位学识相差的遥远,几乎不能使我们相信是件事实。或者读者要以为我是个囿于阶级观念,脑筋终极腐化的,不,我自认决不有这种错误的见解,但事实上我们终似乎有些配不来。

一位大本营政治部长与明健的结合,多少我们对明健是该加以恭贺的。目下,这一对新的俪人,在汉口埋头于"救亡工作"之余暇,其香闺的乐趣,当然是更深于画眉了。或者有人以为郭沫若先生在日本是有一位日籍的夫人的,这样不是犯了一个重婚的事实吗?但是诸位别着慌,重婚罪是要"告诉乃论"的,东瀛贤淑的郭夫人是决不像那些中国的酸性女子的,这样郭先生于工余之后,左右逢源(现在不能,因第一位太太在日本),他日之欢,真非笔者所敢望也。

明月社期间的黎明健(下)和白虹

时代宠儿的王引

当今影坛小生里惟一的红人,那王引是当之无愧的。

王引,有他健康的身体,冷静的头脑,丰富的热情,和蔼的天性,而尤其是对艺术的埋头奋斗,就决定了他今日的成功。

过去,王引也只是混在小公司里,饰演那一些"扎布头"派的"强盗英雄"。那时他还不叫王引,叫什么王春元的就是他,今天到这家公司,明天到那家公司,但换来换去,还是不能一展所长的,因此王春元的大名,简直是寂寂无闻,有谁知晓呢!

可是,天是决不会使一个有志向上的人去失望的,在小公司里混了好久的时候,联华旗帜下的第四制片场——即上海影戏公司——但杜宇先生开始认识了他,然而就请他去主演了一部《东方夜谭》。这是王引踏进光明坦途的第一声,但因为剧本意识的神怪性,还是使王引不能尽展其所长的。

王春元改名为王引,是他加入了艺华公司后才实行的,从此王引便开始以一个崭新的姿态,出现于银色的白幔上,而大量观众的被握住,也便从这时候起。

王引生活史上有过极悲惨的一幕,那便是他妻子陆丽霞的逝世。陆丽霞也是位电影从业员,但她在整个银坛的地位上,是无足轻重的。丽霞情性是非常和蔼可亲,当年王引在没有发迹的时代,经济程度当然不见怎样宽裕,还亏丽霞借了她天一公司的一些收入,来使整个家庭稳稳过度的。这样一位贤淑的妻子,哪得使王引不"心悦神服"?所以当年他老是在朋友的面前夸耀他有一位像丽霞般的太太。后来丽霞因产身亡,当然王引内心的痛苦,是不言而喻的。所以在丽霞方死去的时候,王引曾表示过为了丽霞生前待他的优渥诚挚,今生是不愿再续娶的了。

可是王引到底还是年轻的青年,虽然当丽霞死去的时候,好像是宣过一个誓的,但这因为一时情感过分的冲动,所以才有这种的表示。慢慢地当他

对死去的夫人的影像消失的时候,王引不得不再去追求甜蜜的恋爱。关于这些,我们决不能责备王引的薄情,我们应当承认客观条件的存在,使王引不得不走这条路。

我们知道恋爱是神秘而至高无上的(或要讥我为时代的落伍者),而且恋爱绝不是单方而是相对的结合。王引果真爱上了袁美云,而袁美云更爱王引,所以他俩结为百年之好,当他俩常在新雅品茗的时候,人们已经预决了的。记得王引、袁美云热恋的当儿,有一次他俩在大都会花园里相偎相依的一幕,是比了片中演出是更紧张的,效学一句时髦话,王引与袁美云真是够称"刺激朋友"。

现在他俩已正式同居了,而且还有过法律上的承认,在蜀腴川菜社举行过一幕简单而又隆重的婚礼。那天韩兰根恭祝他俩早生一个贵子,还说什么吃红蛋是比吃喜酒更高兴的。袁美云肚里有没有小王引,只有天晓得,记者实不能调查到这一些,诸请原谅原谅(惟据传说,袁美云生理不久将起变化,确否待证)。

王引和袁美云合影

"东方劳莱哈代"韩兰根与刘继群

落后的中国电影事业,不能产生一部精警的滑稽作品,因此,滑稽的人才,也不能发现在我们的眼帘。不差,诚如人说拍一部滑稽的片子,是无须多大的资金和物力,中国电影界虽然贫乏得可怜,但还能花十万元拍一部古装片《貂蝉》,为什么十多年来始终不能有部够我们满意的滑稽巨片?但是你们要知道,引人发笑的题材和资料,比了巨额的资金是更难觅取的。

有一时候,大世界星期团拍过部滑稽片《呆中福》,是当年大中华百合的出品,但是内容连一些低级趣味的噱头也找不到。徐卓呆开心公司异军突起,拍了几部滑稽的短片,虽然内容上比较充实,但结果还不免于失败。江笑笑、刘春山等,虽亦尝试过一二次,可终是得不到大量观众的欢迎。能够在中国电影界里,以滑稽姿态而来比较悠久的,还是韩兰根和刘继群。

韩兰根和刘继群被誉为"东方劳莱哈代"的尊衔,是由于当年《如此英雄》的一时轰动,观众们见他俩一胖一瘦的表现,确然是非常满意的。韩刘成名虽然由《如此英雄》一片而大功告成,其实在《如此英雄》前,他俩已拍了不少的滑稽短片,由于试验的成功,乃有长片滑稽的摄制。

诚然,韩兰根号召力是比了刘继群更强,这只瘦皮猴也确有不少的观众在替他声援。但是事实上,刘胖在电影界的历史,比了瘦猴是久远得多。中国电影界初期的长城画片公司的出品里,早有了老刘的银幕表演,不过那时他并不是以滑稽姿态来出现在观众的眼前;后来《恋爱与义务》一片里,他还是过去的一派作风。而事实上,滑稽表演并不是继群的杰出技术,假使他保持本来的姿态,或者到今日已不致屈低于人下了。

至于韩兰根,他是南市小南门外的一个"有闲阶级"的特殊人物,在复善堂街一个地段里,提起韩兰根,简直是妇孺咸知的。因为有闲,瘦猴就时常拿一些杂耍来作为消遣,所谓韩派独角戏的表现,也是在他闲暇的当儿,苦心研究出来的。后来他看到电影事业还不差,就此想到影城圈里去活动活动,他

由谈瑛的说项,也转到了联华。有人说韩兰根和谈瑛是过房的兄妹,但截至发稿时还未证实。

平步青云,韩兰根突飞猛晋,和刘继群一胖一瘦的"猪猴表演",竟得到了大众的拥戴,现在金城开映的《地狱探艳记》,又是这一对妙人的作品。据说公映来营业极盛,在此大暑天有这般盛况,确也非常难得,而一方面更证明了韩刘大量观众的拥护。

在银幕上,我们看到了韩刘的憨态,使我们以为他俩私生活大概也是荒乎其唐的,不过我们应分二方面说。瘦猴在私生活上,确实也是位妙人,家里拥有如花如玉的夫人(还是前年新娶)不算,整天地还得在外面逛,跳舞场和夜花园里,能够常见他的足迹。今年跑冰兴,瘦猴又是逸兴遄飞的,而且兰根真写意,最近卖去了那座机器车,新办了一辆奥世丁来代步呢。可是相反地继群就望尘莫及了,一方面收入的不如兰根,固是个极大的问题(因继群公司跑得不多),而家庭负担的深重,终使老刘压得透不过气来。

前面还有更光明的金塔,老刘小韩努力罢!

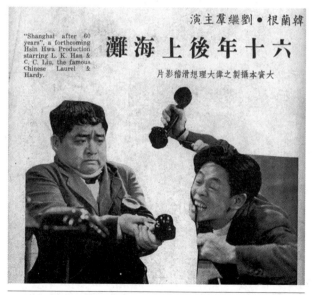

韩兰根、刘继群主演的科幻片《六十年后上海滩》

"模范美人"叶秋心

据接近某方之消息灵通人士称,"西游记"主角唐僧,近鉴于环境和生理之需要,不耐孤寂生涯,爰决于最近将来,还我俗身,与人间第一美人举行婚礼,届时务请姻世谊戚,诸亲好友,惠然肯来,共襄盛举。

我听到上项新闻,不禁呆了过去,什么?唐僧也要结婚了,而且还要与人间第一美人来配偶。我们知道唐僧只是神怪历史的一个遗迹,离开人间已一千年开外,虽说他佛法无边,重来尘世,到底不是件容易的事。一九三八年的世界真的在变了,我脑海里浮起这个憧憬。

慢慢地,这个谜终于打破了,所谓唐僧,原来是大舞台新剧《西游记》中的张铭声,而所谓预备给唐僧赋同居之爱的人间第一美人,就是那电影明星叶秋心。

提起叶秋心,使我又想起了徐来。的确徐来是美丽的,但有人说叶秋心比徐来更美丽,只说她一双秋水和微浮的酒窝,就值得任何人去迷恋和倾倒。叶秋心走进天一公司,邵醉翁一眼就看她有希望。诚然,邵先生的眼力是不会看差的,当年一度当选为皇后的宝座的陈玉梅小姐,也是邵先生慧眼识英雌的一个铁证。因此叶秋心小姐就加入了天一的阵容,而邵醉翁更想造成她为陈玉梅第二。

现在是一个捧的时代,没有捧,要成名是确乎困难的,尤其是女星,更非捧不可。邵醉翁既有意使叶秋心走红,当然也得捧她一阵。但是叶秋心,还是个新进的女星,艺术修养的到底高深与否,观众们是未曾了解的,还好秋心脸蛋儿长得不差,不妨就拿——"美"来作一个号召。遗憾的是"标准美人"荣衔,已经为徐来所冠去,在宣传部部将动足脑筋的结果,想出了"模范美人"四个字来,于是叶秋心就带上了这个封号。"模范美人"叶秋心,人们就这样喊着。

叶秋心也是个中户人家的千金,幼年的时候,她也受到过比初等教育高

一些的学业修养,但因为"一·二八"沪战的袭击,使她家濒于破产的穷途,秋心的加入电影界,惟一理由,当然是受了经济的胁迫。原来秋心是一向很挥霍的,她父母因欢喜她,也终能使她不至于没钱来花;可是"一·二八"后她的家不能再如从前那般给她挥霍,而秋心的本性又不能改,因此她谋自身的幸福和享受,毅然地跑进了天一公司。

　　叶秋心在天一拍了不多几部片子就转到了明星公司,据说其中是有个缘故的。因为公司中某项传说极盛,说她与邵醉翁有些那个。这还了得,一股气传到了陈玉梅小姐的耳朵里,小事体就变了大乱子,因此玉梅就此使出她的手段来。到底玉梅是天一影片公司的总理夫人,"模范美人"虽然声势显赫,奈也敌不过玉梅的醋劲,因此秋心终于跑出了天一的大门。虽然邵醉翁认为非常地可惜,但厄于季常遗风,也敢怒而不敢言。

　　电影到底要艺术为前提的,秋心虽有美丽和醉人的脸蛋,可是太不讲究了银幕的表演,观众间是没有什么感想的,因此"八一三"事变突起,秋心就溜到了香港。为着生活,为着经济,她也试过一时搂抱的生涯,但是动乱的世界,有多少人还有闲情逸致来争妍斗艳,所以不多一会,秋心又回到了上海来。

　　一个天假的机缘,使叶秋心认得了张铭声,秋心识铭声已很久,可是过去只是在舞台上看见他的丰姿而已。我们知道叶秋心是号称"模范美人"的,可是张铭声,他们伶界里也奉他为潘安再世、宋玉重临的美男子呢。现在美女与美男子已打得火热,一把火烧得他俩心里都是火辣辣,看吧! 好戏是就现在眼前了。

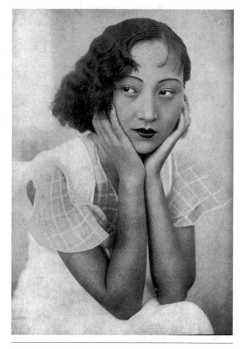

叶秋心

时代女性黎灼灼

有人说：中国电影界的女星队里，可称声是黎氏的天下，不信，请看黎明晖、黎莉莉和黎灼灼，谁不红得发起紫。虽然她们发迹和显耀的时候，纵或有前有后，但共有多量观众之拥护，初无二致。

我称黎灼灼为人间尤物，真似乎有些唐突美人了，可是我很聪明，知道黎小姐是一位准"时代姑娘"，她超越和摩登的脑袋，决不会有一些芥蒂。也许她对这个尊称，私下里更是非常的满意，万一事实出于我的预料之外，那应在下先行道歉，请黎小姐免于追究。

黎灼灼是一位贵族的千金，却打破了历来电影界的积习。我们知道中国□□□□□，大部分人对艺人生活老是似乎非常轻视的，一个人非至经济沦于山穷水尽的时候，他们和她们决不愿加入这个圈子，尤其是女明星，几乎没一个不是从这个公式演变而来。如黎小姐以一个贵族千金来致力于银幕生活，我们不得不佩服她的勇敢和果断。

黎灼灼是当年联华第一厂主任黎民伟的侄女，是一位受过高等教育的小姐。在学校里的时候，她的芳名是黎杏球，因为家庭经济的富裕，黎小姐私生活的奢华，乃是意料中事。据说她对于日常所穿的鞋和袜，在用过一次或二次后，决不愿再用的了，只此一端，我们就可以想到其他。因此各种高贵的交际场合，几乎没一处找不到她的足迹。

记得当年在大西路光华大学里有位女学生名黎佩兰的，就是杏球的妹妹。当时有男同学朱君（即本埠南京路上某照相馆主人）追求甚力，但是落花有意，流水无情，佩兰对他毫无情感可言。慢慢地这个消息传到了黎灼灼的耳边，她为了妹妹的事情，曾经亲自到学校里对朱君加以测验。测验结果，灼灼对佩兰说，这个人只有五十分，不能及格，何怪妹妹要看不上眼了。照理，这件事就此解决，平静无事，可不知哪个造谣说灼灼看上了朱君。

黎灼灼的处女作品是昔年曾得中央荣誉奖状、轰动了全国的联华巨片

《人道》，灼灼在片内描写一个浪漫女子的个性，真是无微不至，也因此就建立起今日在电影界的地位。关于灼灼加入《人道》，也有件小小曲折，原来灼灼饰演的角色，本来是派定阮玲玉的，但临时玲玉以不适个性作为拒绝的理由，一时急得卜万苍走投无路。正在千钧一发的当儿，黎灼灼到联华一厂看叔父民伟，灼灼一副神态，卜万苍全看在眼里，认为请她主演，真是非常适合。于是就当面恳求，起初灼灼还有些不愿，后来叔母林楚楚因为自己也是《人道》的主角，就极力怂恿灼灼加入，灼灼一时好奇心动，且与叔母合演，也就慨然允诺了。

黎灼灼

因为灼灼是受过高深学术的，所以她英文根底非常好，因此她的男朋友中，有不少的黄毛碧眼的西洋人。黎灼灼实是位追时代的姑娘，她同西洋朋友的罗曼斯事件，也是非常之多，本来预备宣布一件二件供于读者之前，但可怕的是再如日前记朱飞一节中，又要来一个所谓更正不更正（真真只有天晓得），那还不是不说为妙，明哲保身，此之谓欤。

《艺海风光》中电影城一段里，我们看到了黎灼灼的倩影之后，从此恐怕很少有机会了。一来华安公司已寿终正寝，黎灼灼是决不愿去加入别家没有关系的公司，而最大原因，还是她欢喜那一只雄师张翼，近正在香港度其优哉游哉的生活呢！说起张翼，使我脑海里浮起了奇怪的影像，张翼美不如金焰和王引，和蔼又不如罗朋和刘琼，为什么黎灼灼对张翼的追求，竟如废寝忘食般的热烈，也许他有不可思议的力量蕴藏在里面吧！

由舞而影的龚秋霞

民国二十二年,中国电影界有一个显著的转变,这个转变,就是新女星的风起云涌。一方面果是时代的转变,淘汰了一批迟暮的女星;而另一方面,正也是歌舞事业适当凋零的情状下,使那批从事于歌舞生活的女郎,一个个地转向电影城来。龚秋霞小姐也就是在这阵狂潮中,异军突起的一个新女星。

说也可怜,龚秋霞小姐家庭的贫穷,逼使她走上了万恶的社会,为了生活,不能不以一个稚齿的姑娘,就要在红氍毹上呢喃着、翩跹着。她正和黎明健小姐截然不同,对于这一种歌舞艺人生活,在她认为是最没有意义的人生,所以当龚秋霞在歌舞团里走红的时候,有人去替她祝贺的话,她老是回答说:"好了,请你不要再加着我的刺激了……"就这一点,我们就证实了上项的记载。

龚秋霞小姐,是崇明人,可因她自幼生长在上海,所以在一刹间使我们不能辨别她是何处人氏。当她加入歌舞班的时候,她的父亲和母亲都很健在,但可惜的是她的父亲,不能够生产的一个有闲人物,整天地浸淫在"杯中物"中,因此对于一个很有希望的少女,就丧失了她求学的机会。

因为秋霞的父亲,不能负起培植女儿的义务来,所以她在十四岁的那年,由她的母亲把她送到了母舅的家里。秋霞的母舅在经济方面,还算比较宽裕,一方面也是由她自己的要求,因此她的母舅就把她送进了一个教会学校,去继续求学的志愿。但是"一·二八"战争的酷祸,使她母舅也不能为秋霞再担负一笔求学费用的开支,终于在无办法的情形之下,龚秋霞跑进了俭德储蓄会学习歌舞了。

这也是秋霞天赋的聪慧,在一个极短的时期中,秋霞对歌舞门径,已经是熟悉无遗了,其实也是秋霞本身感觉到前途生活的危机,因此不得不迅速谋一技之长,来养活自己。恰巧那时,有一位伍佩娴先生创办葡萄歌舞社,秋霞经了她朋友的介绍和说合,就此加入了葡萄歌舞社。

我们知道伍佩娴先生，是一个人世间的怪物，尤其是对于女性，他是差不多没一个肯放松的。伍先生一眼看上了龚秋霞，依了伍先生一副老于色途的手段，秋霞自然堕入他的彀中了。那时候，伍佩娴同龚秋霞，虽没有举行什么正式的婚礼，但是韵闻艳事，已经不能保守秘密了。

可是老天真偏喜作恶，一个伤寒症，把伍佩娴先生从人间吹到冥空去了，当时龚秋霞内心的痛苦，真是比什么都难受。至于伍先生的去逝，那时候言人人殊，到底生的是什么伤寒症，实在也不是第三者能够调查，有人说是××伤寒，可是也不能证实。

佩娴既死，葡萄歌舞社也随而解散，于是龚秋霞转到了梅花歌舞团，脱颖而出。龚小姐平步青云，向她的康庄大道，孔跃而前进，徐粲莺、胡笳、周璇与龚秋霞称为"四大天王"。

最后因为闵翠英的介绍，龚秋霞同胡心灵结了婚。胡心灵反对她从事于歌舞生活，她也就脱离梅花而加入明星影片公司了，后来她又脱离明星，主演了一部《父母子女》。现在龚秋霞已经是一孩子的母亲了，从前那一副天真活泼的姿态，在现在是再不能发现了。

1935年的龚秋霞

美人迟暮的汤天绣

脑海里浮起个适度的身材，丰腴的玉体，黑发，曲线型，白嫩的容颜，这就是汤天绣小姐的倩影。

我们不致健忘的话，中国电影界有一个时候，汤天绣小姐正是名重一时的一位女星，虽然当时的情境，果然也没有胡蝶、阮玲玉那般的显赫，但是她走红的程度、光景有现在袁美云般的锋芒。当王元龙在大中华百合公司领导三龙组的时候，几乎每部片子，都由她主演的，可惜的是那时公司当局与中央影戏公司发生了意见，于是大中华百合全部出品，在上海一隅，只得束之高阁（因那时只有中央影戏公司开演国片）。最后虽然公司当局与百星大戏院订了个合同，将未曾公映的影片逐一地在百星开映，但是因为百星地址偏僻，局促在福生路一带，很不能够号召观众，因此汤天绣主演的很多片子，还是得不到人们的注意的。罗明佑组织联华，大中华百合公司继民新而响应加入，于是就改组为联华第二摄影场。汤天绣与周小珠，被派为第二厂女星的台柱，在《义雁情鸳》里，我们可以发现汤天绣小姐是一位极能做戏的人才呢！

可是我们知道现代的世界，是只靠青春来挣几个钱的，尤其是女人，那末更离不开这个条件。汤天绣在电影界混了几个年头，时代已开始慢慢地遗忘了她，美人迟暮，确实是一个悲剧的憧憬。当《火山情血》开拍时，孙瑜派她饰剧中一个极不重要的老者，于是，从此后汤天绣小姐开始向没落途程中跃进，更渐渐地挤出了电影圈，再不能有一个银坛上的地位。

汤天绣私生活的俭朴，确是在女星队中是很难见到的。什么歌台舞榭，是不能找到她的足迹的，虽然在白色的银幕上，我们可以看到她那一种雍容华贵的姿态。尤其在《爱欲之争》里，天绣更扮演一位时代的姑娘，其实她剧中人的身份，绝不能影响到她俭朴的心理。她在闲暇的时候，所赖以消磨光阴的，只是翻阅小说而已。

其实汤天绣俭朴的个性，还是决定于后天的，因为自幼天绣生长在一个

经济窘迫的家庭里,使她不知道挥霍是什么回事。就是求学那个问题,还是由她父亲极度的筹划中,才使她完毕了旧制小学的程度。

在相当的年龄,天绣开始结婚了。真奇怪,天绣的丈夫,原来也姓汤,与高占非和高倩苹的结合实相类似。有人说她是从幼就到汤姓家去生活的(俗言养媳妇),其实没有那回事,这因为中国人脑筋里有"同姓不婚"的观念,所以对汤天绣的结合就多推测了。

汤天绣的丈夫叫汤祥生,是一个不长进人物,对于事业的懒惰,结果终致沦入失业的命运里,而且对天绣生活的不加负责,更使她失了人生的安定。有时天绣善言相劝,还要遭到她丈夫的虐待。为了生活,汤天绣加入电影界以图自立;为了解除精神上的痛苦,她毅然地与她丈夫订了个离婚的单据。

在联华时候,有一时盛传汤天绣在追求该公司某巨头(宅心仁厚,暂守秘密),因为某巨头虽然已经四十光景的年龄,而还是没有伴侣的(按,夫人已过世)。汤小姐眼看此人人格极高,几年来的共事,对情性方面,也已完全了解,所以倾全力以谋于归某巨头。但是不幸得很,落花有意,流水无情,终使她遭了个深深的失望。

现在,汤天绣早已退出银坛,而做了位富室的太太了。虽然美人迟暮,使她非常地扫兴,但是她日后生活的安定,确是没有问题的了。

汤天绣

偃蹇困境的薛玲仙

我们还记得明月歌舞社极盛的一个时候,在黄金大戏院表演时,实足卖了个一星期的满坑满谷。一方面果然是黎锦晖的惯用噱头,极度地迎合社会一般心理所造成;但大一半原因,还是他属下的几个黄毛姑娘的粉腿和玉臂号召了一大群的观众。而黄毛姑娘中的几位台柱,也就是王人美、黎莉莉、胡笳和薛玲仙。

或者有人说女子是"美的问题"决定她一生的幸福,但事实也是不然,何况红颜多薄命,还是个千古不变的定例呢!譬如说薛玲仙小姐,她那颀长的身段,饱满的肉体,和那双玉足,迷恋的秋水,比了王人美、黎莉莉和胡笳,都是过之无不及的。但是现在处境的惨,她薛玲仙事实上是不谅你们随便哪一位,及看王人美与金焰多么够劲,黎莉莉在武汉多么活跃,胡笳的生活又多么安定,偏是玲仙终日偃蹇在穷途愁乡中,这真的是命运太会作祟了。

在联华以识拔新人的旗帜下,薛玲仙小姐也加入了联华。其实那时候联华正想训练一批歌舞的人才,预备在未来的有声片中,大大地干一下的。恰巧明月歌舞社适当风雨飘摇的时候,黎锦晖就把他属下的那批歌女,送进了联华。但是因为当时公司对有声机件,一时不易购办成功,而这批歌舞女子只拿钱而没有事情做,当然罗明佑先生是不能满意,因此就使王人美、黎莉莉、胡笳等都跃上银幕,而薛玲仙也在这时候开始水银灯的工作。

照理,薛玲仙也算幸运的,她第一次的处女作品,公司当局派定了名导演蔡楚生先生担任,可是《粉红色的梦》因为剧本的限制,使蔡楚生也不能发挥她独特的天才,因此薛玲仙小姐自然更不能得到满意的成绩。而且那时候影评人正注意于"意识论"的问题,《粉红色的梦》被讥为侮辱的没落作品,自然使薛玲仙不能得到个较高的评价了。

王人美和黎莉莉的突然孟晋,正反映了薛玲仙的被挤出了影坛,虽然后来玲仙还在其他公司中打过几次野鸡,但也没有较好的成绩。一方面年事的

增高,更使她失去了相当的地位,《三星伴月》中薛玲仙的娇憨表演,其使人有些不忍卒目。

薛玲仙有个负担不轻的家庭,把她压榨得透不过气来,因此不得不使她每日在生活线上不断地奋斗,这一种人事的烦恼,我们实是非常同情于玲仙的。后来她自己看到在影坛几乎没有站足的地位,她想效学当年梁赛珍小姐的弃影从舞的一套(原来赛珍在电影界也是不得意的一位),所以她毅然地加入了金城舞厅,作那搂抱的生涯。那时候社会上人很多不原谅这一位为着生活而奋斗的女子,放出了无数的冷箭来攻击她,其实这是不应该的。

薛玲仙自己也满以为以影星的头衔作舞娘,其走红是可有相当把握的。岂知风月场中,全依青春为先决条件,因此玲仙也局促一隅,不能得志。后来因为接受了陶陶向导社的五十元定洋(实也算无法),又闹出了不少的笑话。

薛玲仙的偃困潦倒,在上面这些事实里,我们足够明白了。

薛玲仙

弗是生意经的杨耐梅

提起杨耐梅小姐，真是谁人不知，哪个不晓。在初期中国电影界保持过极高评价和永久地位的，也就是这位杨耐梅小姐。

杨耐梅小姐的出身，是个极大的谜，有人说她是一位小家的碧玉，也有人说她是什么，另一种地方转过来的。关于这些话，记者倒也略知底蕴，不过现在杨耐梅已经是一位富室的太太了，过去事还提它作甚。何况英雄不怕出身低，英雌何惧从前微，有不少历史上伟大的女性，出身于蓬门小户人家者正多着呢！

耐梅是位极度活跃的女性，而且她一口流利的洋语，更增加了她在交际中的锋芒。别说是另外女性，见了她都要咋舌，就是几位男性的交际博士，也要甘拜下风，屈服于她雌威下面呢！

杨耐梅在当年明星影片公司里，除了张织云外，首屈一指。其实杨耐梅的表演和艺术，比较张织云是过无不及的，但因为耐梅担任的常是一路反派的角色，而《空谷兰》中她饰演的柔云，充分地描写出一个毒辣泼剌的女性，因为这种银幕艺术的深湛，无形中观众们对她会起一种莫名其妙的恶感。因此在银坛的地位上，耐梅不如了织云，而于个人的令誉方面，耐梅又不如织云那般好。其实杨小姐倒是位极够诚挚的女性，而且天性爽直，就是姊妹淘里，也欢喜当面"实言谈相"，或者表面上非常难看，其实真是位热心朋友。

现在社会上盛行着什么"吃豆腐"这类术语，在那时候我们是不能够听到这一些的。"弗是生意经"这么一句，现在是当它过时话了，可是在那时候的时髦性，比现在的所谓"吃豆腐"，真是后先相映的呢！这句"弗是生意经"，也就是杨耐梅是始作俑者。原来有一次她到一家百货商店去买东西，价值开得非常高，耐梅就说："格种价钱，弗是生意经。"因此这句话就此盛行起来，一直到现在还盛行。有一次余汉民同杨耐梅两人并肩步行在南京路上，不知怎的耐梅忽然地滑了一跤，这一跤可不得了，原来这天她没有穿裤子，一

时真像毕露,南京路上万头攒动,韵事流传,莫此为甚了。在这幕活剧里,我们可以知道她是绝对一位时代的妙人,现在偶有摩登女子不穿裤子,当为奇事,在耐梅是不作一回事的。

杨耐梅到过一次北方,军政界人物(注意在旧军阀时代),震于她的艳名,一时群起倍献殷勤,据说长腿将军更是兴奋,所以耐梅那次的北行,确是满载而归的。

也不知杨耐梅怎么的长袖善舞,她那种恣意的挥霍,手头老是很宽裕的。因为宽裕,她还开过耐梅影片公司,拍了部以余美颜为背景的《奇女子》。中央大戏院开映的时候,耐梅亲自登台,的确也轰动过一时。《奇女子》一片后,她就脱离了银灯生活,后来虽在天一公司和大东金狮公司露过二次脸,但那只是包部头的性质呢!

年事的老去,使杨耐梅也不得不谋一个归宿想了。最后她就和陈逊民先生(当然是一位资产阶级)结了婚,其初筑香巢于法租界蒲柏路上,后来他们是乔迁到香港去了。

杨耐梅

没落小生郑小秋

说起了郑小秋,使我不得不怀念那一位时代艺人郑正秋先生。郑正秋是位极前进的人物,当清代末年,他眼看到'满洲政府'政治的腐败,认为革命是刻不容缓的。他说:"当今国势凌夷,国运日弱,然而亡我中国者,非世界之列强也,乃恶劣之'满洲政府'也。是以欲救中国,请先从颠覆'满洲政府'始。"在这段谈话中,我们可以知道正秋先生是怎样的一位人物。他也曾加入过中山先生的革命集团,但是他不愿做官来救中国,而相反地从戏剧运动着手。因为这种运动是最能深入民间的,寓庄于谐,实是个最好的办法,使人民于不知不觉中,饱受了革命思想。

郑正秋先生的加入电影界,正也是他认为革命手段的一种。记得那一部《北京杨贵妃》中,正秋对军阀罪恶的暴露,确是无微不至的。当年明星公司拍了很多的神怪影片中,正秋先生老是抱反对的态度。因此在他导演的许多影片里,我们找不出一部是"毒质的糖衣"。假使他老人家能够到现在还生着的话,明星公司《火烧红莲寺》,也许不至在金城重映!

接着我们要说到郑小秋了,在各方面讲,小秋都及不上他的父亲。因此,当年小秋在银坛上的活跃,一半固是中国电影界的小生荒,一半还是靠了他父亲的地位,才得在明星公司里保持了个很永久的地位。但是我们知道依靠只是种暂时的力量,所以郑老夫子在弥留的当儿,非常为小秋的前途担心着!

我们一看正秋死后,小秋就此被挤出来,就可知道他艺术的平庸。事实上,小秋也确是非常笨拙的,而且一方面他身材的矮胖,根本失去了小生的姿态。《啼笑因缘》中饰的那个范家儒,真的不能使人满意。有人说像这样一位的范家公子,绝不会有胡丽娜、沈凤喜和关秀姑三个人去追求他的,于此可知郑小秋表演的失败了。

郑小秋幼时在闸北三育小学念过书,但那时候他已经开始了银幕生活,

对学业上非常随便的,有时一星期不到,有时半个月来一次,你想他还能够长进吗?所以郑小秋学业的根底,在电影界男星队里,也可算是位"火烛小心"的了。

我们记得《孤儿救祖记》,却是小秋成功的作品,但是当他童年逝去的时候,所饰演的小生是完全失败的。当年他和倪红雁合演《小情人》的时候,小秋似乎还追求过她,但是因为倪小姐生活的腐化,终于正秋老先生阻止小秋妄念。

郑小秋在银幕上,我们只能算他是一位"侥幸的英雄",不过他私人的行为,倒非常合于轨道的,什么灯红酒绿的场合,我们决不能发现他的踪迹。娶妻之后,也实行张季常遗风,追随于夫人左右,因为爱他的妻子过度热烈,于是小秋的夫人,常表演了"通货膨胀"(即怀娠)的一幕。

似乎郑正秋先生还有些遗产给小秋,不然他现在的赋闲,怎么不觉到经济恐慌的呢!

影片《火烧红莲寺》中的郑小秋与胡蝶

由歌女转变到影星的张翠红

过去,中国电影界女星队里,有过不少以美丽而负着盛名的,其实,好莱坞又何尝不如此。事实上女明星除了艺术的修养外,美丽的风姿,确是个最先决的条件,即以名重一时的葛雷泰嘉宝和珍妮盖诺,也终于被飞跃的时代,慢慢地失去了她们大量的观众;史璜生、曼丽僻克馥和恼门塔文,根本再没有哪一家公司请她们去拍片了。

我们还记得胡蝶是以美丽来号召的,因为美丽,使她在电影界里把握了最高的权威,但是在《胭脂泪》中,胡蝶的美丽也将为飞矢般的光阴把她淘汰了。

既然说到了美丽,我认为张翠红小姐是雏中的一凤,环视电影界有史以来,没有一个可以与她决一雌雄的。譬如说胡蝶美丽,那么胡蝶没有她清秀。陈燕燕美罢,陈燕燕又不如她脱俗。白杨美罢,白杨又不及她娇媚。陆露明美罢,陆露明没有她雍容。其他……也不要说了。

所以我说张翠红正如玫瑰花的娇艳,百合花的淑静,丁香花的活泼,石榴花的妍丽,事实上,张小姐可称声当世的美人了。

张翠红本是金陵夫子庙前的一位歌女,那时候献身于红氍毹上,其一种婉转珠喉,真的也不知疯魔了多少首都的达官显宦裘马王孙。因为她是个歌女,只要你在台底下点唱几出戏,那末她在一曲歌罢的时候,必须来向点戏的人打一个照呼,因此过去张小姐交游的广阔,也确不是在下能够逐一调查的。不过据翠红语人,她在那时候对私生活尚算矜持,虽然表面上因着环境的关系,不得不略假辞色,来应酬她一班不愿应酬的所谓豪客,其实她内在的清白,在可能范围内,还是非常珍惜的。

艺华影片公司严幼祥先生,有一次到南京去接洽某项事务的时候,无意地开始认识了张翠红,这样一位出落得如此的美人,在夫子庙前唱唱曲子,严先生认为是非常可惜的。因为可惜,严先生情愿使她得到个机会去献身于银

幕之上,这一种天性流露的勇气,我们对严先生是非常钦佩的。于是在一切手续完成之后,张翠红小姐就开始走进了电影圈。

在《女财神》里,我们认识了她,但是她对于表演艺术上讲,那无疑是失败的。但是可以说这因为处女作品的缘故,也许在经过若干时日后的将来,她是慢慢地能够使我们满意的,即将来公映的那部《王氏四侠》,我们对张翠红的艺事,就可得到个答复。

现在,张翠红已是二个孩子的母亲了,而最近她又怀了孕,像这样位美人,得其人者,当然少不得时常的作浪兴风,干戈扰攘,但是张翠红正因为抗战得太厉害,使她娇滴滴的玉体,真有些不堪憔悴,因此而常常在恹恹的小病中。我们希望翠红的丈夫(名恕秘)从此后稍加节制,横竖美人汤已经解过了很多次数的干渴了,那末不妨暂时地偃旗息鼓,至少也得有一个规定(或者有人要说我多管闲事),使这样位旷古绝世的美人,不至于遽告凋谢。这一点在我们想来,当然是为了珍惜美人的意思,而同时在翠红的丈夫方面讲,也可以使他这样一位美丽的妻子,不因为今日戕伐过甚,使将来不能解解渴,这又好比银行里的储蓄,不要眼前提取过多,滥事浪费,不然在将来真要懊悔不止的呢!

聪明的翠红,你以后自己也要格外地注意了。不然的话,于你美丽和健康两方面讲,都有严重的影响的。

张翠红

大眼珠型的严月闲

同样与黎明晖被称为"大眼珠"中一时瑜亮的,这就是严月闲小姐。

严月闲有个极摩登和极美丽的家庭,尤其是她的父亲严工上先生,更是当今中国社会上少有的时代妙人。他老人家对于艺术的钦服,简直是比了一日三餐更需要,不论跳舞、歌唱、电影,严老先生是没一件不研究得努力不倦的。

还远在十年前,神州影片公司出品的一部《花好月圆》,正就是严月闲小姐主演的作品。在那时候,中国电影事业还在萌芽的时期,社会上一般保守的人物,在他们腐旧的脑筋里,认为电影这事业,根本就是一种胡闹的玩意,因此板起了正经面孔,对此似乎不屑一顾的。也惟有自幼生长在新思想蓬勃和前进家庭里的严月闲,她有这一股勇气,用了这股勇气,就此不顾一切地毅然地参加了神州公司。

现在当然严小姐的地位和评价,任何方面都及不到胡蝶女士,但是在《花好月圆》里,胡蝶还只是饰演一个医院中护士的角色。这方面,我们严小姐也可以自豪自夸了。

严月闲在时代的家庭中脱胎过来,因此她的一举一动,也充分地流露了一位时代姑娘的形态,所以任何交际场合,严小姐是莫不参与其盛的。尤其是值得我们注意的,月闲时常欢喜给异国的青年男子相交际,仗了她一口流利的英语,的确是无往而不通的。记得当年她在明星公司摄戏的时候,老是贻误了公司的订章,推说因病不能到公司拍戏。其实她连一个小小的寒热也没有发,原来她是在给几位异国的男性,在表演着一幕"中西联欢"的镜头而已。

据严工上先生说月闲这位姑娘真不得了,从幼就是善于挥霍的,她那种挥霍的程度,可以给海上几家著名的公馆里的×小姐媲美,因此在她从事银幕生活的时代,虽然收入也相当可观,但终是前吃后空。譬如说正月份已在

预支三月份的薪金,你想这种挥金如土的精神,简直也是电影界女星队中数一数二的人物。

严小姐有一时期(大概在拍《三姊妹》时候),曾经有一位男士日夜地追逐过她,而同时月闲对他也非常"假以辞色"。两人老是一起玩,一起吃,或者一起……因此那时有人说月闲将要与他结婚了。有一次明星职员董君亲自去问她关于喜讯的谣传,在董君认为是一定能够得到个确定的回音了,不料月闲说:"你们男人真自私,简直也是可私的人物。难道只许你们男人追逐和玩弄女性,而女性就不能来一下痛快的报复吗?我的事就是我自己还不知道究竟是什么一回事,至于他,也许我是给女性报仇来的……"月闲大胆的谈话,简直是一位极时代的先驱。

明星影片公司"寿终正寝",月闲也就此失业。正因她不善积蓄,终于去加入了搂抱的生涯,从上海丽都舞厅混到香港新华,也正是为了面包和生活。

最近有严月闲小姐也"滑稽"的谣传,这点我认为是决定不确的,因为月闲生来就对金钱欲非常淡薄,那又何必去做这种最不名誉的事。也许她交游的过度广泛,难免"善邻"的人民,在香港也认识了不少,因此慢慢地发生这个传说。

希望严月闲小姐给我们一个强有力的反证,不要使你光明的历史和前途,遭到一个极大的污点。

严月闲

神秘女郎谈瑛

神秘啊！神秘啊！一位神秘的女郎啊——谈瑛小姐！

据说，好莱坞也有位神秘的女星名葛雷泰嘉宝的，但是我们东方的神秘小姐谈瑛，比了西方是更神秘的。不信，你看葛雷泰嘉宝和谈瑛一双眼水下的黑眼圈，谁涂得深，当然谈瑛是更深和更浓的，因此谈小姐才可称惟一的神秘女性。何况谈小姐还正当妙龄，以后神秘的勾当正多，不像葛雷泰嘉宝已经是半老徐娘，要神秘也神秘不到哪儿了。

谈小姐生长在一个古老的家庭里，宗法和礼教的氛围，充满了她的四周，但是这一些不能影响到谈瑛的生活方式，而且相反地压力愈大，而她的弹性也愈烈，当她在毛头小姑娘的年龄时，已经截发时装，出落得够人迷恋的了。

记得"九一八"事变的那年，谈瑛还是度着学校的生活，因为她个性的活跃，什么学校里学生的组织，老是有她的份，因此什么"××救国会"里，她还担任了交际的职务。当上海各中等学校的学生在请求出兵××的时候，谈小姐还慷慨激昂地演说过一篇《学生在当前应有之认识》（大概系此名题，年久恐误）。要不是神秘的谈瑛，小女子谁也不能有这么个肝胆。

可是世界上任何事情，都是利害并行的，果然谈瑛的聪明，使她很受到了同学的"侧目而视"，但是天下事也惟有聪明人，会得糊涂到比笨伯更糊涂。像谈瑛吧，好好地在求学不是很安稳吗？可是她偏要讲恋爱，认为时代的女子，没有个异性的朋友，简直是非常可耻的，因此她同顾君（名恕秘）也谈起恋爱来。现在是人欲横流的世界，谈小姐阅世未深，只要将甜言蜜语给她说上几声，她就什么都能够应允的，因此她也就顾君之前，贡献了她宝贵的青春。

还是韩兰根的介绍，谈瑛走进了电影界。原来谈瑛和韩兰根在过去大家是南市的居民，他俩也早先就认识了的，这正因为一个是奇特的男性，一个是神秘的女性，也有人说他俩是过房的兄妹，这未免是滥言蜚语了。

中国电影界有位了不起的人物，他就是殷明珠的丈夫但杜宇先生。但先

生经过韩兰根的介绍,一看谈瑛出落得也非常可以,更因为案件的轰动,社会上定有不少人翘首企望着她真真的色相,因此杜宇就决定了她加入了联华的第四摄影场(此场但君主持),而同时更编了个影射谈瑛的故事,就此以《失足恨》的剧名,由谈瑛主演。果然,但杜宇这个计划并没差,《失足恨》公映时,北京大戏院门前真是车水马龙,颇极了一时之盛,而从此就使谈瑛感到了银灯的兴趣,认为这是她惟一的出路了。

平心而论,谈瑛的艺术确是可取的,无论如何她是超过小鸟陈燕燕好几倍,因此大导演程步高先生看在眼里,认为是影界的奇珍了。于是程步高开始同谈瑛认识,渐渐地由认识到交厚,更由交厚到热恋,再由热恋到同居,因为更便于两人日夜的缱绻,谈瑛终于脱离了联华而加入了明星,从此一唱一随(因程谈未曾结婚,不能称夫妇)。程步高导演的影片,非谈瑛主演是不办的了。

无论如何,我说步高是狠心的。为什么抗战军兴,他就一溜往武汉,将谈瑛一个人丢在"孤岛"上呢。有一次在仙乐斯舞宫遇到了谈瑛给很多中外朋友在跳舞,有人问她说你对步高的感想及态度如何。谈瑛还是说:"步高是很好的,终有一天,他是要回过来的。"所以谈瑛也算对得起程步高了。

有一时谣传谈瑛也要做舞女了,但是神秘女郎究竟是神秘的,她说:"随便怎样穷,我是不会做舞女的,做舞女我情愿做老妈子。"不差,有志气的神秘女郎谈瑛小姐。

大导演程步高从速回来罢!你的爱人谈小姐,还是很想念你呢!(附注:谈瑛从影,乃由兰根所介绍,其后兰根进联华,又为谈瑛所介绍。)

谈瑛

一对宝贝关宏达和殷秀岑

跟随着韩兰根和刘继群的称名于电影界滑稽队伍中的,那便是关宏达与殷秀岑。

关宏达的历史极短,殷秀岑的历史比较长一些,本来这二个电影界的宝贝,我原想一个个地叙述的,而况他俩又不像韩兰根和刘继群二人的拿东方劳莱哈代来作为号召的。不过,因为关宏达和殷秀岑同样胖得像二只猪(请关殷二位别要生气),这是第一个相像的地方。第二关宏达曾经说过像他现在的年龄,那一种胖的程度,在中国电影界里独一无二,而殷秀岑又在当年的《联华周报》上自称以斤量计可算中国银坛第一大明星。因了这缘故,关宏达与殷秀岑既是同样自称为大明星,乃不妨将二件宝贝拼在一起。假使拿他俩的身体斤量加在一起,那么走遍地球,也将永远无敌手。

殷秀岑是北方人,但他的原籍却不是北方,当年最先献身银幕的机会,乃是在北平的联华第五摄影场。影界前辈侯曜先生看老殷憨头憨脑,在电影界来混混还可以,因此他就正式加入了联华。后来北平第五场宣告结束,老殷就开始到上海来,而于是影迷也方才熟识了这个家伙。

关宏达的历史比了殷秀岑要短四五年,他原是在小南门外清心中学求学的学生,因为同学里有位严春堂的公子,也就是严幼祥的弟弟,小关乃得时常到艺华影片公司去里遛遛。宏达眼看到摄影场的工作非常有兴趣,乃恳恳春堂的儿子,介绍他加入艺华。小开的一句介绍话,当然是非常有效的,因此宏达君亦跑进了电影界。

直到现在,因为中国电影界的变幻极多,所以老殷和小关,暂时也没有一定哪一家公司的地盘,东走走,西跑跑,只要剧中需要他俩的地方,他俩终要打一下野鸡。

凭良心说,秀岑和宏达的艺术,的确比了兰根和继群,有后来居上的形势呢!譬如说,老刘的呆若木鸡,根本不能够使人去发笑,但是兰根那种过火

"艺华"出品影片《百宝图》剧照,右二为关宏达,左二为周璇

的表演,实在也只是些生硬的滑稽。惟有关宏达和殷秀岑,他俩那一种似呆非呆、似憨非憨的表演,才配了一般人所希望的胃口。《三星伴月》中的小开、《艺海风光》中末一段话剧团中的老殷,乃是他俩从事银灯工作后最成功的作品。

还有个相像的地方,就是老殷和小关到现在还没有和任何女性来一次公开或正式的结婚。虽说他们暗中有不有寻过野食,那却是另外一件事。有一次秀岑和宏达却在联华摄影场的时候,他俩发奋也要追求异性,但是洪警铃在旁观,给他俩捣起蛋来,他说:"像你们二个宝贝,有谁家小姐会来看中你们二只胖猪?"结果老殷和小关气得透不过气,就此说:"你这个坏蛋(按老洪在剧中专饰歹角)到底说不出好话来。"因此二个宝贝大打了警铃一顿。

最近香港传来了一个新名词,说某种丧心病狂人也称"滑稽",因此关宏达说此后我要改行了,金字招牌被人糟蹋了。宏达的谈话,还有些天真存在里边呢!

殷秀岑

尚冠武之死

好像似一个雷震,说什么尚冠武死了!对这位一代艺人的逝世,敬致其无限的悲悼。

当我接到尚冠武不幸消息的时候,正是前天的晚上,在一个电话声里,朋友告诉了我关于冠武的最后的一刹。起初我还当他是个什么新片中的广告,也许尚冠武的死耗,还只是银幕上的一页,但是朋友说话逐渐地认真和严肃,使我终于相信了这冠武悲惨的遭际,这时候我再不能压制我的两行"悲从中来"的热泪。

尚冠武在银幕上给人的印象是多么深,从《天伦》一直到现在,他始终保持着一贯优越的作风,在电影界缺少老生的状态下,也惟有冠武作了个中

友联影片公司时期(20世纪20年代中期)的尚冠武(第一排左二)

流的砥柱。他那种艺术,是远在萧英一类人物之上的,所以过去阮玲玉小姐死,有人说中国电影界死了一半,那尚冠武的死,至少也死了中国电影界四分之一。

尚冠武并不是南方的人,他的父亲过去是位有名的巨商,但冠武很有志气,他决不愿老是依赖了家而做个社会的蠹虫,因此决定了他银幕的生涯,仗了自己力量来养活自己。

在新光这两天预告片里,《日出》中张月亭的角色,也就是尚冠武饰演的,我们看到他在银幕风态,使我们几不相信冠武是死了。

最可怜的还是和冠武结婚不久的殷月琴小姐(秀岑之侄女),现在她孤单单地如何哀痛呢?这些我简直不愿再去想了。

所谓"至哀不文",我因为内心的刺激过深,提笔像发着抖,对于尚冠武先生的列传,也不能使我再写下去。

一阵狂风,吹走了一代艺人——尚冠武先生,这也真是贤人不寿了。

张织云命薄如花

假使我们要写一部中国电影界人物史，至少缺不了本文所论的张织云女士，而张织云正对初期的电影事业，抛下过无数的心血劳瘁，而这些正又是对中国电影界拓荒的力量。

一个鹅蛋脸，象征着张织云的美丽，而尤其是她和蔼的个性，更使人们值得去称羡。所以后来当织云聊困于不幸的遭际的时候，有一位交际博士任矜苹先生还愿意负起革命的手段，预备对织云加以彻底的改造，希望这一位曾经有过光荣历史的艺人，重行步入那光明的坦道。但是一方面我们对任博士这一个盛意，当然代张女士非常感激，不过他似乎对时代也忘去了已经向前飞跃了好多路。譬如说，年龄方面，可以断定织云的重为冯妇，无论如何再不能恢复到以前《空谷兰》的时代；而另一方面现在盛行着有声对白的影片，织云那种广派的国语，也决不能再得到观众的拥护。为了这两个原因，虽然任博士曾有那一番的雄心，而终致如镜花水月，理想还是与事实格格不入的。

张织云女士是广东人，据说还是与国父孙中山先生有桑梓之好。到上海还是在她九岁的时候，因为她父亲至申经商，于是乃把织云同她整个的家庭，也都搬到了繁华的上海，而她就在虹口的一所学校内，开始度学校的生活。

也不止一种或二种原因，使织云走进了明星影片公司，不过她的从影的开端，绝不是某一个巨头所介绍，而事实她是在明星公司招考演员的启事下自己去赴考的。当时还记得主考的人物，乃是郑正秋、张石川、卜万苍和周剑云，经过这四巨头的同意，织云乃正式加入了明星公司。

《未婚妻》是织云的处女作品，而《可怜的闺女》正是织云最成功的作品。那时她在明星气势之盛，真是赫赫乎一世的英雌，不论宣景琳给她合演《梅花落》，或者杨耐梅给她合演《空谷兰》，但是领衔主演的正牌，终非得让织云保持不可，其他更等而下之，也不用提她了。

女人的心，无论如何是惋弱不堪的，更因为虚荣的诱惑，女人往往会陷入

不可振拔的烘炉中。当织云正称霸银坛的时候，忽然被茶业巨商看上了眼，因此在织云之前，大事报效，大献殷勤，于是小女子的心灵，就此开始了动摇。虽然这种淫恶的绅士本身的魄态，我们是不能否认，但是织云当年假使自己意志坚强，也决不会受到那种的蹂躏。事实上还是张女士对汽车、洋房和金刚钻太觉痴迷了，因此她终于堕入了深渊。

我无论如何还记得，当年织云因为茶业巨商的追求，开始在预备脱离银海生活的时候，那时明星公司诸巨头和大中华百合公司诸巨头，曾大宴织云请她继续对电影事业努力去进取。一方面果然是电影界当时缺不了一位像织云的演员，而另一方面则诸巨头似乎看透那批绅士玩弄女性的丑态，而带一种善意的规劝。但是那时候织云似着了迷，这一些金玉良言，在她是只当为耳边之风的，她暗里或者更在想："你们只知道利用我拍演影片来挣钱，因此就抹煞了我前途的光明和幸福。"虽然有诸巨头的暮鼓晨钟，但结果还是等于零。

最后，织云在明星主演了一部《梅花落》，在大中华百合主演了部《美人计》之后，从此她便同茶业巨商开始起同居的生活，当然在最初也许正合了她的理想，但后来终因失欢于茶商而开始了她黑暗的劫运。

张织云在影片《美人计》中饰演孙夫人

因为经济条件的压迫,织云又在明星再度拍演了《失恋》的影片,但是社会上没有起拥护的声浪。在新华再演部《桃花扇》,那里她已沦为配角,无足轻重了。

一直到现在,张织云没一日不在失望和惆怅中度着生活。据最近香港消息,张织云的近况,更是不堪回首呢!

"代邮"永康先生:有多数读者致电本馆,要求将《胡蝶》逸话,尽先写述,早日登载。

高占非是前进的影星

假使将中国电影圈内的小生划分个阶段的话,那么朱飞、王元龙等属于第一阶段,赵丹、梅熹等属于第三阶段,金焰和高占非乃是第二阶段的产物。

但是高占非虽还是第二阶段的产物,可是他前进的头脑,决不会因为时代的跃进而落了伍,他正是有着健全的理想、聪慧的脑筋,跟随着时代前进再前进,不断地前进。

高占非走进电影界的动机,还是在他一面正当求学的时候,他因着课余观影着了迷,因此羡慕起好莱坞那批风姿翩翩的小生,于是他就放弃学校的生活,毅然地加入了当年黎民伟先生领导下的民新影片公司,一面老高还喊出个口号,记得说将以学识救国而转变到艺术救国。诚然,艺术正是文化的先锋,也许它深入民间的力量,比了课本更有效。

但是不幸,当老高走进电影圈的时候,正银坛上"火烧""大闹"等影片轰动一时的时候,瘴气乌烟,使占非不能有一个机会去发展他的抱负。因此在《风流剑客》中,他也曾饰演过扎布头的强盗英雄,这正好像王引在王春元时代一般无二。

民新停闭,占非乃加入了明星公司,但偶像主义白热化下的人民心理,张石川和郑正秋都没有发现到老高的天才。在《桃花湖》里他竟饰演了一个极不重要的角色,而在某一集《火烧红莲寺》中,占非还是埋没得透不过气来。

联华公司向影坛抛了个巨量的炸弹,惊醒了一批蕴藏着高深艺术而没有得志的无名英雄,这影艺人孙瑜首先加入,他就介绍高占非跑进联华(原来孙、高在民新公司是同事)。当然,高占非看到在明星是没有希望的,因此他便走进了联华,而于是他的声誉也因此日盛一日,光明大道已开始活跃在占非的眼前。

不得不一提的,就是高占非和高倩苹两人的一段好事。原来倩苹最先加入的是大中华百合公司,诸位不健忘的话,终还记得她在《美人计》中饰一个

最无足轻重的侍女；而那时候老高正服务于民新公司，因着六合营业公司的成立，使几家著名的公司有了个联系的机关。而因此占非和倩苹开始了认识的机会，于是他俩因为个性的相同，渐渐地由朋友而进到热恋，最后终演出了最刺激的一幕（关于倩苹，详另篇）。

跑出联华公司的时候，老高的气势更趋煊赫，各大公司莫不争相罗致，逐鹿的结果，明星公司乃得捷足先登。后来占非又加入中央电影场演《密电码》，最后他走进了新华，终于因"八一三"事变爆发，他离了上海到重庆，现在他是中央电影场的基本演员。

在黑暗面中的电影艺人的生活，社会上是非常轻视的，但高占非有他超然的理智、纯洁的头脑，因此他的生活规律，没有一天不是在安定、正气和伟大中度过来。诚然像占非那般的从业员，真的值得我们去效学的呢！

高占非

高占非和高倩苹

"东方伊密尔詹宁斯"王次龙

我们知道好莱坞电影城中有一位曾获荣誉金奖牌的伊密尔詹宁斯,他的表演艺术,也是举世闻名的,在他主演的一部《蓝天使》中,表演那失恋大学教授的丑态,真是无孔不入,又好如水银泻地似的,因此詹宁斯就誉满艺坛了(按,现在已故世)。

在上海,有一位王次龙,也是以表演称于世的,而当年他获得"东方詹宁斯"的荣誉,正反映出了次龙的艺术的高深。

王次龙就是王元龙的弟弟,关于次龙的家庭,我在王元龙那篇文字里已经提过,此处不预备再行累赘,但是元龙已经被摈出电影界了,可是次龙的地位绝不因时代的跃进而没落,而同时我们对这位"东方詹宁斯"就看出了他对于艺术的深造。

最初次龙并不是一个银幕上的演员,他只是在大中华百合公司担任美术的工作。这时候他并且不叫次龙,雪厂就是他的名字,但渐渐地他感到演员生活的兴趣,因此在《透明的上海》里他得了哥哥的同意,就此跃上了镜头。

周文珠女士是在大中华百合开摄《透明的上海》刊登招请演员广告的时候加入了公司,而这一下就同次龙订下了一段姻缘。那时候次龙还年轻,文珠也还美丽,一对俪人,因为工作上的便利,便渐渐地缱绻起来。后来次龙在公司地位逐渐高升,更当了《马振华》和《清宫秘史》的导演,于是文珠看在眼里,就此下嫁次龙了。

也有人说王次龙和周文珠在宣布结婚之前,已经发生过够刺激的事件,这一点笔者倒并不否认,而且他俩表演刺激的地方还老是在虞洽卿路(那时还称西藏路)上那爿有着久远历史的逆旅中。不过在二十世纪的时代里,这种事我们早司空见惯了,又何必对他俩大惊小怪呢!

关于次龙从影的生活,也着实曾经沧海的。为着生活,使他老是在斗争线上一年年地浪迹。因为《海上阎王》一片的特殊失败,次龙就脱离了联华,

于是他走进了天一,但邵醉翁那里决不能使一个怀有天才的人去发展。于是他拍完了《两兄弟》后,便又脱离了天一而自组公司,但因为经济力量的薄弱,使次龙也得不到较好的成绩,于是种种不如意事,使次龙精神上受了极大的打击,于是他开始走上了歧途,染上了那阿芙蓉的嗜好,这时候电影圈内的人士都为他的前途非常担忧呢!

毕竟王次龙还不是个愿意堕落的人,当他预备跑进艺华公司的时候,就此毅然地戒绝了不良的嗜好,一方面他还发出了一张支票,说:"从此后次龙将以另一种姿态出现于人们之前。"所喜这张支票是能够兑着现的,正因此而王次龙重见了光明的大道。

奋进吧次龙!你该珍惜你"东方詹宁斯"的荣誉呢!

王次龙

影后胡蝶

并不是我的健忘,说什么银坛上的首座胡蝶女士,到现在还不曾提到她的芳名。事实上,胡小姐因为自己有过部著作,这著作就在她游俄归国后所出版。在这里头关于胡小姐自己的过去小传,描写得非常详细,因此在我《银灯逸话》中,不预备再来次"道人所道",或者甚至有人说我炒冷饭。

毕竟胡蝶是中国电影界的皇后,虽然她现在似乎已脱离银灯工作,在香岛度着那种小资产阶级的寓公生活;而某一批读者,对她的印象还是非常深,因此他们感觉到不提起胡蝶,似乎有"有眼不识泰山"之慨,因此为满足读者计,当得提前写出。

关于胡蝶的籍贯年龄和家庭状况,在那部自传里写得十分详细,在此概不赘述,因为这样定将取厌于读者之前。

大家说胡蝶从影的处女作是友联公司的那部《秋扇怨》,其实她早在《花好月圆》中露过脸,因为《秋扇怨》是由胡小姐领衔主演,而《花好月圆》只是饰个无足轻重的配角,因此胡小姐自己既不愿说曾经在《花好月圆》中有过戏(其实也没有关系),而人们也终于被蒙在鼓里。

不能否认的一件事,就是胡蝶的跑进电影界,无论如何是仗了林雪怀的力量才得实现,但我们也不能说明胡小姐是忘恩负义的人物,她的所以给雪怀订婚,也正是答谢了他提拔的盛意。不过这段当初被目为美满姻缘的事,后来不幸地发展到解约的一幕,这真是出于一般人的意料之外,就是他们胡蝶同林雪怀自己,回思到过去花前月下的演出,也哪里曾想到后来的恶果。

或者有人说:胡蝶是不该和雪怀解约的,而雪怀的中年夭折,也正是由于这一个惊人的刺激。不差,雪怀的死,确是死在胡蝶的手下。至少胡蝶也感觉到,"我虽不杀伯仁,伯仁由我而死"之慨;在另一方面,我们也不能否认了一个人婚姻的自主权,因为婚姻是纯粹"主观"性而不能以"客观"来论列的,诚如胡小姐说雪怀那一般的行为,是我们决不能因为雪怀过去对胡蝶之

提拔,而硬令她与雪怀结合,而牺牲了她未来的幸福。果真这样,不是变成了"交换婚姻"和"掠夺婚姻"?而这种不合时代逻辑的婚姻,也绝不能在这个时期里产生出来。

从极可靠方面消息,胡蝶与张学良那一次谣诼,全是日文报纸造的谣。他们本来的目的,是预备借此来破坏我国长官的令誉的,哪知这么一来,就使胡小姐陷入了一个极大的苦痛中,就这种苦痛所反映出的表演,乃是顾无为的排演《不爱江山爱美人》,与南京的那一次驱胡运动。

不过话也得说回来,世界上绝没有一件全虚构的事,至少它是某一种的弱点为人们所捉住,因此人们乃得鼓其如簧之舌,滥施破坏,而胡蝶小姐与张少帅,正犯了个某项的弱点。

所谓弱点,就是当年胡蝶在随同明星摄影队北上的时候,生活能保持得更严肃些,或者甚至对张少帅的盛意拒绝接受,给学良一个不睬,那么这件事无论如何是造不起谣来的。偏偏胡蝶女士对人情世故了解得过分的彻底了些,她认为以当时少帅之尊,特加殊宠,在她人生途上,确是件值得纪念的事。因此她不得不对学良殷勤周旋,但这些事只能作是交际的工具,可是惯于造谣的某方,就此作浪兴风,横加污贬了。

有一位在张学良将军府内当侍从室主任的某君,透露出来的消息。他说胡蝶与学良绝没有如某方所传的那些苟且之事,不过他俩一起在六国饭店内相搂跳舞,倒确是有的,而有一次胡小姐亲至将军府内室面谒少帅,更引起了外界的不谅。其实一个是军事领袖,一个是影界皇后,以他俩的地位论,也决不会含糊地去干那些无耻的勾当,而况诚如蒋委员长日记内说"学良大事糊涂,小事谨慎"。他虽能在一个晚上使山河变色,但他绝不会在某一个时期里对胡小姐加以蹂躏,因此我们敢于担保胡蝶对学良的一个谜,绝对非常清白,非常光明磊落。

第二件使胡小姐不得不引为痛心疾首的,就是外界传说她与明星某巨头,也有些马虎的行为。这真是件天大的笑话,胡小姐在银坛上崇高的地位,绝不是某一巨头所能滥事捧承的,这还得靠她本身艺术的修养,一方面有大量观众给她声援才行。偏偏外界又会说她因与某巨头有了关系,所以才得在明星公司里雄视侪辈,保持了演员薪额最高的纪录。

其次,再论胡小姐在影坛上的地位,我们不能不说她是最幸运的一位。除了初期她加入神州公司未得展其所长外,后来进天一、出天一,进明星、出

明星，以至于最后的加入新华，她从不曾因为时代的跃进而使她失去了电影界自尊的地位，而最近她又将为新华公司再拍几部戏，以答谢张善琨先生之雅意。

但无论如何，胡蝶艺术的表演，我们绝不能说她就是中国电影界的皇后了。事实上她比殒落了的阮玲玉还差得远，就说后起的谈瑛和白杨，在我认为也都胜于胡小姐，但是胡蝶终是最能卖钱的明星，这不得不归功于她颊上的酒窝了。讲到酒窝，不妨连带说说胡蝶的美丽那末地不论身体的任何部分，简直是没有一处不象征着她的美丽，真所谓加一分即过胖，减一分即过瘦了。

值得我们去称崇的，还是胡蝶私生活的规律化，举她从影来好长的一个历史，我们不曾找到她怎样浪漫的行为，而正因为这个缘故，观众间留了个很好影像。

胡蝶为什么要嫁潘有声，只有天才晓得。想想有声也不是位富贵的公子，但这一点，不能算是基本条件，也许胡小姐是不喜虚荣的。不过审美心理男女是一样的，系胡蝶自己这么美丽，嫁个丈夫至少也得潇洒脱俗，但是有声的一副五岳朝天的尊容，实在也不值得去拜倒的，然而现在潘有声终是胡蝶的丈夫了。

此外值得一提的，就是胡蝶有一次曾经单独购买一万张选举票而当选了《明星日报》在大加利举行的中国电影界皇后竞赛的电影皇后，于是我们可以见到胡小姐生活的富裕了。直至最近，胡蝶还保持着中国电影界财产率最高的。

胡蝶给潘有声二人在香港的裕如生活，假使那地下怨鬼林雪怀看到了，真不知怎样地羡煞呢！但是苦命的雪怀，是不能享受的了，也惟有潘有声坐拥美人，饱尝人间

20世纪20年代的胡蝶

的艳福呢。

在上海时候,有这次胡蝶流产的消息,或说假的,但是这件事已经将到二年了,为什么二年以来有声与胡蝶的努力工作,还不能得到个结晶品呢?这实在又是个值得注意的哑谜呢!

小布尔乔亚型孙敏

在粗线条怒潮澎湃得激励的时候，偏有孙敏不曾迎合过时尚，在银幕上他表演出的姿态，始终操持着布尔乔亚的小资产人物的典型。曾经有一个时期，孙敏老是被一班前进影评家讥讽为时代的没落者，其实前进影评人完全曲解了孙敏，假使银色幔上没有了孙敏所饰演的这类角色，那还反映得出谁是粗线条的前进者？

孙敏是一位有着充分艺术天才的人物，可惜他在银灯下表演着反派的角色，以致使他埋没着不能有一个奋发的机会。诚然，观众们对他至少也有相当的认识，但自他从影来，老居于一个不重要的次等主角，甚至配角，简直是非常可惜的。

说历史，孙敏倒也是位影界的前辈。譬如说神州公司时代的《好男儿》内，我们已看到了孙敏的艺术。接下来他又给李萍倩一起跑进了大中华百合，《大破高唐州》和《二度梅》二部片子里，孙敏竟可像位临时演员般的昙花一现而已。

这种种从影的刺激，当然使孙敏是感到深深地纳闷，于是他就加入了天一影片公司。这时候公司当局，正以巨额资金摄制慕维通有声影片相号召，因着小生人才的需要，孙敏倒得着了一个发展的机会，于是观众们的脑海里，渐渐地有他一个影子。

照理，这一种情形之下，孙敏是决心愿意站立在天一的阵容里，但为什么他又跑到了不容易发展的明星公司呢？实在这也是有一件不得已的苦衷：无端的银色圈里会起一个谣传，说孙敏与陈玉梅有一些很不光明的事，这还了得！玉梅是天一的老板娘，正是总理邵醉翁先生的后房专宠，为了醉翁的深爱玉梅，甚至外间一切的不利于玉梅的流言，他也尽不问闻。当然邵醉翁闻得这个消息后，就实施其戒备的命令：第一不使孙敏和玉梅有同场的剧本，第二他对孙敏下了个警告，似乎说："艺术为重，请弗狂妄其行。"这些话当然孙

孙敏

敏是难以甘伏的，何况他对这件事绝无任何亏心的行径，这一种无风怒浪，终于造成了邵醉翁和孙敏的忌隙，在有一次合同到期的时候，孙敏就脱离了天一而走进了明星。

据说，孙敏有一个尚堪温饱的家庭，而他一家人的生活，并不是全赖他收入以维持，这似乎孙敏还能享一些先人的余荫。尤其使孙敏感到精神上的慰安的，乃是他那一位贤淑的夫人。因此孙敏对待她也非常地温存怜惜，言从计听，假使照他银幕上那一派的玩弄女性手段，真的我们几乎不会相信的。

在银幕上，被孙敏感化得对他似乎只认识一副狰狞面目的观众们，请你们掉转眼光，对孙敏那幕后的伟大和诚挚，该起一种极深钦仰的作用。

明星公司解散后的孙敏，他已经流浪到重庆去了。现在消息传来，好多电影艺人都将在最短期间重返上海，那么孙敏是也将一同而回来的。我们对这位反派小生，正在企念你那种布尔乔亚型姿态的重现在我们眼帘前呢！

慈祥仁爱的林楚楚

不论欧西或中国的电影界,女明星们都只注意于风情少女的表演,很少有人类至性的表演。其实伟大的母爱,是世界一切幸福的源泉,甚至一个母亲的私生活,还能影响到儿童一生的福利,历史上孟母三迁,便是一个例。

中国电影界女星们表演慈母的姿态者,过去周文珠曾主演过《儿孙福》,宣景琳后来经多数人的劝解之后,才肯饰演《姊妹花》中老妇人的角色。但这二位都只是昙花一现,而且还不是由于本心之所愿,因此她俩绝不是真正慈母型的女从业员,也惟有林楚楚才够称扬。

林楚楚从影的时期已很久,还记得当年她在民新公司主演《复活的玫瑰》的时候,她还是妙龄的姑娘,但是残酷的历史,慢慢地把她风华吹去,使她从谈爱情的小姑娘转入贤妻的阶段,更再转到慈母的境域。

女人哪一个不怕年老,联华公司开拍《一剪梅》的时候,内中有一角配与金焰谈恋爱的,黎民伟决定由林楚楚饰演,当时卜万苍就大不为然,认为以林楚楚的年龄,决不能适合剧中人的个性。但是黎民伟是联华第一厂的主任,而且楚楚又是他属意的夫人,关于老卜的劝阻哪里肯听,万苍无可奈何只得应允。哪知道片成开映,因为联华宣传的扩大,弄得北京大戏院门前车水马龙,一时称盛,明天各报评论,对全剧类多赞美称善,惟片中林楚楚与金焰结合那一段,受尽攻击,认为这像是长姊与小弟谈恋爱,因这些之关系就影响到全片的舆论。从此林楚楚自己觉得以后再不能表演小姑娘的姿态,更明白自己在逐渐衰老了。

林楚楚《一剪梅》的失败,当时认为非常遗憾的一件事,但正因此开拓了她一条更光明的路,后来从《人道》一直至《慈母曲》,她那种老态龙钟的表演,却建立了她银坛的殊荣,这不是塞翁失马,因祸得福吗?

大家知道林楚楚是黎民伟的夫人,但他们决不知道黎林俩何以而结合起来。那时候楚楚本来只是民新的一个演员,因他俩是同乡,当然比较能够接

林楚楚主演的《慈母曲》影片特刊

近,而《复活的玫瑰》正是造成了他俩一段的美缘。

　　黎民伟有位大夫人叫严姗姗的,也在民新里拍过戏,当她知道了些关于民伟和楚楚韵事的时候,她非但不如其他女人兴起醋意,而且反向民伟解释自己是无问题的。民伟还以为是她说气话,不敢公然结合,但终因姗姗的极度怂恿,反以为不娶楚楚她将动恼,于是黎民伟和林楚楚宣告结婚。

　　从严姗姗的逼婚,我们便可知林楚楚的慈祥了。在姗姗和楚楚共事一夫的情形下,在别人家早可以闹起来了,但她俩经过这多年都没有过一次的勃豀。

　　现在也不必多说老话了,就是民伟和楚楚二人的结晶的黎铿,现在也快将从幼童而转到少年了。

　　沪战后林楚楚随民伟同到南国去了。

野猫王人美

一位蓬头赤脚的姑娘,放浪和天真决定她生活的形态,整日地嘻嘻哈哈般的似乎还不知道世界的痛苦、人生的烦恼。她不是谁,被称为"野猫"的就是她。野猫是什么人?谁都知道王人美。

野猫的家庭并不好,而且也是非常艰窘的,不过人美的哥哥王人路做人很能干,编儿童刊物在上海也难逢到敌手,因此野猫不曾因家庭关系而沦到了劫运。人路给她一个极好的机会,送她到小沙渡路南洋商业学校去念书,那时候她对求学很努力,成绩也相当的好,可是她也犯了时代病,堕到了谈恋爱的漩涡中,而且演出很紧张,更离开了上海到南京去。倒究怎样的纠纷,敝人学"金人三缄其口"的故事,决计不愿多说,横竖上面已说了些,聪明的读者不难推算其因果。

野猫到南京,急坏了她的哥哥人路,手足情谊深切,当然不能使她马虎过去,于是人路亦下金陵,找寻亲妹,也算老天假缘,得能兄妹相逢。当然做哥哥的对此也得责备几句,哪知找到了的野猫竟因此大为恼怒,认这是件极大的侮辱。人路一番苦心,反不谅于妹妹,自然也非常愤懑,因此他俩各趋极端,兄妹反目。

从此,人路对人美是不再像从前了。第一实行了经济封锁政策,使野猫失去了求学机会;第二对日常另支亦不再多给人美。野猫这种生活哪里过得下,一怒就跑到了黎锦晖的明月歌舞社。

做歌舞女郎的条件是玉臂、大腿、健康美,这些似乎王人美都很及格,因此不久她就走红起来,做了明月社的领导,《义勇军》和《特别快车》更是万人疯魔,倾倒了不知多少人。

一九三二年中国电影界有一个风气,这风气里跳出了很多的新人才来,而王人美也便是很多中的一位,说是这位姑娘交了运,第一部《野玫瑰》就轰动了整个的影坛。那时《电声》杂志虽力加抨击,但愈攻击而观众愈甚,于是

而野猫立刻占有了稳固的地位。

王人美下嫁金焰,在未婚前人们也早预料到,不过一月一日一点钟的仪式倒确是别致得出于意料之外。那时候人美与哥哥又闹翻了脸,在人路意思是不同意这件婚姻的,后来由人调解,化干戈而乃成玉帛。

以目前观之,当时人路的反对这段姻事,确是错误的,而且金焰对人美正是丝毫入扣,无微不至呢!

似乎关于王人美的材料还有不少,但看看写了已很多,以免过分浪费篇幅,就此搁笔了。

青春少女王人美

1934年1月1日王人美与金焰的婚照

银幕上的坏蛋王献斋与王吉亭

是的，王献斋和王吉亭两人，简直是银幕上常饰歹角的坏蛋，观众们只需在演员表的目录中看见了他俩的大名后，没有不知道王献斋和王吉亭又在搬演万恶的事实，小一些说是蹂躏几个女性，大一点那末强盗也好做，土匪也好做，汉奸或奸商也得做，甚至残余军阀杀害革命志士的残忍手段，他俩也能够串演一下。

但是，读者们可知道王献斋和王吉亭，有没有扮演过不是歹人的角色（非演剧中主角的，当然除外）。哈哈，我恐你们是不记得了，当年明星公司有一部叫《两孤女》的，二王在剧中表演起道地的好人。

王献斋的出身，大概知道的不很少，原来他本是位国医的专家，大方脉和小儿科都很来得，医寓是设在宁波路口留坊内。然而献斋的本领虽好，幸运却非常地坏，因此营业上颇见逊色，有了那样的本领而得不到识货人去请教，当然使他觉到非常地不满，因此气得他另觅了生机，走上了电影的大道。

至于王吉亭的出身，乃是位南翔的世家公子，他父亲遗传给他有不少的财产，于是他开始了那种放浪的生活，在上海与黑金牡丹（即后来银幕上的宣景琳）打得火一样热，大少爷很阔气，还把黑金牡丹从生意上送到了水银灯下。

但是王吉亭究不是位千万家私的后裔，虽说他家里有钱，数目还是不很多的，因此年复一年，他的经济力量开始动摇，慢慢地更感到有不能支持的危机；一方面他也没有怎样生产能力的专能，恰巧那时候中国电影事业风起云涌，王吉亭就跳进了电影圈。

很巧的一件事，献斋和吉亭统跑进了明星，而事实上那时候中国电影界也只有明星可称声老大哥。好多年来公司当局日处于风雨飘摇中，他俩始终抱着"君子不忘其本"的风度，没有肯离开过。

王献斋

讲到艺术,当然王献斋是在吉亭之上的,因为他所饰演的歹角,那种刁恶与残暴,简直已到了炉火纯青的境域,他能够在内心上表演出剧中人的奸毒。就是吉亭也不坏,惟较之献斋则似乎相形见绌了。

有一点得特别提出,就是献斋和吉亭在银幕上虽是极尽其丑恶之能事,可是他俩的私生活却非常和蔼与诚挚,献斋是仁厚的长者,吉亭是有求必应的豪客。

现在献斋在四川重庆表演话剧,据说营业也不怎样顺利,大概不久要重返上海了;而吉亭的消息,却是非常沉寂呢。

朴素端静的丁子明

一个黄昏，西子湖畔一家世第中，诞生下一位千金，她不是谁，就是后来的丁子明。

或者也有人要感到生疏罢？甚至以为不该再提起如丁子明般已经早退隐了的银幕明星。我以为这句话似是而非的，假使不是当前时代的人可以不必谈，那历史科学还要它什么？何止我这一篇《银灯逸话》，预备尽我全部的力量，在能够允许的话，无论如何要把上稽盘古、下迄于今的人都包括在里面，甚至地位不十分高的人，何况丁子明女士正是一九二五年至一九三〇年红透了半爿天的银幕艺人。

丁子明的家庭很不差，一位武陵的望族，她的祖父还是逊清一代的名臣，这样也可算得是臣家之后了。因为祖父遗传得很不少，她的父亲一世的光阴，多半在闲暇中消磨过去，因此而家产渐倾，门祚日趋衰微了。

丁子明是一位独身的女儿，她从小就是很懂人事的，对于家庭里母亲做的事，她终是在旁替她帮助一些，因此非常惹她母亲的疼爱。母女情深，当然不愿将这样一位女儿去配给人家，何况子明还是独生女，嫁后母亲的孤寂，她老人家是难以忍受的，最后才决定改变个宗旨，用入赘的方法，娶一位雄媳妇进来，结果万籁天雀屏中选，与丁子明结为夫妇，而从那一天起万籁天改称为丁万籁天。

万籁天是位艺术的信徒，好像他还说过最为他毕生钦慕的就是艺术大师刘海粟一类人。由于籁天的怂恿和要求，丁子明也就走进了电影界，最先加入的是汪煦昌主持的神州公司，但子明没有怎样发挥她的天才；直至加入明星公司，于是青云直上，子明的声誉一天高一天。《侠女救夫人》开映时，丁子明三个字，几乎放在胡蝶的上面，而且有一部分人更赞美丁子明的艺术。

平心而论丁子明银幕上表演的技能，不一定怎样高，虽然她对每部戏都很认真地努力工作，大致上不会有什么特别的缺憾，可是要说得如何如何好

也不在话下的。可是有一件事得提出的,就是丁子明女士私生活的诚朴,翻开一部中国将近二十年的电影史,简直没有看见过像子明那种朴素的生活方式。她不吸烟,不饮酒,甚至舞也不能跳,一切交际场合绝少有她的踪迹,比了后来的陈燕燕小姐等更要超出万倍。关于这一点,我们电影界中亲爱的姊妹们,你们该对丁子明的私生活,开始效学起来,第一能够节流,第二也能养成纯正的理性和人格,而且自己身体也能弄得好好的。我说私生活纯朴的人,至少她比了浪漫成性的女子少一些堕落的危险。

是一件当年的影国大事,某大影片公司中之巨头,曾经有一次在拍戏完毕的时候,意图污辱丁子明。你们想象她这样的一位冰清玉洁的小姐(按,虽已与籁天结婚,但她对贞操观念比小姐尤甚,可称此名)哪里肯答应?巨头中之巨头就说:丁女士你难道忘了大恩吗?没有我你走不进我们的公司,没有我们公司你哪有今日的一天。但任凭你威胁利诱,双管齐下,丁女士始终正言厉色地力加拒绝。后来听说某巨头想用强暴的手段,但终为子明所逃脱。从此,丁子明当然难以再在该公司立足了,一股恼气她走出明星,不愿再登银幕上去工作,她认为电影界真是像黑漆的一团,现在她也垂垂年老了。

至于近况呢?丁子明还真不错,因为她不滥事花费,对生活倒是不觉困苦的,现在她也不在上海,早往内省去了。

丁子明和万籁天主演的影片《心痛》剧照

老板娘陈玉梅

似乎不该再健忘了,当年曾一度登过影后宝座的陈玉梅小姐,怎样在《银灯逸话》里,还不曾提到她。

说起竞选皇后,我倒想起一件发噱的事,从前某小型报曾举行过一个中国电影皇后竞选大会,当然,哪一个女星不想尝一尝皇后的滋味?而且玉梅是最好虚荣的一位女子,当然这件事焉肯轻轻放过,于是她就向丈夫邵醉翁要求给她个帮助。其实玉梅也多说的,邵醉翁哪有不为她努力一下的决心,一方面醉翁即从事于选举票的购买,一方面又每日阅报以查考各女星得票多寡的成绩。

那时候中国电影界女星队中红透半爿天的,只有胡蝶、阮玲玉和陈玉梅三位。阮玲玉早已宣布,对此不愿争逐,她认为这是件最无聊的举动,自愿放弃机会,故实际上与陈玉梅一决雌雄的也只有胡蝶一人。

各星得票由某报逐渐披露,最先阮玲玉一度高占过首席,但她既不愿暗里进行购买选举票(按,选举票印在某报之上,故购报一张即能得一票选举权)以竞选,因此后来阮玲玉轮到了第三名,第一和第二没有一定,一忽儿胡蝶,一忽儿又陈玉梅。

慢慢地开票日期一天近一天了,最后三天的时候,陈玉梅高居首席,胡蝶屈居亚军,而且她俩票数相差得很多,因此玉梅为了这件事,真的非常地窝心。最后一天,局势益严重,记得公布票数为胡蝶一万七千余票,陈玉梅达三万有奇(请原谅不能记详数),而且邵醉翁为了自己的太太(其实也为了天一公司营业)私下里早已购进选举票一万张,自然陈玉梅以为这皇后尊衔非她莫属了。

开票那天,报纸当局是假座大加利餐社举行的,为了郑重起见,似乎还请了几位社会名流和会计师,当然天一公司预备作最后抵抗的一万张选举票也带到了会场,预备给胡蝶作一次肉搏的大战。哪知道胡蝶也有后台,最后五分钟时待天一万张选举票投进之后,明星公司特狂投胡蝶票数计三万有奇,于是皇后宝座终归胡蝶获取,陈玉梅弄得啼笑皆非。

又有人说陈玉梅是那样那样的人身，甚至有人还指出证据，更有人谓她是一块××；不独如此，某些人更自谓与玉梅有一点关系。这类故事我不愿多讲，人家的胡说哪里可以乱道，这样我知道是极残忍的事，横竖英雄不论出身低，那英雌又何尝例外，寄语玉梅，请勿灰心。

关于邵醉翁同玉梅的爱情，那倒的确是十分融洽的，而且醉翁对玉梅真的防之綦严，只要看天一公司的小生始终站不稳脚头就是一个明证。其实醉翁这些举动是错误的，玉梅有了你影业巨头的丈夫，难道还有野心不成？

讲到银幕上表演的艺术，那陈玉梅实是不很高超的一位，她的被称为女星之杰之一，无论如何是侥幸而勉强的，大一半还是靠了邵醉翁的宣传和捧吹；一方面天一公司剧本的限制，使玉梅也难以发挥她的艺术和天才，她全部主演的影片中，比较还是那本《杨乃武与小白菜》够一些味。

不过我终觉得玉梅不失为一位聪明的女子，她颇能看出些社会的心理。一九三四年粗线条影片风行一时，她也能扮上乡下的小姑娘，而且那一件还有什么推行俭朴会的成立，玉梅就首先响应，而且表演得很不错。有一次在大都会的筵会上，玉梅竟当众大抽金鼠牌香烟，电影界一时传为奇事。

陈玉梅

记得邵醉翁是一位极迷信的人物，当年小糊涂是他的老主顾，有一次醉翁将玉梅的八字请小糊涂推算了一回，结果在小糊涂的回答中，知道玉梅的八字极好，帮夫运也非常地旺，因此醉翁对玉梅哪得不爱护备至呢！

有件事很奇怪，原来玉梅嫁醉翁已经不少年头了，但是有人问为什么玉梅至今还是不能生有半男一女呢？其实这何足奇怪，女子不养孩子的很多很多，我反要问他们为什么对玉梅连这些事也要当心呢？

现在玉梅是滞居在香港，不过她已不再常上镜头拍戏了。

英姿勃勃的邬丽珠

武侠片风行一时的时期里,有一位邬丽珠女士,是红得发紫的;而且在上海也许邬丽珠还及不上头等的女星的那般崇高地位,但是只要一到南洋,那末邬小姐的大名,简直是无人不知,哪个不晓,甚至于胡蝶皇后还及不上她哩。

邬丽珠是位健美而强壮的女性,所以她表演武侠一类的片子是最够称劲的。我曾经看过她不少主演的影片,她那一种英姿勃勃、纵跃裕如的态度,真是可以羞煞须眉;而且她的工拳一腿,更似乎有不可振拔的劲力,胆小些的哪里敢近她的身,而邬丽珠小姐,终于在这副姿态下成名了。

邬丽珠是月明公司的女当家,她正是任彭年先生的妻子,但最先她只是彭年的姨妹,原来她的姐姐叫邬爱珠,从小就许配给任彭年的,因此婚后便改名为任爱珠了。

任爱珠与任彭年结婚不久,他们就走入了电影的路线,在月明公司未曾正式成立以前,他们拍过部《工人之妻》,由彭年与爱珠互相主演,这一部武侠片的先声,倒确实也足够轰动。

在那时候,邬丽珠已寄养在姐姐家里了,但是读者们千万不可误会,就是当任爱珠没有死去时候,他们姐丈与小姨间好似有一条鸿沟似的,决不会有些那个。后来任爱珠

邬丽珠签名照

因体弱不支,当她弥留的时候,谆谆以彭年与丽珠结合相嘱告,因为爱珠知道彭年为人很不错,假使妹妹嫁他,是决不致有什么乱子的,直到他俩允许了这件事之后,任爱珠才安心地瞑目了。

一位女人嫁了个丈夫后,当然她务须同丈夫走同一的路线,因此不久丽珠也就在月明的影片里露其脸来。慢慢地,她的艺术一天天地得到社会上的拥护,后来竟然也列入大明星之一。

一部《关东大侠》是邬丽珠成名的由来,这与夏佩珍仗了《火烧红莲寺》而红起来完全异曲同工,而且丽珠的盛名更在佩珍之上,即使拿眼前而讲,邬丽珠生活的安定,比了夏佩珍的在话剧台上苟延残喘,也真是在霄壤之别,凡知之者,真叹造化的不可捉摸了。

任彭年同邬丽珠非常爱好,这是他俩能够彼此怜惜、互相推爱所致。有一点最为彭年欢喜的,就是丽珠能够布置起一个很有秩序的家庭,而且她更能对爱珠生前所留下的子女非常地留心抚养,不论春夏秋冬,邬丽珠是照顾得很周到的,这些事听听很容易,其实倒也很难以做到的呢!

很有前途的路明

　　天真无邪的孩子，适合标准的身段，她会唱歌，她又会演戏，脸生得虽不能谓西施再世，也够称八十分以上；苗条的娇躯，走几步路是顶飘逸的，有人说好像柳条临风，其实柳条也不如她的。和蔼的性情，配出她一位新型的女性，她就是路明小姐。

　　看看路明是个小孩子，实在她肚子里倒有些路道，虽不能谓上知天文，下知地理，但也够称声万宝全书缺只角。她懂中文，她又懂西洋文，又懂科学，又懂历史和地理，又懂三民主义，又懂马克思学说，又懂音乐，又懂歌谱，你想路明是不是位聪明的女性，比了那些火烛小心，只知道看看影戏院中的广告，或者什么×××举行某某舞场的剪彩典礼之流，岂不是高出万倍。

　　路明的家很不坏，何况还有她姐姐徐琴芳的帮助，自然路明从小就占着不少光，这也是她命运论的侥幸者。在学校里读书很认真，不像谈瑛那般随随便便，抱起了什么"不识字好吃饭，不识人不好吃饭"的谬论，因此她的学问才有些根底。

　　银幕第一炮是《弹性女儿》，也是一部够轰动的中国影片。处女作充主演在银坛上司空见惯，不足为奇，但要像路明主演《弹性女儿》那般的风头，走尽中国电影界很难找觅第二人，尤其是二首歌曲《双双燕》和《弹性女儿》，唱得顿挫抑扬，真有绕梁三日、余音不绝之慨。直到如今，这二首歌曲还是社会上非常地流行，跳舞场老是奏出不算奇，奇怪的乃在三岁小孩子也会哼几声。

　　讲艺术，路明的确不坏，比了她姐姐徐琴芳，真是有天渊之隔，这因为聪明的天才决定了她的缘故。在《弹性女儿》中她饰演的那个舞女，使我们几不相信路明是位电影的艺人，正好像一个舞女在自我表演，荒芜的中国影坛，是需要她那般人的。

　　记得去年大新舞厅剪彩礼，是由路明小姐主持的。真不得了，她小妮子披了件淡黄的大衣，里面衬着深蓝的旗袍，一双高跟鞋，摇动着玉体一步步地

摇摆进场,那一种自然不迫、临众不慌的态度,真的她将来有希望做位显贵的太太(不是新贵,新贵是路明小姐最为深恶痛绝的,她还肯委身以事吗?)。

到现在她路明还是路明,这句话人家要不要奇怪,路明当然永远是路明。不,女人是要嫁男人的,譬如路明下嫁了,那末在她的姓名上得再冠上个夫字的姓氏;或者说路明订婚了,那末不久的将来也要这样的。但是路明目前还没有结婚,而且还没有订婚,所以路明还是路明。她姊姊徐琴芳似乎要为这位妹妹了却她一件的心愿,但是路明不答应,而且她最短期间决不愿下嫁。这个精神我很赞成,因为男子是最自私的,他们娶了一个女人是要像某商般的安置在家里的,这样讲岂不是路明一嫁男人,影坛上就要遭到损失。

现在路明被艺华公司罗致了,她主演最近艺华的第一部巨片《女人》。像她这样一位聪明的女人,主演《女人》是决计不至于失败的,而且成功似乎在预料之中。

未来的光明正多着呢,希望路明小姐奋勇地向前走!

路明

自食其力的范雪朋

在邬丽珠的后面,使我又想起了位以武侠表演来号召观众的范雪朋女士。

说红也不红,说不红倒也算红,那就是范雪朋女士从影来的忠实报告。记得她在陈铿然老板领导下的友联公司的时候,她那种勇夫好斗的表演,也真的疯轰过不少的电影观众,尤其是《十三妹》和《荒江女侠》更是她杰作中的杰作。

范雪朋是文逸民的妻子,而且是一位极蒙荣宠的夫人。实在他俩的爱情是非常浓厚的,那时候他们服务在友联公司的时候,同了老板陈铿然和老板娘徐琴芳遥遥相对,不过有一件事文逸民和范雪朋得引为惭愧的,就是同样是二对夫妇,为什么陈铿然同徐琴芳两人的下层工作那样努力,以致琴芳几乎老是在怀孕的常态下过着活,但是范雪朋又为什么生一个小孩,简直像一件极困难的事。

或者有人要反对我的论列,譬如说,你哪会知道范雪朋文逸民不曾努力了下层的工作呢?是的,也许我说错,不过或者因为徐琴芳的生殖机能特别旺盛,因此显见范雪朋有"我不如她"之感了。最后,我有一点要求,就是范女士能不能宣布一下生殖机能到底如何。不说了,怕要吃耳光了,一笑。

范雪朋留沪的年代很久,她的下嫁文逸民是决定在"父母之命,媒妁之言"的状态下成功的,但他俩婚后很融洽,似乎旧式婚姻并没杀害他两人。这句话也许时髦朋友要听不进,好罢,听不进的不要听就是了。

讲到银幕上的艺术,范小姐确乎没有怎样惊人的表演,但她终还不失在一个水平线之上,而且她也同样地掌握了不少的观众。他俩在脱离友联之后,也跑进过复旦公司去客串,但因为中国电影究是件难干的事,所以未曾有什么妙的成绩。

生命是需要面包的,当然面包是需要通货去购买的,因此为了文逸民和

范雪朋在影片《儿女英雄》中饰演侠女何玉凤（即十三妹）

范雪朋二人在电影界都没挣下多些的钱，而且还是负债的人，我们知道范雪朋小姐是多么端庄稳重的，她决不像别人去弄来一些不明不白的钱来使用，所以他俩的贫穷，可以认为是光荣的一件事。

为了穷，文逸民到现在，还得在电影界混混，是《茶花女》中我们可以看到他老态龙钟的表演；而范雪朋过去曾在大中华剧场登台献技，现在还不得不在绿宝演唱，不过她也算侥幸的，比了顾梦鹤同白虹的在皇后昙花一现，相差简直是不可以道里计算，而且范雪朋在绿宝正红得发紫呢？

为着要靠自己的力量来养活自己的人，我终认为是值得钦羡的，她正和夏佩珍同样使我佩服。

重返影坛的王乃东

在平剧团里，最容易唱红的是花旦，其次要算老生行，似乎大花脸一类角色最难吃响。不错，上面确是一段事实，但是电影界又何独不然呢？女明星是第一部处女作就能称为主角的，然后小生人才也比较能够轰动，只有老生角色是最难红起来。

的确，银坛上老生因为不容易走红，电影从业员都不很愿意去扮演这项角色，因此，老生人才在中国电影界殊感贫乏。自从萧英告退之后，更因为这次尚冠武的死去，真的老生人才是极难找寻了。

有一位王次龙似乎是老生的人才，但是他因限于导演的职务，上镜头是很少有机会的，所以我说王乃东是今日惟一的代表。

或者王乃东是不愿意这样称呼他的，但是请王乃东特别原谅，你的从影的年代已很久了，年龄上决定你该是表演这一路的角色。而且中国银坛上正需要着你，只要是老生的角色，不论正派或反派都可以干一下，笔者是十二万分希望你的。

王乃东据说是有钱人家的一位公子，而且不是"少有财"的有钱人家，该是位极有身份的少爷，新派些讲，可称为象牙塔尖上的天之骄子。可是后来那些钱弄到了什么地方去，大家却不曾知道，或者还是由于他慷慨和大量的个性下，使他好多的钱都鸿飞冥冥了。

走进电影界就有锋头，这可以说王乃东自有他天赋的智慧。我终还记忆到当年大中华百合公司所出品的一部《马介甫》里，他扮演剧中主角马介甫是不能再像似的。那时候他的年龄还很轻，但他在剧中化装成老年人的风采，真的足够我们去神往。

现为光明公司所重摄为声片的《王氏四侠》，也是当年王乃东的得意杰作。在那部片里是由王元龙、王次龙、王征信和王乃东四人联合主演的，但是银幕上的表演，无论如何要推乃东为第一，一副侠客的姿态，给王乃东完全表

演出来。

但是后来不知为了什么事,王乃东突然地退出电影界了。那时候电影圈中的人颇多议论,有人说他是为了与某小姐闹了桃色案件,或者……其实这些都不是实在的事,真的王乃东为了恋爱而抛弃事业,他是决不愿意的。

实在还为了王乃东厌倦了银灯的生涯,因此他毅然地脱离而从事于商业的经营了。但是很不幸,那一个时期里恰巧全世界闹着普遍的经济恐慌,而且又遭到敌人侵略的劫运,"九一八""一·二八"两个事变后,王乃东好多苦心经营的财产损失得精光,因此使他对经营商业也感觉到灰心了。

王乃东

人是不能长久空闲地度生活的,这样是可以闷死一个人而有余的。因此王乃东在经营失败之后,从而又跑回银坛了。经过了沈天荫的介绍,他就走进了艺华公司,《飞花村》一直到现在,他在银坛上的声誉没有一天不是在向前跃进。

实在也是像王乃东这一派人才的缺乏,任何影片公司的当局,是极欲罗致的。最近他又加入了新华的阵容,在张善琨先生那种资力充裕、设备完善的情形之下,他发挥他的艺术是足够有劲的。

最够活泼的黎莉莉

一位最活泼的女性，人家称她什么是东方的南锡卡洛，或者也有人叫她甜姐儿。她就是黎莉莉小姐。

一般的说，黎莉莉也是黎锦晖先生提携而起来的，原来她也是明月歌舞团的人才，也在一九三二年中国电影界新女星蓬勃声中，她从舞台跑上了银幕。

实在，黎莉莉才够称为健美的女性，二条亭亭的肉腿，多么旖旎、多么动人，要是拿王人美来比一比，真犹如天壤的分别，而且个性方面，也算莉莉为最最活泼。王人美称为野猫，其实她是非常沉默的，不然的话，人美尚称野猫，那黎莉莉简直可称为泼猫了。

说到"美丽"两个字，真的黎莉莉是并不美丽的，只要看一看她的芳容，既不是什么鹅蛋，又不是什么瓜子，或者横阔竖大的瓜子大王倒有些像，这样能不能算美丽？这些话也许黎小姐听见了要不很欢喜，或者爱慕她的一班人也要反对，但是我的话，完全站在客观的立场上，大公无私，绝无吹诹的。

黎莉莉同样是位穷□□□□□□，记得她自己的父亲原来只是个小商人而已，不过她的父亲很对得起她，并不曾因为自己经济的艰窘而使莉莉丧失掉了读书的机会。后来莉莉能够在艺坛上同银幕上占到一席的地位，实在还是靠了她小肚子里的那些书本，不然的话，任凭你本领甚样足，风头怎样健，被人家说一声绣花枕头，究属是不很雅致的。

在求学的年代里，黎莉莉是位很聪明的小姐，而且她不曾因卖弄聪明而自误误人，所以她对功课方面还是非常勤奋的。诸位想想，既聪明又勤奋，读书哪有读不好的，因此黎莉莉在和安小学的时候，大家都叫她高材生。

一个歌舞的狂潮打进了教育的机关，什么《葡萄仙子》等作品，更是从前小学校在举行游艺会或恳亲会时候认为不可缺少的节目。莉莉被这种潮流所同化，在游艺会上很能够认认真真地表演一回。后来她的加入明月，正是

求学时代给她对于歌舞的爱好先树下了一个基石。

为了家庭经济的急剧变化,又为了她自己所欢喜,终于她跑进了明月,还记得她是与王人美、薛玲仙、胡笳三人同称为明月四柱石的。但是四柱石也有个高低的,领导的尊衔,几乎老是由王人美承其乏的,这样使得黎莉莉小姐很不满意,她以为我一切高于人美,不论是歌唱或舞艺,都是非常够劲的。因此她曾经给黎锦晖有过好多次的争论,但是锦晖很聪明,他知道这批小妮子的性情和脾气,只要缓缓和和地给她说几声,莉莉也就马马虎虎了。

说到莉莉的跳进联华影片公司,这正如王人美等一般无二,就是因为黎锦晖不能再维持明月歌舞社而转渡给了联华歌舞班,联华公司为了要发掘新人才,就把这几位歌舞女郎拉上了银幕,而黎莉莉也就一跃而为电影明星了。

我们知道第一位识拔黎莉莉小姐的是孙瑜先生。不错,孙瑜是一位艺术的信徒,他对电影是极愿认真做的一位,因此第一部《火山情血》就是由孙瑜所导演的。当然为了工作上的种种便利,自然孙瑜和黎莉莉比较要接近得多,哪知道因此而惹起了许多谣言,大家说孙瑜是看上了莉莉了,或者又说莉莉是爱上孙瑜了,其实这真是件天大的笑话,不要说莉莉置之不闻,就是孙瑜也因此而哑口失笑的。

接下来的一件恋爱谣传,在我认为是比较有些真实性的。原来有一位三级跳的运动健将萧鼎华先生,他本来是留居在北方的,后来因着到沪比赛的缘故,就留宿在法租界朋友的家里,一方面他为着对运动的努力练习起见,几乎每天要上劳神父路中华棒球场或田径场去习练一番的。恰巧这时候黎莉莉正被派为孙瑜导演的《体育皇后》为主角,她为着要使表演逼真起见,所以也特地到田径场去玩耍玩耍,自然他俩每天遇面,渐渐地也熟识起来。何况萧鼎华在北方的时候,早已在银幕上看到了她的倩影;而黎莉莉呢,她是位醉心体育的人,对于运动界的动态,平时也一向很注意的,更且鼎华还是三级跳全国纪录的保持者,正所谓久仰大名,如雷贯耳,今日一见,哪得不佩服万分呢!

于是他俩渐渐地亲热起来,从普通友谊而进入了深密的友谊,就在这时候社会上也蜂起了关于他俩的谣传,或者说是已经订婚了,或者又说是那个也那个了,这些当然又是外界惯弄的猜测之辞。不过这一次决不像和孙瑜那一次全本空虚。原来在那时候,假使萧鼎华和黎莉莉能够更积极或更热烈一些的话,他俩确有结合的可能,但后来因着萧鼎华的重行北上,这一段历史只

能回忆回忆罢了。

也算黎莉莉不幸,关于她恋爱谣传特别多,自从萧鼎华去后,又说她和罗朋打得火热了。这一次又是滑天下之大稽,而且荒天下之大唐的,你想为着合演一部《慈母曲》而饰演了剧中的一对小夫妇,竟然就会发生姻缘的关系,天下事哪有这般便当?假使这样讲,电影界不是可以改称为婚姻介绍所了?

但是谣传终究是谣传,真金不怕红炉火,事实是极有力的表演,最后这些无中生有的话,也一概取消不提了。

我们要检讨一下莉莉的艺术了。

在艺术方面讲,黎莉莉却不愧是个特出的人物,自从《火山情血》一鸣惊人之后,几乎没有部片子在演出上是失败的,而且莉莉不单是某种表演的特长,她更是位多方面的艺人。我们假使还不是健忘的话,终该记得她从影来每一部戏中作风的不同。

譬如在她从影后的第一阶段中,莉莉每多泼辣与热情的演出,而且还带一种放浪不羁的姿态。《体育皇后》中她扮演一个女学生地位的小姑娘,真的,她是太好了。

但是在她第一个阶段里,她能够换上一个姿态来表演,这比了那些死守陈法、不能转变的演员,相去又何啻天壤。那时候她演出过一部名叫《秋扇明灯》的,那里面莉莉饰演一位被人遗弃了的弃妇,从活泼泼的姑娘,转变到了悲哀的氛围中。

但是最近她又变了,《艺海风光》中表演起一个歌舞班的演戏女郎,那种情景,似乎她正体验过这一种生活。不错,有人说她过去未上银幕之前,正是联华歌舞班的演员,但是不是黎莉莉,恐怕要没有这成绩了。

"八一三"无情的炮火,把黎莉莉从上海赶到了重庆,联华公司宣

20世纪30年代影刊《时代电影》封面上的黎莉莉

告解散,她就加入了中央电影场。因为她演技的超越,真的叫硬碰硬,自有人请教。虽然她个性是那样的倔强,但为着艺术的成功,人家还是少不了她。

不知怎样,上海又来了一种传说,什么黎莉莉爱上了中央电影场的剧务主任罗君(名恕秘)。因于这件事,作者真的觉到非常抱歉,不能得到些确实的消息。我在这一部《银灯逸话》里,始终抱着以事实来告诉读者,关于黎莉莉最近的韵事艳闻,实在不敢胡乱滥说。

算算年龄,黎莉莉也该是需要异性安慰的时候了,给她一伙儿上银幕的王人美、薛玲仙、胡笳,早已尝到了那蜜蜜甜甜的温柔滋味,自然黎莉莉也得享受到一些,所以对于最近盛传的桃色新闻,或者还不至于如何地不近事实罢!

王汉伦伤心史

曾被誉过"东方丽琳甘许"的王汉伦女士,无疑地是位银坛的祭酒,《孤儿救祖记》和《玉梨魂》疯魔的时候,也正是王汉伦生命史上最光荣的一页。不要说陈燕燕和袁美云那时候还是抱鼻涕的黄毛头,就是胡蝶与陈玉梅也不知还在哪个角落里厮混,但是光阴的跃进,终于把王汉伦挤出了影圈,诚然历史是残酷的。

影迷们虽然在银色幔上久不见了王汉伦的倩影,但他们或者不过分健忘的话,脑海里还能浮起一个慈祥而可爱的脸蛋,不一定比杨柳粗些的纤腰,灵活的眼珠,由小而放大的双足,她就是王汉伦女士。可是影迷们又哪儿知道王汉伦的芳名,只是偶然的虚构,而真真王汉伦的姓名,乃是叫彭琴士的就是吧。

或者有人问彭琴士为什么要改名王汉伦?当然有她内在的缘故呢!而且这正像一个传奇或故事,惨绝人寰的绝世大悲剧呢!

姑苏有一家小资产型的中户人家,由六个人作了家庭的建筑师,他们姓彭,一位父亲和一位母亲,祖母和三个孙女儿,而最长的一个,就是后来改称王汉伦的彭琴士小姐。

古老氛围里只是生产些腐旧的人物,彭琴士的父亲,就是这个典型的代表。他读过四书与五经,看过些孔孟的说教,当然他正是位"唯家长论"的奉行者。因此他用了家庭主人的权威,对三个女儿管教得非常地严厉。果然管教女儿是件应该做的事,但决不能抹杀了子女固有天才的发展,束缚一个子女到不敢讲一句话的程度,这无异致儿女们成为死去了的活人。由于彭老先生这种家庭教育的发展和滋长,造成了三位女儿本性的极度麻木,而琴士终也成为一个权威下的牺牲者。

当彭琴士小姐十五岁的那年,她的父亲就给她订了婚。因为十五年来桎梏的一重又一重,虽然她也受了些新时代的洗礼,还是不敢有所论辩的。何

况她的父亲有一双锐利的目光,他自己说看人是不会看错的,东床快婿当然更逃不过他的法眼。

据说琴士的未婚夫是一位最高学府里求学的青年,他正是位站立在时代路线上的摩登人物。订婚后第二年,他带上了方帽去完成最后的一课——镀金博士。这一个消息传到彭府,当然整个家庭间都非常快活,琴士果然欢喜得不能再欢喜,而她的父亲于愉快的心苗中更浮上"我的眼光究不错"的夸妄。

但是彭老先生的目力固然没有差吗?不然,相反地正是毁灭了他的理想。东床快婿留学东瀛的时候,就开始和异国女郎赋起了同居之爱,而且还结了婚。

迅速的光阴,镀金博士带了个光荣的幌子回转了本国,但对那件重婚的事实保守着秘密,而且他更与彭琴士小姐结了婚,以实践其一箭双雕的艳丽生活。可是天下事究不能老蒙在鼓里的,日子一久,终于被琴士发现了她丈夫重婚的秘密。女人的心本是狭窄的,当然不能不与丈夫理论,由此更造成了他俩间的不时的勃谿,而最后终于有一道鸿沟横阻起他俩的和爱,末了终循至人世间最苦痛的一幕——离婚。

王汉伦

从此彭小姐知道了男人的玩弄女性的丑恶,她预备靠自己力量来养活自己。而正在这时候,电影潮风起云涌,她就想赖此以表演她本身不幸的遭际和解决生活上的危机。偏偏她古老的父亲,又不能原谅,他还是那种逊清遗命的脑筋,认为她女儿干这件事是有辱门楣的,于是乃逼使他的女儿脱离彭姓的关系,而从此彭琴士也转变到王汉伦了。

在这种悲惨命运里偷生过来的王汉伦,乃造成了她表演悲剧的姿态,往往在镜头前拍戏的时候,她老是会"悲从中来"地流出两道热泪来。

旧 货 摊

原载于1940年4月26日—1941年2月28日《中国影讯》第1卷第6—49期

吴承达

国产影史的第一页

外国影片的发现在上海,并不是开映在戏馆里面,而是在四马路青莲阁茶楼下面的一角游戏商场里。那时并没有所谓"银幕",只挂着一方白竹布来显映在上面罢了,这就是上海人看影戏的第一个纪录。从此外国电影在上海就一天发达一天,于是就有人投资来建筑起了一家家的影戏院,使得外国影片与日俱进地拥有了众多的中国观众。

在民国初年的时期,有一位美人名叫萨发的,看到外国电影在上海的营业方兴未艾,他就从而想到中国人既然这样欢看电影,那末倘使由中国人来表演中国影戏,一定会使一般普通的中国观众更感到一种兴趣,于是他就决计要尝试一下中国影片的摄制;不过总要有一个精明强干而且熟悉于当时戏剧界的中国人来做他的膀臂,因此就拉拢了一位张石川先生。张先生本来专门欢喜创办着新事业,好在那时的上海正有一般青年沉醉着新剧运动,张先生也就利用了这个机会,罗致了几个青年新剧家来做电影演员。不过在这些演员中,却没有前进的女性参加,所以只能由男性来扮着旦角。有了资本,有了人才,就此组成了一个"亚细亚影片公司",开摄着几部短片。但是对于导演上,对于摄影上,对于演技上都还没有相当的研究,终于在摄影场里是闹出了许多幼稚的笑话。譬如在服装上,因为没有详细的记录和管理,今天拍戏时甲穿着一件马甲,乙穿着一件马褂;等到隔一天继续开拍时,甲去穿了一件马褂,乙去穿了一件马甲,于是在接片放映的时候,甲的马甲和乙的马褂竟会得飞来飞去。就是道具的陈设,也会犯着这个毛病。至于演员的动作呢,根本不晓得在镜头前的动作要比舞台上的动作来得慢些,还是像登台时一样的表演,因此在后来映上银幕,剧中人都好像在那里像发疯一样的忙动。由于以上种种的关系,这个在国产电影史上占据着第一页的"亚细亚公司",共计只拍了四张短片,就宣告了结束。然而,后来张石川先生的创办"明星公司"而能奠定我们今日的银国,到底"亚细亚公司"的失败做了"明星公司"

成功之母呢。

记得民十那年，曾经在新世界的影戏场里见到过当年"亚细亚公司"出品的四张短片。一张是《蝴蝶梦》，一张是《大小骗》，剧中演员好像都是些新剧家；虽然摄制得幼稚可笑，可是也好比摩挲了一番我们银国里开天辟地的四件古董，却也十分有趣呢。郑正秋老夫子曾经告诉我"亚细亚公司"解散之后，就由他召集来创办新民新剧社而作中央新剧的运动。

晚清上海四马路上的青莲阁茶楼

明星五虎将

倘使我们要谈到我们银国的奠基史,少不得就要说到明星公司的那支生力军。这支生力军的能够攻无不取、战无不克的打成一番天下,那又不能不记述到当年号称"明星五虎将"的功劳。"五虎将"是谁?就是张石川、郑正秋、郑鹧鸪、周剑云、任矜苹五位,不妨让我把这"五虎将"的小史一一从头地来细说分明。

张石川,当然是"五虎将"中最勇猛的一员。他是宁波籍,自小就到了上海,因为他的舅父就是首创上海游戏场楼外楼的经慎三,所以他在年轻的时候,就欢喜研究着游艺性质的新兴事业。曾经创办过"民鸣新剧社",又曾继任他舅父的职位,而做过新世界的总经理。他具有灵敏的脑筋,也富有敢作敢为的魄力。当他主持新世界的时代,为了要和大世界一别苗头,就此计划出了建筑北部而实行"开辟地道"的工程。其时很有许多股东意思是开辟地道工程的巨大而加以劝阻,但是他另有见地地发表道:"开辟地道的工程虽然浩大,然而越是艰难的工程,越会促起人们的注意,越是新奇的花样,越会引起大众的兴趣。老实说,只要我们想得伟大的花样,不怕没有伟大的新收获。"终于在他的计划中,完成了那条横贯南京路下的新地道,于此也就可见他的毅力了。后来他又创办"和平新剧社"等。到上海激起交易所潮流的那年,他就发起了一元一股的"大同交易所",哪知上海的交潮不过昙花一现,大同交易所也就跟着宣告了流产。他那时,看到新剧已经被一般新头脑的观众所厌弃,于是就想到国产影片的事业。他本想把所收大同的股本来移作明星的股本,可是虽经他向着各股东面前竭力说明新兴国产影片事业的必能得到新收获,而有许多股东还是不肯相信的,收回了他们对于大同的投资。所以在明星创办之初的经济是非常困难,幸赖他下了绝大的决心来苦干,由他担任了"导演"的工作。日里晒在太阳下指挥,力竭声嘶了不算,到了夜里终是聚集了"五虎将"研究到深夜,有时甚而至于直到天明。

他导演的处女作是《卓别林游沪记》,主角请的是一个曾经在新世界表演过马戏的外国人,摄影师又是请的是一位外国技师,因为他们两人的薪水出得相当的高贵,所以片成之后并没有什么营业上的盈余。有人劝他不必再去尝试这吃力不讨好的事业,而也有人请他去做某肥皂公司的华买办,然而他决不灰心的,还是积极硬干。在摄制《张欣生》的时候,他竟把他夫人的耳环首饰拿出来押作公司的用度。有一天他甚至脱下了身上所穿的狐裘去典质,来换取完成该片最后一段的胶片呢。

他的对于导演工作,固然具有龙马精神,不过他对于演员和职员的容有错误的地方,每每易于引起他的"肝火"。小则骂得人家狗血喷头,有时竟会演成"出手"而造成僵局。好在五虎将中自有一位深谋远虑、心细如发、和蔼可亲、人缘最好的"好好先生"来担任着调人,可使大事化小、小事化无地做着一位有力的和平使者,而且这个和平使者的力量,的确能把石川先生引动的肝火顿时平了下去,所以张先生的创业,幸得这位好好先生的臂助。在当时明星的人员,都说这两位先生是"水火相济"。至于这"好好先生是谁",我

明星影片公司总理办公室内的张石川

想不用我说明,大家也能猜到是郑正秋先生了吧。待下期再来谈那老夫子的功绩。

提起郑正秋先生,我想大家就会浮起了这样一个印象:一副光度极深的大眼镜,架在一个清瘦的面庞上,在那嘴角边时时挂着一丝和蔼而仁厚的笑容,他说话时总会顺着你的意思来加以解剖,而使你感到一种谈话的高兴,即使你观念上有所差误而必须要加以纠正的时候,他也决不会疾言厉色地训斥,还是用他宛转流利的措辞来说得你自然地觉悟着。因为他具有这一副"春风和煦"的姿态,所以一般后进的青年们都异口同声的称他一声"老夫子"。

郑老夫子在幼年时,却是"郑洽记"大房里的大少爷。在二十岁左右,他也曾上湖北去做过官儿,可是他过不惯大少爷的生活,也过不惯官场中的虚伪生活,于是他从湖北回来之后,就一心从事于文艺的生活。先在《民吁报》里编撰《丽丽所剧谭》,深得于右任先生的赞许,开上海剧评的先声。从此"正秋"两字的署名,就受到社会上一般人的注意。后来他踏进了新剧界,造成了中兴新剧的局面,从他创办的"新民社",和张石川所办的"民鸣社"合并之后,郑张两位先生总是站在一条战线上来通力合作,一直等到郑老夫子呼吸着最后一口气,他还伸出手来和张先生作最后的一握,像他们两人的交朋友,那才真可以说得"交朋友交到底了"。

在上期中我已经说过明星公司创办的时候,因为一般资本家的不信任投资,所以经济方面是十分的枯竭。郑老夫子就首先表示,不愿支取薪水,连车夫费都不拿分文。然而那时的工作是十分的繁忙,尤其是他既已担任了明星影戏学校的校长,又担任了编剧主任,更担任了全公司行政上的总参谋,每天从下午到了公司就得开始着训练学员的工作。他是最喜欢发掘新人,所以他对于训练工作十分重视,也十分地高兴。上课完毕之后,还得聚会着"五虎将"来作讨论剧本和奠定公司的计划,像这样的"运筹帷幄"或许到了天亮还没有完毕呢。有人说郑先生的身体怎么吃得住连日连夜的苦干,他总笑眯眯地说:"要替中国打开一个银色天下来,少不得要吃到一些苦头呢。"等到决定剧本开始摄制的时候,他在这部明星处女作的《卓别林游沪记》里担任了一个"乡下绅董"的角色。逢到拍外景,他也会得早起身,在太阳刚出就赶到了公司。这部戏的导演,虽是张老板,然而老夫子处处站在合作的地位而帮助他成功。那时默片片成之后,郑先生还得撰著"说明书对白"。后来在《张欣

生》里他扮演着"张母",在《新婚》里又扮演着一位富绅。不过他自己觉得在银幕上的动作不甚满意,所以他以后就谢绝演戏。

在开始摄《孤儿救祖记》时,他为着生活压迫而在汉口演剧,于是对于剧本是用了通信的方式来讨论。张老板曾经亲自到汉口去和他作了最后的决定,方始回沪开拍,这就可见张老板的重视郑先生一斑了。好在没有几时老夫子回到了上海,一方面在笑舞台里演戏,一方面负起了奠定银国的艰巨工作。接着又编制了《玉梨魂》《苦儿弱女》等等的剧本。他的开始导演,是在明星公司开辟了"第二摄影场"之后。不过那时的第二摄影场上面盖的是芦席,下面铺的是旧地板。他单独自编自导的处女作是由郑小秋和倪鸿雁合演的《小情人》。从此,他就脱离了新剧界而把他毕生的精力尽瘁于银国。

最后我得提一提,由他发掘的新人不知造成了几多男女明星,王汉伦倒并不是由他发掘,像最著名的杨耐梅、宣景琳、胡蝶连带阮玲玉,都是在老夫子的导演下方始展现了她们银幕天才。所以郑先生在上海殡仪馆大殓的时候,不要说明星里的同人都流出了"失去导师"的眼泪,就是别家公司里的明星们都来公祭!

在电影界里提起了周剑云的大名来,真是哪个不知谁人不晓。纵然他没有在银幕上露过脸,也没有当作导演和编剧,或者在片子加上"监制"的名义,然而他在"明星五虎将"中却也好比是一位胆大心细的赵子龙呢。倘使查起那本奠定银国的功劳簿来,的确他曾立下了"几番救驾"的大功。

周先生在初踏进社会的时候,他曾写过许多锋利的文章,来抨击一切封建的势力。因为爱好艺术,也曾加入过民初时代新剧的集团,和现在的名律师凤昔醉及现在香港担任天一公司导演的高梨痕等组织"开明新剧社",但不久他就发觉到一般的所谓新剧家,只望着没落的

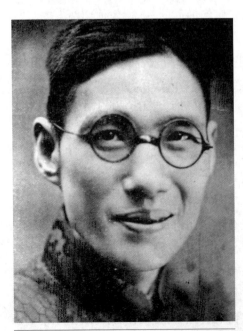

郑正秋

路上走,而缺少前进的勇气。于是他就脱离了剧场生活,而从事教育生活,曾执教鞭于当时哈同所办的"仓圣明智大学";可是他爱好戏剧艺术的心理还是会在内心活跃起来,他就把注意力转移到了具有悠久历史的"京戏"上去,写出了许多具有真实性的剧评。同时更由他主编一部《菊部丛刊》,在新思潮的杂志上也写了不少的血性文章,因此"剑云"两字的笔名就深深地印上了多量读者的脑际。后来他为宣传文艺作品起见,就集合了郑鹧鸪等,在文化之街的一个转角上,创办了一家"新民图书馆"。因为他的开书店,并不想做吮着文人脑血的书贾,所以他还是过着清苦的生活。他虽脱离新剧,然而对于郑正秋先生个人始终认为是个"益友"。我曾在郑老夫子那里见过周先生赠给的一把扇面,写的是一篇《众醉独醒》短文,吐出了他胸中的块垒。

周先生本来是欢喜提倡艺术的,所在胎育明星公司的时候,他十二分高兴来参加这条开辟银国的路线。起先担任的是文牍主任,因他是对于戏剧也有相当的研究,所以对于剧本的讨论和决定公司整个行政时,张老板和郑老夫子总要拉他列席。后来他想到要发展国产影片事业,必然要在发行上扩展势力,于是他就组织了"六合公司",联合着当时六家影片公司,来推进着发行的路线。后来六家影片公司中,有的是停业,有的改组,于是他把六合公司改组了"华威公司"。那时明星公司的范围已经相当的扩大,对于全部经济的支配,有时每曾感到困难,幸亏他负上了这个调度金融的重任,来支持着这庞大的开支。郑老夫子曾经说过下面的几句批评道:"石川有硬干魄力而少交际手腕;我呢别的还可以对付,惟有'理财'却是全本外行;惟有剑云胆大心细,他在我们阵线中,好比古时小说里一员四面催粮的大将呢。"

他曾经在明星全盛时代创办过"明星歌剧社",他自己粉墨登场,最欢喜串演《梅龙镇》。那时为着歌剧吸引进了几个新人,一个是叫应

周剑云

蕴文,还有一对顾家姊妹花,现时红遍银坛的兰君小姐其时还只能在逍遥津里串一个"皇儿"呢。周先生也曾同了夫人带领了胡蝶到过俄国,再游历欧陆,考察各国的电影事业。哪知从海外归来,没有几天就遇到郑老夫子的丧事,所以在那夜电影界举行欢迎会时,他是为着痛心老友而哭肿了眼睛。

自"八一三"炮火毁灭了明星的基业之后,他是息影多时了,如今东山再起,创办"金星",敬祝这位老将军马到成功。

或许有人问我:你以前写的张石川、郑正秋和周剑云是人家都把他们称为"明星三鼎足",你既说"明星五虎将",那末还有二员虎将到底是谁呢?其实明星的确先有"五虎将"的威名,直等到一员虎将"战死沙场",一员虎将"自立为王"之后,才变成为"三鼎足"的局面。战死沙场的是郑鹧鸪,自立为王的是任矜苹。

魁梧的身材,长方的面部,富有威严性的眼神,加以老成练达的举动,我想倘然看过明星初期作品的老牌影迷们,总还能够想起那时称为"中国银幕老生"的郑鹧鸪一种特有作风吧。他在《游沪记》里扮着一个配角,在《掷果缘》里就自告奋勇地扮演了一个滑稽工匠的主角。不过他在这两部片子都感到了自己演技的幼稚,而且深觉得滑稽角色不合他的个性,于是他就一心研究了"老生"的角色,等到《孤儿救祖记》献映,人家都向他祝贺"银幕老生"的成功。连接又在《玉梨魂》里担任了老翁的要角,此后他曾和小秋合演过一部《好哥哥》,演出了另一种亡命好汉的姿态。在那时像他练熟而适当的演技,的确在国产电影界里还找不出第二个人来呢。哪知《最后的良心》竟会做了他最后的遗作。最不幸的当然是明星,可就国产电影讲来,也是受了重大的打击。因为他在明星,不光是主角,也是"剧务主任"。他像郑老夫子同样地欢喜发掘新人,在当时人称"二郑",为张老板的左辅右弼。

郑鹧鸪

在他没有为银国打天下而努力之先,也曾和正秋先生合作过"药风社",新剧同志们都称为"硬派老生"。

提起任矜苹来,会有许多人晓得他是个有名的"交际博士"。他具有一副短小精悍的躯材,还有六个指头的特征。当他扇动两片薄薄的嘴唇而开着话匣的时候,真可以称得口若悬河,滔滔不绝。在他谈话的技巧中,有"捧"字诀,也有"激"字诀,更有"辩"字诀,因人而施,决不失败。他具有新脑筋,欢喜开发新事业,所以他对于开辟国产电影的计划是极表同情,他抱着了极大的勇气,担任着对外宣传的招股重任。那时公司里并没有汽车来供给他乘坐,有时竟安步当车地向着四面奔波,非特说得他舌敝唇焦,或许还走得他两腿发酸。可是回来报告的时候,总会在他脸上找出了"胜利的微笑"。在明星第一次扩充新股的纪录上,他是立下了莫大的功绩,就是在公司内部的整个行政上,他也贡献了不少的计划。论功行赏席上,由郑老夫子推让他升上了"协理"的第二把椅。后来国产影片公司一家家地创办了出来,戴上电影明星荣冠的也产生了不少,于是他又想到了联合十大明星来合摄一片的计划。果然,凭着他交际的手腕,游说的本领,居然得以拉拢了当时的十大明星,而开摄着一部《新人的家庭》。不过这些明星们未免时有不能准时到场拍戏的毛病,每使搭着的布景占据了摄影场而致妨碍到其余明星新片的赶制,因此就使张老板不满,而引起了两巨头的摩擦。终于在《新人的家庭》完成之日,他一方面辞去了协理,一方面就自立为王地创办了"新人公司"。记得在郑老夫子追悼会的席上,他是很详细地说出了和老夫子等合作的过程。

任矜苹

关于《火烧红莲寺》

《火烧红莲寺》在国产电影的默片史上是占有一页特殊的纪录。当老牌导演张石川，捏上一本《江湖奇侠传》而剪裁出《火烧红莲寺》的时候，虽然认为这是一个适合武侠片潮流的题材，可是并没有想到摄成之后，演在银幕上，会把观众哄动得好像疯狂了一般。所以在《火烧红莲寺》初期上演中，并没有加上"头本"两字，直到后来，眼见吸引的观众，越来越多，决定续摄"二本"，才把"头本"两字，戴了上去。由二本而三本、四本……一直续摄下去。好在一方面江湖奇侠传的题材，是十分的丰富，一方面老牌导演肚子的关于武侠的花样，倒也足以取之不竭，用之不尽，于是张石川导演的《火烧红莲寺》，就好比变戏法那样，一套又一套地层出不穷，造成了银幕上连台长片的特殊纪录。《火烧红莲寺》非但造成银幕上连台长片的纪录，也展开了明星公司全盛的姿态，在经济上奠下稳固的基础，在演员上，组成了坚强的阵容，不知发掘了多少的新人，最红的演员共有五个：一个是胡蝶，一个是郑小秋，一个是萧英，一个是夏佩珍，还有一个是王吉亭。说到这里，不禁使我引起电影艺人的沧桑之感，胡蝶固然克保令名，而在过着优裕的生活；郑小秋虽消逝了他银幕演技的黄金时代，而在摄影场上展开了他导演的姿态；萧英是脱离了银幕生活而做了糖果店的老板；惟有夏佩珍在当时那种刚健袅娜的侠女姿态，不知在《红莲寺》中风魔了几许观众，同时她的地位大有压倒胡蝶的威风。哪知自《红莲寺》之后，逐渐走上了"霉运"，虽然在《啼笑因缘》中还是主演关秀姑，然而不久就脱离了明星，后来竟溜入了游戏场里的新剧团体，于今已给影迷们遗忘得一干二净了。还有一个王吉亭，在《红莲寺》中扮过许多重要的反面主角，当时简直红过了王献斋，然而自《红莲寺》禁止续摄之后，也就一步步地交了"霉运"，如今他是已经命赴阴曹，不用我多说了。总之当年明星公司的《火烧红莲寺》，是拥有最多观众的一部长片，也是男女明星们出演得最多的一部长片，使那经济不宽裕的明星公司，储蓄起了一笔巨大

的利润。在摄制一十九本的二三年长时期中,明星的职工,没有一个不兴高采烈,因为非但不欠薪,而且还可以得到很多的酬劳;后来由洪深到美国去购买有声机器的那笔巨款,也是《红莲寺》所造成的一部分利润呢。倘使不是中央电影检会把那《红莲寺》判以"腰斩"的话,也许《红莲寺》会继摄到几十本呢,不信,且看后来舞台上重新演出的《火烧红莲寺》,又是吸引了几多观众。

战后,由于"孤岛"片商的再三的请求,得到了中央电检会的允许,使那《火烧红莲寺》宣告复活,一般影迷们,依然对它具有特殊的好感。记得在金城大戏院郑重献映《红莲寺》新拷贝的前夕,是举行了一个《红莲寺》重要演员的聚餐会,特地邀着夏佩珍、赵静霞等几位老牌女星去参加,我想这些女星们,也会引起"时乎时乎不再来"的感慨呢!

现在《火烧红莲寺》是由艺华公司重拍了全部有声的新片。国产影片的摄制技巧,当然是随着时代而进步的,那末有声的《火烧红莲寺》,比了默片的《红烧红莲寺》,非但能在"声"上显出了新姿态,就是在导演的手法方面,和摄影师的技术方面,也一定具有新作风。至于演员的阵容,由王元龙、余琳、

影片《火烧红莲寺》剧照

杨柳等主演。王元龙富于银幕艺术的修养,尤其对于侠义角色的作风,我们能够相信得过,那末他的柳迟定能现出了生龙活虎的演技。就是余琳她是一个年轻貌美的新进女星,那种刚健袅娜的演出,也许会比胡蝶、夏佩珍表演得更加活跃,为什么呢？在当年明星摄制《火烧红莲寺》的时候,演员们对于古装的姿态,还没有十分研究,如今的影星们,对于古装的演出,都是有了相当的经验,所以我说这次王元龙、余琳、杨柳等的演出,是会使有声的《火烧红莲寺》压倒了默片的《火烧红莲寺》。

第一轮戏院的发展史

由"平分秋色"而"鼎足三分"
由"四金刚"而成为"五虎将"

在国产片发展的初期，记得《红粉骷髅》是假座了"夏令配克"作初度的献映，等到明星公司处女作《卓别林游沪记》告成，也是在"夏令配克"里作处女的公映，可是当时假座"夏令配克"映国产片，非包即拆。包呢？价钱吃不消。拆呢？吃亏也不小。总之无论或包或拆，条件订得十分苛刻。然而当时的电影院，大都为外人经营，国产片没有一个适当献映的地盘，也只得徒唤奈何！直到《孤儿救祖记》出世，方始在"申江大戏院"做了包账来公映，因为营业上的收入，使明星公司得到相当的盈余，于是由张石川的二弟巨川，集合了百代公司里的张长福等，创办了"中央公司"，把"申江大戏院"收买，而改组了"中央大戏院"；又接收了"恩派亚""新中央"（即维多利亚）"卡德""万国"四家，由是中央为第一轮国片电影院，其余四家为二轮戏院。所以要讲到第一轮国片电影院的历史，却要算着中央大戏院做老大哥呢。不过这个老大哥，没有几年风头，就给"后生可畏"的"金城大戏院"压倒了下去，而"金城"为雄踞全沪建筑宏伟的第一轮国片电影院。其后"新光大戏院"亦改映国产影片，双方首映有名新片。最有趣的时代，"新光"开映明星新片的《姊妹花》，连映了两个多月；"金城"开映联华新片的《渔光曲》，也是连映了两个多月，而且为着夺面子的关系，比着《姊妹花》多映一天，总算造成了纪录。从此上海的第一轮国片戏院，"金城"与"新光"形成"平分秋色"的姿态。战后电影复兴，"孤岛"畸形发展，"沪光大戏院"以崭新姿态献映《木兰从军》，由是"孤岛"的第一轮戏院，变成"鼎足三分"。在今年不久的过去中，"国联大戏院"又新兴于新世界畔，首映《乡下大姑娘》，地位虽小，座位倒相当考究，加入了第一轮国片戏院的阵容，打破了"鼎足三分"之势，而造成"四大金刚"的姿态。

最近"金都大戏院"却又金碧辉煌地展开它的新姿态于同孚路口，开幕的献映作，已经决定了国华新片的《西厢记》，从此又将推倒了"四金刚"，而成为"五虎将"了。在第一轮的国片戏院阵容中，虽然在这一年之中崛起了两支新军，好在几家影片公司的辎重粮草，却也囤积得不少，决不使这"五虎将"会感到缺乏接济的时候。倒是在《新闻报》的广告地位上，未免会发生了一点小小的问题，本来这四大金刚的地位，是站在一条平行线上，每家占到三十二行的地位，每天还轮流地调换着次序，刚正排足一皮。如今成为"五虎将"的阵容，试问哪一员虎将肯做一条尾巴？倘使要站在一条平行线上面，那末只有实行"重行划界"的政策，但是每家地位，只得缩小到二十五行了。不过缩小了地位，有时候做起铜图和标语来，就要没有以前那样地醒目；因此也有人建议：请"五虎将"来订一个"轮流压阵"的协定，每天有一员虎将来压着阵脚，这样一来，今天你做"龙头"，明天你做"龙尾"，掉龙灯式的轮流拖尾巴，倒也是个大公无私的办法。况乎"大上海"也快改映国产，等到一旦实现，势必又要把"五虎将"的阵容，改换而成"六国封相"呢。

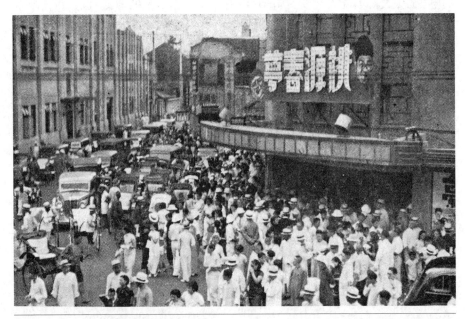

国片头轮影院——金城大戏院

周文珠的出处

在第四期里，看到王次龙、周文珠离异的记载，我就来谈上一段周文珠踏进电影圈的小史吧。当在十七八年之前，那条贵州路上有一个三上三下的石库门前，卸下了一块"大同交易所筹备处"的招牌，而挂出了一块"明星影片公司"的招牌的时候，旁边又附贴出了一条"明星影片学校招生"的广告。那时影片公司这一个名目，真是簇崭齐新，颇易于引起青年们的注意。因此前来报名的，在两天里头，就有四五十人，都是些二十岁上下的少年。其中就缺少了女性，于是在开学之后，就由教务主任郑鹧鸪向着男生们说，不妨介绍些女学生来。

有一夜上课，男生中有一位名叫温考伯的，就同了三位女性而来。一个生得娇小玲珑，一个生得面目不大好看，惟有一个身长玉立，面部轮廓也长得十分匀称。倘使在今日说起来，丰腴的肌肉，还富有肉感美和曲线美呢。不过看到她身上的打扮，大袖子的短袄，长脚管的裤子。经郑鹧鸪加以考试，出了"哭"和"笑"的两个试题。在三人中，她的面部上最有表情。郑教务长认为是个可造之材，十分加以赞许。问她的姓名，她说是姓周名叫文珠，从此就成为当时明星学校的高材女生。

明星公司的处女作，已经决定了开摄一本《卓别林游沪记》，她就在这本戏里扮演了一个乡下姑娘。因为她的动作很自然，所以在郑鹧鸪主演的滑稽短剧《掷果缘》里，就聘她充任了女主角。写到这里，我又记起了一位我们银国里的"无名女烈士"了。这位女烈士就是当时同着周小姐前来投考而生得娇小玲珑的那一个，在《掷果缘》里也派到了一个角色。有一天，她和周小姐赶到公司里来拍戏，很不幸的就在大马路日升楼转角上，她们两人在匆忙中跑过电车路的时候，给一辆电车撞到了。周小姐是幸免于难，而她的那位女友，竟做了车轮冤魂。因为那时的国产电影，还没有引起大众的注意，所以那位为求银幕生活而牺牲的女性，却没有加以扩大的追悼。我也记不起她的名

周文珠

字,所以只有叫她一声银国里的无名女烈士罢了。我想在周小姐的脑筋中,或许直到现在,还印着这一幕惨剧呢。拍完了《掷果缘》之后,她又在奠基国产电影打成我们银国天下的那本《孤儿救祖记》里,担任了老翁之妾的那个角色。因为后来《玉梨魂》等片子里面,没有派到她重要的角色,再加赏识她的郑鹧鸪也死了,她就脱离了明星公司,而投入了"大中华百合公司",在那里经过了相当时间,就和王次龙演出了《夫妇之爱》。在银国里很有人羡慕他俩的"一双两好"。哪知现在香港,会带给我们这个离异的消息。

银幕寡妇王汉伦

在银国最初时候,虽由明星公司开办"明星训练学校"发掘新人,但一般年轻女子都还彷徨,怀疑着银幕生活到底是怎样的一种生活,而没有勇气来参加摄影场的工作,所以女主角的罗致,确是当时一个很困难问题。在明星处女作《卓别林游沪记》里总算发现余家一双姊妹花:姊姊叫余英,妹子叫余沅。可是一个长脸,一个方脸,在演技上也平平而过,因此只在银幕上露脸了一下。等到摄制《张欣生》,好在这本戏里并不需要漂亮的女主角,于是就把邢少梅的妻子叫邢伴梅的来扮演了张欣生的妻子。可是一家影片公司哪里能够没有一两个"色艺俱全"的女角色呢?在很吃力的征求下终于招请来了一位王汉伦小姐。

王小姐的姿态和装饰,在当时的确称的起是一个"时髦女郎"。烫得蜷曲而蓬松的青丝,覆在长圆而丰满的脸蛋上面,菱角式的薄唇,唇上涂上鲜红的口脂。有时穿着短裙长袜的时装,有时会穿着了袒胸露臂长裙曳地的西装,所美中不足的,就是她那裙下双脚,是曾经受过了约束的金莲,纵然她照样装成了大脚的穿上很考究的高跟皮鞋,可是走起路来不免要显出原形来。她本是个洋行的女职员,能够操一口流利英语,态度十分大方,不过看到她的年龄,好像已届了"花信年华"的样子。在明星当局的眼里看来,与其请她扮演少女,还不如由她主演少妇角色,这就产生了一部《孤儿救祖记》的剧本。

她在这部处女作里,把年轻寡妇抚孤守节的姿态,演出得刻画入微,拥有了多量的观众。有的称她为"东方丽琳甘许",有的竟称她为"银幕上的小孤孀",从此她就舍弃了她固有职业,从事摄影场生活。

她既然出名了"银幕上小寡妇",于是明星当局对于她第二次的作品,就采取了其时曾经骚动文坛的一部《玉梨魂》。这一段缠绵悱恻的寡妇故事,在夏令配克(就在大华的原址)里试片的时候,却有许多艺术眼光较高的观众说,似在演技上是缺少了诗意的素描,因此郑老夫子主张她宜乎偏重于贫苦

的演出，就替她编了一个《苦儿弱女》的剧本，使她扮着一个替贫苦寡妇呼吁的含辛茹苦的母亲。后来她是脱离了明星，踏进了"新人"，好像在程步高的导演中主演过一出《空门贤媳》，还有在张石川令弟伟涛所组织的公司里特约她来拍过一部《好寡妇》。

她的私生活，并不十分奢华，所以退出银国之后，能够出其积蓄，办着"美容院"。是在前年冬季吧，她因谭志远的怂恿，以话剧姿态出演于中南剧场。第一炮是排演的《清宫十三朝》，她的姿色倒不见老，可是她对于表情对白上的太没有舞台经验。所以没有多少日子，因为营业上的失败，使她一团高兴化为乌有，退了出来。我真不懂她何必要在她过去的艺术史上，留着这一曲"不成声"的尾声呢？

《玉梨魂》中的王汉伦

水蛇腰的杨耐梅

在默片时代的几个老牌女明星里,倘使要讲到"身段上的漂亮",那就得数到生就一条"水蛇腰"的杨耐梅。当她同着一位女友踏进贵州路上明星公司发祥地的时候,明星当局正在为着发掘不出新人而感到焦虑。那时的王汉伦虽然在《孤儿救祖记》里成名,但是她的姿态,只能演成少妇而不宜于少女,而且在一个故事里,决计不是光有一个女角所能支配的,所以杨耐梅的踏进明星好比大旱天里求到了甘霖,张老板和郑老夫子都把她另眼相看。

她是朵有名的"交际花",穿着超时代的新装,烫着超时代式样的秀发,益加显出了她那个"瓜子脸儿"的美丽,益加显出了她那条水蛇腰儿的袅娜。在她把高跟鞋踏进明星门口的当儿,几位管理着招考女演员的职员们,眼前顿时雪亮了一下,不敢怠慢地立即把她领进了经理室。张老板见到了这样一位新人,也就很高兴地打电话给郑老夫子,叫他马上就来,因为郑老夫子好比一个"识宝太师",在他的眼光里能够估量出一个新人的艺术天才,也能在他的谈锋下,增强了一个新人从事银幕生活的勇气。郑老夫子一见了杨小姐,就在她谈话时的许多小动作上,发现了她充分的艺术姿态,尤其是她的一双玉臂,演出了许多"美术架子"。最后郑老夫子就加以很恳切地期许道:"杨小姐并不是我说句过誉你的话,倘使你能够专心着银幕生活,在最近的将来,就能在我们中国的银坛上放出万丈的光芒呢!"杨小姐听到老夫子这样的赞许,她就很高兴地加入了明星奋斗的阵容。

明星得到了这一支生力军,张老板就着手找寻最适合她主演的故事,结果是寻到了《歇浦潮》说部的一段悲剧,描写着一对未婚夫妻的伤心史。但是在当时,要找一个十七八岁的男主角,却是非常之困难。郑小秋虽已成为童星,可是年龄太小,于是想到了郑鹧鸪的儿子,就是现在华威公司里办事的郑世辉。哪知在连次的"试演"下杨小姐是十分的活跃,而这位鹧鸪子却是

非常的呆滞，终于为着男主角的问题，而使这部预定的杨耐梅处女作宣告了流产。她在当时不免有些扫兴，然而为了张老板和郑老夫子的多方鼓励，还是专心一志地每天准时上公司里来作种种银幕演技上的研究。接着就决定请她担任了《玉梨魂》里小姑娘筠倩的角色。她本来是个时髦女学生出身，现在叫她扮演一个女学生，当然能够胜任。就是后来的悲怨演出，也恰到好处。所以在完成《玉梨魂》后的定评下，对于王汉伦的梨娘，有人嫌她缺少诗意，对于王献斋的梦霞，有人说他不合个性；惟有对于杨耐梅的筠倩，却是一致加以好评，从此她就闪烁出了晶亮的光芒。

《玉梨魂》之后她就主演了《诱婚》，扮演着一个浪漫的富家之女，又是她的拿手好戏。所以在任矜苹导演十大明星合演的《新人的家庭》里，又聘任她担任主角。在这两部片子里，凭她那条水蛇腰，不知迷恋了几多观众。《空谷兰》里的柔云，把贵族千金的伶俐尖酸姿态，演得淋漓尽致，更其红极一时。但是这些还不能算她的"代表作"，最值得对她颂赞的是《复活》一片的演出，由天真的乡女而变为多情的少女，由多情的少女而变成失恋的姑娘，由失恋的姑娘而变成可怜的乳母，由可怜的乳母而变成放浪的荡妇，由放荡的荡妇而变成疯狂的女囚，她竟能把这复杂的人生描写得丝丝入扣，而且在开演此片时候，趁着休息的当儿亲自登台唱出了一支包天笑作词的《乳娘曲》，在当时银幕上贡献了"全能的艺术"。最后她是脱离的明星，自立了一家公司，摄制了一部《浪漫女子》，然而这一支尾声，未必值得我们作宝贵的欣赏。

她平时的私生活，是十分的富丽。她的性格，是十分的倜傥。有时在摄影场里也能作她"粉红色的大胆招供"。然而，倘使有人真的追求她起来，她就会很有风趣地说出

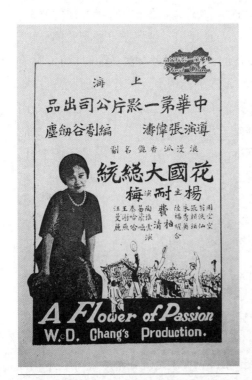

杨耐梅主演的《花国大总统》影片说明书

了一句口号道"勿是生意经"。她是一个牛皮商的女儿，在跃上银坛的时候，好像已经有了丈夫，不久就闹了离婚。好多年没有固定的爱人，到后来才有一个出面的"义弟"。

能哉宣景琳

当明星公司打开我们银国的天下，感觉得光有王汉伦和杨耐梅两位女星还是不够支配工作，而竭力在招兵买马罗致新人的蓬勃生气中，就吸引来了一位当时红得发紫的名妓，芳名叫金牡丹。她因为自小就欢喜看新剧的关系，而且她又是其时新剧大本营笑舞台里案目头儿金山的外甥女，所以她向来认识石川老板，也认得郑老夫子，用不到旁人的介绍，她就踏进了明星公司。在郑老夫子笑眯眯地灵机一动下，就替她题了一个银幕上的名字叫作宣景琳。为的那时在外国女明星中，在我国最吃香的要算丽琳甘许，替她题这景琳两字，就含有景慕丽琳的意思呢。

宣景琳的面部轮廓虽然有些"瘪嘴"的缺陷，然而她的身段在当时可以算得"挺吃价"，所以在她踏上银坛的处女作中，就担任了一个反面的主角，扮演着《最后的良心》中的浪漫小姐。提起这部《最后的良心》，原来是由郑鹧鸪主演老翁，小生是由林雪怀主演，正面女主角也是由一位新人萧养素主演。可是在摄制的半途中，很不幸的郑鹧鸪病故了，于是就由王献斋来填缺。等到片成之后，在银幕献映的时候，观众除了推崇着王献斋反派老翁的演技之外，一致都对于这位新人宣景琳，促起了特别注意。从此她就戴上女明星的荣冠而脱离了"娼门生活"。

宣景琳第二部片子是《上海一妇人》，她扮演一个从纯洁的乡女，而被逼入娼门的妇女，是和马徐维邦合演的。在这部戏，她演出得更其深刻，而拥有更广大而有力的好评。不过也有人说，这部戏好像描写她以前的私生活，她曾经体验到这种苦味，当然比较地易于讨好了。可是她接着就主演了郑老夫子编导的大悲剧《盲孤女》，和小秋合演，那小秋的演技也正在黄金时代，而她扮演着一个"瞎子女郎"，一举一动，都能刻画出了盲目者的悲苦神情，不要说和以前两片中的个性截然不同，就是和她平日那种娇憨的姿态，更其相反，这就非特引起影迷赞颂，简直引起了一般人对她艺术估价上的惊奇！

"你们以为景琳的技术值得惊奇吗？我敢说她一定还有更惊奇的演技叫你们会弄不懂呢。"有一天郑老夫子很幽闲地来作她的艺术估价。也有人有些怀疑着老夫子未免过分地捧她，为的她已经在正反面两种角色上都已显出了颜色，请问她有什么特别颜色竟然会叫人弄不懂呢。不过洪深先生就很信任老夫子的话，果然在《早生贵子》中，请她扮演老太婆的主角，经她化了妆在摄影场上婆娑老眼、老态龙钟地出演的时候，大家都不禁暗暗好笑起来，异口同声地说道，现在在摄影场上已经会叫我们自己人弄不懂，那末将来在银幕上这样一个宣景琳，哪里会叫观众弄得懂呢？所以郑老夫子后来在《姊妹花》里，还是要请她来担任着大宝妈的角色。记得在复兴明星的庆功宴上，大家都举起杯子来向郑老夫子和胡蝶女士歌颂的时候，郑老夫子擎着杯子说道："《姊妹花》的成功，也得向着我们这位能者多劳的宣景琳敬上一杯酒呢！"

宣景琳在影片《早生贵子》中饰演老妇人

邵醉翁与陈玉梅

周剑云曾在金星公司招待席上说"邵醉翁是个摄制民间故事片的先知先觉者"。的确,这位邵老板在默片时代,为着生意眼而摄制过《梁山伯与祝英台》《孟姜女》《李三娘》《三笑姻缘》《珍珠塔》等许多民间故事片,可是奠基天一公司的处女作,并不是一部民间故事片,而却是一部抨击军阀罪恶的时装讽刺片《立地成佛》。

在有一个时间中,邵老板被称为"银坛怪杰"。他是专门拽罗了一般新剧家来做主角,又专门抱着"速成主义"来产生"论量不论质"的新片。凭你讽刺他的出品是"粗制滥造",凭你说他出品是"电影新剧化"。然而他却把握住了一般观众的心理,尤其善投南洋片商的所好,更能向着华南推起着发行的路线,施展出了他的"特殊手腕"。在香港设厂专门摄制着"粤语片",倒也是他首开纪录。

邵老板本来是南市一家颜料店里的股东老板,曾在民初时代的"神州法律专门学校"毕业,所以他又挂过"邵仁杰大律师"的招牌。在他的面部轮廓上,具有一种特征,是生就了一双"大小眼睛",尤其在他动脑筋的时候,更加大小得厉害;从他平时的面部表演上,一望而知是个精明的人物。民国十四年秋天,张石川的令弟巨川,邀同郑正秋,复兴汕头路笑舞台和平新剧社的运动中,就拉进了他数千元的股本,而捧他做了"前台协理"。当他踏进戏剧界的初期,当然还是个"羊毛";可是他每天晚上坐在前台的包厢里用心看戏。他本来是个精明强干的人,没有几时,就由"羊毛"而变成了"内行"。虽然他那时并没有编戏的能力,可是他已够供给出了新戏的题材。第一炮是《马永贞》,四十年前本地风光的描写,的确卖了几个月的满堂;接着"KK女士"的时事描写,也轰动了观众。诚然他只不过供给题材,幕表还是仗着别人来替他编写,不过他从此就感到了从事戏剧事业的兴趣,而且把握住了笑舞台前后台行政上的权威。好在后台主任的郑老夫子,本来就是个好好先生,决不

会因此而引起摩擦,还是把他供给的题材,像《活神仙》《左宗棠》等,都编成了一本本成名的新剧。那时明星公司,正在蓬勃发展的初期,他眼红着国产影片的更比新剧来得"吃香"而赚钱,于是在民国十六年夏季,他就拆去了笑舞台的股份,就把这一笔资金来创办了"天一影片公司"。他虽然脱离新剧界,但是还迷信着"新剧家"的能够不烦训练而可以摄进镜头,所以在他处女作的《立地成佛》中,男角方面大半雇用新剧分子,女角方面,就发掘了一位"吴素馨"出来。因为当时国产影片,还很少出产,只要是一部新片子,总能"利市三倍"地卖一下野人头。因此他是想到民间故事的搬上银幕,一定能够引起一般太太奶奶们好奇的轰动。况乎那时在他手下办事的,都是些"新剧家",对于这些故事,有的是"现成幕表";用不到什么导演,也用不到什么编剧,尽管可以像摇冰淇淋那样的一部部速成了出来。他对于女主角,确也用力罗致,胡蝶也曾隶过他的麾下,拍过不少片子。记得她在《珍珠塔》里,是扮过陈翠娥的角色,就是她的登台表演,倒也是在邵老板的支配下,第一次在中央里和谭志远合演了《钟声》。等到胡蝶转入了明星公司,他又聘请过丁子明,也曾拉进过杨耐梅,可是不久总是跑了出来。

邵老板在缺乏基本主角的威胁下,他是加重了发掘新人的意识。终于在他随时随地的注意中,巧遇了一位"陈玉梅"。这位陈小姐有丰韵、有歌喉,上得起镜头,也唱得出歌曲,于是就加意栽培地把她捧成了一颗晶亮的女星,不久竟其一跃而为"老板娘"。既然做了老板娘,当然会和老板合作到底的了,所以邵老板把她捧成了晶亮的明星不算,还花了九牛二虎之力来替她竞选,使得这位在电影圈里出名的老板娘,曾经一度戴上了银国皇后的宝冕。

邵醉翁

四大老板娘

在我们的银国里,产生过四大老板娘,第一位是殷明珠,第二位是徐琴芳,第三位是陈玉梅,第四位是童月娟,现在且把这四大老板娘的小史,写在下面。

殷明珠她可以称得先进的交际花,也可以称得是中国第一个女明星。大约是二十年前了吧,上海的女性,还没有现在的活跃,惟有她能外国话,能跳交际舞,披上了袒胸露臂的欧化新装,一天到晚地活跃在交际场中。因为她的姿态,完全活泼得像一个外国女郎,于是就有人赠给了她一个"FF"的外号。FF就是Foreign Fashion的缩写,从此一人传十,十人传百,而且当时的许多的杂志和小报,也竞载着这位FF的艳闻动态,因此FF的大名,就轰动了当时的交际社会。她对于新的艺术,很有勇气去尝试,其时正有一个名叫管海峰的发起由中国女郎来摄制一张国产影片,她就自告奋勇地担任剧中的女主角,剧名叫作《红粉骷髅》,摄制完成之后,曾在夏令配克首先上演,开中国女郎跃上银幕的纪录。当时还有一位美术家,名叫但杜宇的,一则爱慕她的聪明,一则倾倒她的艺术,竭力地加以追求,结果那朵有名的交际花,毕竟投入了这位名画师的怀抱,由这一对文艺夫妻的合作,创办了"上海影片公司",她是首先做了影片公司的老板娘,又兼任了女主角,产生了不少的作品。如今她已是一个四十多岁的主妇,拥有快乐的家庭,脱离电影生活到现在,也已有近十年的光景,所以她的大名,是给电迷们遗忘了的。

徐琴芳她在十多年前,正是一个挺活泼的女星,也是煊赫一时的"友联老板娘"。她的黄金时代,是被人称为"武侠女星",一集集《荒江女侠》的演出,不知风魔了当时几许观众。她的丈夫陈铿然,虽是一个名导演,可是除了在摄影场上,能够指挥她夫人行动之外,平时一切公司间、家庭间的事件,陈铿然决不能导演着徐琴芳,总是由徐琴芳运用着轻松而严肃的手法来导演着陈铿然呢。所以徐琴芳的"友联老板娘"真是谁人不知,哪个不晓。在当时

友联的职演员，得罪老板，尽可以马马虎虎地当伊吭介事，惟有对于那位老板娘，却就非捧不可了。最有趣的，徐琴芳除了拍戏之外，还欢喜研究武术和平剧，遇到她在台上，真刀真枪特别打武，或者粉墨登场演唱《全本空城计》的时候，陈铿然就得拉着许多朋友，在台下捧场；倘使她在台上听不到了彩声，那末在卸装的时候，就会责备着丈夫为什么放弃了应尽的责任。不过笑话归笑话，正经管正经，徐琴芳的"特别打武"和"老生戏"，的确都有相同的功夫。自从友联解散，她也同着丈夫加入明星，后来她的妹子路明长成了，也曾"三位一体"地加入艺华，近来她们是活跃在香港。最近在她妹子路明主演的《薛仁贵与柳迎春》里客串了一个角色，可见她对于银幕并没有厌弃，或许她还具有复兴友联的雄心呢。

陈玉梅她是在银国里，继"友联老板娘"而崛起的"天一老板娘"。天一公司的老板邵醉翁，本是个精明强干的大律师，经张巨川把他拉入笑舞台，做了股东之后，他就感到创办戏剧事业的兴趣。脱离笑舞台之后，就创办了天一公司，在他发掘新人陈玉梅的时候，也正是天一公司的全盛时代。自从陈玉梅和他同居之后，他对于捧陈玉梅的方法，无所不用其极，曾经捧她做"电影皇后"，也曾几次把陈玉梅主演的片子，特殊地排在外国戏院里开演。陈玉梅的"天一老板娘"，在当时也是名头高大，迄今她所灌的一阕《催眠曲》，还是时常悠扬在收音机里呢。战后邵老板似乎厌弃了电影事业，于是这位"天一老板娘"的陈玉梅，也逐渐地给影迷们遗忘了。于今邵老板好像又恢复了他的律师业务，在前几天的报纸广告上，曾经见过《邵仁杰律师的通告》，那末这位"天一老板娘"又一变而为"律师夫人"了。

童月娟她是战后银国中惟一吃香的"新华老板娘"，她的做人，非常地和气，也非常地恳挚，所以许多女明星，都和她有相当的好感。她比当年徐琴芳具有更雄厚的地位，可是她对待张老板，是极尽了夫妇之道，她比当年陈玉梅，拥有更多的"部下"，但是她绝对没有一些骄傲的流露，就是她在演戏方面，并不一定要占据着主演的地位。此番她的主演《春风回梦记》，也许她是认为适合了她的个性，因为她本是个女伶出身，对于女伶的苦痛和遭遇，至少也曾体味到一些，即使她是个女伶中的幸运者，一走红就嫁得了张老板，而绝对没有尝过女伶的苦味。然而她在戏班子里，到底混过几年，对于别人的悲苦的遭遇终曾耳闻目睹过的了，所以她的主演《春风回梦记》，并不是"好名"也不是"好利"，确是要在她的艺术史上划上一个深刻的纪录。

殷明珠　　　　　　　　　徐琴芳

王元龙与黎明晖

在默片时代的银国里,王元龙可以称上一声"小生霸主"。他本是一位华北健儿,具有挺拔而结实的姿态,更具有爱好艺术的信心。他的脸部,并不像一般自命为"风流小生"那样的具有"敷粉何郎"的资格,但是他的耳目口鼻,都足以显出了时代青年的英雄丰采。他从华北南下的时候,就决心要踏上银坛。适逢其会的那时大中华影片公司宣告成立,正在征求着演员,他就加入了他们的阵线。大中华的第一炮是《人心》,在故事里是需要一个"软性的"和一个"硬性的"两个小生。软性的小生戏来得多,地位比较重要;硬性的小生戏虽少,但是需要能够自开汽车的技术和怒打不平的武艺。其时软性的小生,已聘定了一位姓梅的;而那个硬性的小生,却很难找得这样一个适当的人材。自从他加入大中华阵线之后,公司当局就解决了这个难题,而由他担任着这一个硬性小生的要角。等到片成在"卡尔登"上演的时候,引起了文艺界一致拥护,尤其是女主角张织云和他的演技,是受到了热烈欢迎。从此,他就成为当时银坛上的骄子。

接着大中华和百合合并而组成了"大中华百合公司",他是做了该公司演员阵容中的一员上将。第二次作品为《战功》,由他扮演着一个先是美术家而后是战士的青年,他又显出了少壮军人的英雄姿态。因此任矜苹在摄制十大明星联合表演的《新人的家庭》中,虽然当时小生人材有"国华公司"里的汪福庆,有慧冲公司老板张慧冲,终于聘请了他来主演,他就成为银国里的"小生霸主"了。

《战功》之后,他又和黎明晖主演《小厂主》,在这里,他又明朗地活跃出了一个前进工人的姿态,自此他是主演了不少有意义的片子。至于讲到"古装片子上的小生姿态",那末也是由他第一个出现在银幕上面,因为大中华百合公司里要掉换一下观众的眼光,花了很大的代价,特请张织云主演一部《美人计》,由他扮演着赵子龙。在甘露寺保驾和后来焦虑着主公乐而忘返的几

个镜头,的确描画出了一个"常胜将军"的忠勇神情,所以在开映时,张织云的古装演技并没有成功,而他的古装姿态却得到好评。

他对于平剧有相当研究,长靠短打,都曾经过一番的训练。记得有一年为着筹募"电影联合会"经费问题,动员了整个银国的男女明星在中央大戏院里会串平剧。他第一天表演的是《三本铁公鸡》,武功着实不错。第二天夜里,在压轴的《大八蜡庙》里由他主演褚彪,工架很老到。

谈起了当年王元龙的光芒万丈,就会联想到小妹妹黎明晖的红极一时。因为王元龙和黎明晖合演的作品,在银国史实上,也占着不少的纪录。黎小姐因为她父亲的大名鼎鼎,和《可怜的秋香》的家弦户诵,所以当她跃上银坛,就促起了大家注意。她的处女作就是上面说过的《战功》,那时她还是梳垂着双辫子的女孩子,但是她的演出轻快活泼。记得她在有一镜头里,嬉笑地望着王元龙和张织云的情话姿势,而偷偷地画成了一幅"接吻的速写",真是活现了一个聪明女孩子的天真风趣。第二部她就主演了《小厂主》,因此她就做了银幕上出名的小妹妹。为了她和王元龙合演的片里,有几张都是兄妹相称,所以当时曾有王元龙是黎明晖的"银幕上好哥哥"的趣语。她自从大中华百合解散而和王元龙分手之后,也曾一度进过明星公司,后来她又到了香港。如今这位小妹妹,却已在"五姊妹"中做了大姊姊,同时也是一个体育界和几个孩子的"贤妻良母"了。

王元龙

全能反派的王献斋

我们银国里那位"老牌坏蛋"王献斋,自从重返了"孤岛"银坛之后虽曾演过几部新片,好像觉得他有些英雄无用武之地,现在华成新片《描金凤》里扮演马寿那个角色。马寿是《描金凤》中天字第一号的坏胚子,既爱色又贪财,在黑夜里会得持刀杀人,在白天里又会胁肩谄笑。以一个银幕上的老牌坏蛋而扮演这样一个阴贼险狠的反面主角,不用说他那副"鹰爪鼻"和"削骨脸"的深刻表情,又得充分地显露在我们眼前了。

他在银国里的资格,可算得"一块老招牌"。当他踏进明星公司之前,本是精益眼镜公司里的"眼科医生"。有一天张老板到那里去配一副眼镜,就碰到了。在他问一句"张先生你看我能拍电影吗?"的说笑中,张老板就很诚恳而欢迎地把他拉进了电影界。我还能清楚地记得,当他开始跨进贵州路上明星公司门口的时候,高高的鼻梁上架了最时式的金丝眼镜,益加衬出了他清秀而白净的一副面部轮廓。身上穿着笔挺的西装,外面披上一件银枪水獭领的皮大衣,身段又是生得那么的"边式",一眼望过去,真是一位风流潇洒的"少爷班子"。当时张老板就待以上宾之礼把他请进那间楼上的"特别会客室",给他介绍郑鹧鸪和郑老夫子。郑老夫子和他一见之下,就说他在闲谈之中富有面部表情,在银幕上一定有前途。不过老夫子又肯定地下着断语道:"王先生我认为你不宜于做正面小生,却宜于表演反面角色呢。"因此他在《张欣生》中初露头角之后,接着就在《孤儿救祖记》射出一道善演反派名角的光芒。

一则为了"明星"当时除了一个油腔滑调的邵庄林之外,再发掘不出能够独当一面的小生人材;一则又因为有人以为王献斋能演反派或许也能胜任正面,于是在《玉梨魂》中就请他来担任了正面小生的梦亚一角。虽然他装出了一派温文尔雅的书生姿态,可是总有些吃力不讨好。从此他就更佩服了老夫子的眼光,而一心研究着反派的动作,从反派小生研究到反派老生。在《最后的良心》中因为郑鹧鸪的不幸中途病殁,使他得到了主演反派老生的机

会,成绩大佳,此后他在银坛就占得"全能反派"的宝座。

献斋在最近不是又在舞台上很走红了吗?不妨在这里再谈一下他舞台上的处男作。那时好像正在摄制《孤儿救祖记》的时候,有一天郑老夫子受了一个妇女团体的邀请,要他编一本戏在九亩地新舞台表演义务戏,老夫子就叫献斋担任了一个反派的生角。起初他很担忧着走上台去会说不出话来,哪知表演的结果,不火不瘟,恰到好处,看台下的杨耐梅赞声"好得来"。老夫子在卸装时微笑地对他奖励道:"献斋,你的舞台表演大有当年汪优游的作风呢。"从此遇到明星登台表演,他总是担任着主角。他时常欢喜向郑老夫子请教,而郑老夫子也很高兴和他在舞台上配戏。

由默片而进入声片的初期,有许多男星和女星因为不会说国语的关系,着实感到一种困难,惟有他自小生长在北方,他是山东人,而且曾经留居在关外多年,所以他说得一口很好的国语。在明星声片处女作的《旧事京华》里(《歌女红牡丹》是蜡盘片,算不得明星声片的处女作),编剧的洪深就选中了他担任主角,果然成绩美满,打开了有声片的天下。

最后我还得提到他的女儿,她幼年的面貌和身段,活像了当年的红星杨耐梅。她时常欢喜跟了他爸爸上公司里去,公司里的人没有一个不叫她一声"小杨耐梅",就是有时碰见了耐梅,耐梅也很奇怪而欢喜地把她抱在怀里,叫一声"我的孩子呢"。如今她已经能够踏上舞台而博得多量观众的欢迎了,或许将来她也会跃上银坛而和她爸爸妈妈演上一部"一门三杰"的片子呢。

影片《血泪碑》中王献斋和阮玲玉

郑小秋的幼年

谁都不能否认中国电影的奠基,是靠着明星公司的那本《孤儿救祖记》。说到《孤儿救祖记》,就得提到当时主演那个孤儿的郑小秋。小秋大家都晓得是郑老夫子的大公郎,自小就生得肥头胖耳,一只汤圆面孔,十分讨人欢喜。他的资质非常聪明,可是他的顽皮也特别的厉害,五六岁就能够扮出许多不同样的鬼脸,也能东拉西扯学着各种南腔北调。他第一次的登台记录,好像是七岁的那年。其时郑老夫子创办"药风新剧社"于亦舞台(即今新惠中旅社旧址)。有一次手编了一本西洋名剧《窃国贼》。在这出戏里,有一幕是要用到一个小孩子来,在戏中串戏里扮演假太子的角色,于是老夫子就叫他登台扮演着这个角色,他竟能一片天真地模仿出了他爸爸的演出(老夫子在该剧中主演太子),引得台下观众笑不绝口,而且在最后被捕的时候,他竟其也会挺起了小胸脯的对着那个窃国盗嫂的王叔痛骂道:"你能杀掉我们的头,你终杀不掉我们的心!"博得台下满堂的彩声。从此一般新剧家见到他跟着爸爸上后台的时候,常把这两句话来和他开玩笑。他到了学龄的时期,就被送入学校里念书。可是他挺欢喜顽皮说笑,却不高兴静静地念书。再加郑老夫子是个"最慈爱的爸爸",从来没有使他受到过一次的体罚,于是他的顽皮程度一天高明一天,简直不把学业两字放在他心上。然而他那爱好艺术的天才,却时时会得自然而然地流露了出来。

等到明星公司摄制处女作《卓别林游沪记》,本要叫他在剧中扮演一个牧童,后因张石川的公郎张敏吾,也要尝试一下,于是小秋在这本戏里,就没有上得镜头。但是张敏吾天生一双小眼睛,映在银幕上,不十分好看。所以在摄制《张欣生》的片子里,还是选到了小秋来扮演张子的角色。虽然张子一角没有多大的情节,然而小秋那一种自然的表情,就受到了人家的赞美,于是张石川、郑鹧鸪都认为他是一个具有银幕天才的童星。其时郑老夫子刚正有汉口老圃花园的前台老板坚邀他去组织剧团,他在临行的时候,就把这一个

顽皮而又聪明的儿子拜托了石川、郑鹧鸪二位老友,索性因材施教地加以银幕演技的训练。从此小秋也就很感兴趣过着摄影场里的生活,终于在《孤儿救祖记》里一鸣惊人地成为中国银坛上第一个晶亮的童星了。

小秋踏上银坛之后,在他寄父张石川的导演和老伯郑鹧鸪的训练中,因为他性之所近而富有艺术天才的关系,在"开麦拉"下从来没有一次不表演得恰到好处。不过那时的明星公司并没有盖下摄影场,而且也没有夜间摄影的灯光,只能在白天里在一块荒地上搭着布景,利用日光来拍戏,故而小秋遇到拍戏的日子,他总向学校里请假,因此他幼年的读书,简直可以算得是有名无实。

郑老夫子一生待人仁爱,大家都晓得他是位"好好先生"。小秋自小也就非常地和气,小朋友淘里从来没有和人家孩子打过一次架,骂过一次山门。即使他在顽皮的时候,遇到对方和他认真起来,他也会嬉皮笑脸地向你认错,而使你光不出火来呢。等到《孤儿救祖记》一片成功,小秋一跃而成为中国电影界里第一个童星,但是他一点没有骄傲的神气,闲在家里的时候,还是和那些邻居的孩子们嬉戏,而做着马霍路崇仁里里的"弄堂小博士"。

影片《孤儿救祖记》中的郑小秋和王汉伦

继续《孤儿救祖记》之后,由他爸爸的编剧,他又主演了《好哥哥》《小朋友》《小情人》等许多含有至情至性的儿童片子。那时南洋的片商,最喜欢小秋主演的片子,代价是出得格外的多些,那时候的小秋,真可以说是一句红得发紫呢。

小秋因为是潮州籍,潮州的风俗,孩子到了十五岁那年,叫作"出花园",意思大约是由那年起,是将跨出孩子的乐园,而踏上青年的阶梯。所以在小秋十五岁生日的那一天,就由郑老夫子邀约亲朋假座了明星公司(其时明星公司的地址在法租界白尔部路)来替儿子举行"出花园"的典礼。那天我记得小

秋穿着暗红缎子的袍子、黑缎子的缺襟背心,打扮得真像一个公子哥儿,彬彬有礼地招待着来宾。

　　小秋的婚姻问题,起先曾经属意于胡蝶的堂妹胡珊,在当时的小报上也曾喧传过一时,但是他的老祖母主张要讨一个"同乡小姐"来做孙媳妇,于是就由媒妁之言,而娶了一位贤淑的潮州小姐,在徐园里结婚。由于右任和张石川两位证婚,那年小秋还不过十九岁。

　　光阴是过得挺快的,此后小秋就过去了他童星的黄金时代,而开始主演"小生"。可是他的躯干只会胖,不大会得长,于是他后来主演的几部小生戏,就没有像以前主演童角的来得欢迎。郑老夫子故世之后,他就专门向着学业上用功,同时也研究着导演的技巧。如今他是已经成功了一个"青年导演",同时在他的肩头上,也已经压上一副"仰事俯畜"的重担了。

王吉亭的生前死后

老牌影星王吉亭，快要踏上"望乡台"了。在他身前的那笔"风月账"，或许可以写出几个电影的故事呢。他在少年的时候，真是个纨绔子弟。"王妹妹"三字的大名，在当时的红倌人莫不耳熟能详。他能算得一个"嫖精"，也能称得一个"赌怪"。就把他许多的产业，在纸醉金迷和呼卢喝雉中，弄得精光大吉。不过他的为人是挺漂亮，也很聪明。到了中年，他就想到了"孽海无边回头是岸"，改变了他醉生梦死的人生观，而专心一志地加入了国产影人阵容。他的跃上银坛，是在明星公司摄制第三部作品《诱婚》的时期。我还记得他是在一个初夏的傍晚，手里提着几包苏州有名的土特产来找寻着剧务主任郑鹧鸪。因为他也是一个票友，而且在挥金时代，也曾办过新剧团体，所以和郑鹧鸪是相当的熟识。鹧鸪见了他，总想不出这位"胡调少爷"特来访问的意思。他却直截痛快地说出了有志于银幕的话来，要求给他介绍。鹧鸪听了他的陈述，就正色地告诉道："拍影戏并不是儿戏，更其不是一件时髦的玩意儿。要能够耐苦，尤其要能够遵守摄影场上的纪律，绝对服从着导演的指挥。试问像你这样一位少爷班子，哪里能到这许多约束呢？你别误会了上镜头是和玩票一样的可以随心所欲的呀！"他听了这一席话，非但没有把他的热情打退，而且也正色地回答道："郑先生，你别以为我只会儿戏，我已经感到声色场中的乏味，想从事一种艺术生活来转变我的人生。我决定能够吃苦，决定能遵守纪律，请你给我一个尝试的机会吧！"鹧鸪听了，觉得他的确具有一种诚意，于是就答应他在《诱婚》中扮演着一个工人的角色，从此，他就很高兴地每天赶到公司里，一本正经地练习着表情。在他初上镜头的结果，面上是很会做戏，再看到他对于银幕生活，确有一种苦干的兴趣，因此在《最后的良心》里，就担任一个拆白少年的角色。他和宣景琳在这部影片里都是新人，但是合演的几个镜头，却能刻画出了所谓淫娃荡子的荒唐生活。本来他是风月场中的老手，描写起玩弄女性的戏来，自能好像温课一般的流利而纯

熟。从此,他就专门向着这一路角色上进攻,接着就在《上海一妇人》里主演了一个花天酒地的李叔香,而描画出了"上海老爷"们一种特有的淫靡生活。之后,他又和张织云合演了一部《可怜闺女》,在他深刻的演出下,揭破了拆白党的神秘伎俩,这可以算得是他的代表作,也是他从事银幕生活的黄金时代。那时他的地位,简直可和王献斋分庭抗礼。就是在《火烧红莲寺》里,也担任了不少众多的反面的角色。在当时明星演员的阵容中,他却也可以算得是一员健将。可是等到有声影片风行之后,再加以故事的作风也大都由软性而趋于硬性,他的地位就跟着摇动起来。一则因为他的国语说得不大正确,一则他的作风未免有些过火,于是他就逐渐地没落下去。所以他在战前,面部上已经时常罩上一层抑郁的神情,减少了活跃的姿态;等到战后,他虽一度曾经加入了新华,然而不过在几部戏里,充任了几个无关重要的配角罢了,所以王吉亭三字,几乎给影迷们遗忘的了。但是他在银幕上,是具有十多年的历史,在默片时代,也曾有过相当的贡献。在我们银国的史料上,似乎不应当把他遗忘吧?他死后的家境,十分清贫。后妻的年纪还不到三十岁,而是一个旧式的主妇。前妻所生的两个儿子,都生得聪明伶俐,大的已经进入了中学,小的也正小学里肄业。听说幸亏他还有一个已经出嫁的姊姊,对于这孤苦的弟妇侄儿,能够予以相当的接济。

影片《可怜的闺女》中的王吉亭和宣景琳

王 竹 友

王竹友,大家对于他的影片,该看得很多了吧?

在影星群中,谁都不会否认,他是最前进的一个影人。他对于电影界,认识得很透彻,他有着演戏天才。

在王竹友流利的国语中,偶尔,我们还可以听得他一二句的河北口音。果然,王竹友的原籍是河北。然而,他生长后,九岁就到哈尔滨,在那里消磨过小学的生活,又度过了中学时代的生活。那时,他的家人,都侨居在哈尔滨。

在他中学读书的时候,为了爱好话剧,引起家庭的不满,而致结果与他的家庭闹翻了,才愤愤地单独来到上海。最初来沪,既无亲属,又无朋友,人地生疏,一切都使他失望。后来在高梨痕的介绍下,他进入中国旅行剧团演话

影片《生死离别》(1941年)剧照,左起:李红、王竹友、王慕萍、刘琼

剧,第一次就在卡尔登大戏院上演。

　　直到战事西撤,他又办青鸟剧团,演《大雷雨》《雷雨》《日出》等若干话剧。后来因为青鸟内部发生意见,而致解散了。再后,又一度办"晓风"剧团,在同一时候,进大同摄影场,在《红花瓶》中以主角姿态演出,《红花瓶》后又主演一部《桃色新闻》。

　　因为与张石川闹了些意见,王竹友乃脱离大同。是时,李萍倩以王竹友颇能演戏,就为他介绍进新华公司,第一部拍《金银世界》就是由李萍倩导演的。以后,在新华摄下了不少影片,如《播音台大血案》《费贞娥刺虎》《红线盗盒》《刁刘氏》《苏武牧羊》《西施》等。

　　最近,他与顾兰君主演《聂隐娘》,另外在《夜半歌声续集》中,也有重要演出。因为《聂隐娘》中有舞剑的镜头,今日来还在学习剑术,由国联惟一拳教师邹雷担任教授。

　　在思想上,王竹友在月下影人中,确是较前进的一人。

独当一面的汤杰

有人说,生着大胖子,能够吃电影饭;生着小瘦子,也能吃电影饭;如果生着一只"特殊面孔",那在电影界里更有饭吃。不要说国产的电影圈里是这样,就是外国的电影圈里也是如此。这话说得诚然不错,但是天生的"异相",好比做生意的本钱;艺术上的技巧,好比营业上的手段;倘使光有本钱,而没有手段,结果还是免不了"倒闭"。所以电影从业员有了天生的"异相",也得要有艺术上的技巧,方能立于不败之地。

汤杰天生着一副异样的面相,额角冲,鼻子尖,颧骨耸,下颌超,倒也有些"五岳朝天"的样子。他的踏进电影界,还在"大中华公司"的全盛时代;后来大中华解体之后,他是和萧英、龚稼农、王梦石等同时转入了明星公司;在明星时代,有多年的历史,演过不少的片子。后来他又担任了"分组导演",可是不久他就因为和公司当局发生一些摩擦,就离开了明星,而转入"天一"以主角而兼任导演。就在这个时期中,他是开始在银幕上演出了噪天噪地的"王先生"。

他既生着一只"五岳朝天"的异相,好在他也具有向着艺术上埋头苦干的精神,他不怕难,也不怕人家笑,想学什么,就干什么。记得他在明星歌剧社中,研究平剧的时候他一心学着张飞的角色,早晚练习,后来居然给他学会了"闯帐"和"芦花荡"两出,表演起来倒也架子十足。沪战之后,他也曾带了他的几个同志,远赴汉口、重庆表演"王先生"的话剧,舞台上的王先生也受到当地观众的欢迎。重返沪上,加入新华,凭他苦干的精神,展开了他在摄影场里"独当一面"的地盘,从此"王先生",更其有了英雄用武之地了。

现在汤杰的"王先生",可称的"只此一家,别无分出"。他做过"寿",到过"农村",吃过"二房东"的苦头,也尝过"吃饭难"的滋味,现在他索性去"夜探殡仪馆"了。顾名思义,以为这一回的"王先生",一定要在殡仪馆里"吃足豆腐"了。其实他的"夜探殡仪馆"并不是去"吃死人豆腐",而是要替

活着的一般可怜小东西想办法！要想在殡仪馆掘得一笔盗匪所藏的窖银，来经营一个孤儿院。它的主题是"寓庄于谐"，可是内中的情节，像"王先生迁居殡仪馆""王太太误闻凶讯哭丈夫""艳尸复活谈恋爱""停尸室里布机关"，这些有风趣的演出，在在足以笑痛观众的肚皮。然而剧情的结束，还是王先生同着胖舅施展出了挺滑稽的"恐怖政策"，使得剧盗被捕，获得窖银，完成了他苦心经营的孤儿院。这个结束，在诙谐的技巧中，又寓有一种正义，所以这部《王先生夜探殡仪馆》并不是一部平凡胡调的滑稽片，而是一部极有意识的新型喜剧。自始至终，能使观众大开笑口；而在这诙谐狂笑的浓烈风趣中，却又足以滋生出了"救苦救难"的庄严意识！

汤杰（右一）在影片《王先生》中饰演王先生

由"小"而"老"的龚稼农

银国里初期的"小生",到现在还有驰骋能力的,一个是王元龙,另一个就要算着龚稼农了。他们两人在小生时代,并不光是靠着"油头粉脸风流自赏"来取悦观众,而是发挥着一种毅性的演技,来抓住观众。当时也有一部分的观众,看到他额角上面的皱纹,而含有讽刺性地把他称作"电车路小生"。哪知以前许多观众认为"小白脸"的小生,一个个都随着他们青春的消逝,而没落了下去,惟有这两个"电车路小生",还能由"小生"而转变到"老生",依然驰骋在银坛上面。于此可以证明一个艺人,光是"以貌悦人",在风头上,果然足以卖弄,然而这种风头是非常之短促,反不如"以艺悦人"的来得足以持久呢。

龚稼农的故乡是在石头城下,他的个性是十分克实,姿态是十分的挺拔,他的踏进银国,好像是在"新民新"时代,由卜万苍把他带进了明星公司,逐渐显出演技上的光芒。但是软性作风的片子,是需要着小白脸型的小生,所以他起初是没有找到主演小生的机会。后来国产新片的作风,激起了硬性的浪花,正牌小生朱飞那种风流自赏的姿态,就不合于剧中人的个性;于是龚稼农就乘时崛起地主演《狂流》,毅勇的姿态受到了多数的赞美,从此他一跃而为明星公司里第一流的小生。同时《自由之花》里,也展开了他革命青年的姿态,郑正秋、程步高两位导演,对他"硬性而诚恳"的演技是非常倚重,所以程步高在替他爱人谈瑛编导《小伶子》的演员点将中,反面小生点中了赵丹,正面小生还是点中了老龚。虽然后来高占非加入了明星的阵容,但是老龚并没有失掉了他固有的地位。

战后的老龚,也曾随了影人剧团开赴了内地,他是在第一批人马中,重返了"孤岛"。他为了故主情深的关系,仍旧进了国华,隶属于张石川的麾下,可是他的作风,是由小生而转变到了老生。在许多古装片里,他总是显露着长髯飘拂的老态,像《三笑》里的华太师,《风流天子》里的父亲,那种庄严的神

情,描写得恰到好处;他在时装片的黑天堂里,还是担任一个生角,然而在他的嘴唇上,却也留着一撮小须了。最近他在《李阿毛与僵尸》里,扮了一个僵尸,在化装上是十分地用力,在演出上,非常地吃力,最后他在露出庐山真面目时,依然显出了中年人的硬性姿态。他在《西厢记》中担任"副导演",穿了鹿皮的短外套,执了一厚册的剧本,帮着张导演指挥着一切工作。看到他那种活跃而诚恳的姿态,会使我们回忆到了他战前银幕上的作风。当年和他们同进明星的,有萧英和王梦石,他们三人的友谊是非常密切,现在萧英已经离开了银国而做了商店的老板,王梦石在新华里担任化装主任,而好久没有在银幕上见到他的影子,惟有他还是在张石川的麾下努力。此番《西厢记》的叫他担任副导演,正是这位老东家把他"另眼相看"的表示。或许这位由小生而老生的老龚,在不久的将来,是要由演员而导演了。

影片《离婚》中的龚稼农和胡蝶

"东方刘别谦"的洪深

在廿一期的测验题里，出了一个"洪深主演过什么片子"题目，累得读者很费心思地猜想，但是大都没有猜中。本来这个题目也出得太"古董化"了，除非一般老影迷提起这回事来还能想起，无怪年轻的影迷们要想不起来了，所以今天我就来谈一谈洪深在影坛的史实吧。

洪深是个留美的戏剧家，赤糖色的方脸上，架了一副深光度的金丝眼镜，在两道眉心间时常会促起了皱纹，长长的头发时常披到了额上。在他沉默的时候，好像随时随地都在用着脑筋，可是他打开了话匣子，就会滔滔不绝地发出了长篇议论。他是个和蔼而诚恳的学者，也是个"不怕失败"的勇士。当他回国的初期，眼见中国戏剧界缺乏前进的姿态，有一次他就拿出钱来假座了汕头路笑舞台编演一个剧本叫作《赵阎王》，第一幕还选了该台几个名角像李悲世和李天然等来合演，后来的三幕就由他一个人单独表演，但因为把观众的水准骤然提高，所以有"曲高和寡"之感。他经过了这一次的失败，并不灰心，还是在积极准备着第二次的进攻。果然在他编导《少奶奶的扇子》的演出下，得到了成功，而从此展开了"戏剧运动"的一页。

他踏进电影界，是在明星公司发展的初期。郑正秋把他介绍见张石川的当儿，张石川对他真是"久慕大名"，待以上宾之礼；他也很愿意加入明星的阵容，为国产电影努力。他编导的处男作是《冯大少爷》，那种轻快的作风给观众以新印象，有许多人赞美他是"东方刘别谦"。从此他做了明星导演组里的一巨头。

有一次，他高兴起来，自编自导了不算，还自任了主角。和他合演的女主角，一个是张织云，一个是丁子明，剧名叫作《爱情与黄金》。剧情中他本是和"丁子明"过着清苦的小家庭生活，后来为了要追求富家之女的"张织云"，不得不忍心地逼着"子明"和他离婚。在他和"织云"结婚时，"子明"是拿了手枪去看他，经人解劝，"子明"就自杀在礼堂外面；同时他也受到了良心的制

裁,也就拾起这把手枪,结果了他自己的生命。他的演技是十分的老练,但因为他的脸蛋关系,一般观众们并不欢迎。记得这部戏除了由当时两位红星和他合演之外,郑正秋也扮演了一个叫花子角色来凑趣。此后他又识拔了一位前进的女星王莹,替她编导了一部《铁板红泪录》,是描写四川省在军阀压迫下征收苛捐杂税而造成的悲剧。但因为剧名题得太雅,故事的意义太深,所以引不起普通观众的兴趣。

明星蜡盘片《歌女红牡丹》造成了卖座纪录之后,因此明星当局就急切需要着摄制真正的有声影片,于是就筹措大宗款项,由洪深赴美国购买收音机器,等到他带了收音机件回来时候,正是公司里和顾无为闹着抢摄《啼笑因缘》的纠纷,后来总算花了九牛二虎之力争得摄制权,于是由张石川和他率领了大队人马赶赴北平。一方面由张石川导演,摄制着《啼笑因缘》;一方面由他编导,摄制了一部《旧事京华》,而且他又担任了主角,扮演着一个前清遗老,由小秋扮演着他的儿子,同时又发掘新人朱秋痕扮演他的女儿。他在这《旧事京华》里没有几个镜头,他的对白却说得十分清晰,但是为了接片关系不及准时"试镜"(原定在卡尔登试映,后来改在国泰大戏院试映)的问题,和张石川引起一些小小的摩擦,于是他就脱离了明星。

他自脱离明星之后,曾经一度为天一公司聘去,可是他并没有产生惊人的作品。没有几时,他就飘然引退,过着他大学教授生活,不过他对电影还是非常关心。我们总还该记得起这件事吧,他在大光明里看到罗克在银幕上的污辱华人,他就首先提起了抗议,这就可见他具有不屈服的精神了。所以他在明星编剧会议席上,每每会得为着不肯放弃他所提出的意见,而和人家争论得面红耳赤;也每每会得因批评人家的作品,而使对方难堪。然而等到散会之后,他却又会很和蔼很谦让地来向你解释了。

洪深

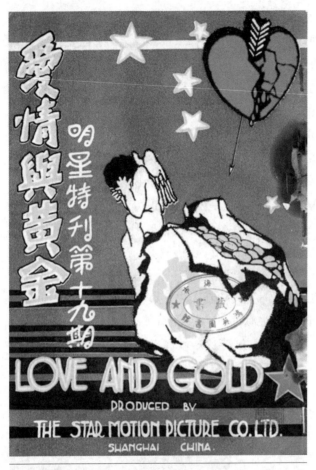

洪深自编自导自演的影片《爱情与黄金》特刊(《明星特刊》第19期)封面

蔡楚生与郑应时

新作《前程万里》在陪都开映

　　中央摄影场香港分厂，首次荣誉杰作，蔡楚生导演的《前程万里》，是在重庆的国泰大戏院开映了。国泰所在地的柴家巷上，途为之塞，于此足证重庆观众，欢迎蔡导演作品的热忱了。《前程万里》除了由蔡楚生导演之外，是由郑应时担任制片工作，因此我怀念着这两位前进潮州青年！

　　蔡楚生并不是个留学生，也不是个大学生，他却是个勤于自修、富于进取的商店学徒。当他开始研究电影艺术的时候，还是在商店里过着学徒生活。有一次他是碰到了小时同学的同乡郑应时是位潮州富商的儿子，也是位著名的小开；然而应时并不愿意过着小开生活，而愿意富有热情地结交朋友，也富有勇气地创造一种新的事业，所以他也曾花过一笔资本，从事电影事业。可是因为他不着重"生意眼"的缘故，遭到经济上的失败，不过他并没有灰心，依然研究着电影的艺术。他们两人会见的时候，谈得志同道合，但是应时没有地盘，于是就把楚生介绍到了郑正秋先生那里。正秋先生和应时是同宗，和楚生也是同乡，他是最高兴提携后进的，和楚生攀谈之下，就非常同情他上进的志愿，从此楚生就常常到郑家，和正秋先生作长时期的探讨；同时他更脱离了商店的生活，而专心一志地想要踏进银国。正秋先生有几部片子，他都帮着设计布景，或者在导演方面参加意见。正秋先生已经认识他是一个"可畏的后生"！于是就把他介绍进了明星。但是明星当局并没有把他重用，他也只是努力地做了郑先生的膀臂工作。《桃花湖》中，他除了布景的设计外，再负起了副导演的工作，因此电影界里，也就发现这一个新人，联华公司就敬而重之地加以聘请。他向着郑先生提出辞职时，还表示倘使明星能够给他一个尝试导演的话，他还不愿意离开郑先生。可是经郑先生的"力保三本"，还是不肯重用，他为着自己的前程，只得离开了郑先生而踏进了联华，从此展开

着他独当一面的导演工作。《都会的早晨》这一炮就震惊了整个银坛，而获得多量青年观众，同时也取得了最高的评价，因此联华当局对于他是言听计从。接着就有《渔光曲》的伟大创作，他在国产影坛上也就取得了最光荣的地位，一跃而为第一流的前进大导演。

　　他自从踏进电影界之后，和郑应时的交情也就一天天地密切起来，彼此遇到难以解决的问题，总是显出合作的精神来打破难关。应时也曾担任过联华分厂的导演，楚生的姿态是沉静而勇敢，应时的姿态是活动而肯干，战后他们两人是踏上了征途，于今一个导演，一个制片，创作出了《前程万里》。其实他们两人，也正是两个前程万里的奋斗青年呢。

　　最后，记忆着蔡导演曾经在私人谈话中说过这样两句话："我不患产生不出第二个王人美，只怕难以产生第二《渔光曲》。"那时他正要开始写作《迷途的羔羊》，他毕竟在《迷途的羔羊》中又造成了一个童星，可见蔡导演的作品决不肯借重红星，他自能凭着他的导演手法来造成新人，对于写作剧本的落笔，是非常的郑重。这一次的《前程万里》，是描写着两个流浪的青年，为着人道的热情，圣洁地保护了一个处处被人蹂躏的少女，中间暴露了许多社会上

蔡楚生1927年在汕头拍的第一部影片《呆运》广告

蔡楚生代表作《渔光曲》说明书

的罪恶,终于结束到了向着祖国进发的主题。主演的演员是李清、容小意、李景波、容融、怒潮、容玉意等,当然这一批演员又是在他导演手法下训练的新人了。

全能的马徐维邦

能画、能演、能编、能导

假使我们相信前脑发达的人富于思想的话，那末马徐维邦确是一个例证。他生着短小的身材，长方而带尖形的面部轮廓，看上去充分地露出"忠厚相"。哪知他那特殊发育的脑部里，却满装着一脑子的艺术思想呢。

他本是美术专门学校里的高材生，在他的学生时代，一方面研究美术，同时却也爱好了电影艺术。那时国产电影还没有发展，他是留心着舶来影片的作风；等到国产电影发展的初期，他就加入明星公司的阵容，担任美术主任。因为默片的说明，有了对白的说明之外，还有剧情阶段的总说明，在这许多说明上面，须得用美术的画面来衬托，不是含有讽刺的意义，便须含有暗示的性质，方能使观众看在眼里更觉够味。在当时，明星默片说明的格外受人欣赏，一半是由于郑正秋的作风有力量、有风趣，一半还得归功于马徐维邦巧思独运的画面呢！

他在明星时代，一方面担任着美术工作，一方面也做了基本演员。而且在当时小生人材缺乏，他是专门表演出了受压迫青年的苦闷和呻吟。他第一次上镜头，好像是和杨耐梅合演《诱婚》。接着在宣景琳主演的《上海一妇人》中，他是主演了一个忠厚而懦弱的乡村少年，在他恳挚的演技下，透露了弱者的呻吟，同时更反映出了社会的残暴。尤其他在这部戏的后半段里，给都市阔人的汽车轧断了一双脚后的"跷脚表情"，更足引起观众们同情的眼泪。他有时在别的片子里，也曾表演出了"美术家"和"学者"的姿态，在演技上也是十分的美妙而严肃。总之，他在明星时代是演过不少的片子，所以他对演技也是有着充分的经验。

他在脱离明星之后，就放弃了"美术师"和"演员"的地位，专心一志地研究着"导演"的技巧。在他第一次导演作品和我们相见的时候，并没有值

得分外的惊奇。于是他又在导演的手法上,另辟蹊径地向着"恐怕"的新路上进攻。《夜半歌声》的成功,震惊了当时整个银坛,非但他受到了"恐怖大导演"的颂赞,而且造成了银坛上一个时间的"新片恐怖化"。这一次他是编导着《刁刘氏》,在没有公映之前,一般影迷们都怀疑着他编导"桃色片",或许不会像"恐怖片"那样的成功。哪知公映的结果,却得到了意外的收获,非但显出了他导演手法的多方面,而且又使我们认识他的分析剧情的超越技巧。

在国产影坛上,产生的美术师也不少,产生的大明星也不少,产生的编剧家也不少,产生的名导演也不少,可是要像他那样能"画"能"演"、能"编"能"导"的,却难以找出第二个全能的人材来呢。

马徐维邦

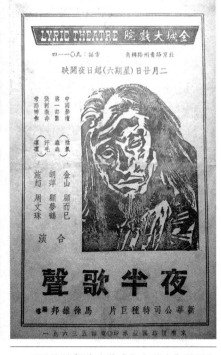

马徐维邦代表作《夜半歌声》说明书

沈西苓的印象

由重庆十七日的专电里，带来了沈西苓病逝的噩耗！这个消息，是会震惊了"孤岛"上全体银幕艺人的心灵。因为沈西苓的死，如果真实的话，那末并不光是几个友好的悲哀，简直是我们银国里伤折了一员冲锋陷阵的上将。我们在巴望，巴望这个消息也会像"新闻记者范长江、陆诒坠机被难"那样的传闻失实，也许过了几天，他也能给予我们一封亲笔函件的证实和安慰。但是电报里说得明白："剧作家沈西苓，十七日病逝。按沈在港、沪对影剧贡献甚多，抗战后加入中央电影摄影场，曾编导《中华儿女》一片及话剧《一年间》，并任中国制片厂编导委员，近患伤寒转肠出血，延至十七日晨逝世，享年仅三十七。"不能不使我们相信，这个耗音的具有真实性。那末这一颗巨大的影星，竟其殒落在这一块自由的土地上面了吗？这一个前进的艺人，竟其只活了三十七岁而果真天不假年了吗？唉！中华儿女正需要着你来作一个剧艺上的领导，而供给她们许多精神上的食粮；就是这一年间的大众生活，也期待你来作一个忠实的批评呢。西苓，前进而努力的西苓！"孤岛"上的许多友好和大量的影迷，也正盼望你在不久的将来带着胜利而光荣的微笑而归来，供给我们许多充满着活力的银幕题材呢。你现在是毫无留恋地走了，你太忍心也太无情——不，我晓得你是留恋着一切，你是最有光明的热情，不过硬拉着你离开世界的老天真是太忍心了、太无情了！

我在追悼你的情绪中，泛起了对于你的三个回想镜头：第一个，是我开始认识你的镜头，是在一个新秋之夜吧。我因事去访郑正秋老夫子，他就指着你给我介绍道："也许你还不曾见过这位沈西苓先生罢。他是公司里新进的导演，对于银幕编导的苦干，是和楚生有同样的勇气。"你就站起来和我握手。我见你的头发并不梳得发亮，尽它长长地蓬松着，身上的洋装也不穿得笔挺，而现出了几条因工作而留下的弯曲线条，完全是一个艺术家的风趣态度。可是在你的面部神情上，尤其是从那副眼镜框里射出来的两道眼光上，可以找

寻出你沉毅的勇气；因为那时你好像正期待着郑先生一个重要的答复，所以我就静坐在旁边，没有向你开始谈话，只听得郑先生很郑重地继续说道："西苓，你从舞台打进银幕，这就是足见你对于剧运的努力，也可以说得是我们忠实同志。《女性的呐喊》和《乡愁》两片在生意眼上，诚然没有多大颜色，然而在意识上是已经得到了相当的收获。虽然公司里难免有一般人会向你放着冷箭，但是剑云和我都觉得你是个足以转变观众视线，而能推动着银幕艺术的年轻导演。你别因为有人向你放冷箭而灰心，我敢决定你不久就会得到许多观众的拥护。"你听了老夫子这一番话，就坚决地说道："郑先生，我本来想脱离明星而另寻出路，既然你这样地勉励我，那我就要产生另一部新作了。这几天里时常会感到一种苦闷，你这一席话，好比扫荡了我的苦闷，重又灌溉出了我的活力。好，我就走了，今夜回去立刻想开始写作了。"你第一个镜头是给了我"亢爽"的印象。第二个镜头，是在《船家女》试片的场面里。另外有位朋友见到了《船家女》里徐来的演技，惊异地向你发问道："徐来大家都说她聪明面孔笨肚肠，对于她的导演，真有些儿吃力不讨好。你这次用了哪一种的手法，会使她展开了这样自然而又生动的演技呢？"你微微地笑道："哪有什么特别的手法，无非是不怕麻烦罢了。先由我主观地表演一番，然后再由我客观地加以指导，使得她对于这动作心领神会而感到兴趣，那末在'开麦拉'的时候，不至再有'生硬'的毛病了。"他又回头说道："我以为做了一个导演，决不能使一个演员埋没着天才，同时也决不能因为他或她是红星而加以迁就，或者存了马虎的念头。"我在这次的会见你，是得到了你"实干"的印象。第三个镜头，是在郑老夫子的追悼会席上。你是和天一公司里的高梨痕同坐在右面后排的一角，你的确屡次用左手来抬起了你的眼镜，用右手来执着手帕拭去你的眼泪，你说："郑先生的好处就是能够鼓励我

沈西苓

们,他死了,银坛上缺少了一个保姆。我在失意的时候,也曾受到他热情的抚慰而燃起了前进的火焰,所以我纪念郑先生,只有凭着我的智力和勇气来前进。我想到郑先生的抚慰,自然而然会流出了眼泪,同时也会增加了我前进的勇气。"我在这一次的会见你,是得到了你富有"真诚"的印象。

沈西苓(第一排左一)和影片《船家女》剧组成员合影

影坛备忘录

原载于1941年8月23日—12月6日《大众影讯》第2卷第7—8、12、14—16、21—22期

薛广畿

女　导　演

导演影片的人选定了剧本后,首先要顾及整个戏的旋律。什么地方可以轻描淡写?什么地方需要紧密布置?应如何将剧情处理得生动活泼,使观众不感到枯燥之味?应如何将剧情处理得明净紧俏,使观众不松懈?如何把剧中人的各个个性区别出来,使一个演员在同一部戏中不流露出不同的性格?他还得依据各演员的个性和才能,分派担任剧中不同的角色,而后定制布景。布景等都备妥后,方能开始摄片。在摄片时,导演者更须目不转瞬指挥工作,校正演员的动作、姿势、表情、对白等,发动其合作者如摄影师、收音师等来助长全剧的进展。

导演者既影响于一部影片的成功,其职责的重要性可想见,所以有人说一部影片的成功,三分之二应归功于导演,另三分之一才是演员及其他工作人员的功绩。的确,徒然有超越的剧本,而无优良的导演,会使整个影片陷入恶劣的结果。相反地,平庸的剧本,只要通过导演处理的得法,也能获得成功。由此可知担任导演工作是一件多么艰难的工作,非具有丰富的经验和真才实学,是不足胜任的。

过去社会素重男轻女,女子受教育的机会次于男子,而导演工作须以学问为根本,因此就是在欧美

谢采真照片参见前《电影掌故》篇之《中国第一个女导演谢采真》,此为当时另一个女导演伍锦霞

先进诸国,女导演亦很少发现,仅最近为我国民华公司导演《世界儿女》的茀莱克夫人等数位,而茀莱克夫人又永远须和茀莱克先生合作,从未独当一面展开过她的导演之作。年来我国影坛嚣传女性任导演之风甚炽,然迄未见诸事实,而在国产电影萌芽初期,女导演竟先欧美各国而产生,实足以自引以为荣。

 那时还远在民国十四年,我国电影事业还在求进之中,李济然创办的"南星影片公司",早特邀请谢采真女士导演《孤雏悲声》一片,谢女士且在该片兼上银幕自任主角,同年十二月在中央大戏院献映。按自导自演的影片,在西片并不多见,我国电影史上却并不能算少,如张慧冲的《水上英雄》、王引的《亡命之徒》《潘巧云》、洪深的《黄金与爱情》、李英的《薄命花》、王元龙的《燕子盗》《太平天国》、屠光启的《孟丽君》、汤杰的《描金凤》和《王先生》影片等,但是在女导演,则仅此一片。

中西声片的鼻祖

观赏无声电影时,但见人的嘴唇掀动,而不听见他所说的话,是件很大的缺憾,科学家遂发明有声电影,以消灭此缺憾。

上海第一次有声电影的放映,是民国十五年十二月十八日百星大戏院的福雷斯脱十七短片(*De Forest Phonofin*)。至民国十六年,世界有声电影技术工具完成,上海青年会特于翌年夏聘请美国人饶卜森博士,公开作声片学理的演讲,同时分拆有声电影机件,用幻灯指示,社会人士对声片遂有深切的认识。民国十八年二月九日,更初次有整部声片《飞行将军》(*Captain Swagger*)献映于夏令配克大戏院(即今大华)。

西洋声片既获得惊人成功,国产影坛遂亦从事声片之摄制,以适应时代潮流。民国二十年三月十五日,新光大戏院即有胡蝶主演、民众公司出品的第一部国产声片《歌女红牡丹》问世。但该片系一蜡盘配音片,不特剧中人的对白歌唱声与影片不相符合,且发音模糊,听之莫名其妙。这当然是因为那时我国摄制的工具和技术落后的关系。因此民国二十年有一家华光公司,就出国请西洋技师代摄第一部片上发音的声片《雨过天青》,陈秋风、林如心、黄耐霜主演,同年七月一日在新光公映。

其后西洋声片日见蓬勃,中国的影片公司遂不惜耗费巨资,向欧美购置各种设备,纷纷筹摄有声电影。最先是天一公司,特请了外国收音师白列顿和器俄两人,在本国

中国第一部蜡盘发音有声片《歌女红牡丹》剧照,胡蝶、王献斋主演

摄制第一部慕维通有声片《歌场春色》，李萍倩导演，宣景琳主演，新光首映。至民国二十一年，明星公司亦斥资请洪深赴美国购办收音机器两部，由张石川导演下，完成朱秋痕、王献斋等合演的《旧事京华》，是片为该公司声片处女作，试演还借从未映过国片的国泰大戏院，至其正式公映则在民国二十一年五月十二日，由中央、明星两家同映。

 国产电影自默片进展至声片的时期中，还有一个重要的贡献，那就是电影界技术人员颜鹤鸣仿效慕维通，发明鹤鸣通。颜氏为欲介绍其新贡献于国人起见，特开拍《春潮》一片，由高占非、王人美、李丽三人破格合演，借新光首映。

亚细亚影片公司：中国第一家影片公司

远在民国二年，美国人依什儿·萨发，有鉴于外国影片在上海飞黄腾达，认为摄制中国影片放映必更能轰动，就拉拢了上海小报社的张石川先生作其膀臂。其时正当新剧兴盛时代，张石川有一好友郑正秋，天天在报纸上写剧评，且和当时在十六铺新舞台里的夏月珊、潘月樵、毛韵珂、周凤文、夏月润等名伶颇为熟悉。依什儿·萨发、张石川以其为他们最好的合作者，特在礼查饭店请客，罗致话剧界郑正秋、钱化佛等，设立亚细亚影片公司于香港路四号，是为中国第一家影片公司。该公司最先出品《蝴蝶梦》《大小骗》《难

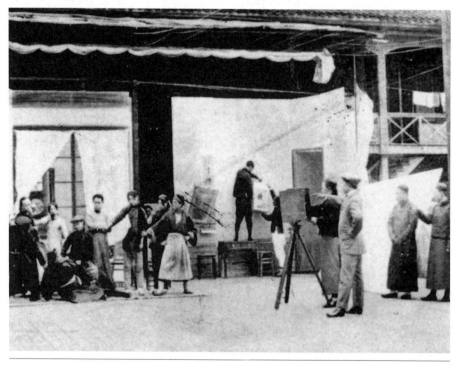

亚细亚影片公司1913年拍片场景，摄影机旁穿西装指挥者为张石川

夫难妻》等四短片，继又拍过几部文明戏变相的影片，如《活和尚》《黑籍冤魂》《西太后》《二伯父白相城隍庙》《不幸儿》等，由郑正秋担任指挥演员的表情动作，张石川担任指挥摄影机地位的变动。但是那时的片子，表情粗野，动作呆板，男扮女装，无奇不有。对于导演（其实当时尚无"导演"这名词，此系后来《电影杂志》编辑顾肯夫以英文Director一词译成）、摄影、演技各方面，都还没有相当的研究，终于在摄影场里闹出了许多幼稚的笑话。譬如在服装上，因为没有详细的记录和周密的管理，某次拍摄两个仆厮在客厅里胡闹的滑稽场面，因时间已近傍晚，阳光渐弱，既无摄影场和灯光的设备，只得暂停工作。那两个仆厮中，有一个化装得极其神妙，服装尤为滑稽突梯，引人发噱。等到第二天继续开拍时，另一个饰仆厮的演员，觉得同伴的服装较自己的好，就悄悄地拿来穿在自己身上，而那一个演员见他先穿了上去，也就作罢。摄制时别无他人发觉，片成试映时看到他们张冠李戴，两人的服装竟会比飞还要迅速地交换了过来，不禁哑然失笑。就是道具的陈设，也会发生同样的弊病。而演员的动作方面，又不能控制他不要做出文明戏的味儿来，映在银幕上的剧中人，往往像在发疯般的忙动。和今日的电影比较真一天远地隔，相差不可以道里计了，但一顾到时代的关系，也未尝不可加以原谅的。

商务影片部：我国影业拓荒者国光公司的前身

亚细亚公司结束后，商务印书馆当局者，深感电影艺术在教育上的重要性，民国六年即于该馆附设电影部，自南京一美国人处购得摄制机，更聘请留美摄影师叶向荣参与工作，往各地摄了不少风景影片，更拍过《盛杏荪出殡》《上海红十字会游行》《上海焚土记》《盲童教育》《养蚕》《猛回头》《陆军教练》等教育片，无疑地是我国电影事业有今日地位的拓荒者。虽然出品方面的技术方面还很幼稚，较亚细亚公司的出品当然已胜一筹，而在国产电影萌芽的初期，商务影片部在当时只此一家有摄影工作。像民国十年时，顾肯夫、徐欣夫、施炳元等创设的"中国影戏研究社"有鉴于当年阎瑞生谋杀王莲英事件的轰动整个社会，认为将此恋爱气氛极富悲喜的新闻摄成影片，营业上可具绝对把握，遂有将《阎瑞生》搬上银幕之议，惟以自己没有摄影场，只得委任当时独一无二的商务影片部代拍。不久，美国好莱坞环球公司来沪拍侦探长片《金莲花》，片成亦得借该处洗印。但是至此时，商务印书馆影片部的同人，对于技术方面已略知一二。六个月后，环球代表返美，将全部器械工具悉售给商务，中国电影技术之设备始见齐全。

民国十年六月，第五届远东运动大会在上海举行，商务影片部以

商务印书馆活动影戏部主管鲍庆甲

时机不可失，商得该会同意，与青年会的彼得博士合作之下，摄成《远运会》影片三卷，是为我国第一部正式体育新闻片。民国十二年，该馆又完成张慧冲主演的《莲花落》及《孝妇羹》《荒山拾金》三片。民国十四年时，又有敬业中学一部师生组织"志一电影研究社"，为商务演过一部《孝子复仇》，献映时改名《醉乡遗恨》。其他商务继续拍成影片甚多。

其后商务印书馆分店满布全国，而且又蒙财政部特许免税。该馆为欲使影片获得更大的效果，更向法国购置轻便放映机数十架，赴各处循环放映，深受社会人士欢迎。民国十五年，我国影片公司因受时代潮流的邀进，如雨后春笋般年有创设，电影事业日见蓬勃。商务总务部张元济、高凤池等数人，认为已非附属一部分的营业所可争胜，经过会商的结果，决定将所属影片部，改组扩充为国光影片公司，由前主任鲍庆甲续司其事，厂址则设于闸北宝山路商务印书馆之侧。其首部出品即为《上海花》，民国十五年三月在中央大戏院公映。后一度改组，卒告搁浅收歇，其未完成者尚有秦铮如导演的《侠骨痴心》片。国光影片公司的收歇，也就是商务印书馆从事影业的一支尾声。

"国光特刊"第1期《上海花》（1926年）

明星公司

亚细亚影片公司停办后，张石川有鉴于那时的新剧，已为一般新头脑的观众所厌弃，于是就想设立明星影片公司，以发展国产影业。创办之初，经济极见枯竭，幸赖张石川的经营得力，及其亚细亚公司老同志郑正秋的协助，地位日高，威名远布，而郑正秋还首先表示不愿支取薪金，连车马费都不拿分文。更有周剑云、郑鹧鸪、任矜苹等加入合作，明星公司竟得照耀银坛、驰名影城，奠定今日我们银国的基础，为开发国片影业的大功臣。

张石川、郑正秋、周剑云、郑鹧鸪、任矜苹，在当年是号称"明星五虎将"的。张石川每日晒在太阳下担任导演工作，力竭声嘶指挥一切；郑正秋担任编剧主任及"明星电影学校"校长又须帮着撰字幕等；周剑云担任文牍主任；郑鹧鸪担任剧务主任；任矜苹担任对外宣传的招股重任。"五虎将"日间的工作都已很繁忙，但是到了夜间还得会聚运筹帷幄，计划公司里的种种设施，且往往讨论到深夜，甚至明天，尚未完毕。

民国十一年，明星初创时，公司设于贵州路的"大同交易所"原址，因人才颇见寥落，尤其是演员方面，明星公司就附设"明星电影学校"，由郑介诚负责，校长则为郑正秋，担任教授者先后有周剑云、郑正秋、谷剑尘、沈诰等多人，修业期限定为六个月，高材生计有王献斋、周文珠、王吉亭、邵庄林等。后来明星公司声誉日振，原址不敷应用，即乔迁至杜美路五十号，大事罗致当时电影界一般有名的人物。如民新公司导演卜万苍完成《玉洁冰清》片后，就和龚稼农、萧英、汤杰、王梦石等同转入了明星。我国著名的留美戏剧家洪深，也在那时参加明星。该公司更发掘了好几颗红星，如胡蝶、阮玲玉、朱飞、张慧冲、杨耐梅、宣景琳、丁子明、王汉伦、张织云等，阵容可说是坚强无匹。

民国二十一年时，国产声片兴起，明星公司斥资请洪深亲赴美国购办收音机器两部，筹摄有声电影。更为欲造就有声片的拍戏人才，周剑云特组织"明星歌剧社"，今日的顾兰君顾梅君姊妹，即为该社中坚分子。

民国二十二年三月，该公司台柱女明星胡蝶又被选为"电影皇后"，取得无上荣誉。民国二十四年二月，周剑云夫妇和胡蝶携带《姊妹花》（有声）、《空谷兰》（有声）、《春蚕》（配音）、《重婚》（无声）等数部出国展映，更荣获国际上崇高的地位。同年明星公司再度培植人材，设立"明星演员养成所"，性质与前"明星电影学校"相仿佛，当今红星梅熹、袁绍梅、艺华公司导演孙敏、港岛红小生李清等，均系该所出身。

民国二十四年五月一日枫林桥新地址成，举行进屋典礼，大规模摄制影片，俨然电影公司之牛耳。

20世纪20年代中期明星影片公司办公室场景

殷明珠与上海公司

在国产电影萌芽的当儿,因当时的漂亮女郎尚无尝试银幕生涯之勇气,故"亚细亚"和"商务"最初的出品,片中女角色海峰始发起摄制中国女郎主演的影片,即聘请当年名满交际场所之FF女士殷明珠(FF乃"西式"Foreign Fashion之缩写,时以其服饰及举止咸欧化,故有此雅号),摄制《红粉骷髅》,管自任导演外,更兼任该片男主角,片成献映于夏令配克大戏院(即今大华前身),盛况空前。而且夏令配克乃当时影院业之权威,素以放映西洋巨片为营业方针,其改映国片《红粉骷髅》,尚属该院首次破例之盛举。殷明珠因是得以照耀银坛,驰名影城,俨然为我国第一位女明星。

同年,顾肯夫、施炳元、徐欣夫等创设的"中国影戏研究社",有鉴于当年阎瑞生谋杀王莲英事件的轰动整个社会,即请殷明珠摄制《阎瑞生》影片,摄竣后亦献映于夏令配克,达一周之久,其声誉遂与日俱增。时美术家但杜宇方与友人合租"上海影戏公司",筹摄中国第一部爱情片《海誓》,因爱慕她的聪明,倾佩她的艺术,故力请殷担任该片女主角。民国十一年一月,片成仍假座夏令配克公映,卖座益盛,芳名更噪,女星阵中称翘楚矣。而本市南京路有一皮鞋公司,特摄殷之双足,陈列于橱窗中广为宣传,并附识语"FF之芳名,近日喧传沪滨,其才

殷明珠主演的影片《海誓》剧照

其艺,与夫翩翩若仙之风姿,诚足称'东方之白珠娘'。有与女士稔,谓女士之足,莲步珊珊,状若凌波仙子。盖女士素极注意于足之装束,其所服之革履,为南京路中华皮鞋公司所制,式样多出自女士自主,而参以欧西新流行之样本,既新奇入时,尤适合女士之身段。有时女士或自备鲜艳之鞋面,而嘱代为配底,由巧匠为之,一针一孔,皆能如意"云云。女明星为商品作广告者,实以此为始创。

民国十四年秋,女士与但杜宇结婚于西子湖畔,占中国电影界恋爱史最先一页,两人婚后更合力经营上海影戏公司。但一人兼任导演、布景、摄影等数职;殷则担任新片主角,俨然为此后电影公司老板娘队中资格最老者。夫妇俩自拉自唱,一切工作均自行担任,故上海公司一切开支颇为节省,况"大痰盂"但杜宇,原系一著名之忠于"轻展玉臂,大腿如林"的艺术者。上海公司的出品,大部分既皆系色情歌舞片,自能拥有大量的观众。可是不幸,此由女士大腿建立出来之摄影场,后来竟全毁于火下。

"联合"与"慧冲"

重返影坛,应聘国联公司摄制《银枪大盗》《一身是胆》等片的张慧冲,在当年默片时代,是光芒万丈、风靡一时的大明星。张早年服务于商务印书馆影片部,主演《莲花落》《好兄弟》《爱国伞》等片。明星公司摄制《新人的家庭》时,为欲坚强阵容计,特以优厚的谢报,邀其加入合作,于该片扮演侦探的角色,于我国影坛上,确可称得武侠明星的先进者,第一个在银幕上展露出雄赳赳气昂昂之英挺姿态,素以硬派作风见称于电影界。

民国十四年时,张慧冲曾自办"联合公司",初次担任导演,摄制《情海风波》一片,本人兼充主角,徐素娥、张英桑等合演,同年二月献映于向演首轮西片的卡尔登大戏院,获得卖座上的成功,及舆论界的一致好评。半载后,又有张慧冲自任导演,徐素娥、费相清、张美烈、吴一笑合演的《劫后缘》问世。"联合公司"于四年间,共完成《五分钟》《夺国宝》两片。且在《夺国宝》乘车赴蕴藻浜拍摄外景时,还演出了一幕惨剧,张慧冲自己驾驶的汽车突告覆辙,全车人除张以外,均遭死伤之灾祸。

张于年三十岁时母死,分得巨额遗产,乃复改"联合公司"为"慧冲公司"。出品中有一部他自导自演的《水上英雄》,献映于中央大戏院,盛况空前,大受电影界人士赞许,取获得崇高的地位,历日盈余

张慧冲的银幕侠客形象

亦颇不赀。其后张又曾再三请郑正秋为其编写了一部迎合他个性的武侠剧本《小霸王张冲》，更由百代公司买办张长福协助之下摄竣。再后又有惠通公司协助之下，完成《海天情侣》《中国第一大侦探》《黄海盗》等片。且在开映《黄海盗》时，张更特亲自登台表演魔术半小时，观众因而趋之若鹜，卖座鼎盛。到张慧冲厌弃了水银灯生活而赴南洋各地献艺术时，"慧冲公司"亦即告结束。

新 闻 片

所谓新闻影片者，即以每一实事摄成电影，使原事实丝毫不改，经复写手续，重现于银幕上，观众如身历其境，无隔膜误会之弊。而新闻原系人生片段之活现，既经摄成影片，映于银幕，只以新闻之实情重现，有视觉者多能享之，其便与文字者不可道里计矣。影片更因连续之本能不失新闻固有之动性，则趣味可无减损之虑。益以新闻影片，本为原事实之复写。原原本本，忠实可靠，不若报纸之记载，或以记者本身之关系，对原事实不免有所增改，而含有种种之作用，致新闻失其真相，此新闻影片之所以胜于报纸也，故其于今日影界，已日见蓬勃。

至新闻影片之首创者为百代（Pathe），时在一九一〇年，名为"百代新闻"（Pathe Journal），其后世界各大国制片公司，咸急起直起，群事效仿。我国则于民国十年六月，始有新闻影片之摄制。时逢第五届远东运动大会，于上海举行，商务印书馆影片部以时机不可失，商得该会同意，与青年会彼得博士合作之下，摄成《运动会》三卷，是为我国第一部体育新闻片。第一卷为出席选手入场及开幕典礼，第二卷为各项运动赛，第三卷为女生会操及童子军会操。其他商务在留美摄影师叶向荣合作之下，还拍过《商务印书馆放工》《盛杏荪出殡》《上海红十字会游行》《上海焚土记》等简易的时事新闻片多部。民国二十二年，全国运动会在上海举行时，各大制片公司，如明星、联华、天一等，亦均有新闻片之摄制。

不久前，我国电影界有鉴于新闻片的重要性，无不积极进行摄制，一度各公司更有定期新闻片之发行，颇为兴盛；惜现在各公司对新闻片之摄制工作，已陷于停顿状态。作者热切盼望其能重行活跃于国产影坛。

怀 古 录

原载于1945年12月22日—1946年2月16日《电影周报》第1—7、9期

幼 辛

中国第一本电影刊物

中国第一本电影刊物叫什么名字？是什么人所编？能够回答这两个问题的读者，恐怕百不得一吧。

中国电影从草创到现在，严格说来，还不到三十年的历史，中国第一部有情节的长片是当年轰动上海的社会实事《阎瑞生》，在民国十年发行，由一家叫"中国影戏研究社"的投资，而由商务印书馆代理摄制。时隔二十余年，我们现在看到共舞台还在排演《阎瑞生》，而观众也仍趋之若鹜，对于社会的口味的"数十年如一日"，我们不能不感到一丝惆怅和悲哀。

却说中国的第一本电影刊物，也是在民国十年问世的，名字叫《影戏杂志》，每月出版一册，编辑人是陆洁和顾肯夫，他们二位真可以说是得风气之先的。那本杂志图文并重，印刷也相当精美，内容一方面介绍国外的电影消息，同时着重鼓吹国产电影的摄制。关于编辑的划分，是陆洁负责翻译部分，顾肯夫负责创造部分，并由张光宇负责美术及设计。一编问世，风行全国。可惜前后只出了四期，便因故停刊了。

笔者为了想搜集一些史料，特地走访陆洁先生，和他谈了一会，才知道我们现在所习用的"导演""本事"等电影术语，还是他所手创的呢。据说当筹刊第一期《影戏杂志》的时候，他就想把电影的术语统一

中国第一本电影刊物《影戏杂志》创刊号

起来。当时投稿的人，或者把Director译成"指导者"，或者译成"领导""指挥"等，陆先生总觉不很惬当，但又想不出更好的译名。是一个大雪的晚上，排字工人等着他发稿，而他正为了Director一词的译名煞费踌躇。这时他忽然接到一封信，是一个亲戚写来的，告诉他正在乡间的一个小学校里担任"教习"，陆先生突然从"教习"二字触类旁通，想到"导演"二字，于是他决定把这二字作为Director的译名。"导演"这一个名词就是在这样的情景下产生出来的。

至于Story，据陆先生说，他最初想译成"故事"或"剧情"，后来因看到林琴南把小仲马的"茶花女"译成为"茶花女本事"，他便决定采用"本事"二字，他觉得这样比较浑成。他又说，某次看见周瘦鹃先生在《申报》上介绍欧美的舞台剧，说他们称著名的演员为"明星"（Star），这是"明星"二字在中国第一次的应用。发明这个译法的是周先生，但周先生是指舞台剧而言，以后陆先生又把它应用在电影上。

以上这几则小小的掌故，虽然没有多大的价值，也许是好奇的读者所感兴趣的。

中国第一部以舞场作背景的电影

上一期我说中国第一部有情节的长片是在民国十年摄制的《阎瑞生》，但《阎瑞生》只是一部粗糙的东西，因为当时这件新闻轰动上海，好事者便把它摄为电影，若论内容和演技等，是不能当作完整的艺术品来看的。至于中国第一部用比较严肃的工作态度来摄制的长片，当推民国十三年问世的《人心》，该片由陆洁编剧，顾肯夫导演，张织云、梅墅、王元龙合演。无论从任何一方面看，这部作品在当年是划时代的，而中国电影界也可以说从那时起才开始有正统的戏剧片。《人心》的发行是大中华公司，担任该片的美术的是漫画家前辈张光宇，而王元龙在该片里还是第一次露脸。原来当时大中华公司为了演员不够，办了一个训练人材的"影戏学校"，王元龙就是见了报上的广告来应征的。后来王元龙大红大紫，被誉为"银坛霸王"；二十年来，浮沉银海，目前他已潦倒不堪，在北方唱文明戏了。回首当年，真不胜今昔之慨。

我现在要向读者介绍的，不是《人心》，而是中国第一部有跳舞场面的影片。这部片子的名字叫《透明的上海》，由陆洁编导，黎明晖、王元龙等合演，约在民国十四年发行。当时上海的跳舞场还很少，都是外国人经营的。华籍舞女还未出现，西洋舞女也只在小型的舞厅被雇用

影片《透明的上海》特刊，影片由黎明晖、王元龙主演

着,大舞厅里根本就找不出舞女。当时上海规模最大的一家舞场叫"卡尔登舞厅",就在现在"大光明大戏院"的旧址,这家舞场的格律很严,凡进去的人都须穿夜礼服,而且必须自己带着舞伴,因此我国人士很少进去。

却说当时电影公司的摄影场都是露天搭布景的,凡是规模较大的场面,都得到外面去实地摄制。《透明的上海》既要介绍舞场风光,公司方面便和老卡尔登舞厅当局接洽,要到这里面去拍摄,几经折冲,总算如愿以偿了。

在摄制的当晚,全体工作人员都穿了大礼服,一本正经地走进了老卡尔登。最滑稽的是男女主角王元龙和黎明晖,必须在舞场一献身手,可是他们都不会跳舞,因此特于事前请了一个外国教师训练步伐,据说黎明晖曾被踏破了好几双丝袜。

当时好莱坞有一个名叫伐其斯的摄影师,被派到上海来拍摄新闻片。那天晚上他正在卡尔登舞厅,因此大中华百合公司摄制《透明的上海》的工作也被他摄进镜头,而被介绍给美国的观众。

中国第一批"明星"的产生

中国电影也和各先进国的电影一样,是从业余发展到职业的。在民国十年以前,干电影的,不论是编剧、导演、演员以至一切工作人员,都以"玩票"的身份来参与这项新兴的艺术。单拿所谓"电影明星"来说,当时有名的AA女士和FF女士,都是上海的交际花,她们演戏只是一种客串,却没有以"拍影戏"作为吃饭工具之意。按FF女士即殷明珠,她后来嫁给但杜宇,正式以电影为职业,但在FF女士时代是一个票友。

要说明中国电影界第一批职业演员的产生,先要介绍以经营电影作为企业的二家影片公司的成立,这二家公司是大中华和明星。大中华的创办人是陆洁和顾肯夫,明星的创办人是张石川、周剑云、任矜苹、郑正秋四人。关于明星影片公司的诞生,还有一段掌故。那时大概是民国十一年左右,上海正弥漫着交易所风潮,大大小小交易所总有好几百个,张、周、任、郑他们四位也集资组织了一个"大同交易所"。不过在他们将要开幕的时候,投机的风潮已成强弩之末,上海人倾家丧生于交易所者不可胜数。他们一看苗头不对,赶快转别的念头,于是把大同交易所改组为明星影片公司,而大同所已收的资本,也便划为明星的资本了。

明星影片公司成立后,第一要解决的是演员的问题。他们办了一个训练班,从事于人才的发掘和培养。在他们所招收的第一期学员中,出现了两块好料——王汉伦和杨耐梅,她们后来都成为红遍全国的大明星,王汉伦专演贤妻良母的角色,杨耐梅则擅长风骚泼辣的一路。其时大中华公司正在筹备摄制《人心》,他们也登报招考演员,加以训练。闻风前来的倒也不少,像张织云、徐素娥、王元龙等,都是看了报来投考的,后来他们也都成大明星。张织云原来的名字叫张喜群,她是一个离婚妇;徐素娥的出身则是新世界商场的售货女,这恐怕都是读者所不知道的。大中华公司发行《人心》,口碑大佳,他们第二部作品是《战功》,张织云在这里面演一个妻子,但剧本里还需要一个

小姑娘,这一个角色却非常难找。有一天陆洁到黎锦晖所办的国语学校去参观他们的年假恳亲会,他发现在台上表演《葡萄仙子》的那个姑娘非常活泼可爱,他想请她来饰《战功》里所需要的角色。一打听,那个姑娘原来是校长的女儿,她叫黎明晖。谈判结果很顺利,黎明晖从此踏上中国的银坛,而居间接洽的是漫画家鲁少飞,他那时是大中华公司的布景师。

以上可以说是中国第一批电影明星的来源,至于后来大红大紫的胡蝶、阮玲玉等,只能算第二批了。不过胡蝶第一次上镜头倒也很早,原来她有一次跟徐琴芳到大中华公司参观拍摄《战功》,那天正在拍一个女学校里的游艺会,胡蝶临时被邀加入,在游艺会里客串一个卖花的女郎,她居然没有"怯场",这便是她的"处女镜头"。

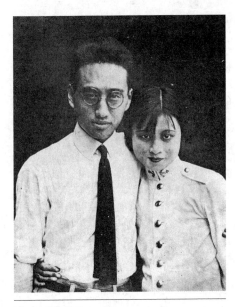

陆洁与黎明晖

中国第一部古装片

前五六年,中国电影界几乎是古装片的天下,凡是历史上比较有名的女人,或在香艳中夹杂着悲壮的成分的故事,都被采作电影的题材。最初有顾兰君、金山、顾而已、魏鹤龄等合演的《貂蝉》,这部片子还是在"八一三"之前开拍的,中途因抗战爆发而停顿,金山、顾而已、魏鹤龄等又相率离沪,所以后半部是在香港补拍的。公映后生意极好,于是古装片的摄制,形成了一种不可遏制的狂澜。在以后数年间,上海观众至少总看到了一百部以上的古装片。

举几部比较著名的来说,除《貂蝉》外,计有《西施》《岳飞》《木兰从军》《香妃》《葛嫩娘》《费贞娥》《孔雀东南飞》《楚霸王》等。后来题材渐渐枯竭,上海的客观环境又愈来愈恶劣,而主要的自然是为了赚钱,制片商们忽然从"古装片"里领悟到一种新的境界,那就是所谓"民间故事片"。民间片依旧披着古装片的外衣,但内容可以完全忽视史实,凡是绣像小说、弹词或地方戏里的故事,都可采作剧本。因此五花八门,应有尽有,例如唐伯虎三笑点秋香、玉蜻蜓、梁祝哀史、双珠凤、珍珠塔、刁刘氏、卖油郎独占花魁女、王宝钏、华丽缘、西厢记……一时也说不尽这许多。但"盛极必衰"的公例还是适用的,后来观众看得腻了,故事也几乎发掘尽了,不久大家便放弃了这一门,又回到摄制时装片的路上来了。

我们不妨说,这一时期的古装片的抬头,是从《貂蝉》的轰动而开始的,但如果认为《貂蝉》是中国第一部古装片,那就大错特错了。要考查中国的第一部古装片,还得追溯到二十年前的大中华百合公司,他们在民国十四年的时候就已经拍了一部《美人计》,那才是真正第一部的古装片。

《美人计》的故事不消说是从《三国演义》中采取的,关于几个主要角色的分配,计为张织云的孙尚香,王元龙的赵云,王乃东的刘备,王次龙的乔国老,其余的已记不起来了。这部片子从开拍到完成,足足有一年多。因为戏里

的服装都是特别设计和缝制的,并不跟京戏舞台上的一样,而布景一项也很费时,那时还没发明"接顶"的方法,一切宫殿或街道都是呆笨地照式搭建的。在《美人计》开拍以后的几个月,天一公司邵醉翁急起直追,他以闪电的方法拍了一部《刘关张大破黄巾》,他所用的服装就是京戏里的服装,不必费什么裁制的时间。《大破黄巾》的开拍虽在《美人计》之后,它的完成和公映却在《美人计》之前,所以,我们可以这样说:中国第一部古装片是《美人计》,但中国第一部和观众相见的古装片却是《大破黄巾》。

二十年前,中国电影在观众的心目中是一项非常新奇玩意儿,他们觉得人的一举一动能在银幕上表演出来,真是不可思议的,因此,他们对于反映日常生活的"时装片",更有亲切之感。也正为了这个缘故,中国的古装片虽早已于二十年前问世,但它在当时却没有掀起多大的风浪。

中国第一部古装片《美人计》特刊

中国第一部全体明星合作片

在好莱坞常常有全体明星合演的片子，所谓 All Star Cast，这对于吸引观众是非常有效验的。举最近的二个例子来说，米高梅的《万众喧腾》和环球的《金碧辉煌》都是拿明星的众多来号召观众的。在《万众喧腾》里出场的计有米盖罗纳、依丽诺鲍慧儿、露茜鲍儿、裘蒂迦伦、佛兰克毛根、安苏纯等；在《金碧辉煌》里出场的则有珍妮麦唐纳、玛琳黛德丽、乔治赖甫德、左玲娜、奥逊韦而士、安德罗三姊妹等。

不过这两部影片所包括的明星，大部分是采取一种参加游艺表演的姿态，他们或她们在银幕上不过露面几分钟而已，和剧情并不发生什么牵涉，所以严格说来，这两部作品还不能算是道地的 All Star Cast。十余年前，嘉宝、琼克劳馥、华莱士皮雷、约翰及里昂巴里摩亚、曼丽特兰漱等合演过一部《大饭店》，这可以说是全体明星的"卡司脱"了。再拿年份较近的说，克劳黛考尔白、海蒂拉玛、克拉克盖博、史本塞屈赛四人合演的《侠义双雄》，琼克劳馥、葛丽亚嘉荪、劳勃泰勒、赫勃马歇尔合演的《金钗斗艳》，也都可以算是全体明星合作，虽然阵容较《大饭店》稍形逊色。

国产电影在前几年，也有《家》和《博爱》等，集合素来独当一面的明星，共同演出，影迷们趋之若鹜，使影片公司赚了不少钱。但是《怀古录》照例喜欢来一套穷本溯源的玩意。据笔者的考证，国产电影早于二十年前有过一部全体明星合演的片子，名字叫《新人的家庭》，由当时闻名的杨耐梅、张织云、王元龙、张慧冲、徐素娥、王吉亭、黄君甫等合演，担任导演的则为人称"六指翁"的任矜苹。

关于《新人的家庭》的摄制，其中还有一段纠纷。那时明星影片公司已告成立，声势颇盛。笔者在本刊第三期曾告诉过读者，明星公司是从"大同交易所"蜕变出来的，负责当局一共有四个人，即张石川、周剑云、郑正秋、任矜苹，人称"明星四巨头"，不知怎样，这四人中间渐渐有了演变，张石川、周剑云、郑

正秋结成一系,而任矜苹则和他们的意见不相一致,形成了三对一的局面。

任矜苹是一向以交际广阔著誉上海的,他当时为了显示自己的魄力,决定自费拍一部戏,网罗所有的明星,替中国电影界创造一个纪录。其时上海的电影公司已有好多家,任矜苹便凭了他的人缘,向每一家商借一两个顶儿脑儿的角色。除了明星公司本身外,他陆续向大中华百合公司、天一公司、上海公司(但杜宇所主持)、友联公司(陈铿然所主持)、月明公司(任彭年所主持)等借了许多演员,《新人的家庭》终于宣告开拍了,

《新人的家庭》说明书

《新人的家庭》剧照

由任矜苹亲自导演,剧本则出于顾肯夫的手笔。

任矜苹以前不曾做过导演,在摄制过程中,他受到许多讪笑,甚至有人说他这部戏根本连接不起来。但后来终于大功告成了,公映后居然轰动一时,口碑也不坏,卡尔登大戏院接连卖了几十个满堂。任矜苹笑着对人们说:"这一次我总算出了一口气了。"

自《新人的家庭》成功后,任矜苹便脱离明星公司,自张一军,取名就叫"新人影片公司"。

三个自杀的女星

有人说,中国电影界一共只有三个优秀的女演员,可是她们都已经死了。这是指阮玲玉、艾霞、英茵三人而言。这句话自然说得过火,但我们不妨承认这三个人都有一种不平凡的气质。我所谓"不平凡",不是指她们有自杀的勇气,而是说她们三人在演技上、文学修养上或生活态度上,各有惊异的表现。

关于阮玲玉、艾霞和英茵的自杀的种种情形,读者想必还耳熟能详,不待我来重复叙述。我这里所要指出的是她们三人的绝命书里的"警句"。阮玲玉说"人言可畏";艾霞说"我满足了";英茵说"我需要总休息"。在她们的"警句"里,都包含着一种蚀骨的辛酸,我现在要约略谈谈她们的身世。

阮玲玉最初是明星影片公司的演员,她没有受过多大教育,但理解力极丰富,工作态度尤其认真。她后来成为全中国影迷崇拜的对象,她的声势甚至压倒当年的胡蝶,这绝不是侥幸,而是她的刻苦和努力的成果。阮玲玉在明星公司时,已和张达民同居,后来因意见不合而分开,张达民也离沪别谋发展。接着阮玲玉进了联华公司,认识了茶商唐季珊,她不久就和他同居。她的地位一天天高起来,这时张达民忽从外埠铩羽归来,他突然对阮玲玉提起了诉讼。阮玲玉是一个要面子的人,法院里传了她二次,她都没有到庭,第三次的传票又来了,这一次再不到,那末第四次就要出拘票了。于是阮玲玉就在第三次开庭的前夜,服了大量安眠药自尽。她的死期恰巧是三八妇女节。

艾霞能写一手好文章,她的身世尤其有"难言之恫"。她最初来沪时,到处谋求职业,到处碰壁,后来好容易进了明星影片公司,才渐渐为人注意。艾霞是一个热情奔放的女性,某一些人批评她"滥用爱情",事实上她却时常为情所苦,而绝对不是一个玩弄男性者,如果她真是一般人所想象的浪漫女子,她倒不会自杀了。艾霞的文章另有一种泼辣明快的笔触,曾有人说她是"新感觉派"。关于她的不幸的身世,蔡楚生先生曾采作影片《新女性》里的一部分剧情。

1935年3月14日,阮玲玉的铜棺被运往闸北联义山庄安葬,送葬民众如潮,路为之塞

艾霞

英茵

英茵的父亲是"满洲人",母亲则是琼崖岛的"黎人",她的血统是很特殊的。据说琼崖女人一过了三十岁,颧骨就得向外扩张,愈老愈丑。英茵自己曾跟人谈起这一点,有人说这也是她自杀原因之一,不知是否确实。她最初在北京读书,有一次黎锦晖率领歌舞班到北方去表演,英茵就加入了他们的班子,而被带到上海来了。她起初在明星、联华等公司担任不重要角色,一直不大得志,民国二十六年她在舞台上演出了《武则天》,这才一鸣惊人。"八一三"后,她辗转到了重庆,二十九年又回沪,主演《赛金花》《返魂香》《肉》诸片。关于她的自杀,人们都知道和平祖仁烈士的殉难有关,这里总有一节哀感顽艳的曲折故事,姑且留待好事者的编排罢。她的绝命书里的警句是"我需要总休息",这"总休息"三字,实在含蓄着无限的沉痛和苍凉。

中国第一部抗战片

在第二次世界大战中,电影也扮演了一个相当重要的角色。我们但看近来上海所放映的片子,大半都是含有宣传的成分的。如果有人把好莱坞在这几年中所摄制的有关抗战的影片统计一下,总数也许不在五百部之下。

上海电影界在过去几年内,处于沦陷的环境,当然绝对不可能制作有关抗战的电影。就拿陪都来说,摄制的自由虽无问题,但由于物质和人事的种种限制,影片的产量也非常可怜。这是战时不可避免的现象,我们自不必跟好莱坞相比。

我现在要向读者介绍的是中国第一部抗战片名字,叫《共赴国难》,联华出品,那是在民国二十一年"一·二八"时摄制的。

《共赴国难》主创人员合影,左起:史东山、蔡楚生、孙瑜,站者为摄影师周克

联华公司是当时规模最大的一家电影公司,共有四个制片厂,其时大中华百合公司也加入联华集团,作为第二厂。该厂拥有导演蔡楚生、孙瑜、史东山等,都是极优秀的人才。"一·二八"沪战发生,闸北、虹口卷入炮火,该厂地处康脑脱路,幸未波及。为了激发民气,就由上述几位导演联合编导《共赴国难》,每天在炮声隆隆中摇开麦拉,等到这部作品摄制完成,沪战已经终止了。

《共赴国难》的故事是叙述居住闸北的一个老头儿,他有两个儿子和一个女儿,抗战发生后,他的儿子都出去从军,女儿则出去当看护,后来他们相继为国牺牲,只剩下老头儿一人,但是他觉得很安慰,并没有什么感伤,故事就在凄清孤独的调子中结束。公映后舆论极好,一致誉为不可多得的佳作。

该片的主要演员是王次龙、郑君里、陈燕燕、周文珠等数人。片中的坦克车和大炮都是用木头仿造的。有一次他们在露天摄制战场的实况,坦克车大炮全体出动,其时忽然有大队日本飞机在天空盘旋,他们怕被发现,立刻停止工作,把坦克车等搬进摄影棚,以后就在棚内工作,一直到完工为止。

"影戏大王"张善琨

原载于1945年6月1日—7月31日《光化日报》

周令素

闲文表过

"张善琨"三个字,大家太熟悉了。前几年,当新、申两报还是日出四五张的时候,张善琨的新华公司新片上映,广告总是一个全版,而"张善琨监制"五个字,就用铜元大小的七行字登载出来。无论哪一个军政要人的名字出现在报上,谁也赶不上他。

不久之前,张善琨悄悄离沪,简直是神鬼不知似的。而这几天,又有黄山被捕的消息传来,于是又给上海人以许多茶余酒后的谈资。

张善琨在上海的极度活跃,只能说是最近十年间的事,特别是在"八一三"之后。然而他的事业、他的生活、他的个性,在在都叫人感到非比寻常。

这到底是怎么一位特殊人物呢?

一定有千万读者想知道,而千万读者大概真正只知道一鳞半爪。是的,把他的一切——有兴味的言行记录下来,实在比杜月笙、虞洽卿诸人更曲折、更有趣。笔者就想向读者提供这位先生的许多寯闻逸事。然而我不是为他作传记或评传之类,所以不想以年月为经,按部就班地记录;我写本文的方式,是横断的,以每个小故事为中心。

决定执笔本文之后,感到为难的是什么题目,想了许多,都觉得不妥当。忽然,一位朋友说:"通俗一点,就叫《影戏大王张善琨》吧。"我想这倒不错,张善琨在上海之立

张善琨

住脚跟,蒸蒸日上,都是从电影事业上来的,而"影戏大王"这一衔头,也是他梦寐求之的一个目标,何况外界传说纷纭的张氏许多韵事艳闻,十九也都从电影圈里产生的呢。

闲文表过,明天请看正文。

"白相"的理论

大家都想知道张善琨的所谓"韵事艳闻"吧。笔者关于这一点,想尽可能地不叫读者们失望,不过,千头万绪,真有"不知从何说起"之感。不忙,我们先来个提纲挈领吧。

张善琨对于"白相"一道,尝于逸兴遄飞之际,对熟朋友们发表过一番理论:"一个人,上帝使他成了男子,已经不是容易的一件事了;而一个男人长大了之后,上帝居然赐他相当的地位,还有相当的势力,相当的金钱,这么一个男人要是不白相相,他简直是辜负了上帝的一番美意,简直是大混蛋!"他对于自己这番理论,确实是虔诚信奉的,而且许多朋友也曾为他的理论所"感动过"。

从"理论"到"实际",我们也先来个摘要。张善琨曾经坦白地说过:"我的白相(指艳史的记录),许多朋友都要问我经过如何如何,这自然是有趣的,但是现在我不便多讲,会引起许多无谓纠纷,到有一天,当我年纪老了,一切事业都摆脱了,我回到乡下去,把我生平的桃色事件,一件一件地记录下来,那确实是有趣的,不过这篇有系统的记载,要等到我百年之后才能发表。"张善琨之善于说笑话是有名于社交界的,而他的文笔也相当清通,果尔有那一篇记载,一定会风靡一时的。

人们都注视于张善琨的"艳闻",其实他在事业上的许多异乎寻常的措置,实在更叫人感到兴趣的。

流 年 不 利

一个到了有相当地位，就是平日十足的反迷信论者，也会相信命运之说。张善琨也不能免俗，今年春天，曾偕童月娟几度光临城隍庙去算命排流年，他问些什么不得而知，据说童月娟问的则是几时可以怀孕育子。

我们就不妨谈谈他的"相"。

张善琨是个大胖子。走起路来略微有点弓形似的，背上肥肿的两块肉堆起得像一个小包，所以华影同人背地里以"五斗米"作他的代名词。"五斗米"也者，就指他背上的那堆肥肉。

他的湖州同乡（张氏原籍南浔，属湖州），对于张善琨这几年来的一帆风顺，说是"相"里注定了的。因为他的走路爬呀爬地，乃主富的龟行之相；加以张善琨肖羊，而又满身肤色黝黑，说也是相主大发。

谈到"相"，有一位先生对张善琨冷眼旁观的结果，说是卅九岁四十两年，是他的一个大急关。这位先生就是前几年小报上常常提到的"浩浩神相"。他与张善琨并不熟识，不过他曾对张的熟朋友一再说过："张善琨相貌堂堂，可以有作为，坏则坏在他的两只眼睛，看起人来并不正面相视，总是低着头斜刺里用眼梢角来看人，所以走到眼运的时候，就得格外谨慎。"

今天张善琨正是走眼运的卅九岁，"黄山被捕"的消息传出，莫非真的让浩浩神相谈中了？不过被捕的消息纵然确实，其后如何到底还没有下文。而且那位"神相"也只说是一个急关而已。

信奉命相的人，有一句老生常谈到"修心补相"。笔者是不信命相之说的，在这个年头儿，我倒相信"人情解危"。一切事情，十九还免不了看面子卖交情。张善琨在这十年来，无论环境怎样更变，他的交际总是不惜工本，我想即使在内地被捕，也自会有人给他说情营救吧。

写到这里，一位朋友跑来问我道："啊，张善琨到底有没有钱？"我说："老兄要知道这个问题？那末明天就写这个，请看明天的《光化日报》。"

"阿有铜钿?"

"张善琨到底阿有铜钿?"

许多上海人都想问,像他,有那么许多事业,照现在的币值,至少该有上万万家产吧,可是他像没有钱。有一次,他对华影同人说:

"我对电影事业有兴趣,但是我并不为钱。要是为钱,我尽可以做投机,那我早发了财了。现在我还是穷,瞒不过大家,我为了公司,是每天在借债过日子,我出重利钱,一角过洋,两角过洋,甚至于五角过洋,我都会借,而且我也是出名的'退票大王'……"说到这里,大家都哈哈大笑了。

"那末张善琨真的没有钱么?"

又像不是。当去年他主持的华成实业公司解体之前,一部分股票都由他通过许多私人关系收买回来;同时,"收买条子"也是他的主要目标之一,没有实力,当然不会着眼于此。

看起来,张善琨没有真正的雄厚财力,不过"掉掉头寸"到底还有相当办法。笔者可以举个例:

张善琨于"寡人之疾"以外,第二种所好是赌,这几年来,他常与几个所谓"海上名流"相聚豪赌。赌的方式是"推轮庄"。胜负之大,着实吓人。在半年之前,一夜的输赢已经到一万万以上了。赌的时候当然用码子,当夜结账之后,就开十日期的支票,负者就在这十天之内做押款掉头寸,以便解付到日期支票。但遇到大负一场之后,张善琨就会接连几天四处张罗,急得要命。这么看来,实力不足,然而办法到底还有。

又有人说:童月娟手里着实有一点。童小姐平日很能积蓄,而且又是出名的"犹太",单是首饰,已很可观了。

"白相"原则

张善琨的白相女人，可以用八个字来包括："不惜工本""虚荣第一"。

譬如他看中了哪一个对象，花钱是从来不算的。全房红木家私，没有问题；鸿翔公司定制几件大衣，闲话一句；这些还是小焉也者，浩大的是送首饰。旧八区有一家大银楼，专做他的生意。买的时候，为了避免招摇，他并不亲自陪着对象同去，只写一张便条，交给他的对象到银楼去取货。便条上也不写什么名目，你爱什么拿什么，凭你小姐的良心。而那家银楼，巧立名目，浑水捞混鱼，把首饰的码洋随便加上，分量随便加上，然后开发票去向他的账房先生收款子。据说那家银楼的开花账，也有苦衷，因为张善琨付账的支票，总是一退再退的，他们非把拆息加上去不可，否则准会亏本。

现在交际场中的女人，对着耀眼的大钻戒，免不了心旌摇摇春情荡漾起来。张老板看得很准，对症发药，不惜工本，所以不动脑筋便罢，一动就十九旗开得胜马到成功。

怎么叫"虚荣第一"？譬如大家盛传的某甲某乙等等女演员，其实并不如花如玉，然而张老板爱这个调调儿，看在"艺术"二字上，便成了他"追求"的对象；再如那些粗枝大叶的坤伶，下得台来满身俗骨，一股曲气，然而张老板也爱这个调调儿，只要你是素什么玉什么，大爷玩你这两个字。不仅此也，就是白相舞女，他也只拣"名件"，一定要"舞国大总统"之类，才能打动他。总之，有名皆好，无名不要！

这是说他近年来的白相经络，但他的爱白相不自今日始，而初期的白相并不如此。白相虽小道，也跟着地位和环境而转变的。明天谈谈他的初期白相经。

《红莲寺》的"前夜"

张善琨有位廿年以上的老朋友,也就是当年白相的老同伴。据说张老板早年的白相不输今日,当时除了在大世界捧角儿,或群芳会之外,也难免"实干"一下,当时的去处,就是"桥头走走"!他的那位老同伴说:"张老板是向来漂亮的,一淘去,从来不许我花一个钱,车钱、吃饭、庄上……一切的一切,都得由他来,否则他会生气呢。"

对付女人,"钱"与"闲"之外,上海人所说的"噱头"也是要紧的,张老板在这些地方高人一等,你别看他平时阴阳怪气似的,对付女人,自有他的特殊本领。譬如几个女人同他在一起,只要他对她们感到兴趣,他的阴噱噱的笑话会使满座生春。有时或不免难登大雅之堂,然而对付一般女人,却是正中下怀,恰到好处。虽然在出卖青春之处,用一点这种噱头便会更有兴趣。

后来盘了共舞台,这是他日后事业发扬光大的基础。共舞台起初生意并不如何精彩,直到《红莲寺》才一本比一本地红起来。张善琨在头本《红莲寺》上演的前夜,在寻乐之场为一位小姑娘做了初辟鸿沟的工作,当时不过白相白相而已;及到《红莲寺》一炮而红,他就回忆到前夜的一节,以为与此有关。在上海,有一批生意人在最不顺手的当儿,往往以破少女的童贞为"脱灾避晦的法宝"。张善琨虽然当时干得无意,不料给予他事业以幸运,至此他就每上一本《红莲寺》新戏,事前必须破一个童贞,以作事业的"帮助"。

那时期——"八一三"前几年,上海此风大盛,有好几位简任以上的什么长什么官,就使不在上海供职的,也往往隔一个时期,到上海来做一件"鲜血淋漓"的工作。此风大张,张善琨也是此中一员。不过到"八一三"之后,他把目标渐渐移向女艺人之流了,这就是昨日本文所谈的一节。

怎样对付人

张善琨的交际手腕是厉害的，无论环境怎么更易，他都能做到面面俱到。请客，送礼，伴赌……举凡对方所爱，他都会投君所好。例如战前，杨啸天在上海红得发紫，他就成了杨公馆的常客；再如战后，李士群一度炙手可热，他与李氏也就一见如故，结交得很好。其实，上海做生意人爱交大亨的比比皆是，不惜工本的也何止张老板一人，而张之所以交际手腕能特别圆滑者，一半还得力于他的事业。他是开影片公司和戏馆的，属下的电影明星和坤角儿，帮助了他不少。譬如在宴会上，由他代邀几位明星和坤角儿马上会使得宴会的空气紧张热烈起来，大人先生们看到她们，严肃立刻成为轻快，一种"与民同乐"的神情，自然而然流露出来，而饮水思源，不得不感激张老板的代邀。有许多公事，办公厅中一辈子解决不了的，在众香国里，在酒席筵前，也便马马虎虎算了。上司仿佛同僚，官长变了朋友，办事就便当多了。

张老板的这种做法，不能完全说是趋炎附势，一部分该说是爱才慕名，因为不仅对于显要如此，即使对公司同人也是这种作风。在他主持的影片公司里，不论演员导演或其他技术人员，只要真是有名有才的，他都不惜重金敦聘，礼贤下士。反过来说，那批庸才俗子老弱的残兵，他对之简直有不屑一顾的神气，他认为这批人在自己公司里完全靠面子卖交情被介绍进来，根本是不自振作的一群，只能算是人类的渣滓，该被轻视，该被压迫。万一这批人有什么要求，在他是绝无考虑余地的。

张善琨的人生哲学很直截了当：人在世界上，应该是斗争的，而优胜劣败，必然结果。能干的人应该享受，庸碌之流让他吃苦。所以他的为人，是拼命地干，拼命地享受。这是他批评《浮生六记》几句话里可以看出来，去年该剧初次公演，他看了之后说："沈三白那种人老是唉声叹气，自己不知道怎样寻出路，怎么不应该吃苦，哪有什么可惜的？"

有人以为张善琨的这种看法不完全正确，因为有许多人不是不奋斗，而

是奋斗之后得不到成就,迷信的说法就是"不交运"。然而张善琨对于自己的见解以为百分之百的正确,因为他本人十几年来的斗争,使他一步步上升,使他相信斗争者必然成功,社会的压力,绝阻止不了他们的进取——笔者对这问题不想参加意见,留给读者自己解答。

话剧《浮生六记》特刊

"例外"的记录

笔者对张善琨的"白相女人",代他订过两条原则:曰"不惜工本",曰"虚荣第一"。后者指他选择目标的主要条件,前者则指他进行时的一种手段。是的,不惜工本对于时下的一般女人的确有莫大效力,譬如陈燕燕之为他占有,很多人都认为惊奇,说穿了是"不惜工本"的成功。从各方面观察所得,陈燕燕之所以离黄归张,与其说是与张老板情投意合,或者说是精神上的结合,那是自欺欺人之谈,干脆一句:迷惑于物质的诱引而屈服(关于张陈二人的结合,当另文述之)。

然而人世间的事,有时候也不能一概而论,有出于意外的。下面是两个例子,张老板以"不惜工本"向两位女艺人进攻而败下阵来的记录。

第一个是圈圈小姐。小姐的色该说是平凡的:犹是少女的外形,但已显得枯萎了似的,加以拘谨、忧郁、沉着……在在都不足以叫人撩动春心;特别因为服装的"古色古香",更加削减了对男性的诱惑力。然而张老板也曾进攻过。照例是运用邀宴、送礼、拜访这几部曲,据说到府拜访图作促膝倾谈之际,对方却正襟危坐而说:"张先生,有什么公事要谈,请你发通告,让我到公司去谈。你在舍间进进出出,人家看见了容易误会,对你对我都没有好处。"此后就疏远了起来。但也有一说,那次的进攻,开始是小负,终于是成功了的。笔者之作,是纯客观的记述,所以两说并存于此。

还有一位是爱司小姐。出现在观众之前,是属于"泼旦"型的。而且平时"轧轧朋友白相相"的韵事,也常流传于圈内人之口。张老板一度曾当作目标进攻。每次约游夜总会,爱司小姐总是非常客气地说出许多理由而婉言拒绝,若是邀往大庭广众的宴会,她便准时出席。总之,她不叫你灰心,但也不给你密谈的机会。而在若即若离的微妙关系中,爱司小姐照样接受你的厚赠。在张老板或以为这是进行中应有的小挫,殊不知爱司小姐早已成竹在胸,从对方发动之初,已不让你有推进一步的余地。这一回,张老板是十足失

败了的。据说爱司小姐的这样做法,完全基于先天的对于对方不感到兴趣。无论什么人,往往有无可更易的先天的好恶,所以张老板对爱司小姐的失败,该说是"天欲我亡,非战之罪也"。

他并不灰心,这到底是例外的失败记录。

办事业的特色

以前有人说过,上海有三个半大滑头,半个指测字排流年的吴鉴光,因为双目失明还能骗人家铜钿,所以算他半个。至于三个之中,黄楚九则是其中之一。我们看看张善琨的手腕和事业,不得不说是受黄楚九的影响很大。虽然他的列为"黄门弟子",此黄(金荣)不是那黄(楚九),然而当他初涉社会之际,就与福昌烟公司和大世界等发生关系的一点看来,则对于黄楚九不仅是"私淑",更可算得"嫡传"。

仔细分析起来,两者之间自然有很多的相异之处,而且时代的变迁,下一代事实上也不能依样画葫芦地学习老师,但大体上,到底是仿佛似之,更不妨说是发扬光大。

张善琨干事业有几点是值得佩服的。第一是有魄力,只要他直觉地认为对的,他便不估计实力,不防范对头,不想到成败,干脆地干。第二,只要新异,也毫不犹豫地干。第三,凡能"领袖群伦"者,更会毫不思索地干。譬如集各舞台为一的大来国剧公司,集各影院为一的上海影院公司,都是基于上述的几点而干的。至于当年"异想天开"的大陆游泳池改为张园,开始以人造风景来作为"噱头"而号召观众,则更是上述几点特性的有力说明。譬如张园,当时早有人预料只能哄动于一时,决不能持久,也决不能赚钱,然而他决定了之后,不会因任何外力而中止,他说:"没有人敢做,我就要做!"虽然张园的结果是失败的,张氏却到底没有怨言,他始终认为这个事业的动机没有错,失败是技术上的问题。

或许这是他的短处,但也可以说是他的非常人所能企及的特色。

私生活轮廓

人们对世界伟人的私生活，往往比他们的政见更感到兴趣。张善琨虽非世界伟人，然而想知道他平日起居的人们也着实不少。

他有两个公馆，一个在共舞台三楼，是花烛夫人张英麟（女叫天）的寓所；一个在台拉斯脱路雷米路，一宅三层单幢小洋房，是侧室童月娟的金屋。张老板几年来总是这面一夜那面一宵地轮流过夜，这是一妻一妾者的一般"法则"。不过张老板大体上虽然遵守"家法"，而事实上却有若干差别，举凡"童小姐的班头"，归号不能太迟，否则会费唇舌；而"共舞台班头"，则总要在外面多活动几小时。张太太不计较这些，她原谅有了地位的丈夫，免不了许多应酬，纵然有点艳事韵闻，也不必斤斤计较。那末陈燕燕方面的"公事"呢？这虽是公开的秘密，到底还没有当众宣布过。对这位小姐，只能是非常时间施行非常处置了。她那里的会晤，若以报纸为喻，既非早报，亦非晚刊，而是不定期的"号外"。

张氏平日九时左右起身，在家里吃了粥就出门，或者到公司，或者赴市场，有时，却是践特别的约会，陈燕燕处的"号外"节目偶亦排在这个时间。午晚两餐，整年没有一两顿在家里，十九是宴会。但在午饭之后，总到共舞台转一转，最重要的是"出恭"。这短时间中，他看完全部小报。小报上告诉他许多消息，也供给他当晚谈话中的许多噱头。张老板是十年如一日的小报忠实同志。办"恭"完毕，还有一件要事是捏脚。一天至少两次，所以前几年把温泉浴室的一个扦脚长雇在家里，专门担负这件工作。

张老板的私生活相当曲折有致，非这几百字所能道尽，上述不过简单的轮廓而已。

癖

凡是人,任你是怎么平凡,免不了都有癖,不过程度的差别而已。至于"钱"与"色",已成为一般人们的"习惯",不能算癖了。

张善琨的癖是什么呢?

是烟?不但鸦片,连香烟也不抽一口的;是酒?也不,宴会他总以可口可乐替代酒;难得的例外是:在群星包围的酒席筵边,被几个女明星缠起来,方才埋倒了头灌上几杯,特别有顾兰君在座,她是海量,也是灌酒圣手。

举其癖之荦荦大者,是搜古董、旧书和油画。若以治学为喻,张老板对于这种甄别与鉴赏,是十分杂而不纯的。他不研究年代、派别乃至色泽等等,只是"美"为第一,单纯地当作装饰品而已;他又购备了《四部丛刊》与《万有文库》,跟瓷瓶、油画、洋酒同样地当作装饰品而陈列着。

近年来,他对油画特别感到兴趣。对于此道,当然更没有什么研究。绘画者全是流浪到上海的犹太人。他们惟一的长处是"像真"。譬如,一匹马,把那些鬃毛画得蓬松松油光光的,真若一匹骏马;又如画一条地毯,则画得纤毫毕露,软绵绵毛茸茸,活像是真实的一方丝绒。他们尽力做到这点,不谈什么毕加索或兰勃兰脱,更不谈超现实主义或浪漫主义,张老板所爱好的,正是这些犹太人的作品。一幅一幅,大大小小,逐渐搜罗进来,挂满了公馆,还堆积了许多。有时作为送给显要的礼品,有时作为与艺人们的谈资。"你看,这真像花旗橘子,多新鲜……你看,这个国外女人的眼睛,水汪汪的,真像五彩影片里看到过的……"于是大家就有了更多的话题。

要是"癖"的意义扩大一点,那末"食"与"衣"在张老板也可算得有癖了。他对佳肴,不惜重金而以一尝为快,四五年前红棉酒家一盆炒冬笋售卅元的惊人新价,第一个雇主就是他;而平日的西装,全部由一个"小裁缝"包

办,举凡"上海只此一家"的,套头料子他总来者不拒,至于日后交际场中再有同样的料子发现,除了认定那是赝鼎之外,也别无他法了。这种种,都是由于"享受第一"的原则而来。

他与《白蛇传》

《白蛇传》是共舞台一年一度的看家戏,也是张善琨借此起家的作品。我们可以这样说,张氏以电影事业造成今日的地位,以《火烧红莲寺》作为创办电影公司的基本,而饮水思源,《白蛇传》则是他的"初期代表作"。

"一·二八"前后,他在福昌烟公司服务,当时"王美玉香烟"与"马占山香烟"同样地一时畅销,其时他在福昌是营业主任,既然出品风行,身为营业主任者自然便渐见宽裕;也是时来运来,他被派到汉口去办理一笔发行方面的巨债,结果圆满,他本身也得了一笔可观的盈余。适遇顾无为的齐天舞台(共舞台前身)营业不振,张氏遂通过"黄(金荣)公馆"的关系,就接盘下来。

他对于经营事业的"别出心裁"是自昔已然的。开戏院不愿抄人家的老文章,就请了文明戏蜕变的汪仲贤(即汪游优,已故)编导兼主演《新封神榜》,主旨是讽刺社会,痛骂穿洋服的男人、穿短袖旗袍的女人。不料观众不肯出了钱挨骂,于是营业大惨。虽然张氏自己撰广告,出噱头,也无济于事,无法只得"打住",另图发展。

时为旧历四月中旬,忽然想到了端午节应时戏《白蛇传》,决意将此戏翻新,已有成败在此一举之概。这时候,经济十分拮据,而《白蛇传》到底是否能叫座也毫无把握,所以不请名角,而特烦太太出来粉墨登场。张太太原是内行,艺名女叫天,但老老实实以此作为广告,自然不能号召,张氏遂将太太的芳名改为"张英麟",称为"北京名角",更曰"初次来沪",院前和报上,都渲染得无以复加。

戏上演了。张氏夫妇都怀着"不能自信"的心境静看着票房前的情况。许是意中,许是意外,人潮不断地涌进共舞台去,成功了成功了。

《白蛇传》的广告固然新鲜,而在台上怎么样呢?

《白蛇传》其实是几出老戏的连贯。精彩几段也就是"盗仙草""金山寺""仕林祭塔"。其他戏院一直也当作端阳应时戏,真正是应时只唱三五天。

但当时张善琨既以此戏为背城借一之作,而大事宣传,自然演出方面也不免要用点噱头。

他把"初次来沪"的自己太太请上了台。张太太向来是唱老生的,这一回休息了几年,把她的"胡子"剃去,而以小生姿态的许仙叫她扮演。女人扮小生自然会比老生近似。张太太有相当的旧戏根底,加以唱连台本戏颇能揣摩观众心理,尤其上海的观众对于新来角儿都肯另眼相看,这一来,"台底下的人缘儿真不坏",她一炮而红。

还有一位功臣是电蛇。当时电力并无限制,电力公司只希望客户多用,不过这条电蛇并没有利用电,它是彩头店扎制的一条而已,"两丈多长"倒是真的。这条纸绸混合制品的大家伙,经过两根铅丝,从三层楼直滑向台上。利用刹那间半明半暗的舞台照明,扭扭捏捏地顺流而下,说时迟那时快,不能让你细加思索,电蛇游过去了,于是观众乐了。

"共舞台《白蛇传》顶崭!"观众有了这样的"定论"。直到十二年后的今日,一般戏院都怕五荒六月的清档,惟共舞台靠《白蛇传》能不受影响。他们把《白蛇传》分上下两集(有几年还分为上中下三集),直要唱到牛郎织女会佳期的《新天河配》上市。于是共舞台站住了脚,接着排《火烧红莲寺》,也是生意兴隆。张善琨在戏院事业的过程中,只有《新封神榜》受着一个打击,接下来全是一帆风顺,名利双得。

若是只在平剧事业上发展,充其极不过像当年走红时期的顾竹轩而已。张善琨志不在此,他要获得更高的社会地位,而个性又只近于娱乐事业,于是决定向电影圈谋发展。对于他,这是一条最适宜的大道。他把共舞台的盈余都投资于电影事业。这是文化、是教育、是宣传,从此他认识了其他方面的人物。以他的魄力、机智、交际,逐步造成今日的地位,虽然战后的环境给他以千古未有的机会。

燕燕之恋

张善琨与陈燕燕的结合,是意外的开始,但不知将是怎样的结束。现在虽已天涯海角各处一方,到底还不能贸然说他们的关系至此为止。

张善琨想成为中国的"影戏大王"是无可否定的事实。要是你,或是我,想成为此中托辣斯的人物,也许并不把演员看为第一要着,而张氏一贯是明星至上主义者。从有机会使他蒸蒸日上的时候开始,第一步就网罗演员。"八一三"战火离开上海之后,他第一个冒险开始摄影工作。以《飞来福》作为复活处女作,居然本轻利重,营业大佳;第二部就比较认真从事,请陈燕燕担任女主角而摄成《乞丐千金》,这是事业合作的起端。既成宾主,接触自多,这一合作也不妨说是日后堕入爱河的一线情丝。

他重金敦聘的不止燕燕,举其大者就有所谓四大美人,而特别钟情于燕燕,不是天定良缘而是人之常情,至少笔者的看法如此。

《故都春梦》时代的陈燕燕,是最富东方气息的少女典型,她没有紧张做戏,而脉脉含情的神气,却是最能扣人心弦的好戏。那是默片,而从她张口的表情中看出,仿佛在幽幽小语,果然她说话的音调极微,最蕴蓄的魅力,却是最强烈的诱惑。那时期,她是千万中学生梦想中的情人。现在的陈娟娟凤凰与她相比,显然有雅俗之别。

到后来,伴着年龄的增长,她又成了少妇的典型。我们不必多费形容的辞藻,再让含情脉脉的四字来传给观众,已足够歆动。不过这时候单恋她的对象不再是中学生,而是少女不愿接受,或是不能再从少女身上找寻刺戟的中年人,具体说来,张善琨就是代表人物。

这时候她已是有夫之妇。她与黄绍芬的结合,被电影界艳羡为模范伉俪。他们同自北国南来,同在志趣相投的电影公司工作,而又经过七年光景的朝夕相伴,而成了夫妇。谁料到这一对日后也会成为孽侣。倒是臆测中难以和谐的一对一对,到如今还相处甚得。

黄陈之离不是本文主题，言归正传，我们要写张陈之恋。

张善琨、陈燕燕以事业的关系，而开始接近，不久，以"妹夫""阿姨"的名分，更见进展。所谓"妹夫""阿姨"，乃从陈云裳身上而来。

这是怎么一回事呢？

张氏把陈云裳从香港请到了上海（关于陈云裳的种种，当于另一节述之），第一片就是欧阳予倩离沪前留下来的《木兰从军》。由于各种关系（主要的或许是陈云裳以新的姿态出现而使沪人耳目一新的缘故吧），《木兰从军》作为沪光大戏院处女作献映后，营业之盛直有压倒当年《姊妹花》《渔光曲》之势。陈云裳红了，公司当局照例需要特别联络她，许是感情，许是手腕，就由童月娟策动，拉拢了平日常共游宴的几人"义结金兰"：就是华妲妮（史东山夫人）、黎明晖、陈燕燕、童月娟、陈云裳所谓"五姊妹"。这一来，今天你请吃饭，明天我请喝咖啡，来来往往真有形影不离的模样。而张老板以"妹夫"或"姊丈"的关系，随童月娟俪影双双地参加其间。他对姊妹们有说不完的笑话、新闻，使这个小团体的空气活泼，他更肯义不容辞地勇于付账，也叫姊妹之间免却许多惠账的麻烦。对于全体姊妹，他的游宴相当得到欢迎。

陈燕燕的最不外露的魅力——也就是最强烈的诱感，开始使张善琨感到兴趣。在对五姊妹同样地应酬之中，却技巧地对燕燕表示好感。双方都是早已成熟了的谈情对象，"是""否"都容易很快地得到反应。张善琨之倾心于对方早已决定了的，至于对方的答复，至少是原则上并非完全否定，而张氏于用情之外，他的事业、地位，以及常人所未能企及的手面，渐令对方的"并非完全否定"动摇，逐步转为"让我考虑考虑吧"。——这是一个重要关键，从此使两人之间进入新的阶段。

一方面，她与黄绍芬的感情日见分裂，同住一处非但不同床，

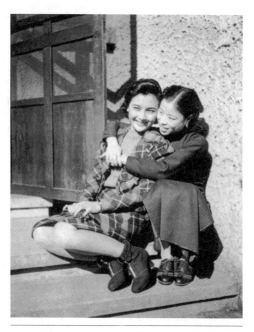

童月娟（右）与陈云裳

竟还不交一语。他俩之间的不睦谁曲谁直姑且不管，不过这局面却促成了陈燕燕的向外寻求刺戟与安慰。

原来二人之间比较深切的友好关系，已被姊妹们看出（大家都是过来人，随你怎么技巧也会被找出来疑窦来的），特别是童月娟小姐，这是于己切肤之痛的事，不能不格外防范。然而那方面是演完序幕，正戏刚待开场，防范非特无效，反而促成他们进展到密约倾谈的新的阶级。

在交际场所，张善琨的熟人太多，他不认识对方而对方认识他的更多，陈燕燕尤其像面上挂了招牌似的叫人一见如故，纵然架上黑眼镜，嘴角上的一粒黑痣已够代表"陈燕燕"三字（漫画家笔下就特别强调她这黑黑的一点），所以他们的相会不能是一切热门的地方。据笔者所知，有一时期，霞飞路的红房子（鹦鹉），他们俩常据一小室而作长谈，虽然比较冷僻，到底也不行，连笔者也辗转会听到了，还不得不流动地觅取更生疏的地方。在前年初秋的傍晚，被某导演发现他俩曾在杜美路上缓行。张善琨十几年来都以汽车代步，他肯弃车而行，或许是找不到适当的倾谈之处，而也许是想离开咖啡馆之类的繁嚣，在绿荫路上寻一点诗意的初恋况味吧——这是笔者的猜度而已。

事情发展下去，不能再隐藏了，而当事人到这一地步，也往往想觅取一个机会，渐渐把它公开，促成"既成事实"。

童小姐知道了，火冒得变了常态。旁人当然婉言相劝，哪会有什么用处？有人则比较切实，和童月娟研究他们俩相爱的焦点，以便设法挽回。据童月娟的意见：男人的"见异思迁"，不必深责，自己姊妹的"不义"，则是罪无可恕，至于燕燕之爱自己的男人，她的判断完全为了张氏阔绰的厚赠。据我们的看法，这一判断，至多是说对了一半。为"厚赠"而动摇，这是今日一般女性——特别是上海女人的弱点，但人与人之间到底一部分还需要感情的维持。单说为这个，以陈燕燕的声誉，可能收到旁人的更大的"厚赠"。

我想，张善琨所给予陈燕燕者，"厚赠"还不如他的"厚情"；而陈燕燕，大概没有从黄绍芬身上得到过那么多量的、丰润的"厚情"。旁人纵然也有，无奈没有那么多接近的机会，燕燕也就无法领受了。

揆诸常情，童月娟应该冒火，然而张氏的大太太却相当漠视，她是有她的理由的。

对于张陈爱好的逐渐进展，童月娟自然愤慨异常，而大夫人张英麟始终并不看得严重。她并非不需要男人的爱，不过她从女儿美娥和儿子惠元身上

去寻求补偿,后来有了"毛脚女婿"——黄金荣之孙,现已与美娥小姐结婚的,便时常带着爱如至宝的三个小辈,看看戏吃吃饭,格外不与丈夫斤斤较量闺房之乐了。但此外还有一个重要原因:她始终以丈夫的事业为重,不愿以家庭纠纷影响到他的事业。

事情越来越紧张了,童月娟从各方所获的密报,确定丈夫与燕燕决定将行同居。有一天清晨,她打电话到共舞台(张老板正是共舞台的班头)与丈夫大吵大闹。张善琨在二楼办公室接电话,张太太在三层楼拿起分机静听着,听到将成僵局了,她便插话道:"善琨,你把电话放掉……"立即向童小姐说:"月娟,我劝你不要吵得太凶,再这样下去,吵得外面沸沸扬扬,善琨吮没面子,心一横,攥脱仔生意一跑头,哪能弄法?哗啦哗啦吵总弗是个事体!"童月娟的吵闹常因张太太的劝阻而平静一点。

有人问起张太太这件事,她也埋怨童月娟,说:"现在善琨爱仔别个女人,月娟吵到格依样子,格末当初伊自家哪能格呢?我勿响,伊哗啦哗啦太结棍者哇!阿拉格男人,也勿是平常人,上海滩浪有地位,外头要跑跑格,勿是打朋。顶怕男人横竖横,到伊个辰光末尴尬哉!"

谈恋爱没有条件,谈恋爱勇不可当,谈恋爱不顾牺牲,归根结蒂,谈恋爱无理可喻。

任凭是童月娟怎样阻碍,也不论外界如何不同情,而当事人一概置之不理,进行得更积极,可也更秘密。陈燕燕常被发现戴着黑眼镜坐着三轮车向外滩而去,于是许多人都臆测到其他方面,实际上,以后才明白是赴华懋汇中的张氏之约。

其间,还有燕燕与某男星爱好的传闻,倒对张陈是发生了一次烟幕作用。

一度盛传与燕燕互矢爱好的男星,就是刘琼。

他们接连拍了好几部戏,如《花魁女》《洞房花烛夜》《蝴蝶夫人》,隐隐然已有银幕情侣之概。前年夏天,他们同在三地角制片厂拍戏,天气炎热,拍完一个镜头,汗如浆汁,在工作人员布置下一个镜头之际,就到摄影场外面的空地上舒一口气。对着月光,迎着凉风,踱踱谈谈。落在同事眼中,认为这个诗意的镜头,乃是谈情的序幕(影片里时常用这种手法的缘故吧)。小报喜欢这种消息,渲染一番刊载出来,影迷们则竞相奔告,认为"这才是理想的一对"(影迷们根据银幕所见,最爱理想中的成双,而指望不相配的分离)!问起刘琼,他越是否认,却越叫听者怀疑,这跟巨富否认自己的财产数字一样。

其实那时候,张陈之爱正在进行,刘琼莫名其妙地被作了一次烟幕。

有一回顾兰君、袁美云与童月娟同在贝当路附近遇到黄绍芬。兰君和美云远远地指着黄绍芬而对童月娟说:"月娟,绍芬来了……"言下似有同是天涯沦落人,今日相逢叙衷肠之意。童月娟走近黄绍芬说:"小广东,哪能格道理?"这几个字里,含有抱怨、同情、失望、期待以及质问等一连串混杂的感情的交织,对方能领会你的用意,但也不知道该怎样答复才是。双方都不愿再感伤别人,更不愿感伤自己,谈过几句题外之言,苦笑着走开,各奔前程。

烟幕既非事实,两个伤心当事人也想不出办法,眼睁睁看他们天天进步,朋友们认为张善琨犯不上因此而妨害事业和声誉,都代为可惜焦急,分头在窃窃私议,如何能使他挥其慧剑,立断情丝。那些朋友,不但不便直谏,即连婉劝的办法也没有,原来大抵是分属部下,有所不便。这时候跳出一个周剑云来,虽然交谊不深,不过地位相仿,他自告奋勇,奔走一番。

周剑云在电影界的历史和地位,一直在张善琨之上,但战后独是张善琨的锋头,周剑云只有小本经营的金星影业公司而已。等到上海电影界被邀在一起组织"中联",周的地位显然在张之下,不免有些不大痛快;但一看到张善琨浸淫于燕燕之恋,大有不能自拔的样子,他倒忽然公而忘私起来,打算劝劝他,不要误了大事。

一班部下不能婉言相劝,他则并无深交也未便直言谈相,就四处打听有没有是张善琨敬畏的人,想来想去至多只是熟极熟极的白相朋友,谈不上敬畏二字,忽然有人说:"福伯伯,福伯伯,张老板看见一帖药!"

"福伯伯"何人?乃是张善琨的伯父。从小他的求学和其他供应,都由福伯伯负责,由于物质的援助,因而精神上从小就对福伯伯发生敬畏,倒是对自己的父亲比较生疏。至于张善琨在同胞手足之间,他是老大,事业也是他第一,弟兄们对他都有点吓势势,谁也不敢当面多说什么。

先去打听张善琨的堂兄善璋,所传是否确实,答复是福伯伯确是善琨敬畏的一人,不过这是昔日之事,如今人大心大,也不见得会像以前的惧怕;而在福伯伯方面,当也不肯板起面孔施以教训,纵然做了,怕也不会生效。

其时一方面朋友们在竭力奔走想使这件桃色事件冷淡,但事实上当事人却随着气候的演变一般,自冬而春,自春而夏,一天一天地热烈起来,再没有任何力量可以叫他们分开,直到童月娟捉住把柄,请丈夫写下"悔过书",也不过是暂时的对付,毫不能影响事实的发展。

童月娟对"三角恋爱"的争夺战,毫不灰心,常由两位女朋友伴着四路打探。有志者事竟成,这一日接得密报。自己的丈夫与燕燕在某处相会,她就照例带着娘子军,奔向目的地而去。不错,先发现了淡绿色的6998流线型汽车,这还有什么说的,静静等着便了。

看官,欢喜白相白相的,汽车实在是一个累赘,多少家庭风波的"破案",都由汽车而来。可是张善琨既属此中老手,就连这点破绽都会顾虑不到?且慢,此中有个缘故。以前张氏白相,常叫自备汽车开到毫不相干之处,然后再叫出差汽车过渡,开往目的地而去,这一来,非但毫无线索可寻,而且车夫口中,也吐露不出半点破绽。不过自从出差汽车改为风炉引擎之后,交关不便,张氏一时大意,就出了这个岔子。

闲话休提,却说童月娟等到中午时分,只见丈夫走出一座大厦,在浓绿覆罩的人行道上,低倒了头,以轻快的步伐负着沉重的身体而来。说时迟,那时快,童月娟一旁闪出,正待大兴口舌之战,张氏却不慌不忙,笑眯眯地安慰着说:"有闲话回到屋里再谈!"将她与女伴让进了车子,驶向公馆而去。

回到家中,少不得蛾眉倒竖、杏眼圆睁地一番应有手续,看官中不乏过来之人,这情况不必做书的再来噜苏,自能体会;而回来的女伴也少不得好言相劝。不谈废话,研究正题,童小姐既不要金也不要银,单要情郎一片心!

这原也不过一句话而已,真的把心挖出来不成?不,她自有办法,要张老板立下字据,表明心迹。

可是:"哪能写法?"一提起笔,张老板踌躇了起来。写是何尝不会写,不过这张字据保管在她手中,若是过分露骨,日后传扬开去,到底不大妥当,所以他故意问一句。

童月娟倒也爽气,说:"哪能写法?邪气简单,搭伊要从此断绝往来,就是另外女人也勿准七搭八搭!"

张老板忍辱负重,飕飕地立刻写好交给童月娟。上面怎样写着?看官休急,童小姐看过之后,我们再借来欣赏一下。

虽然郑重关照,此乃"内宫秘本",不能任意公开,可是童月娟生性爽直,何况这又是自己的战利品,哪里肯不公开出来,显显自己的威风。

字据上写道:"自今日起,决不再与任何女人结合,此据。"(标点乃是区区给加上的)下面则签了他的名姓。于是一场爱河风潮,立见风平浪静。至于如何安慰安慰增加点闺房之乐,那是闲文不提。

若是天生情种,莫不勇冠三军!起誓立据全是废物。

那张字据上,到后来看看,应作如下的修正才是:"自今日起的最近阶段中,除燕燕外,决不再与任何女人结合,此据。"的确以后张老板在其他场合的确没有什么艳事韵闻了,一心一意只在燕燕身上。

这是自然的趋势:陈燕燕环顾当前现实,既不对自己同情,也不是顶好的出路,一方面是为自己打算,一方面也许是真正为了张善琨的前途,言辞之间确实几次表示"适可而止"。不过这时候到了"事已至此欲罢不能"的田地,每当一次小风浪袭来,商量一次分开的方式,而雨过天青风平浪静之后,又是如胶似漆地黏在一起了。张老板方面只有为她的体贴入微而格外热情奔放——爱河中的男女大抵如此。

明争固然由于张老板的设想周到,尽可能地避免,而暗斗却是日益的尖锐化。酝酿的结果,造成了弟弟斯的当场出彩。

这一时期,所谓当时的五姊妹,大姊华妲妮到内地万里寻夫(史东山)去了;小妹子陈云裳最聪明,减少往来,站在超然地位;四妹童月娟冤家对头不用谈起;与燕燕常共游宴的只有"葡萄仙子"蜕变为"葡萄干"的二姊黎明晖了。

是一个盛夏的傍晚,这天是童月娟的生日,公司同人设宴于杏花楼庆祝一番。这宴会,也有替她消愁解闷的意思,知道她正为了"二美夺夫"的一幕而忧郁着。

张善琨则带着陈燕燕和黎明晖诸人,先到弟弟斯去茶叙一番,打算应酬了燕燕,再到杏花楼来祝贺童月娟。

张善琨的意思是让你们雨露均沾,都得到自己的慰藉;而童月娟却不这样想法,以为触了自己的霉头。也不知道哪儿来那么准确的情报,探悉到丈夫与燕燕等在弟弟斯,就率领女伴直奔而去。

张氏一伙人坐在楼上靠里窗的一角,也就是一般情侣认为难以发现的隐蔽之处。童小姐是有心人,早已望见,再也顾不得自己和对方的身份,汹汹然过去交涉。

其实,伴着女明星喝喝茶跳跳舞,有什么大不了的?看见就看见了,最多回去叽咕一阵也就完了,说不上犯了"家法"呀!可是他们三人大家心中明白,事情不是那么简单。童月娟绝对上风,耀武扬威;陈燕燕悲从中来,欲哭无泪;张善琨夹在中间,要顾这个要顾那个,真正难坏了寡人,仿佛"北汉王"

的一幕。

这一场不必细表,不过当场出彩,乃是全剧的一个高潮,而对燕燕之恋不啻是因祸得福,结果张善琨于相当抱歉之外,也表白了不能放弃燕燕的真意。软中带硬,已然是既成事实,从此干脆就在不由童月娟不默认的情形之下,进行同居手续。男女之事,往往弄假成真,做书的劝劝几位太太奶奶,对于丈夫,还是适可而止,不必过于认真,到了相当时候,自会心回意转。但看张善琨今日带着童月娟悄然而去,倒让昔日心肝宝贝的陈燕燕独守香闺,你还说天下男人总是喜新厌旧、见异思迁么?

若说结婚就是坟墓,则同居无异丧钟。张陈既告同居,爱好已从顶点开始下降。张善琨的值夜班头,以前是两处轮流,如今该是三一三十一,平均支配,然而他也并不坚持,对燕燕方面倒成了"时值非常,一概从简",来个游击战的待遇。既然对童月娟有例在先,陈燕燕的什么就不能援例于后呢。

燕燕怀着大肚子,心头却是十足的空虚,追忆过去,瞻望将来,不知道该向谁去诉说,不知道谁能对她理解。不再是明艳多姿,不再是妩媚撩人,燕燕成了"楚楚"。

也许是事业太忙,也许是对进出巨大的赌博格外能感到刺激,张善琨对陈燕燕的热度渐渐冷淡下来,虽然养下了孩子——毛毛——挺胖挺胖极肖张氏的,也并不能使他在家里多有恋栈。这所谓冷淡许是太抽象吧,那末我们来一个具体的说明。

在旧历过年那几个月,张氏给予陈燕燕的每月家用的二十万元,这数目在一个平平常常的小家庭,也算可以对付了,不过对于陈燕燕那种身份的"金屋",似乎过嫌菲薄了一点,尤其是出于手面阔惯的张善琨,无怪人们听了都露出惊讶之色,而说:"只有格眼眼?"

也还有这样说:"一个月廿万只洋维持陈燕燕,倒是便宜货,早晓得实梗,迭两个倒也来事格呢。"这自然是上海人打话吃吃豆腐,不过可以看出张老板在这件交易上实在塌着便宜货了。

燕燕已不再拍戏,也不大出来,孤独地耽在家里;鬓角边的乌发渐渐地现出稀疏,脸上常露出"蝴蝶夫人"的神情;虽然毛毛肥雪可爱,而孩子到底只能慰藉于一时。心头紧紧地一个忧结,让谁来解?有谁来解?

反之,张善琨对童月娟却浓情密爱起来,时常俪影双双地出现于游宴之会;有时还跋跋城隍庙,颇为恬适的样子。自有影迷们莫名其妙地代燕燕不

平（许是她银幕上予人的印象太美吧），以为童月娟有哪几点比燕燕可爱呢？我确曾听见有许多男女吐露过这样的意见，他们俨然要代张善琨作主的模样。这只有张老板肚里明白：究竟比较之下谁比谁更可爱？

哦，写到这里，笔者忽然想起一件旧事来了，那是童月娟的一段话，说明张善琨为什么对她倾爱的理由，那倒颇为"香艳肉感热烈紧张"的。

童月娟怎样会说出那番话来的呢？原来有一次公司同人和她聊天，似真似假地都说张老板看见童小姐真服帖，童小姐一定有特别手腕。童月娟是直心直肚肠，被大家一捧，这就得意而言道："告诉你们，我的最宝贵的一滴血是献给善琨的（注：这一句颇有新文艺气息，确是原文，并非区区修正过的），我这样对他，他好意思亏待吾么？"既如是云云，大家如是听听罢了。当时还有人问："童小姐，啥地方？""几年以前？""哪能格？"一连串的重要问题，这据说很叫大家失望，她像说书先生似的，要紧关子忽然剪书了。此是闲文，再归正题。

话说燕燕感到张善琨的对待自己，颇有其来也骤其去也速的样子。她发觉：他对这所金屋不再有多大留恋，干脆些说，就是对自己已不再发生浓厚的兴趣。以前许多其曲在我的意见，他常会笑眯眯地接受，有时候竟还由他认了错；而如今，极平淡的谈话中，反要找出她的不是，像是远远的一个是非的圈子，要设法将她拖到里面去似的。于是发生了龃龉、口角（以下类推）。

燕燕愈像暴雨打后的梨花：一种看法是格外出落得楚楚可怜，叫人怜爱；另一种看法却是夕阳西落，美人迟暮，横看竖看提不起什么兴致。这种种，都是客观的看法，燕燕自己总想找出一条美满的大道，双携着，后面带着一个毛毛，缓缓而行，作为下半辈子愉快的开始。辨不出是哀是乐的，这几年的生活，把她的思想也逼促得无法开展，她不知道将如何去寻觅。旧的朋友所余不多，而且也不是善商对策的人，她就去与几位新识的知友商谈。先把自己和善琨自热而温、而渐凉的过程细讲了一遍。听了如泣如怨的大篇诉述，大家也着实替她抑郁无已。结果给她想出了一个"试行方案"，她半信半疑地回去了。不多几天，喜滋滋地再来说："善琨跟我好多了……"

这个所谓"试行方案"，扼要以言之，倒像是咖啡茶座广告上形容女招待的辞句："笑靥迎人，周旋嘉宾，招待周到，和蔼可亲。"燕燕就根据这个原则，开始实行：当张善琨回家，以后不再把心头的抑郁透露到脸上，而堆满着深情蜜爱时期也少见的笑容；遇到对话，则无论是与不是，都没有反对的意见，报

之以唯唯；一看他坐上床沿，就替他脱去皮鞋；一看他打算离家，马上就送上帽子；自始至终，不说一句叫丈夫听了不舒服的话。她尽力地做到体贴入微，目的是使对方感觉到这里是甜蜜的家庭，自己是美慧的妻子。

果然大大地发生了效力。他乐了，她也乐了。虽然乐的内容不同，而双方乐的外形一也，她以为所得的锦囊妙计已告实施成功。几天以后，这便跑到朋友那里去，报告方案试行的经过，认为相当满意，并表示感谢之忱。

当她离去了之后，朋友们却深深地惋惜不置。原来他们所设计的"施行方案"，乃是一种负的测验，如今得了正的答案，实际上就是前途的悲观。说明了是很简单的：夫妇之间不能借此来维持融洽，这不是宦海，也不是商场，这里用不到敷衍，用不到手腕，最重要的是"真"，没有了"真"，哪还有什么前途？

许是燕燕的幼稚，许是这场戏演得太逼真，总之燕燕看不出已经是一幕悲剧在开始，而站在第三者的人们，也不愿对一个剧中人透彻地剖明。能多久，就让她在戏中快乐多久吧，虽然这不是根本办法。

自喜而悲的第二幕终于来了：这就是张善琨的悄然离沪，她没有被带在一起，据说事前也没有跟她说明。行前对她说是到苏州或者南京，她并不疑心，至多是只有可怜自己，为什么不被带着同去游游江南景色。

后来听说与童月娟双携而去，这使她慨叹着自己的被宠已在月娟之下；再有消息传来，张善琨既不到苏州，也不上南京，已向遥远的内地进发，这一来，真是直攻心胸的有力的打击。她哭了，思之思之，这已不是一时的宠爱的转移，将是同居的结束——被弃。

她想起了张善琨远走的线索，现在是愈想愈对了。

听说张善琨于临行之前，曾给她以五百万元。照现在的市面，再说张善琨的地位，这数目并不太多，不过这不是时候，这不是在紧紧追求的热恋的时候呀。陈燕燕一次收到这笔款子，应该要发生怀疑，不过当时她不这样去想，大概以为是爱的好转吧。等到发觉，再想想事前值得发生怀疑，可是已经迟了，去远了。

天涯海角，东西一方，何日重逢？如何重逢？重逢之后的双方关系如何？现在都不能解答。但今日凄寂的孤独的况味，不必身受，站在第三者的我们代她想想，也着实替她难过。

五百万的数目不大，但也不太少，何况燕燕几年来也有点积蓄，以此而

度简单的生活，三两年中当不会有什么困难，不过这总不是办法。是的，人是为生而活着，可是不能单纯地为吃饭睡觉而活着。深湛的学者或者超凡的艺人，他们为自己的理想的乐园而工作、而奋斗、而得到快乐，但在普通人——尤其像燕燕那种平淡的女人（虽然她是明星，可以称为艺人，不过她仅是表现艺术品的一种工具，她本身算不上是创造的艺人），她的最大安慰是家庭、是丈夫、是孩子，简单地说，是爱。如今她已失去了爱，她失去了最大的慰藉。她哭了，难怪要哭了。

有一位小姐（看名字，似属女性），写信来向笔者提出几个关于陈燕燕的问题，她是同情燕燕的。那几个问题也许是一般影迷要问的话，我打算借本报一角作答。

那位小姐来信提出了这么三个问题：

（1）陈燕燕为什么要与张善琨互矢爱好至于同居？

（2）他们之间的关系就这样断绝了么？

（3）她的出路呢？

这些问题，若是陈小姐愿意，最好让她自己回答，不知道《光化日报》的编辑先生有没有办法，也不知陈小姐爱不爱回答。这是后话。现在既然致函于我，姑且由我来回答，不过隔靴搔痒之弊，是难免的，请不要失望。

先是第一个问题。我就不赞成她嫁给张善琨。说句笑话，哪个影迷不想娶她，这种富于静美的十足东方味的女性，男人倒有十九爱好；而"武头劈拍"的所谓热女郎野姑娘之类，只能为少数的"识家"所倾倒。虽是我私人的看法，相信可以代表了大部分人。张善琨的爱她是单纯地基于这种理由，何况他又是近年来海上少有的"情种"；至于燕燕之爱他的理由就比较难以准确解答。有人说男女之爱完全从肉欲出发，也有人说完全着重在物质的诱惑，更有一部分人是恋爱的唯灵论者。我以为三者都有理由，因为人们对这三者都渴求同样的满足。

我想陈燕燕之倾爱张善琨，肉欲倒不是主要，主要的在于"物质"与"灵"的满意。为什么肉欲不是主要？因为陈燕燕不是"希望过高"的女人，张善琨也不是"天赋独厚"的男人（读者一定要说：你怎么知道？是的，我不应该知道这些，不过我平日从没有见过他们俩的"奇迹"。虽然这是秘密，而电影界朋友的口里，往往又是平凡的话题，公开的秘密呀！所以我信这个"武断"没有错）。自然陈燕燕也不是异人，她自有相当的肉欲的要求，对方也能予以

相当的满足。这一点是不成问题的问题。

至于物质的享受,她和一般女性同样,是重视的,张善琨也是能忍痛的。当他们热恋之际,童月娟口中就常常在播送买这样送那样的消息,事实上单说宝成银楼和鸿翔公司的赠物已经大有可观,至于现金之类那是更不必说了。谈到"灵",读者一定不会相信张善琨在这方面有什么"造诣"。是的,那不是拜伦或是歌德的谈爱方式,而是一种恰到好处的调情手腕(正合式对付陈燕燕这一类的女性),她当时正在苦闷之际,他于物质之外,又大量地送去了"灵"的礼物,这是促进成功的一大帮助。至于"前世注定"的宿命论自然不足置信,不过来得正好的千载良机是要紧的。张陈之恋,一方面又何尝不是"时势造英雄"呢?

第二个问题是:"他们之间的关系就这样断绝了么?"

简单的答复一句:"大概是的。"

男女之间的关系,错综微妙,比什么都难揣测。因时、因地、因思想、因环境、因身份、因年龄等等的变换,而也会跟着变换。我的所谓"大概是的"的答复,乃根据到现在为止的所见所闻而得。这不是太使燕燕悲观么?笔者并不希望真的不幸而言中,或有"雨过天青否极泰来",让他们的关系好转的一日。但,现在,姑且谈谈我的见解。

情场上的斗士,一股勇气往往胜过战场上的斗士。看张善琨当年不顾外界指摘,不顾家庭纠纷,甚至不顾事业而如醉如痴地追求她的热情,直有"不爱江山爱美人"的决心;再看今日声色不动远走他乡的举措,则老老实实已伸出了"挥慧剑斩情丝"的辣手。具体点说,是从绝对的爱到了绝对的厌。这是一个完全相悖的过程,张善琨不是少男,也不是浅见之徒(至少在弄情方面),他能从这一极端走到那一极端,一定已经过重重的考虑,或者是感到对方的所给,有使他这样处置的必要。他日纵然相会,将靠什么力量使他重由那一极端转返到这一极端呢?我很怀疑。

声色之场,女性之所以博取男性欢心者,一般而言,最主要的乃是美色,其次是性情、智识等等。张善琨是道地的一般男性之一,陈燕燕则也是以美色作为主要号召的女性。一年一年地过去,燕燕的美色所发生的作用将日趋微小。到一旦重逢,燕燕既不能以迟暮之姿,而令对方旧情复炽,那末其他还有什么力量呢?我也怀疑。

张陈之间,就只有男的主动而女的被动么?燕燕就只有忍耐的份儿,不

能另作决定么？我想大概是这样吧。燕燕没有决心，没有见识，更因为是情场中尝尽了苦味的可怜儿，我想她不会予张善琨以投桃报李，也来一个挥慧剑斩情丝的处置。现在，燕燕还是等、等、等地等着，等到不能再等的时候，心已该如止水了。

我为燕燕祝福，不要是不幸而言中吧。

"她的出路呢？"这是某小姐来信中的第三个问题。

关于这一问题，笔者是替她悲观的。

不久以前，朋友们曾私议过，华影于廖化当道的今日，若是请燕燕出山，演一部《蝴蝶夫人》《芳华虚度》那类的戏，假戏真做，一定会大大地号召观众。这倒不是影迷们抽象之见，据大光明朱经理的经验，退隐诸女星的号召力，陈燕燕还有百分之百的把握。也有人发过呆想，一片电影明星上舞台声中，陈燕燕果能演一次话剧，成绩不会输于李香兰、周璇的歌唱会。

这种种对于燕燕的好意，笔者以为都没有被接受的可能。今日的燕燕，犹如下堂求去的坤伶，若非生活逼迫到万不得已，她们哪里会肯重现色相。女人的卖艺，开始或基于兴趣，而到相当地步，则成了择善而事的、享一辈子厚福的桥梁，已经从此岸达到彼岸，谁还肯回到旧路上来？再说，无论智识与修养如何，人的情感总是天赋的，女性的情感尤其脆弱，例如燕燕再上摄影场，睹今思昔，感物伤情，你叫她怎么能不真情流露悲从中来？到了自己无法控制自己情感的地步，你叫她又怎么演戏？记得黄宗英重回上海之际，兰心一度竭诚邀过她，她说："兰心大戏院是我与故世的丈夫定情之处，跑到这个院子的台上，让我演喜剧吧，叫我怎么能喜？叫我演悲剧吧，我将悲得不能自抑！"这理由是对的。今日的陈燕燕与黄宗英固然不同，而情感的支离破碎易于触发，实在是仿

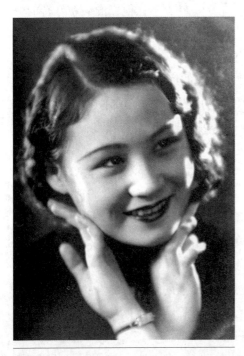

陈燕燕

佛似之。非为生活,她哪里会有演戏的心情?若说以此散愁,结果是借戏散愁愁更愁!

那末再择人而事呢?

拖着两个丈夫留下的孩子,怀着重重叠叠的忧郁,若是她的心理相当正常的话,我想不愿去另觅"安慰"吧——至少在最近的将来。

她的前途将循此而进?将听其自然?是的,除非有一个绝大的转变到来,否则她不会去找什么出路,也找不出什么出路。笔者是同情燕燕的。以往的所为,是正是误,不必再去计较。如今,就宿命地等着命运的支配吧。

"自古红颜多薄命!"你也逃不出?唉!

关于陈云裳

战前不久，张善琨集顾兰君、金山、顾而已诸人，开拍古装片《貂蝉》，照当时的排场看来，称得上"皇皇巨制"；张氏的宏图大略虽然在战后由于时势变易而实现，可是他的勃勃雄心，却在那时候已约略可见了。不幸得很，全片已成十之七八，忽然战火骤起，公司关门，人员星散。直到《飞来福》《乞丐千金》使他恢复了点原气，就决定补拍《貂蝉》的未完工作，打算以此来奠定战后的新华基础。

大光明电影院1938年放映影片《貂蝉》说明书，影片由顾兰君、金山主演

这时候金山、顾而已业已远走内地，不肯长途跋涉回上海来，折中办法是：金、顾二人自渝飞港，这里的兰君和导演卜万苍，以及有关工作人员，则乘轮南下，在港地集合而干这未完工作。当时诸人都以为开支太大，为张善琨而危，但张不顾也。

工作人员既行，张善琨自己也追踪而去，为了监制摄片，自有其南下的理由。既到香港，少不得东走走西跑跑，社交场中一时活跃得不得了。由于他的手面阔绰以及留港影人的吹嘘，"张善琨"三字在香港电影界从业员之间，都有了"海上惟一影业巨头"的印象。照当时的地位说，这样称他未免太早一点，不过其他几个巨头都已蛰伏不动，犹在活跃的倒确实唯他一人。

由于这种口头宣传，香港影人之拟投张氏旗下的颇不乏人，罗汉即此中之一。罗汉者谁？就是后来也居然红极一时的白云小生。而陈云裳小姐也于其时，经李大深、苏怡（前天一编剧，后为香港"南粤"导演）介绍，翩然来见。陈云裳到上海后固然红得摸不上手，而当时在香港的地位，还不及今日上海的利青云、杨柳之辈，倒是李绮年这位"写情圣手"着实红遍南国。张善琨一见陈云裳，慧眼识英雄，认为值得识拔，就开始与她进行谈判。

陈云裳到《木兰从军》之后，确实红了，可是当与张善琨会见之前，艺事上初无成就，所能引人注目者，只有"紫罗兰的高足"这一个衔头，紫罗兰在港粤负有相当声誉，其实上海人对她也很淡然。

不管如何，张善琨决定把她带回上海来，并且要大大地捧她一捧。说是宿命的缘分也好，说是张善琨的法眼过人也好。刚来上海，正是圣诞节前不久，那时节，太平洋战火未起，租界还是租界，深宵酣舞，城开不夜。张善琨为陈云裳而发动宣传攻势，印制了几万帧她的三色版明星卡，乘圣诞狂欢之夜，在跳舞场大事分送。陈云裳的能否演戏，须在后来才见分晓，而照片上的甜蜜蜜的芳影，却经这一送已予以人极佳印象。未曾拍戏而红的，或者靠以往的成就（如原来是名优伶、名话剧演员），或者靠适逢其会的新闻（如本身的强奸、离婚的新闻），惟陈云裳，则先红是红在照片上。

不过单靠宣传只能歆动于一时，到底是还得靠本身的作品。陈云裳的红：先天的长处是别成一格，不像当时的许多女明星是全脱不出东方美的少奶奶典型，她却适宜于穿上洋服，跳跳蹦蹦的少女角色，十足是青春的娇憨的"外国味道"的女学生派头；后天方面则是孜孜不倦地认真学习、认真工作。她有她相当的缺点，譬如腿短、国语不纯粹，演戏的方面不广（外形限制了她），然而都尽力以本身努力与技术帮助而克服它们。

并不是张善琨存心藏着剧本在找寻主角，而是无巧不成书的机遇帮助了他们双方。原来欧阳予倩有一个《木兰从军》的剧本早已卖给了新华，忽来陈云裳一名，看看她与剧中人个性仿佛，便决定由她主演。结果是陈云裳帮张善琨主演赚了钱，张善琨使陈云裳成了名。到底是谁帮了谁的忙？实在是互相得到了好处。

结果，他们是一个得了利，一个成了名。起初是利要紧，接着是名更值钱了。你想一部戏所得的利到底还有限度，而名倒真正成了无价之宝。在这种场合，投资者特别向劳力者表示好意，乃是一定的道理。张善琨更是手面阔

惯、目光较锐的事业家,他对陈云裳,无论在精神上或物质上,简直是超过了对当时任何女明星的待遇,因此不免产生了许多风传人语。对于这些,我们最好当它流言,不要作莫名其妙的揣测,单纯地看作张善琨笼络使自己获利者的一种手段,那就无所谓了。

张善琨对待女明星的无微不至,其实不止陈云裳一人,也不自陈云裳开始。几个所谓熠熠红星,他除了整笔的礼物之外,即在日常开支上,也表示了特别的关心,例如她们的房钱、水电费、电话等费,都例外地由公司账房来拨

沪光大戏院1939年首映《木兰从军》说明书,时陈云裳初来上海,借此一炮打响

付。本来，一般人对老板与女明星或是导演与女明星之间，总像科学家似的，始终予以否定的怀疑的看法，而今既然有"疑"可"怀"，更不会近一步地看看清楚，就随便下决断了。陈云裳当时辄被大家无谓地揣测过，那是无可避免的过程，因为是这种年代，又是在电影界，尤其是与张善琨的合作上。

我们丢开这些，单是说张陈事业上的合作，那倒是中国电影界少有的好榜样：一个初无籍籍名的小女子，在制片家看准非红不可的决定之下，第一次就让她主演巨片，为她做了大大的宣传，结果不负所望，有了成就，让制片家得到厚报……这种种，很像费文丽、狄安娜窦萍、茜蒙茜蒙的一举成名。

加今陈云裳悄然引退，在观众犹有回甘之际再会了，留下了好的印象。她终是中国电影界的幸运儿，也是靠努力而来的成功者，不过她不能忘记了张善琨的识拔。张善琨一贯的作风，是拿巨薪在挖别人辛苦扶植起来的人，只有陈云裳的崛起，是在他手中。若说张善琨对中国电影界有什么功绩的话，我想这倒是一桩。

陈云裳

京戏、电影到话剧

这篇杂乱无章的东西写了一个月,男女之事倒占了一大半,自己想想不免欠通。寻芳猎艳固然占据了张善琨生活的大部分,但是我们不能忘记他是事业家。我想应该来写一点应题的片段,就是所谓"京戏、电影到话剧"。

早就说过,全文不是传记或小史,并不顺年代而写,也不去搜求统计资料,所以现在这个题目,并不是记载他干这三种娱乐事业的流水账,却是分析他对这三种事业的看法和旨趣。其中牵涉到女人的事情在所难免,并不是笔者代张老板甩不开女人,那或是叙述至此非出场不可的角色而已——此乃本节的小小说明。

"笃落——见貂蝉不由我心如烈火,骂一声狗贱人……"当福昌公司营业主任时代,他一面练着大字,一面总逼尖了小嗓子唱唱《白门楼》之类,居然还是小生戏,这时期,已经是大世界捧角之后了。其实,他并不深嗜京戏,哼哼者无非是天天耳濡目染的习惯而已。他之所以办京戏馆,与其说是为了爱好京戏,毋宁说是爱好这种事业来得恰当。那时候办戏馆都是场面中人心目中的事业,不像今日一样,因为自己爱哼几句就开一家戏馆玩玩了。

为什么说张善琨只是当事业干并非嗜好呢?我有说明的。

张老板相信传统的说法"戏子无义",所以他从接办共舞台直到今年租出为止,十几年中从不到后台一次。只有每年夏天的成立纪念日,才勉强地坐在台上与大家拍一张照,此外宾主之间就少有碰头的机会了。共舞台大大小小一两百个角儿,只有赵松樵以前常跑到他办公室,去谈借包银赎行头一类的事,这位赵老板的接触频频是破例的;但由张善琨自动约期相晤的,这几年来只有赵如泉赵老开一个人,是在每年年底封箱之前,约赵老开到飞达吃顿大餐,当面解决明年的公事,那也是一年一度。比之顾乾麟之对麒麟童,完全是南北两极了。

张善琨对于平剧伶人,认为宾主之间只有单纯的劳资关系,明白点说,就

是开戏馆的满足演员所要求的包银，演员则卖足气力为我老板演戏，此外不必有什么友谊的存在，总是远远地避开他们。有几位常在外面游宴的读者要说了："我们亲眼看见过张老板带着坤角儿在玩，你怎么说总是远远地避开他们呢？"是的，张老板与什么秋啊玉啊的坤角儿有过交情，不过那不是为了演戏，乃是一方面花钱，一方面卖色的生意经而已。

说到此道，张老板倒也是京朝派烈士，凡是"礼聘南下"的，不管你在北京天桥也好，是八大胡同也好，只要色相不恶，他都有点意思。反之，对海派，兴致就大大地会打个折扣。特别对于本戏馆的，他倒有兔子不吃家边草的美德，在我所知，只有一回是例外。大概是"八一三"战事前一年，华北巨头萧振瀛出国赴欧，行经沪上，张善琨不知由谁的介绍，也大大地招待了他一番。萧先生忽发雅兴要看看共舞台的机关布景的《火烧红莲寺》，看完了戏，他对戏里的一位姚冶坤旦表示好感，很有大家轧个朋友的意思，这一次，张老板例外地做了介绍人。

他对伶人虽然分绝交疏，但对这一个事业却是有着浓厚的兴趣与自信。你跟他谈平剧，机关布景不必谈，自然共舞台第一。谈角儿，自己戏院里的不是玩意儿出色，便是"价廉物美"。做书的记忆中，他对本馆角儿之从头至尾不说一个好字的，只有一人，那就是陈桂兰的令兄陈鸿声老板。

共舞台的连台本戏固然出足锋头，共舞台的广告也着实脍炙人口，"当心飞过尊驾头上""轧得足里足，铁门叫救命""关照娘姨早点开夜饭"这些名句，一时曾流传海上，虽说是撰广告者的别出心裁，可是这里面张善琨内定的广告原则也不无关系。他对广告，不求精致美观，只求火爆、触目、通俗，那是完全摸透了共舞台观众的心理。他非但有意见，而在共舞台初创还未成立广告部之际，还天天自己动手五行字、七行字、阴文木刻、阳文木刻地撰制广告稿子呢。

平剧之所谓京朝派者，许是太"高深"吧，与观众的距离将愈行愈远；而那些海派的机关布景的连台本戏，则本身离开平剧的本质太远，就只能为一般看杂耍的观众所接受。因之平剧之于今日，逐渐冷落将是自然的趋势（若去芜存菁施以合理改良而蜕变为新型的一种之后，则又是另一种看法了）。而这一种事业又是传统的被握在不知艺事为何物的商人手中，于是它更难得到高的评价与地位。新兴的电影事业则一步步地抓取了观众，电影的新的表现式又被赋予更现实更接近的社教文化的职责（目下那些影片除了形式之

外，内容是否担负这一职责，实在太成问题），因而干电影事业者就容易争取较好的地位。张善琨似乎早已看清楚了这点，他于平剧方面获得初步成就之后，就倾全力于电影事业。

这是民国廿四年的事，他发动向电影拓展。毋庸讳饰，他对电影并没有多深的认识，不过他有他的长处，是不惜工本网罗英才，以求作品的完美；对外界，他则努力于宣传（这是他一贯作风）。我们与其说是他对电影文化的效忠，毋宁说是他拟通过这一关系而争取自己的社会地位。

当创办新华的初期，在旁人看来，他曾经花过不少不必要的钱，他对这些似乎并不吝啬；这种明知故犯的吃亏，不妨说是网罗人才与建立自己的一种手段。反之对发祥的共舞台却是更明显地放在后面，除了谋利之外。听下面一段话便能明白："咱们辛辛苦苦唱了一年赚了十几万，张老板对咱们可并不放在眼里。哈，你瞧那个老是赔本的新华公司，老板不但一点儿不怨，反而很看重他们……"

说这话的是共舞台的角儿们，他们把共舞台比作花烛太太，而喻新华公司为小老婆，说是大太太省吃俭用不讨好，却把乱花乱用的姨太太当作心肝宝贝。

于此，约略可以看出张善琨对平剧院是单纯地看作生意经，却寄厚望与雄心于电影事业。

诚然，那些角儿们有感而发地以发妻与小星而比喻共舞台与新华公司，相当比得有理，然而张善琨自己对这种有失公平的待遇何尝不明白，只是他决定以新华公司作为自己争取地位的第一座桥梁，他便不能不这样忍痛牺牲。所以新华的开始虽然远不能与明星、联华、天一这当时的三大公司并论，可是它也绝不自甘与友联、快活林、暨南等小公司为伍，它的宗旨是："人家虽小，派头要大。"最显明的是出重价挖名角。而电影界的人，相当"世故"，也相当"势利"，对这并非正常发展的新华，虽出重价，也都抱观望态度，深恐张老板以办京戏馆的手腕与旨趣来处置电影公司。渐渐地，渐渐地，看到新华果然是力争上游，而优渥的待遇实在也诱动了心，于是一批批的优秀人材都陆续去了。

举一个例，可以想见当年新华是如何地"要名不要利"。那是邀聘金焰、王人美夫妇主演《壮志凌云》，张善琨竟出以六千元一部戏的代价。六千元，在现在是大世界到兆丰花园的一次三轮车代价，而当时啊，这六千元真是了

不得的数目。朋友，你想想，那位前无古人后无来者的电影皇太后胡蝶小姐能赚多少？薪水加酬劳，拼命凑凑，一塌括子，一个月不过八百多元。再说当时的六千元，若以今昔的米价计算，可抵现在的四万元（倘若现钞掉拨款单还要加两成半呢），钞票纵然不值钱，但，如今四万万元拍一部戏，就使华影的大明星全部"沙蟹"，也是差得远呢。

从《狂欢之夜》等片问世以后，影坛视听，为之一变。告诉你：当时的老大哥明星公司，尾大不掉，已有老大徒伤悲之感；天一公司始终是三千度近视眼，哪里还有什么前途；联华（后改华安）的声誉虽然不错，而内部是各厂之间不能调和，加以经济情形不佳，一直在不稳之中，所以能号召同人者，只有"口碑载道"这一点精神上的慰藉；至于"后起之秀"的艺华，因为从来没有踏上正当的路，糊里糊涂干了几年，已成了"后起之锈"，而新华却在大家泄气声中，倒显出了精神抖擞的样子。

新华公司固然渐渐地规模粗具，口碑小立，而随之而来的，是他个人的私生活的"豪华"，也渐渐地崭露头角。他开始结交显贵，沉湎游乐，挥舞手面，以及制造艳迹，总之今日的一切，从那时起已经有了雏形。所以有人说，张老板的创办电影公司惟一目的是与女明星接近、周旋……这种说法不免过分了一点。或许可以这样说，从影片公司而可能与女明星们周旋的机会，他每一次都是紧紧地利用而没有放松过。

这种的结果，他在事业与私生活两方面的声誉，同时鹊起；但除了享受之外，他没有多钱，在那时候，的确他只要建立自己的地位与声誉，从未想到过应该怎样积蓄一点钱。他相信"地位与声誉乃是用不完的资本"，移东补西，拆天补地，他有他的一贯作风。

"八一三"的炮声响了。事前他与大部分的人一样看法，战事是不可能发生的。但事实上是真的发生了，他一点没有预备。银行钱庄已用的头寸暂时固然无须归还，再要借用当然已不可能。这茫茫的将来呢？除了自己，谁也不能再来帮助，而自己银箱里只有一叠账簿，忽然想到跟写字台的抽屉商量吧。这只抽屉里，平日他把单票与角票都视为累赘而陆续丢在里面，如今一角的、两角的、五角的、一元的、也有五元的……理呀理的，居然倒凑成了四五百元。诸君想一想，炮声刚响的四五百元，实在是一笔不少的逃难本钱。张善琨看准上海不能久居，无论环境与经济都不允许，于是他就带着两位太太、孩子和一位丈母娘（童月娟之母），乘着自备汽车，经沪杭公路而驶回战火

未及的故乡——南浔去。加一支插曲：那位童老太太（当她姓童吧），因为不惯寂寞，又把上海的一位朋友接去作伴。张老板事后谈起，颇有点啼笑皆非的样子。

飞机在大世界门前落下了炸弹，许多人方感到此非久居之地，张善琨阖家也于此后回转南浔故乡。可是乡下实在住不惯，而看看战事也不是短时期中可以结束。张老板不是好静的人，并且经济上也不允许在乡间长度寓公生活。的确，有很多人只有在上海能够莫名其妙地谋发展，他就是这一类的代表人物。

上海租界上听听闸北的炮声，市民们竟也并不看得严重，只是竭力谋自己的发展，张善琨的第一步是让共舞台复活。这时候戏院子里住满了难民，花了相当的钱才把他们赶走。接着而来的问题是没有钱付包银，幸而几个案目头脑之望戏院复活十分殷切，他们倒有钱，他们预付一部分押柜而让共舞台开锣。那时候小角儿都在大世界门前卖红枣汤绿豆汤，生活非常艰困，大角儿也有坐吃山空之势，"非常时期"，什么都容易谈判。不久，台上居然跳出了《民国万岁》《国泰民安》的财神加官，锣鼓喧天地开幕了。人们真也会苦中作乐，如潮而至。

这一个启示对于张善琨很重要，他看到共舞台的好生意，遂决定娱乐事业于战争时期犹有可为。人们愈苦闷便愈想找快乐，并且大部逃难来沪的人都是乡间小康，他们都有趁此机会白相白相的心境，所以炮火不到的租界上，娱乐事业并不会受若何影响。张善琨的这一个看法也许是对的，同时他的事业欲也时时在对他诱促。一等到上海听不到炮声，他就开始在统厢房里摄制他的划时代的复兴之作。原来他的公司处于南市斜土路，摄影场刚于战前粗具规模，一开火，把它打得无法工作。如今不得不借快活林公司的统厢房，权作复兴基础了。拍的是《飞来福》，韩兰根、殷秀岑两大主角的报酬一共是八十元，大家居然喊出"同舟共济"的口号，怡然自得。

张善琨在战后的干电影事业，颇像是汤团店的"擂沙圆"，起先是光光的一颗，一丢到芝麻末屑的筐子里，于是碰到一点黏上一点，越黏越多，也就越擂越大。说他是时势造英雄既不尽然，说是英雄造时势也似是而非。乃是"英雄"凑巧碰到时势，时势就给"英雄"们以机会，于是机会使"英雄"活跃……而相得益彰，孰因孰果，到后来已分不清楚了。他对于这次战事总算没有"辜负"。

其他几家老公司已入于"冬眠"似的,后起的民华、国华、金星,声势都远不能及,于是新华成了唯我独尊的一家。以前是戏院吃香,谁有了片子就得奉承戏院,弄一块上映的地盘,到这时候,一反旧观,戏院都空着在等影片公司的"配给"。按理新华的出品与金城订有合同,然而这时候新光的两位女老板通过童月娟而发生很好的感情,史廷磐主持的沪光完全以新姿态出现,并且张老板也是股东之一,于是张善琨的每张新片制成之后,须睹当时情形而再加以制作厂的名字。举凡片头上写明"新华"者属金城,"华新"者属新光,"华成"者属沪光,他爱怎么办便怎么办,谁也不能反对他。片款则往往在刚有了片名而犹未动手之前就向戏院预支,此后每天戏院的售票所得,他也有"收来用用"的权力。是影坛一世之雄也,在那时期,张老板完全可受之无愧。

精神上固然绝对胜利,但这不是投机事业,盈余到底还有限度,而他本人的挥霍却陷进了无底洞。可以说那时期张善琨的亏空闹得最厉害。于是某巨头说过:中华电影之合并各民营公司,乃是张老板所设计而为打破本身经济难关的一个办法。

各民营电影公司被停止活动后的联合组织,曰"中华联合制片股份有限公司"。除了张善琨,其他各公司都不大卖力,艺华严春堂与金星周剑云是相当冷淡,国华的柳氏弟兄简直就取不合作态度。一方面固然由于被统制之后不能自由谋利,而另一种理由则是对力促其成的张善琨表示恶感。

张善琨对同行的摩擦素来毫不重视,他希望自己的地位能够高升而接近"影戏大王"这一目标,此外就无所顾忌了。合并之初,他把新华的所有变作了现款与中联股票,同时自己又成了中联的常务董事、总经理与制片部长,至此简直上海几个公司就像一把抓在他手里。譬如说女明星,他自己原拥有所谓四大名旦,而今国华的周曼华、艺华的李丽华以及金星的胡枫等,全体红星已有都来归我之势,当时张老板的得意是不难想象。

然而天下之事,正该相信一句俗语:"呆人一半,乖人一半。"张老板使自己在精神与物质两方面都得其利的中联,渐渐地也叫他感到事与愿违。最使他难受的是花钱不能随便,他签过字的付款条子,时常被会计处以手续不足的理由退回。原来中联是个单纯的制作机关,而发行与经济诸权都在中华电影公司之手。它是一个公司组织,什么都不能使张老板的"自由主义"尽情发展,特别是钱,真叫他大大地感到不自由。

而就在最近几年中,他开始做股票买条子,大概是从拿钱不易所得的教

训而起,也幸而如此,他到底还积了一点钱。

张善琨十余年来办事业,一直是独断独行自由自在惯了的。名义上叫作公司者,实际都是他的个人经营,从没有董事会、股东会、预算、查账、稽核……诸如此类的手续。中联则牵牵扳扳地使他感到"陌生",特别是在中联与中华合并而成为中华电影联合公司(简称华影)之后,更有"英雄无用武之地"之憾。他所管的,实际上不过制片部而已,而制片部的预算,也不能叫他要多少有多少。公司的同事都看出了张老板的苦闷,他本人的内心如何,当已不难想象。

不过他的事业欲始终旺盛,凑巧,华影感到胶片来源的不畅,拟以一部分的人力财力向话剧方面去拓展,他就自愿张此一军,为公司谋发展;但不久华影对话剧又有暂缓进行的表示,可是张善琨正对此有着一股热忱,就提出"公司不干我个人来干"的意思——这就是创立联艺剧社的动机。

当时话剧圈里,对这个剧社都"刮目相看",有人说是华影的一支异军,有人倒相信是张善琨个人的经营,但不论如何,话剧中人都不想和它亲近,有一部分更如怨如愤、如惧如疑地说道:"让张善琨一办剧团,这话剧就算完了,糟了。"分析这话的意思,乃是预料张善琨会以另一种手腕来处理话剧,怕话剧的素质从此更改;再怕他以"重金礼聘"的方式挖人,演员的风气会从此剧变。这话传到张老板耳朵里,他冷冷一笑说:"他们算是正派话剧?老实说我办过的话剧团体,当年还勿是一只鼎?那时候他们也不知道有没有看过话剧呢?"

你知道他办过什么剧团,听我慢慢道来。

张善琨以前办过一个业余实验剧团,时期是"八一三"战争前两年。提起这剧团,声势的确相当浩大,导演有沈西苓、应云卫,演员有赵丹、英茵、顾而已、魏鹤龄、王为一诸人,演出的剧目则为《罗密欧朱丽叶》《武则天》《太平天国》,假座卡尔登上演。张善琨所投下的资本是五千元,实在是那时候的一切物价太低,办布景板、灯光、道具、服装,都可以绰有余裕,而且还能力求上乘。

这样正式经常公演的职业剧团,那时候除了专跑码头的中国旅行剧团之外,"业实"倒确是一支异军。观众似乎也从未看见过如此排场的大戏,所以博得很好的评价。平心说,这个剧团在艺术上的成就如何暂时不谈,单说他以职业剧团的面目经常公演,倒是为后日的职业剧团开其先声。

那时候演员们真是百分之九十以上基于兴趣，拼命地排、拼命地演，他们心目中是演出第一。不是说今日的演员们的素质远不如昔，天公地道，那时候的吃饭问题乃是不必挂在心上的问题，一个月拿二十三十的，不仅膳宿无虞，也可以呷咖啡跳舞小小地浪漫浪漫了；而现在，赚个卅万四十万的只能糊口，难怪东也听见闹脾气西也听见闹蹩扭，艺术家一样要吃饭，难乎其为非常时期的艺术家了。

"业实"到后来关门，没有赚钱，不过多了许多布景板、服装与司泡脱灯。虽然亏本，而张善琨毫不懊丧，反而是满意，因为"我办过了顶出风头的剧团"。其实他自己并不顾问内部，只是答应了不惜工本、力求富丽的原则，这是他的事业方针，也是他的长处，不过这几年来已渐渐地有了改变，许是年龄关系，许是经验所得。

张善琨办联艺剧社，显然抱有不小的希望。分析起来，大致有几种原因：第一，环顾上海话剧团体，或者是内行的"小本经营"，或者是外行在被"消化钞票"，而他自信既是办游艺事业的老手，又是实力雄厚的资本家（与一般剧团相较）；其次，华影对此事既然无意于此，他就格外要干它成功，以显显自己的眼力与手腕；再者，还是那句话，他有事业欲，他有大资本压倒小资本的托辣斯的雄心。

不过这年头儿话剧团体可真不容易办！卖座没有把握，人事也难于应付，但张善琨明知不容易干，却决定要干它一干。他感当时的话剧中人根本没有什么感情，他就以厚薪来号召演员，分甲乙丙丁四种薪级，是三千、二千、一千五、一千。在当时，恕笔者再来一个寒酸的比喻，杜米是一千三四百元一担，甲级演员可以拿到两担米的酬劳，不啻现在的一百三数十万，而其他剧团，最多不过是千余元而已。生活逼人太甚，完全作为一种生意经似的，邀请到了一个相当坚强的阵容，报上名来，男方是张伐、孙芷君、穆宏、韩非诸人，女方则是沈浩、梅村、陈璐、韦伟、汪漪诸小姐，称得上齐整平均的了。

张老板在国际十四楼设宴，与同人行初见礼，并说明了创立的经过与自己的抱负。并且即席宣布以《香妃》第一炮，剧本出朱石麟手笔，导演则由刘琼担任。朱刘乃是电影界的红人，对号召力有不少帮助，同时更因为当时的剧坛编导尚取观望态度。"你们不来，我也有人！"张善琨认为朱刘二君打头阵反倒是一着妙棋。

熟悉联艺内幕和《香妃》的人，都代他们存岌岌可危之念。

《香妃》在兰心上演,居然出于一般同行的意料之外,卖座常能保持在水准以上。论戏本身,不能算是顶上好戏,演员也只是平均,没有一个出人头地的"角儿",卖座倒不能不归功一部分于张善琨的"豪华政策"。《香妃》的

演出京剧的共舞台

1935年2月3日,新华影业公司首部出品《红羊豪侠传》在《申报》上刊出整版广告

张善琨亲笔题词的《红羊豪侠传》特刊封面

金山、周璇在影片《狂欢之夜》中的表演

观众,看到那些黄缎朱栋的皇宫布景,都认为浩大富丽;原来那一时期:《秋海棠》的盛况早成过去,新艺已经在半休息状态中,苦干则远走天津,上海的话剧,有绚烂已极渐趋平淡之势,看到那样火爆的布景服装,都不免相当惊异,而认为满意。不过据一般内行说:《香妃》的所谓豪华,过于"海派",不合正统话剧的标准,评为"不足为训"。不论如何,"豪华"却有助卖座不少。此后联艺的《文天祥》《武则天》《艳阳天》乃至《海葬》《袁世凯》诸作,都走向"不惜工本富丽堂皇"的一条新路,虽说其他方面不无功绩,而这有一点总是联艺号召观众的特色。

然而话剧之人事纠纷,一若是传统的决定。联艺也免不了如此,盛极一时的联艺,竟因扩大分店到丽华而加重人事纠纷,乃至前途渺茫,结果张善琨表示无意经营,从此让渡与人——话剧托辣斯成了泡影。

上海联艺剧社演出的话剧《香妃》特刊

与某女士的悬案

某女士:"张老板对我说,有一天,说是我的薪水太少,想来不够开销,十分同情我,可是公司又不能随便把我的薪水例外增加,所以很尴尬。想来想去,张老板摸出一张五万元的支票给我,说是他给我的津贴,以后,要是不够的话,只要向他开口,他还可以帮我的忙。可是我没有要,说什么我也不要,我怎么能要呢?我明白,这钱不是随便可以拿的……嘻嘻,嘻嘻……"

说这话的小姐,是华影的一位后起之秀。有一天,人们大刀阔斧地问她这呀那呀的,她就得意洋洋地这样说了。

这一番话转弯抹角地传到张善琨耳朵里。某次,在他宴请各导演的席上,偶尔来了一个机会,他就发表了下面的一段话,乃是针对某女士而言的。

"××在放声带(注:"放声带"是一句电影界的术语,哗啦哗啦向众人宣传的意思。声带就是有声片的边缘的一条,银幕上的发音系自此声带而来。张善琨于兴奋之际,对同人们也常常有这些术语,以增加谈话的风趣),说是我动她的脑筋,真是笑话奇谈。讲给你们听听吧,有一天,在××地方吃完了饭,她坐着我的车子回去,在车子上,我噱噱她,问她白相去哦?她说:你说到什么地方我总奉陪,只怕高攀不上!大家想想看这话是什么意思?要是我真有意思,还不跟着我走吗?可是我是一记噱头,谢谢。车子送她回府,再会再会。"

这一番话言来去语,乃是今年初春盛传于电影界中的。至于到底是谁有"胃口"谁没有"胃口",天知地知他知她知,你我都是局外人,谁是谁非从何断起?

笔下与口才

张善琨当年在乾坤大剧场力捧坤角之时,不知道他姓甚名谁的人,都叫他"大学生"。这是事实,他是交通大学出身,不过想不到此后的出路,却是与所学绝无关系的游艺事业。

后来有一部分人以为他开的戏馆,便认为他墨水不多,看作顾竹轩同类的人物,这实在是不能同日而语的。他能写作得相当清通,他又有一手仿佛柳公权的好字,跑到应酬场所,飕飕飕地健笔如飞地签名,着实叫人赞不绝口。不过,附带地告诉诸位,上海很有许多白相相的名流,他们也能把自己的尊姓大名签得像样,可是他们可称为"举一反三"。此话怎讲?原来他们每天在府上,举着一支笔反来过去只练习自己姓什么叫什么的三个字而已,除此之外,他们是"分绝交疏",陌生之至了。

张善琨的口才也是好的。你听过他的演说吗?那你以为我是过甚其词了,是的,大庭广众之前的演说,我也不敢恭维。第一,他那口湖州官话,在演说的"形式"上已束缚了他;其次,作为煽动的怒吼的深入的演说,他都谈不到,不过在公司里的讲解剧本(新戏开拍前,例须召集全片人员讲一遍剧情),导演先生尽管是摄影场经验丰富,而要讲得生龙活虎引人入胜,那是谁也赶不上他。有一位导演先生说过:"我们看看自己拍好的戏,倒不如听张老板讲讲来得动人。"即此一点,你当相信他的口才不弱了。至于请他坐在跳舞场里对付三五个甚至七八个太太小姐或是舞女交际花之类,那简直会听得大家乐而忘倦不愿离席。

不谈魄力手腕或交际等,单说他的笔下与口才,在一些京戏馆老板之中,毫无愧色,他是鸡群之鹤了。

"应付应退备忘录"

张善琨的办事业,以一分实力干三分市面,再加以本身的"手面阔绰"一无预算,所以开出去的支票极少能够如期解付的,有几位说笑话朋友,拿到他的支票都叫作"包退包换当场试验"。

前几年,三洋泾桥有一家小小的信托公司,张老板有一个往来户头,这家公司的做生意真迁就,迁就到如何地步,听我道来:譬如今天到期的支票,大大小小一共二十张,总数是十万元,但解到的款子只有五万元,粥少僧多,自然有一部分要"请与出票人接洽"了。按理说,那二十张支票的持有者,谁先去收应该就谁收到,迟来者只得原票带转。但事实上不然,张老板的账房先生当解五万元款子之时,另附"应付应退备忘录"一张,写明了哪几张非付不可,哪几张可以叫他退回转去。信托公司的柜台先生,就凭着这份备忘录"为客户服务"。这样的精神,想来其他的钱庄跟银行是从所未有的,幸而他们的买卖也真清,行员们反正都闲得发慌,为张老板服务服务,倒也未始不是消磨时间的办法。

"你说张善琨老是退票,不要犯刑事吗?"不,退是退票,可是过了几天,便会解清。关于对付他的退票,有特别办法,若是不得其法,准会弄得面红耳赤,不欢而散。

李先生的对症下药

那位李先生拿到了张善琨的退票,比谁都有办法提早兑现,连张老板的账房先生也赞不绝口。你看,这位李先生拿了退票,就跑去静静地等着。看见有人,绝不开口,等呀等的,一小时两小时只得耐心等下去,要是简直没有机会,他也就算白跑,只要一隙可乘,他就轻轻地进去,轻轻地说:"张先生,倘使便的话,请你掉一张……随便几时的。"说着,手里拿着那张退票,做出进退两难,完全是其咎在我的样子。这种作风对张善琨是对症下药,你非但毫无盛气反而陪笑,他在内心也有了歉意,上海游侠儿所谓"侬拨我面子,我拨侬夹里"。这一来,他就立即按铃,把账房先生叫进来:

"李先生这张票子,马上掉现钞给他,这张票子马上付,晓得哦!"

账房先生想,一笔钱早已派了用场,李先生的退票叫我拿什么来掉给他呢?可是他不能这样回答老板。跑到外边,再跟李先生商量商量,缓那么一两天,一准付清。

李先生说,张善琨是顶要面子的人,只有如此,我才能早点收到钱。我们是做生意的,难道真拿张退票去告他不成?

张善琨是绝顶聪明人,他何尝不知道姓李的完全在做戏,不过他的戏做得好,我的戏也不能马虎。这个世界,说穿了还不是骗来骗去而已。

赌账第一

前两天，笔者谈到张善琨的支票有老规矩："当场试验，包退包换！"读者或以为太挖苦了他，不，我是记实，何况他自己也坦白承认的。不过他的支票并非有支皆拒，无票不退，那也得看情形，而且颇讲道德的样子。大抵赌账第一，慈善性质之类的其次，同人的薪水再次，而在他看来最不重要的当推与他往来做生意的票子。

他是有理由的：做生意者是有求于他，而且赚他的钱，所以多欠几天一无关系；到后来跟他来往的商家看出了这一点，于是卖给他的货物就得加上拆息；至于慈善性质的如孤儿寡妇或是残废养老的捐款之类，他也尽可能要设法如期兑现，决不叫自己行善不成反而落得一个坏名气；至于赌账，那就决不用持票人多费手脚，到期一定解清。有时候旁人看看真代为"肉痛"，接连几天把全部心机都费在掉头寸，如卖股票、押条子，目的是为了解赌账。有时候，竟把共舞台十天或半个月的售票所得"预约"出去，也就为的这笔款子。

接近张善琨的人说，他的糜费于女人身上者，外面人听起来，名气虽大，而数目实不及负去的赌款。

为了刺戟与交际

张善琨的好赌,一种原因是为了找寻高度刺戟,另一原因则是借此而与显贵们交际。

大概杜米才卖六七百块一石的当儿,他打的麻将是洋细幺二,这是底码,实际上得将底码以一作三十计算。这样的进出可还不够他们刺戟,等到终局之际,再以一粒骰子杀浪浪地在摇缸里一摇,摇出六点,则所负的总数须按六倍付账,摇出五四三二,都依次类推,只有摇出一只幺,算是输家"不幸中之大幸",一作卅就算了。

那时期,上海莫名其妙的人物更多,他们要钱真容易。人们有了钱等于犯罪,他们向你开口要钱就是最后判决。像那些人,有取之不尽用之不竭的"库存",他们尽可以豪赌,而张善琨,他的一贯作风是紧跟着"时代宠儿"。以一个收入有限的商人而如此豪赌,真使他弄得焦头烂额,而旁观的人们不禁暗暗叹息:"善琨犯勿着去结交迭排人!"但他却为了找寻刺戟,几乎像色情诗人所说的,"连女人的屁股也懒得摸了",只要摸牌。

常言道:嫖全空,赌一半。虽有大负,总也会有大胜。不过张善琨的赌钱倒应了天津人的一句俗语——"耗子玩儿牛",进去满完。其一,他的技巧不行,譬如打麻将,副副只管自己做大牌;再说打牌九,赢了没有个完,越输倒越有劲。同时,他之与大亨们同局,原是借此交际交际的意思,处处得顾到不叫衮衮诸公的扫兴。这样的赌,先天既不足,后天又失调,你叫他怎么不送钱?

你想他事后会抱怨或是后悔么?不,他从不这样想。这与其说他对于赌博的勇敢,毋宁说他重视与显贵的来往。我总说过,无论换一个什么环境,只要是当时的大亨,他都愿意"大家交交朋友",除非对方没有这个兴致。实际上,跟他来往,在权贵们十九是"欢迎得很"的。

譬如对付韩兰根

笔者在前天谈到张善琨的付账,次序是:赌账、捐款之类,职员薪水,最后才是付货款。

关于用人薪水,这里面也有迟发早发的等级。举一个大家知道的韩兰根为例吧。譬如他,就不大敢向张老板去要薪水。战后,韩兰根东弄西弄,算是相当不错,电影公司的收入实在养活不了他,一切开支都得靠自己去"捞外快",大家羡慕他,传到张老板耳朵里,更当他真的发了横财。有时这只瘦皮猴想去要钱,刚想开口,张老板先出口为强了:"兰根,阿有办法去掉张票子,××万!"其实张善琨并不存心要韩兰根帮忙,不过这么一来,让对方就觉得开不出口,而且他们有师生之谊,"老头子"开开"小脚色"的玩笑,你还能认真不成?

韩兰根

对付韩兰根这一批所谓"该血朋友"如此,但对付另一批真正靠此籴米买柴的同人,他倒肯尽力而筹付他们的生活费的。再举个例吧!譬如那位一板三眼的导演马徐维邦,非但没有其他生财之道,而且同级的导演之中,他的所得也是特别少,因为导演的固定薪水不多,大部分还靠每片的酬劳(现在是包账性质,非常时期的非常办法,又当别论了)。但马徐是特别慢车,旁人两部三部都完了,他往往刚拍成了半部。张善琨常对他说:"侬格能样子勿对格,自家寻自家开心!"爱他的

才具,也同情他的收入微少,虽然不会例外赠与什么,不过对这种真才实艺的穷艺人,至少发薪水总能提早一点。

这种因人而异的办法,实在是不科学的,然而张善琨的对人对事,往往都凭一己的看法,他有他自己选定的理由。

看！他的"冒险事业"

说上海是冒险家的乐园，张善琨该是"冒险家"之一罢。虽说十年来的时代演变造成他今日的地位，而每一个机遇的抓住，却在他本身的冒险精神。

最足以表现这种精神的：第一件该是"西湖博览会"。读者诸君乎，不

新华歌舞班全体在西湖博览会上合影留念，前排第一人为班主童月娟

是我今天提起,大家怕已印象淡薄了。战后的一切,千变万化,诚然,相去三年五载,辄有隔世之感。话说这个所谓"西湖博览会",乃是二十八年秋间的事。其时,张善琨重整新华,情形一天比一天好,"寂寞的影坛啊",只看见他的活跃。他心雄万夫,有独霸之志,从徐懋棠手里租进丁香花园作为制片厂。具有园林溪涧之胜的摄影场,在中国倒确是少见。张善琨心想:以前就在这个地方,以大沪花园名义着实出过锋头,如今我再加上"开麦拉技巧",以"人定胜天"的电影布景加以改革,难道还不能号召游客?原则便这样决定了,最难的用一个什么名义,"大观园",不好;"故宫博览会",也不妥;最后决定曰"西湖博览会"。这个名称在东南士女原有深刻印象,加以战事之后,交通不畅,居处租界的上海人,都渴念着山光水影的自然景色,一听到"西湖搬来上海""一脚就到西湖",谁不怀着半信半疑的好奇心理,而都想一见为快呢?

在那时候,这个噱头确实轰动一时,一部分男女明知道不会满意,却是顺便看看摄影场的秘密与明星们的庐山真面目,而大批避难来沪的乡下土财主们,则更不暇研究什么,他们兴冲冲的完全为开开眼界而已。

"博览会去!""白相西湖去!"闹得沸沸扬扬,连英商的中国汽车公司,也特别把七路公共汽车在这里设了临时站:"西湖博览会到哉!"情形仿佛到逸园看球赛的廿二路红车子。

"双十节",西湖博览会开幕,人山人海的观众啊,进去了。

他就这样的啧啧被赞

张善琨是一不做二不休,每天出版一张《西湖博览会日报》,动尽脑筋弄得它一本正经,正合了上海人一句俗语——"做足输赢"!

门票是五角,日报卖五分,丁香花园的拥挤,比旧历新年的白相城隍庙还要拥挤,怀着"晓得是记噱头,就看看侬格噱头"的犹疑心理进了博览会大门。最先看到的是刚到杭州车站的清泰门城垣,隐隐地火车的汽笛约略可闻。"噱格噱格!"人们暗暗称赞,真所谓人骗人,骗煞人也。

此外是原有的小型游泳池上装点了三座泥"潭",插上了若干枝叶,名为"三潭印月"。又是三夹板锯成了大佛像(现在的新城隍庙也是三夹板菩萨,是抄老文章了),四壁上大大小小排列着你拥我挤,称之曰灵隐寺的大雄宝殿,开幕之日,特请颜惠庆与一位什么高师主持开光大典,让菩萨也演了一次戏。

又是城站隔壁发现了紫云洞,平湖秋月背后则是虎跑龙井,紧偎着孤山

西湖博览会上的三潭印月之景

放鹤亭的却是九溪十八涧……西湖搬到上海,西湖十景也都迁地为良,都说"瞎热昏,笑煞人",但西湖博览会却是成功的,成功的不是会的本身,是张善琨出噱头的啧啧被赞。

事前有人劝阻说花那么多资本,没有大意思,张老板说是预备以此改为大观园布景,接着就开拍《红楼梦》。其实这是不可能的,张善琨的答复乃是饰辩,他的目的为着让上海人认识张善琨的办"游艺事业"的精神、目光与魄力。这一着对他此后几年的事业很有影响,加强了他的自信力,而后来办失败的张园却是直接害在"西湖博览会"这一着棋子。

对她俩是"公平交易"

翻阅《光化》六月份合订本,我在执笔本文之初,曾说过张善琨决定把自己的一生艳遇,于晚年杜门谢客之后,记述出来以飨世人。果尔如此,法兰克·赫里司的《我的生活与我的恋爱》(普通译为《我的性生活》)一书,将不能唯我独尊了,至少是在中国读者之前。

他之所以如此决定,是不惜将许多桃色经过就此淹没,同时为顾全对方的女性们的声誉起见(同样的是为了自己),不便提早公开。但这里应有一点补充,他在少数熟人面前曾说过:譬如某某和某某两位"同事",现在就可以率直承认我们之间的关系。

这是为什么呢?他有理由:

那两位小姐在与他"热爱"的时期,既不是有夫之妇,也不是白璧无瑕,她们俩予人的印象相当微妙。所谓"微妙",颇有"这个调调儿无所谓"的意思,所以张老板对于这两位"同事"的秘密,认为没有守口如瓶的必要;而且,相当刻薄地加几句:"并不是我拿金钱和地位去诱惑她们,实在她们很欢迎我的诱惑,所以算来算去,这是公平交易!可以问心无愧。"

是的,我们可以相信张善琨的解释。有许多女人们是禁不住男人的各种诱惑才就范的,但自有少数女人,在事情没有发展之前,她们把男女的关系早看得一清二白,认为原是有无相易各得其所的一回事而已。张善琨所说的两人就是这一种。

至于这两位女"同事"是谁,笔者得忠厚一些,"恕秘"了。

十足失败的事业

前几天曾谈过张善琨的"噱头西湖博览会",后来的举办张园,该说是他记起了那次博览会,觉得相当成功而起的,但这一回却十足失败了。

张园的老板只有两人,除张老板之外,就是李祖莱,他也是战后急起直窜的幸运儿。李祖甲李祖乙之类,电话簿上有好几十个,都是宁波李氏大族(除了李祖虞)。其中很有几个做过一番事业,不过李祖莱原也平常得极,直到"吴大队长吴四宝"来往之后,时来运来,就只见他一天一天地窜,后来竟跳进中国银行沪行而任协理。中国银行向来故步自封,门户极深,他却平地一声雷去身居高位,即此一端就可看出他"窜头势"之一斑了。

当时张李二人,加上一个已故的樊良伯,义结金兰,感情好得亲如手足,所以合在一起,弟兄二人做了张园的老板。

提起开张园,不过是张善琨心血来潮灵机一动而起。先是听说大陆游泳池要出租,游泳池这买卖一年一度实在没有大意思,张善琨认为老法生意人不能利用,糟蹋了大好地盘。他脑筋一转,计上心来,说声"妙呀",以闪电手腕租了下来,并且声言决定改为终年不断的新型游艺场。大致是:搜罗若干电气玩具,弄成当年明园一般,而另一部分,则抄他自己的西湖博览会的老文章,以布景做到巧夺天工的地步。当时他约略说出这样的计划:

"到夏天,我们全部搭出雪景,有真冰真雪;到冬天,改为全部春景,桃红柳绿,赛过白相杭州……"

大家听了,连声说"好极哉,好极哉"。一部分人根本不暇思索,吃吃豆腐跑跑香槟而已。定下资本卅万元,张李各占一半,有些顺风使舵的轧一脚热闹,助助老板的兴,你一千我五百地也写了一点,算在张善琨的名下。李祖莱在当时已经殷实可靠了,张善琨倒还是两手空空,不过他不怕,自信一定有办法张罗。

这一个组织,定下了俗极俗极的名字,叫大发公司,可是不能便叫大发游

艺场,还得想个游艺场所的名称。叫什么呢? 有人献议曰:"叫张园阿好? 上海滩浪出过锋头格,啥人勿晓得,真正鼎鼎大名……"大家连说:"好极哉,好极哉!"张善琨笑眯眯地不置可否。后来经过李祖莱的全部同意,就决定用"张园"两字。一切噱头,都由张善琨全权决定实行。

张善琨的办事业,可以说有魄力肯冒险,反过来,何尝不能说毫无计划,做到哪里是哪里呢? 你听我说:跑进大陆游泳池去筹备张园之后,看到隔壁有一块空地皮(现在建成静安新村了),一打听,说可以出租,系外国地产公司所有,租金须按美金两千几百元一月计算……张善琨要租,认为这些都没有问题,但最后还有一条:"如地产公司因出售而须收回时,则于前两星期通知,承租者须将地上之建筑物全部拆除交还,不得以任何理由拖延……"这一条,张善琨也答应了。其实这是最大的冒险,万一租了三天五天就来个通知,两星期后也得出清交还,对方是外国人,一点不能讲什么交情。

张善琨开发的张园

张园给他的教训

张善琨不顾这些,竟然把它租赁下来,而且计划一天一天地扩大,他非常有成功的自信心。

在旧历十二月的一个月中,他动员了几乎整个电影界的木匠、漆匠、泥水匠来从事布景化的全部建筑。有山,木条与泥土搭成的山;有水,大陆游泳池里放满了水;还有什么迷魂阵、邓尉看海、香雪海、飞瀑等人为的天然景色;再有电气飞船、电气跑马……科学游戏;再有仿旧张园时代的康生美马车,白相天平山的轿子。这许多异想天开的白相,老实说真贴对上海人的胃口,听听那些计划,看看各种图照,谁也会担保一定门庭若市的。

到大除夕开幕了(二十几天的日夜赶工,预算要一天不能下雨,才能完成。果然如心如意,旧蜡的那么多日子竟然天天放晴,"人定胜天"? 真是太冒险了),游客人山人海地挤进来。张善琨一听游券卖掉一万多张(每张一

张园泳池中的陈云裳

元），心中的快慰自不必说。年初一、年初二当然也拥挤不堪，年初三下了雨，就打了折扣；年初十之后，却一天不如一天，到正月半出灯会，抬搁……也难救厄运，后来就成了冷清清的半淞园。

这样的噱头到底只能号召一时，人们没有一玩再玩的胃口，就是无穷景色的西湖，至多玩半个月也腻了，何况是一目了然的这个弹丸之地。其实，张园出锋头的命运，早注定了是个短暂时期，但张善琨是明知危险而非干不可的，如此才显得他的胜人的魄力、异常的眼光以及唯我独尊的游艺事业巨擘的手腕，所以直到结果他不肯承认失败。他是这么一个自己坚强的人，你有什么办法？

不过，这对他到底是一个很好的教训，从此他不敢再做太冒险的事，渐渐感到怎样才能赚钱，才是干事业的第一要义。

谁也看不出将走了

张善琨的悄然离沪，陈燕燕事后方知，最怪的是连太太张英麟也说并不晓得，这一点不再去研究它。不过外界的人，知道的简直绝无仅有，有些朝夕相共游宴不离的朋友，事前也都一些看不出动静。

不过到事后，大家都从"恍然之中钻出一个大悟来了"，想想这想想那，都是他安排停当而预备一走的张本。说来说去，别人到事后方知并不稀奇，而陈燕燕对自己的床头人也看不出来，实在要说她太老实了一点，何况行前的两天给以五百万现款与若干股票之类，多少也该引启她的疑窦，然而不，她竟木然不知，真个是妙不可言。

话说去年冬季，张善琨辞去华影制片部长之职，旋以总经理有位无人，就让他去代理一了阵。按理说，这是有权无柄的调动，张善琨对公司也不再起劲，每天上午十一点钟去画个卯，吃饭时分出来就算了。那时候大家都说张善琨与华影的缘分满了，有人想到他也许会有新的发展，可是不多几日，因为各导演包戏问题无法安排，又把他从病床上请到公司里，许多别人舌敝唇焦了几天的问题，他单刀直入先从钱的方面谈判解决，一了百了，什么都迎刃而解；同时三言两语再决定了炒什景、全家福的"万户更新"大会串影片，并且拍拍胸脯保险可以卖多少钱，一切都显出此中老手的颜色。另一方面，又以他个人的活动，为公司设法弄到若干借款，这时候，大家看看张善琨在华影又见鸿运当头，似乎不再有前一时倦勤的意思，至少在那时候看不出他会悄然而去。到现在想来，后来关于他个人几桩事业的一刀两断，到是实在要走的张本呢。

怀着一切一走了之

今年年初,他忽然把共舞台租给了高足周剑星,把天蟾舞台还给顾竹轩。这两件事到现在想来,原来是他决定要离开上海的预备工作,但当时谁也想不到。

"善琨为什么连共舞台也不干了?"当时有很多人这样问起,以为共舞台乃是他的发祥之地,他的事业的根本,什么都可以放弃,怎么共舞台也可以不干呢?的确值得奇怪,不过大家以为近年来张善琨做惯了大市面,共舞台不在他的眼里了。这话的意思是:张善琨近来早改变了商业方针,把最大的物力与精力都扑在金子与股票之上。你想,做了这种买卖,再叫他去做按部就班的生意,宛比赌惯了沙蟹再打扑克,推惯了牌九改搓麻将,你说还提得起什么兴致呢?这么一想,人们也就没有其他怀疑了。

离沪前的几个月里,听说他卖掉许多股票,租出了共舞台,结束了他所手创的华成实业公司,赎回许多押出去的钻饰物品,总之一切可以变成现款或条子的,他都尽可能地让它实现,打算不再留一点牵丝扳藤的事业,以便怀着全部财产,一走了之。平常以为他糊涂,原来早已胸有成竹了。

他到了内地怎么样呢?我们毫不知道,除了报上有一点无法证实的记载之外。照我们想,他到了内地也不会有什么平步青云的希望,不谈其他,单说他平日的恣意挥霍、豪华奢侈,也不能叫人们同情吧?

看一看他的长处短处

张善琨的半生——从自立门户开共舞台而新华影片公司、参加华影,直到悄然出走这十几年中,差不多没有遇到过什么重大的打击,所以每遇一次风浪到来,他从来不会看得严重,于是遂养成了下一次进行事业的更大的勇气,使他惯于冒险。

张善琨是赤手空拳打出天下来的,他好名,好干事业,所以颇有正统的游侠之风,相当地做到疏财仗义。老实说,在他所接触的社会圈子,能够做到游侠儿的美德,就容易立住脚跟,而使自己的地位向上升腾。不过到最近一两年,他已渐渐改变了这种个性,换句话说,就是把金钱一天天地看重起来。大概是人到中年,望望漫漫的后半世,不免有了这样的转变。

张善琨的干事业,有魄力,说干就干,自信力强,成功固佳,不成功也要硬错到底;而有一个大坏处,对于处理一切一点点不科学化,完全听凭个人的当时兴趣。大家说张善琨全部事业的一本总账都在他自己肚皮里,以此一点,即可想见其他。若要成为新时代的企业家,这种作风不改,那是无法生存的。

今后的张善琨不知道将如何找寻他的出路,无论如何,我想不会再有以往那样叱咤风云的地位。老实说,在他所一帆风顺的过去的上海,他可以立足,而以后,断然没有那么容易,除非这糊涂的社会永远这么胡涂下去。

向读者诸君告罪

向读者告罪,东拉西扯以"影戏大王张善琨"的这个标题,整整地骗了诸君两个月。一来是作者没有生花妙笔,二来是不能不顾到许多人事关系,冲淡甚至隐掉若干。譬如谈到他的私生活,大家知道张善琨与女明星们的一本往来账目,其中大有文章,不过我们却不能以全部所见所闻,赤裸裸地捧给诸君。笔者明知道读者在这一点上会表示不够过瘾,然而也只能向大家作揖道歉了。

纵然如此,也还有人说,写得过分了一点。我想除非根本不写,要写,这样应该说是很心平气和的了。譬如谈到私生活,若是写张善琨为坐怀不乱的男子,非仅读者会哈哈大笑,认为笔者瞎三话四,而且对张氏本人,这倒真成了大大的讽刺。

原先,笔者接受本报之请而答应写这篇东西时,自问可以写得非常充实,结果如上面所述的理由,而牵牵扳扳到如此局面;早知道会写成这么一篇,老实说我也不想写了。真个是"早知今日何必当初"!

他日若与张氏相见,他读了这篇东西而认为"太不够朋友",那末是他自己"太不够朋友",因为他没有自知之明。

其实张善琨对整个上海不是了不起的人物,不过对大批影迷却是一个神秘对象。本篇之作,乃是为了影迷们,惜乎结果并不神秘,抱歉抱歉。

艺 海 沧 桑

原载于1947年9月1日—12月29日《正言报》

徐碧波

郑 重 声 明

在开始记述事实之前,得预先声明,对于局中人,决不存心攻讦,和意图挑拨;不过"无夸无讳"这一点,却必要做到的。不过为了笔者向来不记日记的缘故,前尘影事全凭脑幕里,回映出来,也许对于地点和日期,有错误的地方,那是免不了的。

序　幕

　　本文绝非专记陈账，徒取人厌。尽多基于夙因，参厥新得；亦有今日后果，可证前尘。凡经历见闻，悉成资料，无夸无讳，俾存其真。缘下走滥竽剧影两业，垂二十余年，渊源不可谓不深，惟以习于顽皮，未敢与时流争竞，谨饬自守，落伍堪讥，念时日逝去，不复重来，爰草斯篇，以资印证，知吾罪吾，用质高明。

徐碧波

从女人说起

说老实话,一个含有戏剧性的故事,不能没有女人。没有女人,可就不成为戏剧!同时观众们对于一个戏剧里,没有女人的话,可以说准会掉头不顾而去。

戏剧里非但要有女人,并且女人还要年轻漂亮,方才能够为老板们叫座,博得观客们称赞。我们编戏的,虽然不一定为了凑观众们的趣,硬要把女人加进去。但是事实告诉我们,越是女人多的戏,越是情节繁复;关于编制方面,也比较来得容易。同时在不枯燥的状态下,居然自己也会对着那剧本,作一个会心的微笑。

举个例子说:《孔夫子》是一部多么伟大纯正的影片,以至圣先师的严肃姿态之下,当然轧不进女人的啦。可是灵性四映的费穆先生,他把一代尤物南子编了进去,能说他不合理吗?当然观众们,也为了影片里有了南子的缘故,也可以调剂着孔子恓惶沉郁的空气。在艺术引人入胜情调上,也获得相当的成功。可是终于因为南子不是该片女主角的缘故,可惜一部震古烁今,花掉了很多人力物力财力的巨片,却成了告朔的饩羊?于此足见国人看戏剧的眼光,显然只重女人,很少注意艺术的了。

但是外国人何尝不是这样。且

费穆导演的《孔夫子》影片特刊

看肉感影片里的群女艳舞,还要作风大胆,裸着上体,赤了大腿,凭着科学的造诣,施上了五彩颜色,更觉娇滴滴越显红白。而我国的通货,便一船一船地换到外洋去了。

呜呼——伟大的女人。

得天独厚的胡蝶

上

说到电影女演员,能享着盛名而站在时代尖端的,至多十来年。不过胡蝶女士却是例外。

只要瞧二十年来,使大部分影迷,认为顶儿尖儿的名角儿,像杨耐梅、张织云、殷明珠、韩云珍、黎明晖、毛剑佩、阮玲玉、王汉伦等,有的红颜老去,有的已为人妇,有的墓木早拱,有的穷途潦倒。归宿虽然各各不同,而影迷们对于她们的印象,早经遗忘却是一致的!

惟有那位从影历史,已有二十多年的胡蝶女士,虽然年龄超过了四十,至今还是盛誉不衰,受到大众的欢迎的。

按胡蝶自从嫁给潘有声氏以后,曾经息影家居了好多年;沪上抗战以后,她便悄然去港,当时港地小规模的电影工厂,正在风起云涌。她就在那里重作冯妇,拍了几片,即转赴陪都,依然从事摄戏工作。因为后方器材缺乏,和设备的简陋,所以没有多大成就。胜利以后,她再度留驻香岛,被大中华公司罗致了去,又拍了好几部影片。最近在上海开映的《春之梦》,就是她主演的,在戏里她从十六岁小姑娘扮演起,一直乔饰到二十多岁的少妇为止,居然还能敷衍过去。考她得天独厚的地方,就靠着丰腴两字。

和她同时拍处女作影片《秋扇怨》的另一女角色徐琴芳,还小她一岁,如今就显得衰老瘦损,别说还可以饰跳跳蹦蹦的大女孩子,就是要扮一个雍容华贵的少妇,也不可能的了。年龄不让人,这真是悲哀的事!

在本年一月份,某报曾有占了两大幅地位的《上海影坛三十年》特刊详述电影事业创始和逐渐进展的情形,关于大体是很完备的。不过对于以往各公司代表作这一栏,别家公司笔者却记不清楚了,而对于不才自己服务的友联公司,却觉得把《儿女英雄》替代了《秋扇怨》,似乎有些不允当。

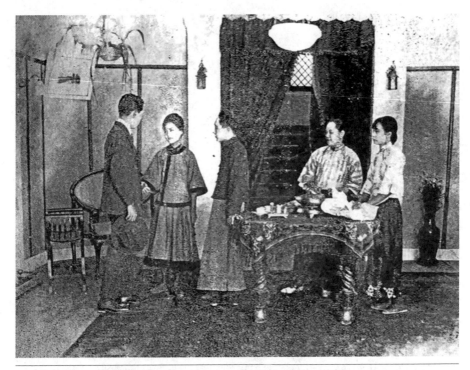

影片《秋扇怨》(1925年)中的胡蝶(右一)、徐琴芳(右四)和林雪怀(右三)

中

说起这部《秋扇怨》却是奠定友联基础的影片,在民国十四年完成的。女主角有两人,便是胡蝶与徐琴芳。她们俩这时候正是十七八岁,在女儿家最好的时期。男主角便是林雪怀(雪蝶解约情事另文评述),因为林是广东人,和友联主办者陈鉴然氏是同乡。他这时候正在曾焕堂、陈寿荫、陆澹庵诸氏所办的中华电影学校肄业,胡蝶、徐琴芳是同学,林氏和胡蝶因为同乡同学的关系,格外亲密。胡蝶和徐琴芳又很投机,所以他们三位一体,应了友联聘请,担任《秋扇怨》男女主角。

胡蝶虽然是粤人,可是从小跟了她父亲在华北传道,她便在平津一带的教会女校读书,所以她的国语,却自小熟练的。她原名胡端华,在进电影学校时期,才改胡蝶的。《秋扇怨》影片完成后,林胡的罗曼丝也纯熟了;他们就同时脱离了友联,赁屋在闸北宝山路宝光里(并非同居)。在这个时期,林氏低

在明星影片公司的《白云塔》里，胡蝶和阮玲玉有过惟一的一次合作，而且，胡蝶饰演男角

首下心地侍候她，她也毅然决然地和他在北四川路的月宫饭店订婚。

不多时候，胡蝶独个儿被邵氏兄弟公的天一延揽了去，专拍梁山伯祝英台、双珠凤、白蛇传、三笑、珍珠塔之类的民间故事片，几乎把她少女的光芒，和远大的前程全毁了！

这时候明星影片公司，在闹内乱，任矜苹拍了一部《新人的家庭》新片，和巨头们发生了意见。他跳出了明星，另行创办新人影片公司，把两个女台柱张织云、杨耐梅也拉走了。明星这个时候都闹起女主角荒来了。周剑云氏就脑筋动着了胡蝶，问笔者要了一个她的地址，便很快地洽商成功。不多时候她就主演了《白云塔》，从此由明星宣传烘托，渐渐地红了起来。不久她又在明星和百代合作的第一部 On Disc（蜡盘配音）有声片《歌女红牡丹》里，任了主角，益发轰动远近。小型报也一致选举她成为电影皇后。这举动虽然无聊，但是对于她的身价，又增加了十倍。

下

在哪一年记不清楚了，约莫距离自今十三四年之前吧？周剑云夫妇拥着胡蝶，携了明星声片《姊妹花》《空谷兰》等，出席苏联的国际电影展览会。我们在浦江送别的时候，在甲板上，瞧见梅畹华氏也一船去俄。平剧大王和电

影皇后,同舟共济,确是一时嘉话。所以当时船和岸上的纸带儿,五色缤纷地牵满了周围;等到唱罢《再会吧上海》以后,巨轮缓缓前行,而还有不少滞留于江滨的男女们,鹄立着表示惜别之思。

第二年周君夫妇和她,巡行了英、法、德、比、意等国。长征归来,同时还有中央电影组公费派赴苏俄的视察员、余仲英、严鹤眠、某某等诸氏,也同轮归国。所以上海电影业中领袖人士,不分畛域(畛域二字系微旨参观,以后另文自明),在北四川路新亚酒店集合欢迎。先由官方报告苏联的进化,电影事业的发达,都足使我们业中人警惕的。暨由周君叙述这一次的观感。言词间含有我国语言文字,不为西欧人士所了解,所以我们的影片,并不在于技术的幼稚,而在于传达的隔阂,才有不能博得欧洲人们注意的遗憾!当时吾就觉得这几句话,确是入情入理之言,就是移到今天,还是可以应用的。君不见魏特使的临别赠言吗?以大比小,毛病就出在"我国的言语文字,不为西洋人所了解",而致传达隔阂了!周君演述以后,推胡蝶致词,而她忽然腼腆起来,晕了两个酒窝儿,向欢迎的来宾们站起来,深深地一鞠躬,作了一个无言的感谢仪式。来宾也照例狂鼓其掌。

隔了不多天,又在亚尔培路逸园,开起上海市民普遍欢迎她的大会来。家庭工业社特制了"胡蝶香皂",分赠每个来宾。大家意兴飙举,当时闻人也全来捧场,中西人士,挤了个满园。她那天穿了一件某时装公司特赠的礼服,仪态万方,周旋于众宾之间,猗欤盛哉!这是她生命史中,最绚烂的一页。

至于她的私生活,绝不糜烂并且相当节约;在进益最好的时候,除电影公司固定的月薪外,化妆工厂商标有津贴,唱片公司有版税,各商行剪彩有礼份,偶然登台演剧有酬报。日进纷纷,她都居积起来。所以在后方逃难时候,有箱笼辎重

《明星半月刊》第1卷第1期:欢迎周剑云、胡蝶欧游归国特辑

数十件之多,托那位献旗与四行孤军谢团长的杨惠敏小姐经手运输,全被她和人家瓜分了去。不是不多时候,报纸全登着,她在控告这个小姐吗?但是到现在没有什么下文。这样一来,她虽不致全军覆没,至少是胡蝶变了蜜蜂,有为谁辛苦的感慨呢!

血淋淋的现实

申报八月卅一日,苏州电称:"艺人刘琼、沈敏、乔奇等,今来苏在虎邱拍摄影剧《大地春回》外景。其精彩镜头,为女主角沈敏,自树上跳下,因布篷旧坏,跌伤左腿,刻在卜熊医院诊治中。"云云。

根据这电讯,知道又有一个从影人员,遭到了职务上的不幸!查造成这祸端的主因,是为了承受树上跳下来的布篷旧坏。该项疏忽行为,未免要使人们觉得近于玩忽。试想依照现在的市价,要拍成功一部影片,至少得花数万万元吧?岂有拍片公司数万万元甘愿花了下去,却为了一个演员有生命关系的布篷设备,就吝惜着不肯添置?那么这责任该由管事的担负了。但是在未明了实际情形以前,对于这件事,却有两个疑问:是管事的失于检点,在玩忽职务呢?还是主事的要节约而不肯除旧布新,以致触犯了过失伤害的罪嫌?

虽然电影新闻,往往会以伪乱真,特地造作惊人消息,而收他们反宣传的功效。不过这电讯里面,有"布篷旧坏"一句话,指明惹祸的责任。无论如何拙劣的宣传家,决不会这样自道其短,而昭示着以人命为儿戏的。据此,可以断定这消息,是一件血淋淋的事实。

不道电影这一行,经过了二三十年的过程,还是在因陋就简的圈子里打磨旋。怎能不叫同胞们,对着五彩、十彩、翡翠色彩,种种炫异成绩下的好莱坞影片,永远望洋兴叹呢?

因此联想到十多年前,友联摄制《隐痛》影片,而所感到的隐痛了。原来友联为了节省一些土木工程,布景搭得不很结实,当场坍台,把一个临时演员跌坏了!可是受伤却并不重。公司方面愿意赔偿医药费,和负伤时期不能工作的津贴,以冀了此公案。哪知道这个演员的同居者,却是一位法律家,却见义勇为地代他撰状,控告友联主办人的过失伤害。法官准状提讯,陈氏虽然请了律师,多方辩护,终于判处徒刑半年,缓刑二年。幸而附带判了缓刑,得交保开释。当时笔者也在旁听,连忙出去打电话到某钱庄,告诉他的父亲,请

他快来具保。他老人家不多时,果然带了一家同业的印章,前来具保。法院方面加以拒绝,理由是银行钱庄,没有实物的,够不上担保资格。可是时间不等待人的,再是一小时,交保手续不办妥,陈氏便得尝一夜押所风味。这时候某甲忽然灵机一动,出辔头央求一家向有往来的煤炭店出面担保。同时主持交保的官方也邀准了。大家才退出法庭。

　　这不过将前车例后鉴,做个对照。并非笔者今天和拍《大地春回》的公司过不去,特意写这故事,来教唆沈氏打官司,却又要郑重声明的。

《大地春回》电影海报

　　但是话得说回来,该公司为了主角的负伤,除了医药费当然支给外,还要耽延着这一部片子完工的日期,那一笔损失,却够浩大的,于此笔者在这里深深地表示着同情的扼腕!

也谈武松与潘金莲

一

这几天本版唐轲君，在大谈武松与潘金莲。笔者也来凑凑趣儿，谈他一谈。不过吾对于皮黄剧是瘟外行，所以专谈话剧。而且范围狭得很，只就和自己有关系的谈，并不涉及艺术与翻案等等问题。

按剧坛上把这故事，改编成话剧本子的，有欧阳予倩以及某某等，大概不下三四种之多，可惜笔者都没有见过。听说大部分是把错觉幻觉渗了进去，给潘金莲开脱掩护的，反使看客们都留下一个怀疑印象，而永远不能解释这个问题的向背性。其实以直觉论，剧中人的个性，武松是直道的汉子，潘金莲是典型的淫妇，西门庆是恶霸式的淫棍，武大是委琐无能的屈死。像这种故事多得很，有什么稀罕，偏值人家一再研究着。

当然就是笔者前天文章里，所说的"戏剧里不可没有女人，并且女人要漂亮，方可以吸动人"。编戏的就抓住了这一个脍炙人口的淫妇，更捉住大众欢喜研究淫妇的心理，加以烘染，加以分析。一方面还要回避卫道者的斥责，就假着解放苦闷的美妙名词，强调地代她辩护；而在另一方面，却把她淫妇姿态，细细地刻画起来。这是无疑的作剧人受了资本主义煽动的后果。

更说得干脆些，就是戏馆老板们要赚钱，想借一个能捐得起的幌子，就把耍笔杆子的做他们的傀儡，而实施他的计划。耍笔杆子的笔，又是两面锋利的，说得好就捧人上天堂，说得坏就揿人下地狱；能把死的说成活的，歪曲的说成正义，同时也能把活的冤成死的，正义的诬为歪曲的。总而言之，天下可没有什么真是非，只要你能够掉文，大而国际，小之社会全是一样的。假如你年纪愈大，处世经验愈丰富的话，一定赞成吾的话，并非愤激之谈，而是入情入理的真谛。

二

在大上海沦陷后的第三年（民国二十八年），日本人的威权虽然还没有冲进租界，而我们好像釜底之鱼，被困在里边儿，气也透不过来。笔者在这个时候，为了招留着几个逃难的亲戚，开支便逐渐感到不够起来。恰巧那时张石川氏，率领了一辈国华男女演员，从影圈里跳上舞台，为了剧本荒，就嘱笔者根据《水浒传》，改编了那本《武松与潘金莲》，限二十天完成。就于那年秋末冬初，在拉都路西首的辣菲花园剧场上演。由舒适饰武松，周曼华饰金莲，周起饰武大，严俊饰西门庆，蒙纳饰王婆。这个阵容，却称得上坚强两字。可惜被吾固执的脑筋，写得一成不变，没有新颖独特的意识，渗进里面去，当然不会高明的。但是当时的营业，居然不坏，正是在下的侥幸，也许就靠了这辈大明星（？）的号召，才不致惨败。

但是那个时候，自以为最得意的插曲，是在王婆茶馆里，借着茶客们的谈话，咒诅着一辈黑心的囤户们，也算出了一场阿Q的闷气。但是到现在透视一下，简直觉得藐乎其小的小事，可咒诅的就止哪一些儿吗？不嫌烦絮，且翻一次陈账，把茶客们的对白，摘述一遍。读者诸君，请不要笑吾在舍本逐末，冲淡了原剧的气氛，才好。

布景　王婆茶店
人物　王婆　茶客甲　乙　丙
时间　朝晨
王婆从武大家回到自己茶坊，抹桌，扫地，有甲乙丙三个茶客进门。

王（笑脸承迎）：客官们早，三位用什么茶？

甲（揉眼）：吾这几天，眼睛发红，怪痒得很！想喝碗菊花儿，平平肝火。

乙（强引丙为同调）：我们平心静气，六脉调和，一点儿没有毛病。妈妈，红的绿的，听你的便，沏一碗来好了。

王（笑着依次将茶盏茶杯，安在各人面前，向甲）：这是道地的杭州甘菊花儿。（向乙）：这是祁门嫩芽儿。（向丙）：这是洞庭山的碧螺春。

丙：妈妈，你茶坊里竟有这许多好货，怪不得生意兴隆！

王(收住笑容)：客官，时候还早呢，等一回儿，准会座子没有一个儿空。

甲：妈妈，你请便，咱们要汤要水的时候儿会叫你的。

王(点首去，在一张破方桌畔坐下，斜倚着微咳)

三

乙：大哥，方才说眼睛发红发痒，大概这几天瞧见人家在一批一批地发大财，才眼儿里瞧出火来了。

丙：不，大哥不是这样小心眼儿的人，你别冤他。

甲(微笑)

乙(拍桌)：唔，即景生情，想起来了。——就是这杭州的甘菊花儿，过几个月，准有好销路。咱们得计较一下，合伙来做这个买卖，好吗？

甲：你真俏皮，这东西又累赘，又占地方，日子囤得久了，还要发霉变味。

丙：大哥的话不错，在这乱轰轰的时世，只要有资本，任你囤一些什么都会赚钱。咱们何必巴巴地只挑会变坏的杭菊儿贩呢？

乙：二位的话全对，不过所囤的东西，老放在家里，就是不变坏，日子一长，利息加上去，岂不是本也捞不着了吗？

甲：那么咱们贩了甘菊儿，你保得住马上有出路吗？

乙：有，有。甘菊是入药的，那开生药铺的西门大官人，吾和他打过交道，将来的出路，还怕愁吗？

甲：老二，算了罢。你知道这个精细鬼，他的钱怎样多起来的？亏你想在他身上去打主意，真是在做梦！

丙：我也知道他，凭着这几个臭钱，早就囤积了成千百担的药材了。

乙：依你们说，我们就罢了不成。

丙：不是这样说，我的主张，现在贩卖东西，是要我们三个人里，至少这对货品，有一个是内行才行。这便叫业在其中，保不吃亏，并且出货也有个门路。

甲：老三这话才对，不过咱们三个儿所干的营生，都不是市面上所迫切需要的。

乙(笑)：像吾这行业，更囤不得。

甲：老二，哈哈棺材！是人人需要的，囤得，囤得。况且夏令快到，瘟疫必多，死人一定不会少；那么货得其时，锋俏似无疑义。

丙：这不是说着玩儿的，吾附议，准囤这个。不过囤棺材地方却要大些。大哥后院空着，安置那十具二十具，决不成问题。

乙：两位既然赞成，虽道兄弟业在其中，来说一个不字，准明儿去拆货。但是咱们小做做呢？还是下一注大本钱？

甲：大做小做，那随便两位的便。不过吾的后院，堆了许多怕人东西，岂不变了殡舍，不成不成。全堆在老二店里不更好吗？

丙：别推三推四了，咱们三一三十一分开，各人堆在家里。假如卖不掉，自己用。俗语说三岁树寿板，不嫌早。

甲：你这狗嘴，掉……

乙：哈，哈，哈，哈！

四

有个从国华影业公司出身的小生，叫什么白云的。他是不是姓白？还是另有别的姓？人家都不明白，笔者也懒得考查，就跟着也叫他"白云"。这个白云，在"孤岛"时期，不知怎样和李绮年搅上了，他袭取了吾这个平凡得自己觉得也平凡的剧本(俗语说：癞头鬼子，也是自己的好。因为无论那一界，那一行，凡是自己的制成品，除掉了虚伪谦让外，绝没有认为自己东西是恶劣平凡的。如今吾自己在说平凡，绝不是和人谦让，而是内心里边透出来的真忱，绝不敢袒护自己的癞头孩子)，到苏州青年会去上演。他当然饰英雄盖世的武松啦，李绮年饰潘金莲，自然也是当仁不让的了。起初吾并不知道有这回事，范烟桥兄在事后对吾说了才知道。当时吾便想话剧本子要多少，他怎么赏识于牝牡骊黄之外的，采用起这本不成样的东西来？想了许久，被吾搜求出一个缘故来，必定他以为在下是苏州人，把贱名标了出来，希望在乡土主义上多两个人去捧场，同时就可以多得着些观众。其实他这计划，又是失败了的，因为故乡人是势利不过的。假如笔者在外边儿做了大官，或者发了大财，那么别说乡人，就是侨居在吴门的外省人，全都来拥护了！如今只不过给了一些现成故事在骗钱，不吃父老亲故们斥谓"甘居下流"，已是侥幸，还想

李绮年1940年由港到沪后,上海的电影杂志刊出她的封面照

他们来捧场吗?可惜白云不早来找吾,说明原意;吾非但不希冀这一些上演税而怂恿他的,并且得正言谨告他:《雷雨》《日出》《原野》三部曲,妇稚皆知,人们又不厌百回看,你热门不走,挑冷门钻,失败可操左券!也许他就冷了这条心,排别的戏咧。

提起白云和李绮年,又得约略地背些陈账了。

白云什么地方人?不知道,只晓得他是犹太富翁哈同的干儿子,在某一年和罗迦陵的干儿女罗舜华,干兄干妹结成夫妇,后来似乎生下了二男一女。他进入了电影圈,就实行他风流小生的行径,一面搅女人,一面冷待发妻,结果宣告离异,各自东西。日军进了"孤岛"以后,许多影片公司,同归于尽,全给汪记政府合并了去,初名"中华电影公司"(伪名),他没有加入工作,似乎其志可嘉。但是挥霍惯了的人,一旦没有收入当然要感到潦倒起来。不知怎样一个机会里,他却和同样遭遇的李绮年碰了头,不免惺惺相惜起来。这个时候绮年在新世界二楼所辟的红宝剧场,独树一帜主演话剧,因为年华老大的缘故,却不受上海观众的欢迎。白云就和她开码头找出路了,不多久又散了伙。他独个儿跑到后方去,留在昆明一个朋友那里。

那时候大后方为了演员人才缺乏,有个成都的居间商,动着了他的脑筋,汇了款去请他到蓉城献艺。

五

那个时候陈铿然、徐琴芳、路明三位一体,也在成都三槐树街居住。陈氏念着他乡遇故知的情谊,便代他在寓所的里边儿,设法得一间宿舍。

戏剧居间商，就主张上演《红楼梦》，由白云饰宝玉，路明饰紫鹃；而黛玉的角色，却特请一位素有戏剧涵养的当地闺秀某小姐担任。可是他生活一安定，就显露了本性，竟对于路明施展起他的解数来！路明是一位安分贞洁的姑娘（现在年纪将近而立了，还是小姑无郎。关于她的身世小史，另详后文）。她发觉白云对自己不安着好心眼儿，便立即表示对于公事不合作，就是在私下里碰见，也给他一个不睬不理。

戏剧商不知道路明的内幕，以为她是拿翘，忙和陈氏谈判，尽可能加酬劳。陈氏也不便说明，只含糊其事地允应下来。暗地里和琴芳商酌，叫她劝劝妹子，不要这样固执。希望她在下了戏各走各路，上戏时按照剧情做，能这样就不至于多方面全感受着损失。后来几经姊姊的晓谕，路明才解除了公事上的蹩扭。可是白云知道此路无所施其技俩，也便顺水推舟，改道向那位扮林黛玉的小姐进攻。常常借着夜深人静说戏的机会，效学着怡红公子的赖劲儿，甚而至于扭股糖儿似的不得分解起来。某小姐的家庭是蓉城巨族，本来不容许来客传甚么戏剧，在舞台上轻露色相的。也是经过了相当央恳，相当唇舌，勉强由她的家长答应下来。戏剧商知道了这个假戏行将真做的风声，恐怕闹出事来，便宁愿牺牲已经掼下去的资本，赶紧把那块完璧归还了赵国。因此这出《红楼梦》的舞台剧，也就告吹（前年在上海丽华大戏院上映的《红楼梦》，就是这个剧本，原名《郁雷》）。

他在上海声名狼藉，后方当然不是聋子，所以他所到之处，报纸就加以唾骂，攻击得他体无完肤。他精神痛苦，他相当受得厉害。在成都既站不住脚，便转赴陪都谋出路，为了新闻记者好像猎犬逐兔（这是一个成语比喻，新闻记者不要见气）一般盯住他，不敢抛头露面。可怜他在重庆，日间畏惧出门，就是夜里出去探访熟人，也学了张大辫复辟那年，康长素在北京市上用蒲葵扇遮面那套把戏。在渝终于存身不住，便转赴贵阳。胜利以后，又溜回了上海，却和那个在北平自杀未成到上海皇后大戏院一唱而大红特红的言慧珠又搅上了。

当时言还没有选登皇后宝座，但是锋头已健得可以。人家都奇怪她为什么会看上了他？不多时候，白云矫揉造作地为了情变，服毒进医院了。服了毒还四处打电话给熟人说：“吾要死了。"这就是怪人怪事的滑稽表演，这样的自杀，当然不会成功的。

后来突然于去年五月十五日的清晨，白云、慧珠一对同样视自杀为儿戏

白云

的怪物,在吕班路那座庄严的圣彼得教堂,居然正式结婚起来。这未免又是一出滑稽戏。

不出众人所料,"拆台戏"便在后面。果然不到半年,双方都觉得厌倦起来。就由她出主意,叫他到香港去经商,于是这个皇后的丈夫,又做天涯沦落人了!

他的私生活怎样?只要参照在重庆时候,人家吸大英牌烟卷儿,已经是了不起的高贵人士了。但是他身边,却常备着Capstan,那就可以想象得到他的挥霍,他的豪华了(为本报风格关系,"豪华"两字,不敢用"脱底"。假定在小型报上写这篇文字,非但"脱底"两字不要找取代用品,而中间还有几则无聊肉麻的事情,很可以竭力描绘一下,包管有声有色呢)。

六

李绮年广东人,在香港专拍粤语电影,行销南洋各地,声名和陈云裳相伯仲。张善琨在"孤岛"时期既将陈云裳贩到上海,拼命宣传,甚至谣称:已经和好莱坞公司订了合同,候某片拍完,就得放洋前去应聘。在这种噱头之下,居然风魔了没有常识判断力的上海人。《木兰从军》影片出世,她也就一耀而成大红大紫的明星了,她一再向好莱坞约,一直迁延到珍珠港被炸,美日反了脸,于是陈云裳终虚新大陆之行,而在张氏等伪组织下的"艺华",乖乖地拍影片。

胜利来临的前两年,她已经嫁给一个褚民宜的干儿子姓汤的做妻室了。胜利之后听说这姓汤的,被人检举有汉奸嫌疑,她以罪不及妻孥资格,还在苏杭一带徜徉着。慢慢儿觉得关于自身的风声,一天紧一天,便重返香港。果

不多几时,有人检举电影圈里具着汉奸嫌疑的男女十多名,她也是其中一人。法院传票发出三次,她终于没有前去应讯;案没有注销,恐怕她也不能到上海来了。不过她倘使一参照电影圈里的被检举者(被检举事,另文详述),她的同类如李丽华、陈燕燕,一直到"伪华影"消灭的前夜,还在拍戏。经过法院侦查了这多天,没有提起公诉,大概无罪了。并且还在胜利后的影坛上主演了什么《假凤虚凰》《龙凤花烛》等片,她们依旧红上半爿天!那么云裳比较她们先脱离,没有罪嫌,是更可确定的了。为什么故步自封,怕来应讯呢?要知道上海的电影公司,最感缺乏的还是女主角——漂亮的女主角。你假使得了洗刷以后,各公司不举着金争聘你,吾才不信。同时你皇后的宝座,还可以稳坐无疑的。因为平心而论,陈云裳的色相和演技,的确可以超过现在一切女演员,不过个子稍微短了一些,欠苗条罢了。

当陈云裳红了起来之后,艺华影业公司小开(艺华并非公司性质,系严氏独资兴办)严幼祥,因为常川驻港关系,就想到南国还有佳人——李绮年,若能请到上海去,一定可以和陈氏打对台。主意既定,不多时候,李绮年由严幼祥卑词厚币方式下,隆重降临上海。但是可惜的在:① 宣传力量的薄弱,② 本人个性的骄傲,③ 演技虽不恶劣,而"绮年"名实不符三原则下,第一片出来就注定了惨败的命运!

电影界是挺势利的(其实这是社会通病,也不能专怪电影界),艺华一看见主演的片子没有苗头,便渐渐地冷待她;她当然不甘被人侮辱,几乎和小开闹翻。后来不知道在什么条件之下,脱离了艺华。她转回老家,而宁愿在客地做一个流浪的艺人,那却怪可怜的!

为了武松与潘金莲话剧,却牵惹了一大群现代人出来。行文到这儿,该打住了,但是总应当依旧回到原题目上去才对。按说在"孤岛"时期,张善琨的新华公司,非但做了后起之秀地位,还有独霸剧坛的野心,这是后话,且慢提。却说那时候该公司,利用了顾兰君肯牺牲色相的弱点,也就拍了一部《武松与潘金莲》的影片,在武二用刀剖取金莲的心,以作血祭长兄的礼品时候,兰君双手扯着上襟,尽量使雪白的胸膛畅露开来,几乎裸了半截身子。当时观众看到这一幕(因为是国片,若系洋片,就没甚稀罕了),特写三分钟诱惑人们性灵的镜头,竟有人忘记了在电影场里,高声喝起彩来。

笔者就短视一些,根据了这个事实再下一个断语,这部影片里,若然只有武松的打虎,至多使人捏一把汗,万不会忘形骸地高声叫好的。也就是说潘

金莲没有这么淫荡形态表演出来,这部影片,也始终不会被人脱口喊好的。

结论是:影片能给人喊好,就是抓住观众。老板在笑,主角在笑,编戏者躲在门角落里也在笑。管人家批评,管什么背叛艺术,管卫道者斥为有伤风化,只要荷包充实,就可以为所欲为!

陈云裳主演的《木兰从军》在上海一炮打响

汤于翰、陈云裳伉俪合影

厌故喜新之类

一

见了九月六日本版影圈消息栏,刊有《金焰秦怡先行交易》《石挥周璇鸳梦难圆》两则缫事。笔者就把金焰和周璇,略略先背他们一些陈账出来,王人美、严华当然在内。可是秦怡在吾脑海里,只有新的印象,没有历史。不能怪在下孤陋寡闻,实在她是"有人自后方来",惭愧并未到过后方,怎能捏造她的事实呢,所以只好从简。

金焰和王人美,在某一年(至少在十年以上)元旦的早晨,突然借了联华摄影场,闪电式宣布结婚。可是人美的哥哥人路,竭力反对。他反对的理由,是"不会有好结果的"。当时人美已届法定婚姻自主年龄,别说哥哥不能阻挠她,就是父母亲也干预不了她。所以她一意孤行地投入了金焰的怀抱。但是到了今日之下,在"斯人憔悴,竟无美果"的状态下,该追念人路的预言不错了!

离婚结婚,在好莱坞演员,是视同家常便饭,不足为奇的。但是在我们老大的中国,受了五千年旧礼教的熏染,对于好好一对夫妻拆散,认为是无上悲惨,非常不幸的事情。不过一旦发见了对方性情枘凿,不能和自己偕老,与其含苦饮恨,还不如干脆离开,各适其适的好。然而就中却有个分别,就是"厌故喜新,见异思迁",那就是名教罪人。罪在男的,即为薄幸;罪在女的,便是癫狂。

金焰和人美分开谁的理由欠缺,局外人暂难断定。但在金焰先找到对象这个镜头透视起来,未免有"但见新人笑,不闻旧人哭"的悲哀!人美假如是遭遗弃的话,瞧了本版的小消息,将何以堪?

按金焰有人说他是朝鲜人,性情很高傲,不对路的戏,他就拒绝不演,

金焰与王人美

演技却相当高明,思想很前进,所主演的《大路》片里,有宣示主题的《大路歌》,当时(抗战前一二年)"蓬蓬蓬,喝喝喝"的,震惊了整个影坛,风行了全国各地。竟有无聊分子,上了他一个"电影皇帝"的雅号。那真是在倒行逆施了!

有一次他率领了联华同仁,到明星摄影场赛球,不知为了什么事,一言不合,便动起武来。事情险些儿闹僵。后来幸亏一位专做和事佬的吴邦藩先生(联华巨头之一),由他出来调停,总算大事化小,有事化无。

二

抗战军兴,他就携同人美,悄然去港,转住后方。哪儿知道经过八年离断,这一对艺术眷属,已经分道扬镳!人美先来上海,那时候电影界还在着手整理;她没有出路,有人介绍她进了救济总署,充任打字员(联总或行总,不明究竟)。听说不多久以散淡惯了的关系,不甘受写字间束缚,便辞职不干。后来加入费穆氏主干的中国实验剧团(这公司名称或有误,容考正),依旧拍电影,可是到今日之下,没有她的影片上映。也许是传闻之误,她当回沪时候,还痴心地期待夫婿东归,重圆破镜。盼望到六月初旬(三十五年)他回来了。又据传说:他想效学蒋君超,将要丢掉镜头生活,实行做生意了。所以从港地携带了许多商品,那个时候价值百万,是一件了不起的事情,却给海关扣留了!人美得到这个消息,当然不会快活的。以后他们曾经的老同事蔡楚生、刘琼等等拉拢,不知道两人会过面没有。但是根据本版消息,如今他已经和秦怡同居,她真的到了绝望境界咧!

秦怡这个名字,起初在上海很陌生,自从上映了她主演的《遥远的爱》影

片以后，就脍炙人口了。这部影片笔者也曾看过，秦怡的确婉娈可喜，演技也非常醇美。论姿色当然大大超过了人美，论年龄似乎也比人美小上四五岁，在现代天演公例之下，人美当然要贬入冷宫了！

王人美湖南人，明月社创办者黎锦晖氏的嫡派女弟子；她的处女镜头，也在我们友联的《燕子飞飞》声片里拍下的（这片可惜没有拍成，事详另文）。那时为民国二十二年，她真是十六七岁跳跳蹦蹦的具着十分的活泼美，而她的嗓子清脆甜润，却是社里首屈一指，所以大中华唱片公司灌了她的唱片独多（大中华和黎锦晖，订有专利合同）。

不多久她进联华拍《野玫瑰》一片，因为适合她的个性，很博得

《电影论坛》第2卷第1期（1948年1月15日）刊登的金焰和秦怡结婚合影

观众欢迎。蔡楚生氏就运用她的天材，特地编了一出《渔光曲》的戏，叫她当个网船上女郎；再配着她的金嗓子，曼声度唱渔光曲儿。在金城戏院连映了八十三天，开国产片映期最长的纪录。所以这个时候王人美，竟有人称她为"美人王"，也是她生命史中最荣誉的一页。

作者附注：本节大半属诸传闻，或有失实之处，请致函本刊更正，同时笔者亦甘认歉咎也。

三

二十九年底，在《申报》《新闻报》封面上，刊载着一则周璇启事云："顷阅报载，见某报主办一九四一年电影皇后选举揭晓广告，内附列贱名。顾璇性情淡泊名利，平常除为公司摄片外，业余唯以读书消遣。对于外界情形，极

少接触；自问学识技能，均极有限，对于影后名称，绝难接受，并祈勿将影后二字，涉及贱名，则不胜感荷。（下略）"

这告白的措辞，似欠俐落，不知出于哪一位的手笔？但是绝对不会周璇自拟，这可断言的。依照这启事看来，周璇真是一个了不起的女性。因为女人总是羡慕虚荣的，有的电影女演员，还掏了腰包，向一般红颜绿色的小型报贿选呢。她却连就口馒头，都不爱吃。有人说她未免天真了些。

她是北方人，身世很是凄凉，在没有成年的时候，就投身在黎锦晖门徒严华所办的新华歌舞社里，播唱歌曲。因为她嗓子甜润，和天赋聪颖，在一班同伴里，是出类拔萃的人材。有人说她是锦晖的弟子，其实是再传门徒了。她踏进电影圈，是在电通公司做配角，不甚得志。那时她彷徨歧途，也没有较好的出路。

二十四年夏季，笔者任艺华影业公司营业部长时，总经理严春堂氏忽然和在下商讨着要请她拍戏，并且托吾起了一张合同的原稿。可怜得很，那时待遇以月计，还不到一百元，她却欣然而来，先到仁记路写字间看吾。因为手续关系，合同上需要请她找个保证人，她去了以后，第二天丁悚兄来了一个电话说：由他担保。吾便在厂主面前作了一个间接的担保，因为老朋友肯负责，决没有错的。从此她就在艺华拍戏，第一部影片是和袁美云合演的《两姊妹》。当年笔者就离开艺华，听说以后她就独当一面，由《三星伴月》《春色满园》等片次第任了主角，也就渐渐红了起来。

周璇和严华合影

廿七年十月八日，她和严华上北平结婚。回到上海来时，便被国华聘去作为台柱，和周曼华同时拍了不少的民间故事片，专与新华抬杠（另详后文）。大概在那个时候，拜柳中浩氏为义父的。

廿九年底，金都戏院行开幕剪彩礼时候，瞧见他俩一对璧人，狐裘蒙茸，西装革履，在台上走下来，真是雍容华贵。哪料隔不了多久，他

们竟突然上演一幕"劳燕分飞"的悲剧!

四

严周离异,是在卅年秋季,当时报章杂志,都引为大好资料,盈篇累牍,记载这件事情。现在笔者不欲用直觉判断,而把侧面的姿态烘染,便觉得谁是谁非了。

丢开了严华一手把她提拔起来,那种陈腐话不谈,且说有人访问她:"为什么要和他闹翻?"她总回答:"他生性暴戾,对自己喜怒无常。"还有人去访问严华,他却俯首无辞,很有伤感的样子!

于是人言可畏,谣传她爱上了韩非,有见异思迁之心。因为这个时候,她和韩非在国华合演某片,拍到夜深。从摄影场出来,常常同坐汽车送她回家。被其他演员们瞧见了,就穿凿附会起来。这谣传至今日之下,当然不攻自破了。

她发生了这个变故之后,心绪也乱得很,这时恰巧在下的《梦断关山》剧本,等她开拍。她认为哀情的故事,益发要增加她的悲怆,便向公司当局提出暂时休止一阵,先拍一部快活情调影片,然后再演拙作的要求。这样一来,迁延了差不多有四个月。后来这出《梦断关山》,她总算没有失信,担任了主角。在卅一年三月二十五日,在金都上映了。

她自从脱离严华以后,一般专凭神经理想之徒,对于她谣言蜂起:什么和她干弟柳和锵,有成就婚配之可能啦;和某某有同居之议啦;任凭臆造,到今天也可不攻自破了。

在沦陷期内,她一度因为试乘自由车栽地,跌伤腿部,曾经医治了一个时期。"伪华影"成立两年,她没有加入,后来不知怎样鬼使神差,也去沾染了一些毡腥味儿,是最可惜的一件事!

关于她的最近事情,小型报和黄色刊物,实在载得太多了。笔者主旨,作本篇的并不是专为一个人做小传、编年谱,所以也适可而止。

最后有一句忠告在这里;像她已经名成利就,年纪还不怎样大,应当急流勇退,挑一个忠实而有学问的对象,结束了这个纷华绮丽的生活,读读书,长进些高深的学识,免得永远在这个圈子里混,以致秋娘衰老,以致无人问津。张织云、杨耐梅之流,前车可鉴啊。

石挥是一个话剧艺人，吾看过他在《蜕变》中出演，演技不坏。有人说：扮演秋海棠更好，可是笔者没有眼福，他虽然连续演上好几十天，终因为分身不开，而未曾瞧到他的绝活。据说他红了以后，忽地不再进一步研讨剧艺，却从事金股的买卖。当然对于一个艺人，在这时代里，是不能把"君子固穷"的迂腐话，来限制他的出路，不过常川进出这种投机市场，似乎终要变掉本质的。那九月六日本版剧人消息所揭示的：石挥游"公馆"，圈内外人，都引为惊异，而难怪周璇不愿下嫁他的一节新闻，便是今天后果的答案！

周璇在"华影"出品的影片《红楼梦》中饰演林黛玉　　1943年，石挥在话剧《飘》中饰演白瑞德的造型

五

提到严华，他却和我们友联有一些渊源的。在民国二十年的年底，友联因为上海电影界，虽有蜡盘配音片供应，而没有片上发音的影片问世，认为千载一时的机会。多方探问，经过张姓的居间商，介绍了一个曾在英美烟公司，

拍过什么《碎玉缘》等类影片,自称美国人名W.H.Jansen的,和他订了合同,拍摄片上发音影片。他的摄影棚,却借在香港路银行公会对门,一家教会房子楼上。大布景是没法搭的,可是我们这部戏,却是军事间谍片,只索削足就履,勉强开拍。哪里知道花了很大资本,由姜起凤导演,雇了王元龙、尚冠武、郑逸生、徐琴芳做主演,还请卢翠兰客串,戏名《情弹》。昼夜不歇地工作,近一个月,大部完成了。可是洗印出来,一听声音模糊,大失所望。和强生交涉,他恃了洋人地位,一味蛮辩。跟着那"一·二八"的无"情"炮"弹",打将过来,我们只索憋着一肚子闷气,停止工作。等到战事完毕,人员也星散了。一方面再向强生交涉的结果,允许重行摄制,但是以前一切损失,概不承认。这是一种中外雏形的折衡后果!友联在创巨痛深之后,还是想再接再厉;因为《情弹》原班人物,已经无法再行集合,原戏不能重拍,遂另起炉灶,想拍一部有意义的歌舞剧。笔者便去和黎锦晖氏商量,他很愿意帮忙,便请他编了一个爱国性的歌咏剧《燕子飞飞》。特地敦请徐卓呆兄,担任戏里的老班主,王人美做他的女儿,英茵做他的后妻,白虹、胡笳、谭光友等,都在这出戏里,初上镜头,而以严华为男主角(关于《燕子飞飞》事,另详后文)。因为黎氏对于作曲是擅长的,编剧却不很内行,所以陈铿然和笔者,和他开了大中华饭店房间,一连商讨了七昼夜,才把分幕草稿拟定。在这七天里,严华也常在夫子旁边,有时也参加一些意见。后来开拍之后,他也率先领导同门,加紧工作。我们都佩服他是一位努力于艺术本位的好青年。他的夫子也说:"他人很忠恳,是一个可造之材,不过滞钝一点儿。"但是因为这一次收音,还是不佳,我们只得忍痛牺牲,而辜负了他一片热忱,并且也延迟了他的前程不少。

后一年,天一公司慕维通上场了(详后文),他和明月社全班同门,似乎黎莉莉也在内,拍了一出《芭蕉叶上诗》的歌剧,不见高明。所以严华的声名,后来还是依赖周璇而响起来的。

洪伟烈被杀之谜

本年七月二十九日,有一位摄影师洪伟烈,被暴徒阻击而死。死因到今天还没有侦查出来,可见这件事的复杂性。

按洪伟烈字左肩,他的大名,是一位故词章家从"左拍洪崖肩"句子里,撷取而来的。他从小就和这位词章家同居,并且和他们内眷等等,都很厮熟,因为他是一个短小精悍、辞令美妙的时代少年,人人都喜欢和他亲近的。他还擅长说笑话,因为曾经在日本留过学,有一天他并不避开女同事,便讲了一个东洋笑话:"日本人鸡蛋叫——他慕岳,同样的女阴,也名——他慕岳。不过在转音方面,稍微有些两样罢了。有一个初到东京的中华同学,要去买鸡蛋,问日本人叫作什么?旁边另一同学就教他说——他慕岳。他去了好久,还是空手回来,而且苦着脸对那个同学道:——他慕岳——他慕岳,吾走了许多场子,非但买不到,却吃了不少矮婆娘的白眼,末了在一家杂货商店里,还险些儿捱着武士道的老拳。你们不是给新同学在开玩笑哪?"讲完了这个笑话,他自己却不笑,而在留心女同事的面部表情。

他摄影的技术,并不顶好。民十五年前在大中华百合公司任摄影,不见露头角,就和刘亮禅、钱雪凡、朱少泉等,组织沪江公司,曾经出过一片,便不再继续。他就进我们友联拍《倡门之子》,并且兼了戏里的配角。大概在友联两年,再进大中华百合化身的联华去的。抗战后,他不留在沦陷区做日本通,而往大后方工作,却够令人们折服的。

在友联时期,他对吾特别恭敬,称先生而并不加姓加名,简直以夫子见待,惭愧得很!那时候他在电影界里,虽然女友很多,但是和他结婚的,却竟是圈外人。一位家世由兴盛而式威的张小姐,他因为张小姐原名太不雅,刊在喜柬上发出去,要招人家笑话;又向吾这个挂名夫子,请求代她赐题芳名。吾就对身旁报纸堆一望,恰巧瞧见"清华大学"四个大字,马上扮了正经神气道了:"你的未婚妻,是胖子还是瘦子?是长的还是短的?"他回答:"并不胖,

也不矮。"吾故作拍案姿势道:"好极,好极!清秀而华瞻兮,堪为若匹。准名清华吧。"他欢天喜地地连忙打电话到印刷所去,咨照空出了的新娘名字,准填清华两字。后来他生了第一个儿子,还是来叫吾取名,题的什么?倒有些模糊了。因为没有什么特殊的影像,当然事隔二十年,哪里还记得清呢。

有一次上海全电影界职演员,在宁波同乡会开什么会,这时候他已脱离友联。刚在电梯走出入场的时候,碰见了朱少泉,他垫起了双脚,突然把他打了一记耳光,声音清脆异常。当时洪深氏也在旁边,觉得很是纳罕,运用了舞台上眼光,向他呆相了一阵,做了一个哑问询。当时朱少泉的态度更奇怪,竟若无其事,先行走进会场里去了。这一件哑剧公案,至今没有揭晓。现在朱少泉还在人世,也许得到了洪氏的死耗,还会想起宁波同乡会的飞来一掌呢(朱少泉长,洪伟烈矮,打耳光所以垫起双脚)。

洪伟烈

洪伟烈的轮廓,已经画在上面了,像他这个人手段虽然不和平,总带有滑稽性质,而不至于惨遭横死吧。但愿早早破案,也好让他的夫人和众多的儿女,向那个罪人要求一笔生命损失费。因为电影界,面子上虽然十亿百亿,满不在乎,而骨子里却个个喊穷,绝没有余力来赡养洪氏这许多子女们。

《不怕死》与一元损失费

前天某报刊载一则花边新闻谓:"广东路月桂里四四号顺泰五金店,店主邹某,近向法院检查处,控告北京路山东路口瑾昌铁号周菊如,造谣漫骂。后经检查官庭讯三次,查明周确系故意诽谤造谣,提起公诉,移送法院审理。法官询邹有无要求,邹以损失金钱事小,但须赔偿名誉损失一元。周因一元不易觅到,愿改赔一万元;邹坚持必须一元,于是周终于设法,找得一元法币,该项公案,始告了结。"云云。

因此,笔者也记起一桩赔偿名誉损失一元的公案来了。在十多年以前,大光明戏院还是圆穹屋顶,没有改建的时候,该院在租界洋人势力控制之下,不管中华同胞反对,竟然开映罗克主演的《不怕死》影片。有一天洪浅哉氏(洪深)往观该片,觉得侮辱我们太过了分;正在开映时候,他义愤填膺,站起来大声演说,谨告在座同胞,一起退出,以示抵抗。一时便有数十人随声附和,于是局面就紊乱了。那时电影也立即停映,电灯大放光明。戏院管事人叫了巡捕进来,彻查为首滋事的人。洪氏挺身而出,巡捕就把他带进行里去(在洋人当政时代,华籍雇员简称巡捕房,曰行)。洪氏是留美的戏剧专家,辞令又好,他在应付洋人升座审讯时的态度和雄辩,竟使洋人刮目相看。同时经过明星公司巨头们,多方斡旋,所以洪氏栖留了两三小时,便出来了。

洪氏就是进行私人控诉大光明损害了他的名誉,并提出赔偿费一元。当时人们都觉他有些奇人奇行。其实这是很光明而大方的举动,因为一个人的名誉,是无价的;同时在无价之中,应当提示一个价的起数,以表示名誉绝不是金钱的对垒物。在外国屡见不鲜,在中国却少见多怪罢了!

那时我们影圈里,有一位雅号"大痰盂"的但杜宇氏,他便是初期电影,最红的女演员FF(摩登姿态)殷明珠女士的丈夫。为人极有风趣,自称"明夫"。对于美艺的研究,可称是近代我国的第一人。他所摄的影片,镜头角度的美丽,与光线的柔和,又是超人家一等。记得丁慕琴兄说过:庞京周医师爱

好穿单裤过冬的。而那位但先生，也是单裤过冬令的同志。他鉴于《不怕死》影片，大光明已经停映，而另一家"光陆"却依旧在上映。他并不效学洪氏喝退场子，反而纠集了三数同志，去欣赏这部辱华片。同时却各怀了一柄锋利的小刀子，在漆黑一团的场子里，尽在纹皮椅子上刻画着"请不怕死"几个大字。第二天光陆当局，虽不怕死，却怕暗中的损失，在"皮之不存，毛将焉附"戒条下，也便不再放映了。

综观上文，洪、但二氏，一明一暗制裁洋人凶焰，各有特长；而提倡我华民气，方式虽然不同，他们所奏的功效，是一样的。

1930年8月15日，罗克在《申报》上为影片《不怕死》辱华事正式表示道歉

能知进退的韩云珍

初期的著名电影女演员，要推韩云珍最有学识了。她并且擅长英文，能和洋人办交涉。可惜她第一任丈夫陈宝绮，是一个阘茸之徒，虽然也在上海影戏公司里任事，不过凑演着临时角色，管管庶务，其他便一无所长了。虽然有人比他们为武大与潘金莲，未免过甚其词；不过将一个乖巧姚冶的女子，配给（这个配字，是配亲的配，并不是分配的配）这们一个萎琐的郎君，"巧妻常伴拙夫眠"自然合不弄来，宣告离异，也是意中事了。

韩云珍硕人顾顾，并不怎么美丽，不过她一双眸子，简直称得上"眼儿媚"三个字。因此她自有勾摄荡子们魂魄的魔力。所以当时好事者，替她起了一个不甚文雅的浑号，叫什么"骚在骨子里的明星"。大中华公司朱瘦菊氏，便凑着这个众口一词的广告，为她编了一部《同居之爱》的影片。其实这部片子，并没有多大的色情，比较沦陷时期，顾兰君所演的《潘金莲》《荡妇》《刁刘氏》诸片，真有小巫大巫之别呢。

她后来进新人公司，主演《风流少奶奶》，这名称都动人，可是情节却没有理想那般香艳。大概距离现在已经有十七八年了，那时候因为苏州没有正式电影院，在下和程小青兄、亡友叶天魂氏诸子，在公园里租地造屋，建造了一所公园电影院。当开幕时候，就上映这部影片，而请她前往剪彩。她这时候正和程步高氏同居，所以由步高护侍了她往苏，住在第一流旅馆铁路饭店里。她那时梳了两条小辫，用桃红绒绳扎了起来，上身披了红色斗篷，招摇过市。那样古老的苏州人士，做梦也想不到女子有这们怪装束，于是大街小巷，男男女女争看这妖异女人。一直跟进公园，竟给人家包围了起来；好容易由警察来驱散闲人，她才得从边门溜了进去。那时院中早经客满，瞧见她进来，又是一阵大骚动；慢慢地平静下来，她款款登台，剪彩以后，正在鼓掌声里，要开那瓶由上海带来的香槟酒，预备砰的一声，以代高升鸣炮典礼的。那知道送上来时，早经给一个快手将军开过了瓶塞。于是只得闷声大发，致了几句抱歉的话，就下场了。

不多时便和步高分开，无夫一身轻地浪漫了一阵。后来忽地骤改本性，安着分儿做起某洋行的职员来。

胜利以后，消息传来，她已正式嫁了苏州望族彭某，那人是个事业家。从此一反前辙，实行她良妻制度，陪伴新夫婿，在写字间里做老板娘，而兼任企划员。

这是她的聪明，所以能够得到这们好的归宿。不然的话，像她四十左右的人，就是会修饰，没有鸡皮三四的天赋，哪里赶得上时代姑娘。倘使再用桃红绒绳梳着小辫儿，不要叫人嗤之以鼻，斥为妖怪吗？

韩云珍主演的《同居之爱》影片特刊

"福慧双修"的程步高

上

程步高是一位多才的艺人,并且能写文章。曾经留学法国,对于电影源理探讨很深。见了人总是笑嘻嘻,所以人缘儿独好。那年笔者请云珍去苏剪彩时候,乘便招待他们去游过留园,在冠云峰旁边,曾经和他们留一张纪念照片。可惜在我们友联公司遭火灾那年,给祝融氏收拾了去!否则今天把这张照片铸了版发刊出来,却很值得一观的。

他在友联《秋扇怨》特刊里,曾撰著了一篇《中国影戏浅说》。是文言文,现在转录一节下来:"影戏发源于中夏,后经法人之研究,始有影戏之雏形。未几经美人一再改革,益见孟晋;竟由玩具而成为新艺术,再进而为新企业,更进而占五大实业中之一大实业焉。美国电影事业之发达,远驾欧洲而上之,试观近年美产影片,遍布世界,凡电影院之设立者,必有美国影片之映演,此明证也。故美国每年对于影片之输出,及收入之款项,其数殊堪惊人也!"(下略)

这篇文字,是民国十四年作的,

程步高1925年编导的影片《沙场泪》特刊,大陆影片公司出品

距今已经二十二寒暑。关于世界电影事业的牛耳,还是被美国人所操持。那么这篇文字,就移在今天刊载,也没有不合时宜的地方啊。

程氏为松江人,现在年龄,大概也在五十上下了。担任过新人、明星两公司的导演,以稳健著称。他后来和谈瑛发生恋爱,也是近水楼台关系,但是他们的年纪,似乎相差在十岁以上吧?

在抗战那一年的五月四日,中宣教育两部召开全国教育电影协会年会,地点便在南京(事详后文)。又掀动了上海一大群吃电影饭的人,我们便于济南惨案纪念日,集合在北站,鱼贯走上了官家指定的专车,男男女女,共有百余人之多。步高、谈瑛,那时大有鹣鲽双随、形影不离的情态。笔者便请他们留了两句他年作为感念的赠言,谈瑛却好像附议似的,便在后边儿签了一个名字,笔致洒脱,似乎比较一般只练签名而并无实质的所谓电影女明星,高超得多了。

真的,步高是文人,也是艺人,他找的对象,绝不会是绣花枕的。前有韩云珍,后有谈瑛,都是有学识的女人。

下

谈瑛在没有上镜头以前,也曾到友联来应过考,履历单上,写着某某中学毕业。考取以后,因为她的主义很前进,觉得友联正在拍《十三妹》一类的武侠戏,认为有背时代,便退出了。但是十年以后,她在新华公司由岳枫导演,主演了一部落伍得不堪的,申贵升追求法华庵尼姑志贞的民间故事影片《玉蜻蜓》。虽道她也是和平凡人一般,初入社会能辨黑白,日子一长久,便目迷五色,把向来的主张推翻,就随波逐流。连比较武侠性质更荒诞的影片,也不再拒绝扮演了吗?唉!此一时,彼一时,人就在这矛盾圈里,拖延着岁月!

但是她那时虽然觉得友联不合式,而从影之心却极热狂。经过熟人的介绍,进了但杜宇氏的上海影戏公司。后来因为她能在便装时,常把眼圈涂黑,作为人家注意的目标,果然给她别树一帜的计划,奏了功效。影迷们和圈内人,都叫她"黑眼圈女郎"而不叫她谈瑛了。这种聪明的自我宣传,前有韩云珍的红绒小鞭儿,后有她深黑的眼圈儿。这一对知识妇女,全给程步高氏占有了去,真是"福慧双修"!

她在哪一天进明星,却无从查考了。据说:她因为年龄比较韩云珍轻了

谈瑛

十多岁，具着时代性的关系，作风比韩氏还要大胆，非但不甘雌伏，并且有一句口号，叫什么："打倒封建的女性。"这句口号似乎有些费解，也许是传闻有误，姑妄记云。

在抗战末期，听说她也曾到过后方，胜利初期回到上海。可是并没有和外子程步高同来。有人见到她，因为曾经跋涉长途，饱尝了风霜苦难，已经没有以前那么天真活泼了！

后来因为外子在香港跳出电影圈外，从事运输事业，很为发达，没有工夫归来向爱人温存。她却移樽就教，在去年五月间，遄往香岛相会她的丈夫。内中不知道有否文章，恕笔者未敢断定了。但是根据步高从胜利后，至今没有来过上海一点上研究起，却大可耐人寻味的。

不多久的消息：似乎她又来上海，依旧在电影圈谋出路，有在某厂主演某片的宣传。那么与胡蝶、白璐一般，丈夫虽然财产多，不管上了年纪，还是要脸抹油彩，深夜在摄影棚里，度那照得人眼发花的强烈电光下过生活吗？

受恩不忘的杜小牧

本年八月卅一日，是废历的中元节。据说：中元节是阴世解放各种枉死鬼的一个日子，每年从这一天起，到月底为止，有半个月的弛禁期。什么鬼讨替呀、鬼报仇呀，都在这个时间里活跃的。所以一切善男信女，都肯情情愿愿地掏出腰包，筹备资金，打起太平公醮，赛着盂兰盆会，一方面用法力镇压恶鬼，一方面使着笼络手腕，放焰口，施冥食，以救济孤魂冤鬼宽猛并济，使得一应鬼众，不再为祟人间。

电影圈里的人士，全受过新的教育，对于这种迷信举动，当然毫不在意。可是等到八月卅一日这倒霉日子来临，在苏州有因拍戏从树上跳下受伤的沈敏，在上海竟有为了乘电梯跌伤致死的白璐。于是有许多穿凿附会的人，说着不负责任的风凉话道："白璐的死，得闻所未闻，这里面一定有鬼作祟，说不定，便是那个当年在国际跳楼而死的电影女演员英茵讨替身？并且她到上海来，是预备主演那部《希望在人间》影片的，那么'出马未成身先死'，希望在人间，早已预示了谶意！"

又据报载，白璐原名杜小牧，今年二十八岁，曾于民国二十四年进联华为演员，是蒋君超的妻室，又是香港胜利大戏院主妇，兼东方影片公司主角及老板娘。这一大串辉煌身世，又给专好说闲话的人们，刻薄地说："无怪她死后，有许多所谓电影巨头们，给她组织治丧委员会了。"其实分析着讲：这治丧委员会，却是一种惨案后援会的烟幕罢了。因为后援会的名称，似乎太露痕迹。有了这个机会，在对付玩忽业务的国际饭店，力量总比较雄厚些。并且按照历史性说：联华系的主持人，对待演员的惨死，一向礼节隆重的。举个例，以前阮玲玉自杀以后，虽然并不是因公殉身，而当时联华的全体巨头，除了亲致祭奠外，还由厂长以及许多导演抬着她的灵柩下墓穴呢。由这们看来，此次组织治丧委员会，又有什么大惊小怪呢！不过这个治丧委员会里，却有一个小插曲，便是郑君里不肯列名。为了白璐未从君超之前，是他恋人的缘故。

不过又有人说："郑君里太认真啦，人也死了，还是这们气量狭窄，在喝干醋，而不肯吃豆腐。"这个闲人的闲话，似乎又够挖苦的。

以上一切记载，都觉无聊得很。但有一节值得一提的确实消息，不敢讳为独得之秘，所以大书特书的，却感觉到这位白璐小姐，是一知恩能报德，并不是现代化得志忘本，瞧见发了霉的同志，落井下石的那一伙人。

原来蒋君超在当演员，没有做商人时候，和白璐俩，因为手头的不宽展，当常得到那位慷慨大量的唐若青大小姐的施惠。可是现在若青的境况，大大不佳。白璐从香港带来了许多礼物和美钞，刚要准备送给若青。一检点之下，似乎礼物里面，还缺着几双丝袜。她便出去，向某大公司配齐了，再赶回寓所，便出了这个乱子，那真可惋惜的！

她死了以后，蒋君超控告国际玩忽业务于法院，并且声明愿将赔偿所得，一概移给剧影两界困顿的同志。这也是白璐的遗志，从这一点上看来，唐大小姐所并不一定责望的报酬，却也不致落空吧？

从一门三杰说起

一

"电影圈是黑暗的。"这句话是王莹女士所讲的,她没有指明哪一件事是黑暗的焦点,而只笼统这么说了一句。吾想对于男女之私,也许可以构成一个主因吧?试看这个圈里的男女结合,有几对永久亲爱,没有凶终隙末的不幸后果了?

简直少得很,有当然是有的。现在先来叙述那么一二对。电影圈里最著名的一门三杰,却有两家。一家是友联创办人陈铿然、徐琴芳和她的妹妹路明。还有一家是男的姓徐名欣夫,和他夫人顾梅君,以及小姨兰君了。现在先谈的便是铿然和琴芳的事略。至于小姨们,在目下当行出色的时候,在后一定要详谈的。

徐琴芳现在也是四十左右的人了,她乳名阿官,从小就有男子气派;所以她后来玩票,也唱老生的。《捉放》《探母》,是她得意之作,就是老伶工也赞许她是可造之材。她在童年时,已能骑马驰骤,这便是为以后友联主演了许多武侠片的张本。她天赋很高,对于文字却不很专心。虽然由她父亲武进名士徐涵生氏(曾为许世英氏秘书)督教,只会背诵一些《琵琶行》《长恨歌》之类。可惜涵生先生,一个饱学之士,只养了这一对姊妹花,对于文学方面,竟未能得到传人!不过将"乱世文章不值钱""百无一用是书生"两名古话,来做目今的现实例子呢,还是丢掉书包的好上百倍千倍。因为他们姊妹俩,幸而不像我们靠着笔杆子,捱苦日子,否则涵生老夫妇俩,暮年的生活,却真要发生问题。何况她们主演一出戏,在今日之下,就要把"亿"字做单位。真比我们这辈呷墨水,专等老死牖下的没出息分子,强上万倍呢。从另一方面讲,琴芳往日在摄影场,所朗诵的"不重生男重生女"句,也十足应验了。

她在十六岁时候,进了曾焕堂主办的中华电影学校,地址在目今大世界

徐琴芳、胡蝶、林雪怀主演的影片《秋扇怨》特刊（友联影片公司，1925年）

附近，华绎之养蜂公司左右。当时同学最投机的，是胡蝶、林雪怀等等。就在这一年，陈铿然氏在上海电影公司如雨后春笋情形中，也茁了一枝嫩芽。公司名称便叫"友联"，起初只有办事处，在现在恩派亚影院对面。第一部影片《秋扇怨》，摄影场借着徐家汇附近的震旦公司，包给这家有摄影场而不拍戏的公司摄制。导演徐琥，摄影周克，两氏都是留法研究影剧的专家。就由她和胡蝶、文逸民、林雪怀、赵静霞等，分任了男女正反主角。经过半年光阴，这影片开映了，同时她也崭然露了头角。那时的胡蝶，因为另一问题，公司并不十分代她捧场。她就和林雪怀氏，一同脱离了友联。于是她在友联，便成了惟一女台柱。接连第二部拍《倡门之子》，友联就在江湾路自己置了摄影场，同时洗片接片等工作，也另行迁入宝山路横浜桥块一宅洋房里，已经成了一家规模粗具的正式影片公司。这片的摄影师，便是新近被人暗杀的洪伟烈，而这个时候范雪朋也由琴芳的介绍，进友联而为该片的副角，导演却由铿然自任。

二

就在这个时候，"琴声铿尔"的罗曼丝，已经从传说到了证实。但是铿然的老子，是一位古板的事业家，决不许他儿子这样胡干的。后来她竟喜占梦熊，病倒在梅白克路寓所，这个秘密，终于揭破了。

但是他老子，竟出于众人意料之外的，并没有发火。原因为了老人望孙心切，连带报了一个喜讯，他反而捋捋胡子，背着人在眯着眼笑。这样一来，铿然在家庭里，可以公开这件事，心上一块石，也便落了下来。从此朝暮温

存,不多几时,她病愈生产,却是一个男孩子。他老子便欢天喜地,万分钟爱。承蒙不弃猥陋,叫我为这个孩子题名,吾就不客气,代取了"大吕"两个字。因为这孩子的父母,既是"琴声铿尔",便凑着趣,来个"黄钟大吕"之音。现在这孩子,已经二十岁左右,在高中读书了。日子飞速地在进行,哪能叫他的母亲长驻红颜呢?所以她在时代巨轮的旋转下,却只好在妹妹路明主演的影片里,充当母亲了。

不是说阿私的话:陈铿然确是一位电影界里的万能博士,他除了不擅长交际,所以对于影片营业方面,或有一些隔阂外,关于技术部分,没有一样不知道的。上至编、导、摄影、置景,下至洗印、剪接,以及安置灯光、指挥工人,都全本内行。可是他吃亏的地方,没有压人的威力,所以他御下很宽,而在下面的一群人,既不畏惧他,就对于工作方面懈怠了。稍有技能的,甚至纠众要挟,常常使他十分灰心。他还有一种短处,便是"出言不逊",而常常使一般循规蹈矩的人失望。在这种交互因由之下,所以在"一·二八"沪战那年,公司就等于无形停顿了。

之后,他和琴芳转入明星公司,也觉得不能展他们抱负,勉强拍了几部戏,合同期满,就不再继续。赋闲了半年光景,由艺华聘去管理厂务,在他的才干,却极胜任愉快。但是因为干部人士不协调,所以他竟长才没有发展的地位。当局便设法请他专任导演,琴芳也从这个时候,进了艺华。夫妇相安无事,一直到"八一三"抗战时期,因为公司停顿,才率了路明,一同暂时息影家园。战后的一年,艺华复活,他们三位一体,重行复职。而这时期的路明,已经大红大紫,一般无聊的人,写信给她的,每天竟达数十封之多!光怪陆离无奇不有。

后来她竟膺了一个"影迷大情人"的不通雅号。同时他们三人,

陈铿然

又兼了国华部头戏的特约。那个时候，铿然因为双方所拍的戏，路线都不合他的口味，就在合约期满，统统宣告脱离。

这时他举目有河山之感，百不适意，便性情变得特别暴躁，所以当时很有许多人，说他是患了初期精神系病。但是吾和他十多年的相处，知道他的脾气也很深，他是有激而然啊。只要瞧他自从"八一三"后，竟将他每天可抽百来支的香烟瘾戒绝，立誓不等胜利，不再重吸。这虽然是一些小小表示，但是能够坚持到底，也就是多血质的人才能办到。

三

那时有个南洋驻沪的影片居间商，找他包拍一部影片，并且指定了故事，不得变更；还说开门炮如果响了，就正式组织一家大规模的公司，后台老板就是爪哇的侨胞，资本多少，全不成问题。他这时正在苦闷，借此也好泄泄气，便来邀吾商酌进行的办法。吾当然一本前旨，答应辅助他，哪知终于成了泡影！（事实另有后文）在二十八年的年底，他就悄然和琴芳、路明一同去香港了。

他到香港以前，已经和张善琨、竺清贤两氏合作的南粤公司讲妥，去拍几部戏的。可是他们去后，只拍了一部《打渔杀家》，便不干了。后来由上海天一公司化身的南洋公司，聘了他们去，专拍粤语片，行销南洋群岛。他曾经屡次来信发牢骚，现在拣出一封原函来，公开给读者们一阅：

> 懒与忙，使吾欠下了不少信的债。接大札而未即覆者，以此，知吾者其谅之。拙作《打渔杀家》，以不得天时，逢拍日光必下雨；又乏地利，因受战时戒严限制，沿海各区域禁止摄影。成绩乃未如所期。荷蒙谬奖，益增汗颜！弟自转入南洋后，工作更不如意，主事者只知惟利是图，惘顾艺术，遑论意识！因此弟对于工作，乃取消极态度，为面包而艺术，原非弟所取也。所幸弟不为利诱，仍秉初衷，拒摄一切足以麻醉毒害观众之影片，此则弟谨以告慰故人，而亦差堪自慰者也。二月前，本拟赴后方一行，只以家累致未果行，思之殊增惆怅。沪上影市如何？乞示一二。此间盛传××将在北平设立分厂，确否？果尔则我等之来港，不为无先之明矣。（下略）

读者们,试看陈氏这封信的词句和含意,是何等简洁,何等心热。可见他不但艺事精湛,思维敏捷,并且对于国学,也有相当造诣。可是这漆黑一团的影圈,你不能胡调,你这般拘谨,当然成了曲高和寡的呆鸟,同时人家反将不合时宜的头衔加了上来。这世界还有什么话说!

后来港地沦陷,他们三人仓皇奔避,间道由桂林退往陪都,吃了千辛万苦,也找不到什么出路,再转往成都住下。中间几年,他曾经当过公教人员,琴芳姊妹靠着登台演剧,苦度光阴。在胜利前一二年,他和几个朋友做起生意来,却稍稍有些成就;胜利后,因为飞机票不易办到,同时也因琴芳身弱,恐怕不能在天上飞,就再转到重庆,候东下的交通工具。在去年初夏,才附了某剧团的团体车,循公路由陕西转道汴洛,才趁着火车,又是千辛万苦地返回上海。他们归来以后,除路明曾经演过一次话剧,拍过一部影片以外,都没有比较合式的出路。中间因为周剑云氏,意欲恢复战前的明星公司,曾邀笔者和陈氏谈话,并且预约着一旦该公司复活,除聘请他们分任导演、主演外,也不以在下落伍见弃,嘱任编剧兼秘书事项。可是因为种种关系,至今未能实现。而周氏自身最近也仆仆沪港,而非芸人之田。所以在下依然在"人不理吾,吾

一门三杰,左起:徐琴芳、陈铿然、路明

不奔竞"一贯作风下,暂时跳出"两界"外,拥着青毡,静候机遇。

陈氏直到今年初夏,才膺了中电三厂的聘,和路明一同飞往北平。听说须等两个戏完成后,才好回南。而一门三杰中的琴芳,却仍留在上海。前天她对在下说:陈氏和路明,还要歇两个月,才好成功归来呢。

附启:经续者见告费穆氏所主持的,系名"上海实验电影工厂"。王人美确在那里主演《锦绣江山》。

四

有一位武进名士徐涵生先生,他写得一手好字,而且又是一个鉴别家,骨董书画,一经他的定评,真伪立判。但是个性很孤高,落落寡合,而心细如发。我们公司迁在施高塔路底时,他老人家也寓在公司附近;每到中区,总是步行,曾经对吾说:从公司发步,走到四川路桥共有若干步(确数已忘);又从四川路桥,折入南京路,到静安寺路共计若干步(确数亦忘)。在下不禁对他肃然起敬道:"先生能在这乱七八糟的上海,这样好整以暇,佩服,佩服。"他也捋着短须慨然道:"这个就叫既无东皋以舒啸,静候着化穷数尽的无聊举动态了!"涵生先生话的反面,也觉牢骚满腹啊。他不幸在二十九年夏季,患脑溢血而逝世了!遗下两个女儿,长的是琴芳,幼的便是路明了。

路明小字薇官,年纪和她姊姊相差有十岁之多,可是现在已有三十上下了。因为她至今尚属小姑居处关系,还显得在青春活跃时期。目光近视,幸度数并不深。她反对

路明

戴眼镜,因为恐怕损折她的美丽,同时还怕要加深近视的光度。可笑在前一阵,瞧见某小型报上,抽象地赞扬她道:"明眸善睐。"即此就可以知道这篇东西,内容完全出于捏造。但是她除了人们不易注意到她的近视眼光外,论脸部,条件,以及一切,对于美的成分,可以评判九十分。再有欠缺的就是身体太怯弱,未免够不上健康美,一笑。

她在十岁那年,曾经她姊丈的怂恿,在《石室奇冤》影片里,上过镜头,这真是一个道道地地的童女作了。当时笔者就抚摩着她的头顶,唤着小妹妹吾给你编个戏,主演一部《小××》罢?她也很高兴地点点头,陈氏更非常赞成。可是徐老先生却表示反对,他反对的理由,是她正在求学年龄,就这样置身开麦拉前,岂不是要牺牲她一辈子的学业了吗?薇官(这时尚未取今名)父命难违,所以就此作罢。

"一·二八"停战之后,她在清心女中读书,天赋当然敏慧,可是不肯用功,而音乐课却顶好,可见她是一个切近美艺的分子了;在同学方面,又学得各地方言,多能说得熟极而流,于此益足证明如是个骁有戏剧天才的艺术家,并不需要孜孜兀兀地埋头苦读文学的。然而她父亲徐涵生先生,为了不得传他的衣钵,引为是一件毕生的遗憾!

后来曾经转过几个学校,对于学业,也无多大成就。她自从康乐村迁往对面明德里以后,益加亭亭秀发,已经脱离童化而趋入少女时代了。

五

友联自从"一·二八"的战火,行了洗礼后,就一蹶不振。在下因为和这个公司有七年奋斗历史,不忍它的奄化,便四处拉拢股款,就在当年组织了一个充有新的生命的友联公司。陈氏十分谦让,退处监察地位,由笔者担任经理,胡旭光君任副理,又支持了一年多,拍了六部影片,终于为了资金不能周转,方正式宣告停办;由在下料理善后,艰苦备尝,这里也说不尽许多。就拿当时两句至理名言:"假如和这个人有仇,不必报复,只须劝他开办影片公司。"做个参照,就知道负责人的够受了!不过就是在目今,外界不明白圈里情形,人人都在羡慕着他们怎样的富丽,拆穿了在这们生活指数之下,开支那末大,影片又抵押不到现款,一辈不负责任的从影员,固然中秋大吃月饼;而那几个负责的巨头,恐怕在日不安于办公室,夜不安于席梦思,正在想怎样张

罗巨额的款项,去应付一切呢。唉!这样情形,二十年前如是,十年前也是如是,而目今又何尝不是这样!

到了廿三年冬,在下膺了艺华的聘约,为该公司业务上谋发展,兼为企划一切。主持人严春堂氏,对于厂务的控制,感到非常不易,因为他那时完全以资本家态度,而开办的影片公司,一切都是外行。他托吾物色一位对于制片方面,纯粹内行而忠实的人材,做他的厂长。吾当仁不让地举荐了陈铿然氏,在一个夜宴的席上,就双方谈妥了条件。后来因为该厂积重难返的缘故,虽然由陈氏起草了改革和刷新的计划,对于实施执行,常常受到很大的波折。陈氏就改任导演,同时琴芳也加入为演员。在下因为内人重病,也就宣告脱离。

至于那时,该公司的确人才济济,现在中电一厂厂长徐苏灵氏,便是当时编剧部主任。导演方面,有史东山、卜万苍、但杜宇、裘逸苇、应云卫、岳枫、郑应时。摄影有周克、吴蔚云、周诗穆等等,方沛霖氏那时是只管置景,而不问其他的。剧本方面,田汉也化名了陈瑜,编过一出《生之哀歌》(剧名容有误)。演员方面,男主角有王引、袁丛美、孙敏、关宏达等等,阵容似乎欠缺些。女主角有王莹、袁美云、黎明晖、周璇,和童角陈娟娟等等。就中还有一个女主演就是最先下水,而并不遮遮掩掩,老实倾心向日的汪洋,如今也乘便表而出之。

像这样一个人才济济的公司,外表看多有劲。哪知道老板严先生,没有一天不在经济压迫之中,皱着眉头在叹苦景!他也觉得:"假如和这个人有仇,不必报复,只要劝他开办影片公司。"这是至理名言。因为他不开这捞什子的艺华,生意做得很发达,优哉游哉,只有人家向他调头寸,哪有他为了经济而伤脑筋的道理。所以他老人家为修养精神起见,把公司内外事务,交给了他儿子幼祥、寄儿沈天荫管理。

话岔得太远了,收住一切,且说路明小姐,那时高中已经卒业,偶然随同阿姊到艺华摄影场去,给幼祥瞧见了,就再三和陈氏及乃姊商量,愿由公司竭力扶植她,使她成功一个未来大明星。她的母亲在优厚条件下,当然毫无问题。可是涵生先生到这个时候,虽然还要反对,经不起周围环境的挦迫,也只索违了本旨,勉强允应下来。于是她便在姊夫编导的《广陵潮》有声片里,开始正式下银海了。她在《广陵潮》里,并不是担任主角,记得她扮的是一个妓院里的清倌人,受尽了恶势力的胁迫,楚楚可怜的形态,着实博得当时观众的同情。"路明"的名字,也是她自己在这个时候取的,含意是"心地光明"。因

为我国电影圈一向被人目为黑暗,而她特为表明自己心迹,便起了这个名字。看,她书虽不欢喜读,字却写得多少隽秀,艺术家!端的是一位女艺术家!

六

继《广陵潮》以后便主演了《弹性女儿》。这片一出,因为就中插曲,又帮助她的成功。一方面扮相清丽,一方面歌喉婉转,兼之宣传得力,因此一鸣惊人。而各舞场又利用她,请去当场奏唱,无线电里,也竞播一支《双双燕》的曲儿。这样一下子,她就大红特红起来。她寓所里寄到的信件,一天总有数十封,讨照片咧,请吃饭咧,干颂扬咧,谈恋爱咧,世界上真有这许多不自忖度的无聊分子。还有成群结队的青年男女们,踵门求她签名,特地从远处来殷殷访问,便是邻舍人家,常常相见的也轧着热闹,就近多看一面,也是好的。种种花样,不一而足。

她的私生活够严肃的,卧室里安上一只钢琴,每星期请教师指导两次,在月白风清之夜,常常曼声歌唱,四邻非但不怀聒耳,都静心细聆妙奏,儿童们更欣喜得异乎寻常。偶逢星期不拍戏时候,便在家里打着小麻雀消遣,搭子是她的母亲、她的姊姊和范雪朋等等。有时铿然和笔者,也去凑一脚。但是她对于金钱却很有外国人脾气,你是你的,吾是吾的,便是亲姊姊,也得明算账,绝不徇情的。

她尤其爱清洁,很懂得卫生常识。在某一次演戏时候,因为李英有传染性的皮肤病嫌疑,在表演的时候,竟拒绝和他握手。导演者没法,也只得把剧情略予更变,应付过去。

她的声名既响了起来,追求她的男性,当然不在少数;终于在今年二九(廿九也)芳龄,还是"小姑居处尚无郎"。她并不是眼高于顶,觉得要符合她理想丈夫的条件,似乎难了一些。如今不妨代为宣扬一下,假如读者们能够得上她择婿标准的话,笔者愿作月下老人,代牵红丝。因为她的母亲,再三托吾物色对象,至今无以报命。现在代她作一个义务征婚广告,凑巧的话也好让在下叨喝一杯谢媒酒呢。条件如下:

年岁四十以内三十以上。身家洁白,品行高尚,相貌堂堂。资财不必富有,但须具相当维持一个家庭生活的职业与恒产。资格须大学毕业。体格强健,须由医生检验全部身体(末项却是先决条件)。

路明主演的影片《天堂春梦》特刊

以上所列条款,并非作戏。笔者愿以信用担保,确系事实。倘自审能合乎上开规定者,可通函笔者,再行约谈。最紧要声明的,是已有妻室及生性浪漫的人,幸勿枉费心机。

二十八年秋季,他们因和艺华合同满期,双方继续谈判,在某一要点上不能妥洽,就此宣告决裂。在公司方面果然失去了一个台柱,未免可惜!而在另一立场上讲,路明似乎有忘本的行径,但是事实竟这样表演了。

她回到上海以后,便在光华上演的《孔雀胆》里,做了一阵主角,恰巧碰到天热,她饰的阿盖公主,系蒙古装束,高帽厚袍,天天累得她娇喘吁吁,终于身体吃不消,演了一个月病了,就由上官云珠庖代下去,以至完毕,在今年春在中电主演了一片《天堂春梦》,可惜得很!她的演这两出胜利后的影剧,不知道为了什么缘故。全错过了没有看,常常引为遗憾!遗憾!

七

在陈氏三位一体息影期间,忽然有一个专购南洋版权的居间商林某,他负了资本家的使命,去访晤陈氏说:荷属爪哇华侨巨子某某,原籍福建,他对

于祖国影业,很愿意提倡和扶助;并拟在上海方面找取一个地盘,先从实验着手,倘使觉得满意的话,便肯大规模地进行。陈氏这时候正在苦闷,没有好出路,听到这个消息,便欣然从命,准备大大地干一下;就漏夜起草,赶造着预算表和计划书,混合着一本簿册,厚厚地占了四五十页,内中有如何建筑摄影场,怎么采办必需器械,怎样罗致有用人材,以及各项开支收入的算计;关于人员方面,尤见精详,上自厂长、编剧、导演、摄影、收音,下至木工、漆匠、灯夫、值勤、厨司,都井井有条地画了表格,填充得缜密无比。因为陈氏的才干,在本节里已经提过,他对于影片公司的内部组织,没有一样是不内行的。所以这本计划书,也是他全部的精心结构,绝对没有假手于人。

那姓林的拿了这本计划书,寄去不到两旬,便有良好的回音来了。还说:已经有一部分款项,汇在银行里,只要初步筹备就绪,便可动用这项经费。但是条件来了,影片的故事,须要资方指定,第一部试验片的开拍,却选准了《梁山伯与祝英台》。在那个时候,也觉得这个是在开倒车,而毫无意义的举措。

陈氏是前进分子,当然开始感到失望。但是为了出路关系,不得不勉予接受。而在彼方呢,因为这故事,是由闽省最流行的民间书籍里采取来的,主事者是福建人,他脑筋里还停留着十年二十年前的陈腐渣滓,虽然劝以另取他种题材,却坚持非拍这个故事不可。结果陈氏和在下商量,拟采取原来故事里的人物,而参以现代的意识,去其矛盾,择其精华,至少该片问世,不要毒害民众,才对得起自己天良。在下很表赞同,便即日着手分幕,不到一个月便完成了。特将里面许多什么生相思病啊,女的假装男子同床了多时,还不能觉察啊,以及种种有背情理,和矛盾不堪的地方,尽行删去;写成梁山伯是一个正义感的血性少年,祝英台是一个现在旧礼教下反抗而遭牺牲的女性。这剧本经过那样地改造意旨以后,虽然对于世道人心,依然没有多大好处。但绝对不是胡闹神怪,博人一笑的影片可比。

八

同时内部方面,由陈氏很忙碌地筹备;而外务部分,如租借摄影场、预定胶片等等,都由在下去打干。在岁聿云暮的时候儿,曾经奔波于土山湾华联摄影场近十次之多。和该场主任陆洁氏,一再商榷,终于把草约缮定。但是华联方面,没有洗印设备的,而那时候各制片公司,都在赶新年上映的影片,

竟没有洗印的地方可借。后来陈氏忽地和国华的张石川氏去恳商，张氏起先似乎肯答应，哪知一问片名，就发生了问题。因为我们的片名叫《蝴蝶梦》，陈氏他率直了一些，竟把故事也招供了出来。张氏便说："这个故事国华已预告在前，剧名虽然两样，剧情未免雷同，你们绝对不能开拍这戏，免伤同业和气。"

这们一来公司未曾开场，却先和同行碰起顶子来了。后来经过再三折衡，国华方面才答应情让。而那个姓林的，却畏首畏尾，恐怕将来要和同行发生摩擦，就声明暂时停止进行，再另选剧本。在这们混乱局面之下，陈氏忽地宣告要上香港去了，于是把这件事无形停顿了起来。

陈氏是影圈里的优秀技术人员，照理有良好的出路。并且当时张善琨氏主持的新华，分了华新、华成三厂，正在工作紧张，大事招军买马之时，独独遗漏了这一门三杰，未免奇特！内中原来有个缘故，按张氏在战前，任大世界、共舞台两处经理时候，对于影片事业，很为歆动。笔者在艺华任事时，他和严春堂氏，常相会晤，探讨影业的前途。果然不多时，他和专门研究电气收音的金祥□、陆元亮二氏，合作拍了一部《红羊豪侠传》，以为尝试。因了种种设备的不完全，和演员的闹蹩扭，所以成绩并不佳妙（演员蹩扭详另文）。而该片里的洪宣娇一角，当时由徐琴芳友谊客串，绝未谈到酬报的。那么三位一体里的一位，简直也是新华公司的元勋了。既有这样渊源，应该不遗就近地聘任，怎么也会像重耳赏徒亡者一样，官禄竟不及于介之推呢？据说：因为陈氏是多角的技术家，又是从艺华挟了他们的台柱，带着叛离性质出来的，竟有人因妒生恨，因恨成仇，在暗地里曾经开过非正式的同业公议，约定在上海无论哪一家公司，不能用这三位一体。所以张善琨在上海，简直爱莫能助了。不过笔者觉得这一派，也许是谣言。因为电影公司，一向甲猜忌乙，乙嫉妒丙的，互相歧视着，和散沙一般没有组织，便是同业公会吧，一直到目今，还没有成立过。哪会为了两三个人私事，就一时消释嫌隙，勤力同心地起来排除他们。何况陈氏不过只和艺华、国华有些过不去，也并不是罪大恶极的众矢之的啊。归纳说一句话，这三位一体，人缘确是很差，只要瞧不相干的小型报上，常常可以见到诽谤他们一门三杰的；圈内人的和他们不能和谐，也可想象而知了。张善琨不用他们的原因，由此就可以明白惟恐手下的人和他们不合作，而要感受到损失。所以他们到大后方去，也终于没有什么出路。说一句迷信话，这一支一门三杰，前世没有烧"狗矢香"，所以今世人缘这样坏。

九

《蝴蝶梦》既拍不成,在下却受了双重损失。其一名誉损失。就是行将签字的摄影场租约,放了陆洁兄的生,他虽然为了老朋友情面,不和吾计较,可是吾在电影界里,说一是一的信用,却于此摧毁了;还有订定的胶片,也是凭着信用一句话,而港方面友好那里,预定了若干万尺,并没有花去一文保证金。后来片到了,在下只有拱着手向友好说一声:"对不起,不要了!"虽然友好嘴里不说吾失信用,而腹中当然在想到这年头社会在变,一个素来很爱惜羽毛的人,也会跟着变了!其二是编剧费的损失。那时剧本的市价每部三百元,照理姓林的不干,或姓陈的不干,这件事告吹了,总不能使第三者动脑筋费精神而制作成功的剧本,置之度外的。假如说陈氏担当着说:"你帮吾的忙,算了吧。"吾就没有什么话。因为这是交谊胜过金钱。叵耐那姓林的,却经陈氏提醒了之后,丢下五十块钱,作为代价,并且口气很不漂亮。到了这个时候,笔者才明了这个人虽非念秧,却并不十分正路,也就忍住气对陈氏道:"不过我们吃了十多年的电影饭,却栽翻在这个贩子手里"!

叙述到这里,又要来一个插曲,就是陈氏人虽老实,有时也会卖弄小聪明。有一天他要请客,但是只需一席酒宴,便打了一个电话给某菜馆道:"我们是某公馆,不日就要办喜事,应用大量酒席,因为和贵处没有就交易过,现在请你们就送一席××元的样子菜来,尝试以后,再行定夺。"他电话打好,就说:"管教这一席样子菜啊,他们非但不能赚钱,还得赔本。"如今他碰到了这个姓林的,一方面似乎冥冥中在替某菜馆报复;一方面那姓林的说什么侨商巨子,有意扶助,试验品成绩好,使大规模进行的话觉得全是烟幕。所谓试验品,其实就是陈氏的所谓"样子菜"罢了!

这个剧本,后来发刊在《上海生活》第四年第二期至第八期。在引言里还沉不住气,有云:"……根据——劳久杂记——桃花客话——留素堂集——识小录——金缕子——会稽异闻录——等书,皆载梁祝遗事,则由来旧矣。但其故事又传说不一,姑认其事为不虚,而不据以编选剧本,殊感去从着手之苦!矧在极度封建时代,而竟能演出如此离奇之事?编者既不能用现代笔法与言词表而出之,复不克以极度矛盾与不合古代风格之情调,而牵强附会。无已,人有所需,爰遂其愿。在无背文字毒害主旨下,勉予编成。但卒为资本

主义者所劫持,摄制竟告流产。不忍近月心血,付诸流水。……"等语,里面含着的愤激意味,到现在一想,感觉着那时涵养功夫,还是大大不够。假如在世情一再磨炼下的今天的吾,就决不发这无谓的牢骚了。

<p style="text-align:center">十</p>

在铿然方面,本来已经调排好,梁山伯由李英饰,祝英台是路明扮演。其他配角和摄影收音技术人员,全已特约妥帖,只要东风(指林某的钱)便可成事。事不成以后,倒亏他一一应付过去。

提起李英,他就是又一支一门三杰里附属人物,做过第一任顾兰君的丈夫。这次的李顾因缘,便孕育在我们《蝴蝶梦》做不成功之后。原来联华摄影场,是专门租给人家拍戏的,虽然有三个摄影棚,却常常不空。那时民华正在拍《孔夫子》,合众的《香妃》没有赶完。只剩一个棚是空的,我们去承租时,便指定了这一所。后来我们事情吹散,紧接后局的却是徐欣夫氏。他自费拍了一部《黄天霸》,女主角就是小姨顾兰君,男主角却请了那位做梁山伯没有成功的李英。他由一个文质彬彬的汉书人,摇身一变,变成了雄赳赳的勇武小生黄天霸。在一个多月过程中,他俩就奠下了夫妻的基础。为了这一件婚姻大事,竟把徐氏领导的一门三杰拆了台,甚至妹姊也形同陌路。当时无论大小报纸,竞载其事,很是热闹了一阵。

按李英自称南京人,在友联改组为新生命公司的时候,他便在《残梦》片里任了主演。这影片是农村和都市的对比剧,也由陈铿然氏导演的,但是他化名叫了"席弌";女主角是范雪朋。后来该片上映,居然蒙当时最严正批评的晨报影评,誉为这年度的十大名片之一。主评者是姚苏凤兄,因为他并不知道席弌便是陈氏,这名儿很像前进作家,就对于这位新导演,大大地捧场赞美。吾不禁暗暗地在好笑,要是他早知道便是陈氏的化身,也许心有成见,就不赘一词了。李英处女作,居然得到很好的成就后,便改进天一公司。战后他在合众、艺华两公司演过戏,也不见再有进步。自从和兰君结合了,声名也就响了起来,立即升任导演,什么《薄命花》《同命鸳鸯》都由他俩合作的。最后加入了新华阵线,还是借着兰君的冶荡表情,再导演了一部《荡妇》。不过兰君确是一个能做戏的角儿,从前和她姊姊梅君,在明星公司时候,人家虽然都叫她拖鼻涕小姑娘,很有藐视的神气,可是士别三日,也当刮目相看,何况

是一个小姑娘呢。在战后的上海影坛,惟有新华公司崛然而起,把握住了大势,威武不可一世。她也在该公司任了基本演员,在《武松与潘金莲》一剧里表演荡妇,得到相当成功;再在古装片《貂蝉》《武则天》里,崭露头角,一时红得光耀沪江!公司方面以为她擅长表演泼辣和风骚一类角色,便再派她主演《刁刘氏》。因此兰君在一般色情朋友脑筋里,充满了他们的歪曲思想。可是兰君系一个能饰多方面角色的女艺人,所谓"荡"的字眼,却中了公司方面生意眼的巧计了。

顾兰君扮演的貂蝉

且看她同时出派的《生路》里,所饰的小学教员夫人,真是一个贤妻良母的典型,演来相当出色。但是生意反大大不兴,在这一点上看来,公司方面不能不把她的"荡"来号召大众了。

十一

在敌伪时代的什么"中联""华影"所出的影片,在下一部不曾看过,兰君演技的进展怎样,所以也无从谈起。只在小型报上,见到她的踪迹,一回儿去港,一回儿北上地打游击,并且有时就在苏常锡一带登台表演。艳事留传,人言啧啧。一方面李英对她,也有倦意,由港返沪,被兰君的妈登报拒绝这个乘龙快婿。他就局促无地,终于证实了脱辐的凶讯。回想当年,他俩结合之初,指天誓日而以真爱情为前提,打破一切难关而同居。曾几何时,卒告仳离!是李英负兰君?还是兰君负李英?那倒须要公正人来评判一下了。

胜利后,笔者曾看过她一部从香港某公司拍来的《同病不相怜》。这影片姑且不谈剧本怎样,导演如何,只说她在片中扮了一个女医生,正直不阿的姿态,和具着敏锐灵清的头脑,处理一般闷在地下层的可怜虫,真有悲天悯人的

神气,演技的确不坏。数年不见,她好像已经丰腴了许多。

最近在偶然一个机会里,又看了她主演的《假面女郎》,觉得她又消瘦了,演技似乎也倒退了几步。这个是剧本杀害了她,还是导演技巧的不够,吾想不加批评。因为笔者在没有看该片的以前希望过高了一点,所以不惜把口袋里仅存的四万元,作孤注一掷,买了二张楼厅票,和一位向来倾倒她的友人前去领教。映完跑出戏院,吾问他的观感怎样。他默然。在下不愿再问他,省得他嫌吾气派小,认为在追悼这四万块钱,所以吾也只得默然。

虽然俗语说"百货中百客",而看戏人的程度,也高低不齐。我们以为兰君这次所演的不及以前好;也许有人觉得她在这部戏里,别具作风,光怪陆离,变幻百出,而加以极端赞成的。所以读者们得注意,别因为吾这一则不识时务的赘言,而却据为实论,影响了这一部影片的营业,那是万万担当不起的。何况这部戏的老板,制片主任导演诸公,全是多年要好的老友,益发不该胡言乱道。最后有一句话奉告观众,上面所说的是我们的见地,并不是剧评,你们欢喜看兰君摩登的作风,和肉感的镜头,以及要听她甜润的歌曲,还是值得前往欣赏的。

假如吾的补充还不够,老朋友们一定要斥责在下,那么喏喏喏,笔者在这厢有礼了(作拱手介)。

十二

徐欣夫氏原是银行家,精于会计,并且英文也相当好,今年恰是五十大庆,出言吐语,非常幽默,有温㕮水的雅号。起先是大中华系的副领袖(当电影业初创时期,只有明星和大中华两公司范围最大,而双方对垒,皆有欲执影业牛耳之雄图),后来他忽地变更阵线,以私谊关系,和明星的周剑云氏打得火热,不久便脱离了大中华,但并不进明星。他自己办了一个富年影片公司,拍成一部武侠片《两剑客》后,觉得做老板的滋味不很好,就改任明星的导演,在这个时候,便和梅君成了配偶。

周氏因他具有外交技术,便向我们所组织的六合联营公司里,推荐他出任菲律宾影院副理,兼了联营公司的代表。当他出国的时候,我们在一品香饯他的行,忽然有三个年轻艳装的舞女来加入集团。记得里面有一个叫陆品娟的,竟对他依依不舍起来,来了还送他上船。于此可见他在年轻时候,确是

一位很能博得女人欢心的漂亮人物。

他到了小吕宋一年，吃不了那地方热浪的侵袭，便倦勤而归。那一家戏院也因成绩不能像预期的好，我们每家公司，都折去了一部影片（六合联营公司组织，另详后文）。

以后六合解散，另行由明星做背景，改成了华威贸易公司，除经理影片外，还兼营机械运输等事业。推由卞毓英氏为经理，徐欣夫为制造部主任；一方面他的实际工作，是代周氏为明星公司排片给各处影院开映。

华威收场，他依旧回到明星任导演。在我们《残梦》片出风头时候，他在明星导演了一部《路柳墙花》，也被《晨报》选为十大名片之一。

抗战后，上海成为"孤岛"，他无事可为，便自费拍了一部《黄天霸》。"孤岛"沦陷后，敌伪将上海影业一把抓，听说他因为吃饭问题，也在什么"新华"担任一脚主任之类的职务。当时在下太意气了一些，和一辈老朋友差不多绝了缘，所以这一个时期的事，只好含糊作结。但是根据胜利后，法院有人检举他，挺身前往，候法官的检查，不像旁人躲躲遮遮，就可见他的理直气壮，毫无什么罪嫌了。

他现任国泰影业公司的制片主任，听说也很一帆风顺。他有一个时期，导演了很多的侦探片，号称"中国陈查礼"，主角是徐莘园氏，目今徐氏也在国泰任演员。料想不久的将来，一定还有新中国陈查礼探案影片，给我们看呢。

徐欣夫编导的侦探片《珍珠衫》说明书

附逆嫌疑

上

十月七日《申报》第一张第四版下角,载有"张善琨被检举案"一则,且有"检察官谈迁延原因"的子目。原文称:"影人张善琨、陈云裳等,经人检举汉奸嫌疑后,在高检处侦察,已迁延达十个月,尚未结案。昨据承办该案之瞿检察官称:因传闻张等匿名香港,曾函外交部驻沪办事处,转香港政府,请将张等引渡。讵料数月以来,未见复文,以致无法结案。顷又去函催促,该案迁延至今之原因,即在于此。(下略)"云云。

按张善琨的附逆嫌疑,已在胜利以后的后方庆获自由了。怎么沪上还有不惮其烦的人,去检举他?这个检举的人,未免太不识相了!如今根据十月二日本版第一篇,郑震先生所记:他最近果然在香港大事活动,派人到上海高价拉去大批演员;李丽华已经起程外,行将前去的,有周璇、刘琼、金焰、陶金、韩非等。这样看来,男女主角一把抓,似乎又有东山再起的雄图。平心而论,张氏的确是一个颠扑不破的人物。试想自己手头就是没有钱,人家却会信任他,供他使用。否则经过了这一年多软禁,而上海已经破产的生活,哪里还有钱来干这要下大资本的事业?古人说的"百足之虫"那一句话,真是至理名言。

提起电影和话剧两界,被人检举附逆,第一次就在胜利后不多久,经由某某会将以前和现在曾经吃过剧影饭的人,除掉无名小卒外,列举了二千多名。听凭社会各界,按名点检。最可笑的这张名单上,已经故世的也有,一个人有两三个化名的,也认为三四个人而全都把他大名记上去。并且不论在后方来的,在沦陷区守分不动的,和实际做过伪职的,一律不分青红皂白,统统榜上有名。这种检举,简直滑稽得使人不相信真有那么一回事。然而事实昭彰,绝对不是造谣。

在这种情形之下,贱名当然也忝列其中,真是不胜荣幸。可是当时却有人批评道:"这种工作,未免出奇。其实只要在接收下来的'华影'簿据里,把薪给名册检出来,一经查照,就可分别处理。岂不事半功倍。何必浪费纸张,好像猜谜一般,给社会人士目为儿戏举动,而相应不理呢。"

这一项工作,后来社会上绝无反响。日子一多,也便烟消云散。根据事实讲,这许多人,全都为了吃饭问题。也许有本身明知"失节大事,饿死事小"的。可奈瞧了妻孥在旁,啼饥号寒,舍此别无他图,不得不咬了牙关,效学旧小说里,将临变质边缘的人氏,在喊"罢罢罢"而终于如此如此了!

下

但是有一个欢喜落井下石的人,见了本篇说:"你是在回护同行,似乎有替他们开脱的嫌疑。因为现在有许多文化人,为了在敌伪时期著书立说,有的判罪坐牢,有的隐姓埋名,逃避到无从寻找的去处。这些人起初也是被利诱为威逼的,为什么他们就该这样受罪?而剧影两界的人,就得例外呢?还有严春堂,不过一个'华影'的'监理',监理是空有名义,而没有实权的职司。电影界却单是他一个儿顶了罪名,尝铁窗风味,也未免不公道。"

笔者也就回答:"在下是中国人,深深知道中国传统的习尚,脱不了一个'情'字的。吾当谈对于'情',未能例外,岂忍眼睁睁瞧这一批老朋友们,都去幽闭起来。自然在文字方面,能原谅的时候,予以原谅了。至于什么回护、开脱的名词,像吾这样微弱的人,怎担当得起这们恭维的揄扬。严春堂固然不该一人顶这罪名,但是要怪他们的同志全忽略了他,而不肯加以营救。像袁履登辈,不是全靠成城的众志,找取到了反证,而得大大减刑了吗?"

那人还是不服,甚至疑笔者一定曾经暗通声气,便道:"人家因为吃饭问题而迫于,你难道不吃饭的吗?你那时干些什么?"

笔者要解释他的怀疑,不免有些丑表功的态度,就回道:"在下在'孤岛'时期,曾经和国华导演张石川氏,交易一部《梦断关山》的剧本(见'一五'本文),正在商榷第二部剧本《凤还巢》(非'伪华影'所出的那一部)时候,整个上海全沦陷了,敌伪用压力把全上海的电影公司,一箍脑儿合并了去,初名'中华电影公司'。在下幸而得天独厚,人口稀少,吃饭不成问题,所以就在这时,和真正黑暗的电影圈绝缘了,把那部剧本的初稿,也抱残守缺地封

存起来,一直到如今,未曾完成。在那年五月里,这伪公司的主持人,索性把全上海电影院也并吞了去,合组改名'华影',发行股票,在市场上竞卖,而且买的人特别多,卖价超过了票面几倍。这些买'华影'股票的人,照理先是不应该,他们既非业在其中,什么股票不好买,偏买这个!那时承蒙也不弃荸菲,该公司曾派人招吾前去担任秘书职务,吾差幸吃饭不生问题,就婉言谢绝了。这两件事,是吾外表的显示。而在内心的立志呢,却从此以后,不到河山光复,不看电影,整整三年有半,坚持到底。这期间很有许多亲友说吾是'傻瓜',有的还赞许吾是'耿耿孤忠'。吾在当时觉得'傻瓜'也罢,'孤忠'也罢,由他们去说,全不反对,也不接受。因为吾这样的消极对付,原是国民们应该这样做的,他们不过少见多怪罢了。"

那人才格格地笑道:"假如都像你这们不合作,那也没有什么检举不检举的工作了。因为这个,'伪华影'拍了片没人看,岂不要关起门来。关了门,工作人员星散,还会到了今日之下,在搅那附逆不附逆的事吗?"

在下便道:"这问题愈讲远,愈扩愈大了,我们不谈吧。"

那人道:"那么第二次经法院侦查的男女十多名,除了张善琨、陈云裳等没有到案外,其他人等,也许全无问题了?"

"拍片的在拍片,导演的在导演,主演的在主演,工作依然。从这一点上看,当然没有问题了。其他吾和你一般不知就里,再问恕不作答了。"这是吾的结论。

鹏程万里的李旦旦

有王德尧君,和严绳祖君,两位读者来信,承蒙夸奖,愧不敢当。王君谓拙作专讲儿女之私,似乎太落下乘,最好写些关于剧影的理论,和技术制作的文章;严先生的大意,是要笔者记些剧影两界,激昂慷慨的故事。关于两位的希望,在原则上自当接受了,就吾所知,贡献一些。但是本版风格,绝对不是板起了面孔,刊载长篇累牍严肃文章的。倘然这样做,难保反有一大部分读者,所不欢迎的。不过在两位见许之下,笔者应当偶然穿插一二,以谢盛意。下面一节故事,够兴奋吗?

腾誉中外的国华女飞行家李霞卿,便是十多年前的电影女主角李旦旦,她籍隶广东,是民新影片公司主人,李应生氏的女公子。主演了好多部影片,最著名的是《西厢记》(后来周璇主演的是有声片)、《木兰从军》(后来陈云裳主演的是有声片)。她完成了《木兰从军》以后,便放洋到英国去求学。不到几年,我们在报纸上,发现一则令人注目的新闻,大字标题写着:"中国女飞行家李霞卿,在美表演的奇迹。"并且附了一张李女士的像片,下面注着一行细字:"李女士即曩时国产电影明星李旦旦也。"这时却轰动了整个中华,因为我国人们的体格,一向被人家目为东亚病夫的;尤其是

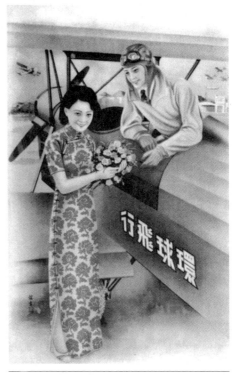

唐铭生绘《(李霞卿)环球飞行》月份牌

一位纤纤弱质的女子,竟能做起飞将军来,难怪要人人啧啧称奇了!但是我们的李女士,不但飞行技术高超,而且宝爱祖国的赤忱,也比一般人来得强。她在抗战时期,曾作了一度全美城市的飞行。所降落的地方,必向当地人们宣传我们正在怎样的艰苦中奋斗,同时向他们募得了不少捐款,解救国内许多的难胞。美国人士听到她的演词,莫不钦仰有加,而对于我们的神圣抗战,也表示极度的同情。李女士的伟大成就,真比她的同乡先进张织云(是最初时期的电影皇后)前几年很无谓的去好莱坞,参观一次金元国家伟大乔丽的摄影场,和几个男女演员,如范朋克、曼丽璧克馥等等,合拍了几张照片,意义的高下,真是不可以道里计了。像这位李女士,真够为中华女儿争光,也才是我国电影史中,确能具备着明星资格的一员。

又是一个启发民族精神的故事

讲起电影圈里光荣的事,还有一件真是儿女英雄,值得我人景仰的壮举,便是余光和李红,借拍戏作烟幕,实行地下工作的一对爱国分子。夫妇曾给敌人掳去,受酷刑而威武不屈,如今功成身退,并不一定以为有功于国家,就要酬报,这才符了良心救国,出生入死,亦所不顾的正则。热血男儿,人人应该如此的,假如有条件地爱国,那是在找取机会,便没有什么稀罕了。

余光初名福康,系余祥琴名律师的弟弟。抗战时期,祥琴先生亦负使命,在屯溪一带,接应沦陷区避赴大后方的志士们,功绩着实不小。他们兄弟俩一门忠义,真使我人拜服。

余光在二十岁左右,便在我们友联公司饰《隐痛》片的主角(大概是处女作),扮相英俊而洒脱。当时他正和南市一家乡绅人家议婚,丈母娘提出一个条件:女儿要是嫁给他,不能再拍影戏。他因为这个对象,竟有似花似玉之美,便立即允应了这个条件。新夫人就是梅琳女士,脸庞儿很像阮玲玉,事实上还要比阮美丽些。一对珠联璧合的新夫妇,真是如胶似漆。

没有多少时候,出于意料之外的,梅琳女士自身却先在联华拍戏了。他便以禁自她开做例子,也把福康名字,改成单名光,似乎在"天一"拍戏了。之后双方不知道为了什么事闹蹩扭,弄假成真,终于很不幸地中途劳燕分飞起来。

他后来进了新华,因为和李红讲得投机,以沆瀣一气的关系,渐渐进入了同命鸳侣的阶层。

李红的出身不很明了,似乎有人说:她是"秦淮歌女"。吾以为即使是事实,也不致辱没她的人格。像宋代韩蕲王夫人梁红玉,她是京口的妓女,因为能亲执桴鼓,击退贼寇,朝廷且封了她安国夫人。而人们对于有功绩于国家的她,钦服之不暇,哪会再提她的出身呢?一个人无论男女,只要有肝胆,忠心为国,出身怎么样,是全不成问题的。反过来说,那些附逆分子,尽有书香

李红

后裔,和士官子弟,这些人的人格,又在哪里?

她的面貌,虽然没有梅琳那样美,但是演技很高超,不过新华方面,常常将配角地位屈居她,很是一件遗憾的事!后来在民间片的浪潮里,她曾主演了几部戏。可是在粗制滥造下,杀害了她的成就,是十分可惜的!

"孤岛"沦陷后,她和他进行地下工作,借拍戏做掩饰,最好不要做主角,免得人家注意她。可是狡兔的本领实在大,他们终于落了网,后来怎样出险的,却不得而知,未能捏造。

她现在深居简出,常在家里管理几个孩子,有条不紊,是一位十足的贤妻良母。她大概鉴于电影圈,还是那么漆黑,所以就"云无心以出岫"了。

电影与教育

"人生如戏剧，戏剧即人生。"这两句现代最流行的言语，却是很含哲学意味的。但是给一辈冬烘先生们头脑里想象起来，就会幻化到俳优身上去，以为是一件不高尚的事情！尤其对于洋化色彩浓厚的电影，提起了可以使他们鄙夷，可以使他们厌恶。不过他们哪知道电影这一项，乃是综合性的艺术，关系国家、社会、家庭，差不多全有联系性的；如国策的宣传、教育的辅导、儿童的增加知识，利赖着他的地方很多很多。

在抗战前夜，中宣部和教育部，有鉴于电影与教育，有不可分离的情景。便在二十六年五月五日，召开电影教育协会年会于首都，三天会期里，讨论决定的议案，因为战事发动而没有实施。可是胜利后，为了待理的事件，实在太多了，对于电影一项，政府还没有十分注意到。所以竟有命令海关禁止胶片进口的不合理举措。按胶片是电影的生命线，我国既不能自己制造，这样一来，岂不是只有购买走私货来维持命脉吗？否则惟有到存着的胶片用完时候，让电影命尽缘绝吧！（关于胶片来源及制造，当详另文）。

在抗战期内，二十九年十二月十七日，教育部在陪都电令全国国立及立案学校，都要组织歌咏戏剧队。因为戏剧教育，具有潜移默化之功，可以利用课余时间，借以教育民众的。原电云："教育部以戏剧为综合性之艺术，以之施教，或用作宣传，具有潜移默化之功。教部前已令饬各省市教育厅，转饬各社教育机关，及各学校，组织歌咏戏剧，以期造成戏剧教育网。兹悉教育部复通令全国国立及立案各学校，成立是项歌咏戏剧队，利用课余时间，用以教育民众，作为各该校兼办社会教育重要工作之一。限于文到一个月内，正式成立。（下略）"云云。照这令文看来，戏剧对于人生重大的意义，已可不言而喻。戏剧固然是综合艺术，而电影却是综合艺术更繁复的一个集体。教育部命令单指戏剧歌咏，而不及电影，就是为了电影的不单纯。在抗战期间，电影的大本营，又在沦陷区的上海，所以即使连带指称了，事实上也办不到啊。不

过电影当然是辅助教育的惟一利器,毫无疑义的。

据新从美国回来的一位朋友说:"美国的中小学生上课,大半已经不用课本,而实施电化教育了。譬如上地理课,便一幅一幅地把地图放演出来,哪里高山,哪里河流,哪里工业区,哪里住宅区,以及矿产、铁路、公路、桥梁等等,关于地理部门,事半功倍地教着学生们,好像已经实地到了那个场所。其他如历史的描摹古代人生,映演着人类逐步的进化。还有卫生和生理,裸裸地把人体外表器官和内脏部分,尽行剖示明晰,使学生们全懂得自身的构造,而注意到卫生。"这样看来,美国的电影教育,不是在课余,而简直已在课内了。

我们中国科学落后,毋庸讳言,加以连年苦战,胜利后又不得休养生息。建设复兴,不知道哪一天才好实践?所以要想望到电化教育,却是暂时不可能的事。那真够为我国学生扼腕的。

泛论拍戏场的"时间"

上

电影事业,既然和国家、社会,全有着联系性,可知绝不是哄人一笑的玩意儿了。那么从事该项工作的人们,应当怎样的严肃和谨慎。以前所被人最瞧不起的,便是漫无纪律,而男女演员私生活的不检。现在的同志们,或许知道使命的重大,不至于自己作践自己的身份了。

从前电影工作人员,对于"时间",简直无可讳言的不守信用!往往有摄影场所发出的拍戏通知,单上注明上午十时开拍,说也不相信,竟会捱到晚上六七时才得开始工作。所以有些演员,明知这是一张预约券,身份低一些的差别了三四小时到场尽不妨。有些红角儿,必定要由公司里的场务员,催上了三五次电话才一脸孔不高兴地上场来。有的还要派汽车去迎迓。有的还须向舞场、酒吧四处乱找,跑得场务员满身大汗才找到,捉上汽车,好像绑票似的架往摄影场。那时先到而其实已迟约的演员,却又焦躁地等了四五个钟点了!大明星到场之后,还要空聊天,抽烟卷儿,经场务员撮着笑脸,观着机会,邀进化妆室,才慢条斯理地化起妆来,还是在呵欠连连,一百个不遂意。这样,这样,上场开拍,可又耽延了一两个钟点。这一种习惯,他们或她们,不知道从哪里学来的?还有碰到导演的大摆架子,摄影师的诔张为幻,也是拖延时间的巨大主因。所以当时在这们相习成风之下,往往上一天发出的通告,明明注着准明天上午开拍,但是一直挨到深夜,也没有拍得成,是不足为奇的一奇事儿。

可是在现在百物昂贵的局势下,公司每天的开支那么大,而靠他生产的摄影场工作,假如还不能走上正轨,再是这般浪费光阴,大量地在无形中消耗金钱的话,吾知道这几位电影公司的老板们,真要焦急煞了!也许最近的工作人员,经过了新生活的陶镕,完全改了老样。

不过十月十四日本版所刊的电影消息里，有一节："看中电的拍戏通告单上，是前晚十一时正起拍，而且注明——准时——（下略）。"这"准时"两个字，显得着扎眼；同时从这两个字里探索一下，也就能反映着今天的作风，还是未能免俗呢。

根据了上述的情形，所以奉劝诸位，切莫到摄影场去参观拍戏。因为往往要使你乘兴而去，败兴而归的。也有侥幸的人们，跑去参观，正在欣逢开拍。可是也要等得你心痒痒地，才拍成一个镜头。这个倒并不是工作人们不上劲，实在为了手续关系，不能不这样做的。

下

至于拍戏的程序，首先要配置灯光，左摆右摆，横开直开，好久好久，才讲习动作表情和地位。再试音响的远近。假如搭进一个没有经验初上镜头的演员在里面，当然又要多费一番时间。种种设施都齐备了，才正式打铃开拍。打铃就是通知场内外工作人员，停止谈话和其他一切杂声的警告。然后摄影师对准角度，听导演者的指挥。值场人员把记录板先行显示于镜头之前，以备做剪接时的根据。那时摄影机开了马达，才正式摄取场内一切背景和演员的动作与面部表情。

说到开了摄影机拍戏的时间，真是有限得很，至多二三分钟，一个镜头已经完成了。这是顺利的，假如有打岔的话，就得重拍。重拍的原因，不外以下几种：演员对话说错，动作违反了剧情，导演往往在半腰里，就得喊"NG"停止重拍。有时一而再再而三地重拍，也说不定的。也有演员并未出岔儿，忽然收音机出了毛病，因为"声""光"是联带关系的，所以必须修正了声音部门重拍。或者为了摄影师的疏忽，机箱里所装的底片，不够那个长镜头的支配，那也得前功尽弃，重行换了底片再拍。还有正在开摄时候，渗进了不可预防的突如其来的杂声，也得重拍。拍戏真不是一件容易的事，以上所举要重拍的理由，当然第一项居多，因其他缘故而重拍的，究居少数。像这么一件错综繁复的事儿，倘使外界人士，怀了在影戏院里，二小时看完一部整个电影的主观去拍戏，没有不大大失望的。

一部影片好容易拍完成了，还要经过冲洗、拷印、剪接三大手续，然后可以试映。试映成绩不需要加以补拍，或任何修改时候，才好送到影院里去放

映。这其间的多角处理,和繁复的手续,真使圈外人所想象不到的。假如像现在常常有某片,对于某界认为有侮辱嫌疑时,便由某界集合了多数力量,出来抗议禁演,或予以修剪,那才使干影业的人们,啼笑皆非咧!

拍电影就是为了这们多角繁复,所以耗时费日,而一般工作人员,往往借这多角的机会,你延我捱,不肯积极进行;那使主持的人,真只有感到长期的消耗、不尽的损失。假如同志们,再不改去那种积习,精诚合作的话,国产电影虽然还能卖座,但是终有一天因为主持者资金不能周转,而搁浅起来。结果不是依旧自身倒霉吗?

不过也有一个时期,曾经积极地工作过的。便是在上海沦陷为"孤岛"的几年里,民间歌片全盛时代(另详后文),往往三四部片同时开拍,演员便兼任了几部片的角色,此起彼停,周而复始,夜以继日地赶拍。那时的职演员,别说可能你延我捱,就是连吃饭工夫,也没有了。往往一边一个镜头拍好,一边送上面包来随时充饥;那边摄影棚的人员,又来催促另外化妆换服装了。但是像这样粗制滥造的工作,也是不相宜的,所以终于失败了。

总而言之,拍戏真不是一件简单的事,对于时间方面,当然不能像学校上课一般,差不来一二分钟。但是至少也要有个准绳,不要相差得使人不能相信。吾在想关于拍戏的时间问题,凡是电影工作者,都得讨论改进一下。因为这不但是劳资间的关系,而对外界的信用,也有很多联系性的。

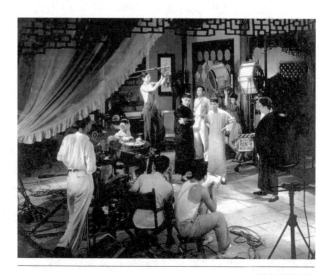

电影拍摄场面

略谈孙瑜、黎莉莉

上

最近从新大陆回来的两位艺人,孙瑜和黎莉莉,都是电影圈里的著名人物,这几天报纸上记载得也很多,本来不需要笔者再添上蛇足了,不过觉得有些报道错误,有些写得浮光掠影,在下不辞琐屑,特地来补充一下。

按孙瑜氏,系民国十二年北平清华大学毕业的。当年就去留学美国威斯康大学,研究世界文学及戏剧,兼习美术和电影编剧,一九二五年卒业。入哥伦比亚大学,从美国电影家白特森(Patterson)专习电影编剧、导演诸学。再进美国电影专门学校,研究美术、照像,及电影摄影、洗印、剪接诸术一年。又进美国著名戏剧家布拉司科(Blasco)所办的美国戏剧学院,研究化装表演。

从孙氏这几项学历来讲,不但是电影圈里的一位全能人才,就是在话剧方面,也有研究功夫。别说在国内初期电影界里,找不出这种资历,就是现在几位所谓大导演、大摄影师,哪个赶得上他的资格。可是当时(约在民国十五六年)国产电影,正才草创,真是贫乏得可怜!他回国以后,只在广东同志所办的长城画片公司里,编导了一部《渔叉怪侠》,在设备不全、演员未得充分训练的局势下,当然成绩不过如此。后来他进了黎民伟、李应生诸氏合办的民新影片公司,也为了环境关系,编导着一部《风流剑客》,当时的广告上演员排名,高倩苹(便是现在的高续威女律师)第一,高威廉(高氏似已跳出影圈,在热天曾见中央戏院告白他在一出客串话剧里任什么职务,已经记不清)第二,金焰屈居第三。这一部片完全是武侠性质,行头不古不今,大概是那个时候风气使然。孙氏虽然充满着西洋艺术,也打不进这个陈腐圈子。后来电影界,渐渐地有些进展了,他便在联华公司,鼓着勇气编导。可是俗语说:"学问是死的,经验是活的。"他就在这一个公式下,拍出片来,老是不能

挣钱;不能挣钱,空有头衔,也是枉然!抗战后,他便悄悄地到了后方。于卅四年七月,和黎莉莉同时奉了国防部新闻局中国电影制片厂的命,到美国去考察影业。他到了目的地,便在陆海军制片厂实地研究现代制片技术。他觉得比较二十多年前,有着飞速的进展,竟和以往大不相同,不禁惊叹着彼邦一日千里在向上窜!而回顾着我们,烽烟万里、风雨摇飘中的电影事业,虽有近三十年的历史,连胶片也自己不能制造,还有什么说的!但是他并不灰心,留美时候,曾经和我国籍摄影师,而在好莱坞公司任职的黄宗霑氏商榷,拟与彼邦合作制片,借他们的技术,补我们的缺陷。但愿能够这个希望,得到实现。

可是他在十四日到上海,而上海金都戏院,却在十六日,上映他两年前在陪都导演的,一部张瑞芳主演的《火的洗礼》。照理既是欢迎他,广告宣传,也得来一下。况且海派作风,只重广告,不问内容。什么"三家同映""隆重献映"的噱头,一些没有,只默默地在一家金都戏院广告上,加着诗人大导演几个字。唉!诗人是高雅名词,上海人就在这曲高和寡的自然情况下,不来注意这导演的诗人了。这真是诗人的悲哀!

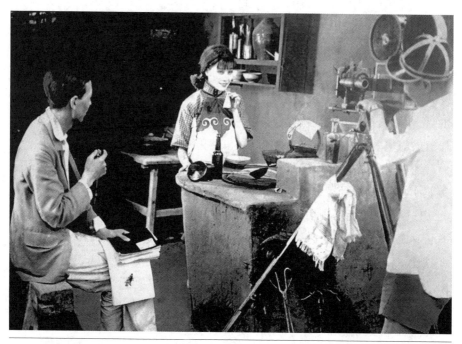

1930年,联华影片《野草闲花》工作照,左起:编导孙瑜、主演阮玲玉、摄影黄绍芬

下

黎莉莉女士，系黎锦晖先生的侄女儿，同时是明月社的台柱（申报新闻栏所记："为梅花歌舞团时代之有数健将"句，不提明月而写梅花，竟有人误解她也是和龚秋霞、张仙琳、徐粲莺等，同时出于魏紫波门下的呢），和王人美有一时瑜亮之誉。我们在拍《燕子飞飞》时期，曾经和黎锦晖商量，拟请人美、莉莉同为该片主演。锦晖对于旁的事，都肯附和我们主张，独于这一点坚持，只许两个人里排一个，鱼与熊掌不可兼得的。我们在再三考虑之下，觉得黎貌胜于王，而王的嗓子却胜于黎，因为我们这影片是歌唱占大部分，只得舍黎而取王了，所以黎小姐的影片处女镜头，友联没有缘分儿拍到。后来似乎跟了乃妹明晖女士，在天一公司去拍过戏，然后转进联华，拍《体育皇后》《回到自然》等片，公司方面也因为她具有健康美，所以特地编了这们剧本，以适应她的个性。《体育皇后》片里，卓呆兄的女公子，也化名了殷虚，在片内充任副角。至于"殷虚"二字来源，却系她那时正在从闻野鹤先生研求殷虚甲骨文字，呆兄就俯拾即是的，代她女公子起了这个名字。

在抗战前和抗战初期，莉莉女士正是二十余好风光时期；一度住在爱文义路普盆里，有人常常听到她独个儿弹着披霞娜，歌词儿总欢喜那支《花生米》。于是"花生米""花生米"的歌声，洋溢乎这条弄堂里。好事的人，都在说："这位小姐，一定喜欢吃花生米的，所以她有这们的白白胖胖。"而她的私生活，是十分严肃的，她还有一头爱犬，常常出入相随，乖觉得很。她后来离开了这普盆里，就显得这条弄堂，寂寞和空虚了。

她在什么时候出嫁？哪一个时期到后方去？因为报告她消息的舍亲某女士，也自己出嫁到了遥远的地方去，所以没有确息，不敢捏造。

根据《申报》访问所载："她和孙瑜氏，同时奉派出国，先后在美国南加利福尼亚大学暑期班，哥伦比亚大学影剧科，及纽约、华盛顿各学校影剧部门，研习音乐、舞蹈、化装等。去年二人在好莱坞各商办影片公司，实际参观摄片，居留达一年之久，与著名默片明星卓别林，往还最密。"又道："黎女士在美国，因研读甚勤，闻其歌喉及舞艺，已有极高成就。（中略）此次千锤百炼学成归来，对我国未来影业，当更有不少贡献。"云云。

而她的宣言："希望今后，能拍几部优秀的音乐片，替中国影坛划出一条

新生的道路。"诚然,国内这几年里,被一般低劣的歌曲儿,硬嵌在影片里,还要灌成唱片,使那些靡靡之音,广播天下,真是要不得的一回事!黎女士能来矫正此弊,使中国电影里的音乐歌唱成分,提高到优秀地位,那真是上可以代政府整饬民族精神,下可以使一般蒙昧无知、随波逐流的平凡百姓,改改观念。

"瘦了,她瘦了。"笔者在瞧着《申报》的插图,黎女士手搀着两个她的小天使的照片而自语着。她的子女,已有那么大了,自然已经失去了她当年跳跳蹦蹦的青春时期,而进入少妇时代。原来她已有三十多岁的人了,丰韵却还是不差。

又据十六日本版载:"金焰秦怡同居,黎在美国,并不知道,因此一出码头,与秦握手时,劈口第一句:'哟!怎么啦?你的脸黄得这个样子?大概太辛苦了吧!那你应休息休息。'当时说者无意,听者有心,因此秦怡面孔红了

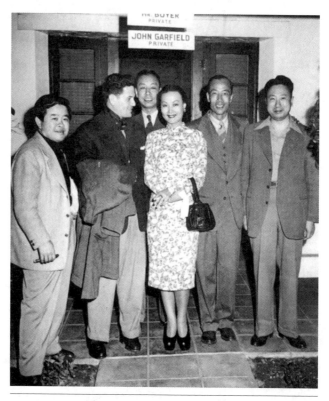

1945年末,美籍华裔摄影师黄宗霑引导孙瑜、黎莉莉参观好莱坞

起来。"不过据在下知道,黎女士与人美,一向亲爱如姊妹,假如她一得知这个实讯,准会痛怜人美的遭遇,而抱头大哭的。

现在孙、黎二人,先后上首都去了。我们在期待这两位饱挹新空气的艺人,在中国影坛上,不久便能放着异彩,把光芒照耀到全世界的每一角落。

掀动了民间片的巨浪

一

距离陈铿然氏三位一体,去香港后(二十八年底)不到两个月,在日报封面上,忽然发现了一幅明显的广告,用木刻特镌了《梁山伯与祝英台》七个大字。下面并且郑重声明:该项影片业由联美影业公司拍摄,剧本由王某赶编。同时说明该公司的组织,完全搜集了电影界的精华。但根据事实讲:该公司并无固定地址,仿佛游击制度,在某一部分,或某一家公司,有空闲时,便将工作补上去,这因为当时列名的多数是影圈中人的缘故。后来由某君告诉吾:这件事的主动人,是曾经做过艺华经理的沈某,为了时间上太闲空,所以找些工作做做,就抓住这个机会,联合了严氏兄弟,才办这个公司的。但有一部分人,却在恶意造谣说:"这明明和陈氏过不去,所以由艺华方面出其全力,邀了同行给他一个总攻击。"这一点似乎太理想附会了,依笔者的判断,陈氏人缘不好是事实,但究非罪大恶极之徒可比,人已经高飞远走了,还要使着劲儿,群起而攻之吗?至于严氏父子,和陈氏所办的私人交涉,依吾第三者公平立场讲,当然互有不是,因为在艺华十分为难的时候,陈氏也出过一番小力的。就在这一点上着想,艺华和他即使有深仇阔恨,也不致用了狮子搏兔之力,使他难堪到底的。不过世态炎凉,自古已然,"失时凤凰不如雉"这句话,真令人想到了感慨不尽!普通社会的势力眼光,已经这样,何况具有多角敏锐感的电影界呢?在那个时候,素称为电影巨头的周剑云氏,也正韬光养晦,英雄无用武之地,尚且在与影圈有联环关系的某舞场里吃小丑们的奚落,幸而他刚强不屈的性格,还没有泯灭,终于发挥了威力,得到最后的胜利(事实详后文)。像他在电影界的功绩、在电影界的资望,还免不了差一些儿受亏,其他人等,也可想而知了。还有在那个时期,周氏正在窘乡,但是曾经周氏提携因贩卖电影而起家的许多同志们,非但不肯对于经济方面,予以协助,竟仗了金钱势力,对于旧日的饭主人,

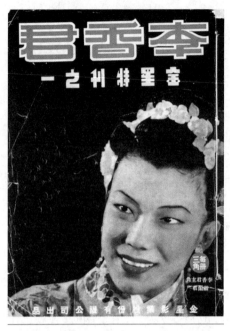

周剑云主持的金星影业公司刊物《金星特刊》第1期《李香君》号（1940年）

板起了面孔,摆起架子来。周氏是一个要强的人,当然宁愿艰苦自守,绝对不向他们呼吁的,这样他后来东山再起,金星影业公司成立之后,对于这一辈负义者,概不往来。事情固然痛快,不过那些人操纵的手腕,简直惊人,他虽具坚毅不妥洽的精神,而终于给他们联合着组织了封锁网。周氏也只得喟然而叹:"我没如之何也已!"

废话剪住,且说联美公司那部《梁祝》影片,不多时便在艺华摄影场上,加工赶摄起来,由岳枫任导演,张翠红任女主角。按岳枫原是笪子春的化名,他在笪子春时期,系活页公司（便是没有摄影场,而只有公司名称的小型公司）的武侠影片导演；进艺华后,以粗条线作风对外号召,他在导演那部袁美云、王引主演的《逃亡》影片上,一举成名。这部戏的外景是在张家口实地摄取的,而袁、王的罗曼史,也便在这个时期种了因,终于成了夫妻关系。

二

岳枫是短短的身材,黝黑的肌肤,具着健康而有膂力的轮廓,处理剧务,也有他坚定耐劳的精神,并且很有风趣,常常哼哼平剧。隔了不久,便被张善琨罗致了去,在新华任基本导演,最近又改变作风,为国泰导演了一部《玫瑰多刺》,顾名思义,"定不是粗条线作品了"。女主角罗兰女士,听说是他的新爱人。可惜得很,该片却错过机会,没有看到。因为报上的评语,有时凭着各个人的观念、各个人的情绪,随便抒写的。同是一部戏,尽有甲说好到极点,而乙却在骂得狗血喷头! 要一个准确定评,却是很难的。所以要晓得一部新片的好坏,除非自己去亲眼目睹,人言是不足信的。《玫瑰多刺》的失看,在说

明并不是受评语影响。

张翠红本为秦淮歌女，艺华于提拔新进人才的策划下，在夫子庙前发掘了这块璞玉加以雕琢之后，便成为一颗亮晶的美丽明星了。在二十六年五月，我们出席首都党教两部所召集的电影教育协会时，她也同车晋京。但见她怯生生的身材，竟是一个林颦卿的胚子，当时吾曾对严小开说："倘使艺华拍《红楼梦》影片，她竟是一个天造地设的潇湘妃子呢。"小开也点了点头。可是隔不了三四年，她已生下了两个孩子，忽地大大发胖起来，竟和以前判若两人了。她既有了归宿，急流勇退地不再拍电影，这样神龙见首不见尾，自是惹人永远怀念的。而比老一辈投老秋娘们还在装模作样勉强上镜头，真有意义得多了。

她饰祝英台时候，真在妙龄。还加上了专门博人发噱的韩兰根，扮了小丑，穿插着许多笑料；剧情既这们通俗，噱头又多，外加还有男女同榻、裸体出浴、十里送郎、相思成病等动人镜头，自然轰动了全沪男女老少，十足在沪光戏院，客满了十天。

本来影戏院的主持人，两只眼球里，只认得＄，对于影片公司假如是新创办的，或者是小型的，要排进一部影片去上映，不是一件容易的事，一种待理不理，百般推诿的精神，简直要气破肚子。但是这部《梁祝》影片，虽然是活页公司的出品，正因为沪光的经理人史某也是该片股东之一，所以在片未拍好以前，已把预告片早日放映了。将拍好时候，便在院内外贴上宣传字画等类。该片天时、地利、人和三门俱全，营业哪有不好之理？所以这部影片就在沪光一家映毕，已经捞赚了资本，再有出售南洋和内地各省版权盈余加上去，真是意想不到的大获其利。不过从此联美没有继续拍第二部片，也许这几位股东，服膺着朱柏庐先生的名言——"得意不可再往"吧？

事情的巧合，往往有所谓"命中注定"的一句话。原来我们所拟拍未成的《蝴蝶梦》，前文曾说有一批胶片，向港友定来，而只好违约不取。这一批胶片到上海后，由卡毓英氏购去的，后来他们的《梁祝》影片，便由卡氏作为资本，将上项胶片交给联美拍用。这样说来，这批胶片，岂不是命中注定，要拍《梁山伯与祝英台》的吗？

三

那时艺华方面，眼见这化身公司所出的民间片，能这样卖座，便赶忙拍摄

了一部江南人妇稚皆知的《三笑》。但是这个戏，又触犯了国华的预告。事前虽经交涉，不过他们旗鼓相当，谁也不肯退让。于是双方在昼夜不停的赶制中，差不了两三天，互相在银幕上出现了。国华当然在他自己的大本营，金城戏院在映；艺华便在那时《梁祝》片新近大获其利的沪光和金城映起对台戏来。这样一下子，观众们反为好奇心所吸引，两院的营业都不错。

新华的制片方针，本来素持不苟且主义的，可是往往觉得一部成本浩大的影片，出版以后，结果也沾不到多大的光，而且耗时费日，经济上很有周转不灵的景象。主持人目睹这种民间片这们赚钱，怎不眼热心痒？食指既动，立变初衷，一声突击令下，三厂（新华、华新、华成，此时全系张善琨一把抓）的职工，立时总动员，并且于四十天日程内，务必完成十部民间片。这个闪电战略，一经实现，各公司工作的紧张，可称竟到了白热化程度。那时上海正式拍片的公司，只有新华、国华、艺华三家，这三家公司好比汉末的蜀、魏、吴（依照正史应写魏、蜀、吴，本篇原同稗官家言。所以从《三国演义》的尖也）竞得剧烈，也一言难尽。后来艺华和新华协调了，又好比刘孙联合起来向阿瞒对垒似的，酿成了两对一的局面。新华方面拥有沪光、新光两个据点，而国华只有金城一家地盘，争夺战的阵势，却延长了两三个月，方渐渐地平静下来。

当三公司在赶拍的时候儿，还大量地使用神经战术，为避免间谍们和内在的奸细们泄露所拍的戏名起见，往往除了导演，连演员自身也不知道今天所拍的是什么戏。摄影场所挂的"戏牌"，和出给演员的通告单，所标出的全是张冠李戴，移花接木，有意用了烟幕，淆乱对方的目光。例如甲公司在拍《玉蜻蜓》，而他们公布的却是《杜十娘》；乙公告明明在拍《双珠凤》，外表透露的是《白蛇传》。但是双方全都明了对方在弄花巧，便先把收得的情报探索，再加以多方的揣测，以证实对方究竟在拍哪一种戏，便得首先完成上映。于是侦察意度，钩心斗角，难为了双方当局，几乎连睡眠的时间也被侵占了去，往往在似梦非梦、幻觉错觉之中，在口喊什么《珍珠塔》《描金凤》《碧玉簪》《卖油郎独占花魁女》等戏名。就中有一位姓吴的智多星，好像打花会似的，根据着主持者的禁吃，给他猜中一部对方刚在开拍的戏，便用了超闪电力量，改名京华公司，在另外一个摄影场上，消没声儿地赶拍起来。果然该片一出，对方那部同名影片，落后了一星期出来，就大大受到了打击。

四

且说当时摄影场上，全闹得天昏地暗，一切工作人员，非但饭食失去定时，连睡眠也没有正常。至于演员呢，往往一个儿兼饰了四五部戏里的角色，张冠李戴，简直搅昏了头脑。这一阵子鸦噪鹊乱，不到半月，十个人已病倒了三四人，不曾病的，还在挣扎从事，因为上峰鞭策，不敢懈怠。电影从业员，能这们地艰苦不拔，当然使人钦佩，但这是畸形的进展，实在毫无足取的！

等到一片完成，因为是双包案，最需要的赶紧争夺地盘，尽先上映，以占头筹。开映了不多，后起的也就跟踪而来，于是在宣传方面，又大开其广告战，诋詈讥讽，有类村妇女骂街！笔者在当时曾经搜集许多资料，可惜大部分不很雅驯，弗愿引据出来，并且照录到本文里，也没有许多宝贵篇幅，供吾回翔。所以只好甄选几则荦荦大者，以见那时候的声势汹涌，借以反映我们始作俑的《梁祝》影片，实在罪孽深重！计开这个时候，所摄成的民间片，有下列诸名目，有雷同的，下面注有"重"字。

《梁山伯与祝英台》《三笑》（重）《碧玉簪》（重）《玉蜻蜓》《孟丽君》（重）《刁刘氏》《珍珠塔》《花魁女》《描金凤》《落金扇》《双珠凤》《杜十娘》。

宣传战首先接触的，是《碧玉簪》。新华公司出品在新光上映，于陈云裳戏照旁，加注两行四号字道："众望所归，特等红星。"又有黑底白字木刻，半寸大小六个字道："胜利终属于我。"下面又用头号字标着"一方面每场客满，一方面赠券乱飞"的讽刺语。再在片名旁侧，加批："根据宋氏家传秘本，与众不同，精采独多。"在边缘上，又缀着"赠券停用"四字。

国华出品的《碧玉簪》，当然在金城开映了。他们的广告词句，除自己陈述佳处外，再添上不少针锋相对的抢白，也用黑底白字木刻道："事实吹牛，危词耸听。"又有四号字四句道："全能导演，徒拥虚名；特等红星，红得发灰。"还在括弧里排了两行说："直抄白话书，居然秘本；重金收买，价值二角八分。""遗恨变团员，起死回生；临时改剧情，画蛇添足。"再特用大字标着："打倒伪铁证。"下面附言道："三场客满，胜过四场（那时金城映三场，新光映四场），趁火打劫，乱加卖座，朦蔽观众，罪孽深重，是优是劣，一目了然。"

五

其次是新华化身公司,和国华《孟丽君》的双包案,该两公司,都在超闪电战术方策下,造就的速成品。新华先拍上集,抢前在新光上映。国华并不分上下集的,瞧见对方已经先下手为强,忙在在日报封面,撰了一个情文并茂的广告,大意说:该片早经本公司预告,而南洋诸属版权,亦已预先订去,不容其他公司鱼目混珠等语。第二天在原有地位,新华便将国华的现成广告,略予窜易数字,便成了一则即以其人之道,还治其人之身的对策告白。哈哈,广告战略竟成了这们方式,倒觉别开生面的。

国华出品的《孟丽君》上映时候,在戏目里面,特意划出一个方框,内中首先注上一句按语——不是广告——下面却说:"尚图苟延残喘,作最后之挣扎,但逆运已定,徒见其心劳日拙而已。"又谓:"电影与京戏小说不同,有其独特之手法,贵在存精(原文)去芜,一气呵成;倘直抄京戏小说,则不成其为电影,在艺术上毫无价值可言。"更用特号大字标出:"不分上下,有头有尾。"

于是新华的化身公司,用着讽刺的意义,在戏名旁如上"老牌"两字。然后针锋相对地,也划了一个方框,里面写着:"观众确实报告——粗制滥造,冒牌出品,欲在一集之中,完成整个故事;故所有情节,均于对白中草草了事,观众等于听了一回说书,毫无意义。"此外复有城隍庙对联式的两行按语道:"赌神发咒,岂能号召;村妇骂街,丑态毕露。"又有细注道:"凡曾观舞台剧观众,皆知——华丽缘——全剧,绝非两小时便能演毕,除非删减情节,当作别论。"

两家戏院,这样地在广告里,短兵相接地演起肉搏战来,似乎已失去了电影是高度艺术的本旨。而这们尽力讽刺,破口谩骂,还成什么体统!于是就有鲁仲连其人,出来双方劝解,总算结束了这场意识歪曲的混战。所以该两片在最后数天,便将这些含有恶意斥责、冷嘲热讽的词句,全行撤销了。可是使一辈躲在高枝儿上,爱看热闹的朋友,却大失所望。

后来重出的戏也没有了,各归各上映他的民间片,相安无事地过了二三月,直使得民间观众,看腻了民间片,这一个高潮巨浪,才平息了。这是廿八年五月到九月间的一件影圈里不正常的事实。假如有保存旧报的读者,检阅一下,才觉得笔者的资料,真是太少了。

六

 在中间,笔者曾经将上海民间片的疯狂情形,通报给留居在香港的陈铿然氏知道,并且还深自引咎地说:"这是我们始作俑的罪过,却连累了整个电影界,骚动了全上海的观众们,实在问心不安的。"哪里知道他的回信,却将咎戾推得一干二净,绝对不肯担一些儿错,他说:"倘使我们拍了《梁祝》影片,绝不会得到这样一个后果,可以断言的。因为我们的作品,既没有笑料,使人发噱;又没有色情的描绘,供人揣摩;更不会趋奉人家心理,对准古本,依照矛盾不合理的地方尽做。凭着良心,决不肯把这种荒诞的情节,熟视无睹,必定要加以纠正的。我们想站在艺术和正义立场上图发展,以冀打定一个基础,不使人们唾骂。像这般做法,又哪里会轰动起来呢?尤其是对于地利、人和,又这们地欠缺,怎么能够达到平地一声雷的地步,使同业中人,会瞧着目热心痒地一窝蜂拍摄起民间片来呢?"他的话多咧,这不过摘述就中的一节,已可以见他愤激的情绪,溢于言外了。但是也不能说他的话,没有理由。不过在笔者却始终持着佛家因果之说,譬如我们没有发起这部民间片的制造,而且并不经过中途波折,联美公司怎么会心血来潮,把这部从坟墓里掘起来而又不合逻辑的故事,作为拍片的蓝本呢?假如他们拍这部《梁祝》片,并没有什么十足赚钱的后果,也就不会掀起这次民间片的巨浪了,在这一点上观察,我们是万万逃不了元始造意的罪名。这一个问题,当然要怪我们急于找出路,没有仔细考虑的错误。虽然我们预备把故事的心脏抽去,只用他的外廓,可是同行和观众,在我们没有将成绩表演出来以前,又哪里会相信,不也是一部逗人笑笑,而足以麻醉一般无知识者头脑的东西呢?所以这一次民间片的巨潮,几乎蔓延了半年,毒害着整千整万,甚至整亿的观众,还使整个电影界,倒车开回十年以前,这一次影圈的名誉损失、精神耗损,以及戏中串戏,演成了蛮触之争的不幸事件。据笔者的见解,陈铿然氏确是个祸首,而在下呢,也脱不了帮凶的过失。事过境迁,虽然快要十年了,偶翻陈账,觉得这一项事迹,真是电影史里的一个莫大的污点,任凭怎样洗刷,怎样辩白,终是磨灭不掉这个耻痕的!

始终不能团结的电影业

上

不错,在理发业、擦皮鞋业,这两门一头一足的职业,都有同业公会的今天,可是负有高尚使命的电影事业,经过了二十多年的奋斗,却只有制片业联谊会,而没有正正式式的同业公会,岂不可怪?

说来话长,电影业的企图组织公会,远在十七八年以前,当时无疑地是明星公司,执了影片业的牛耳。张石川、郑正秋、周剑云三氏,因为感觉电影制片业,在业务上的需要,和同业间理该有个联系性机构起见,便发起了组织同业公会。第一筹备经费,便在康脑脱路徐园,开了一次游艺大会。在下那时也是筹备委员之一,当夜选举干事时候,许多大公司,竟有先见之明,开现在贿选之端,去拉了不少的临时演员来投票,闹得乌烟瘴气。一团糟之后,正派人士,大家灰心,连这筹备会,也不久无形消灭了。

还有一次,是电通公司成立之初,在旧法租界海军俱乐部,宴请同行负责人,计其时日,似乎也有十四五年了。这一个晚上,我们酒醉饭饱之后,在一间宏丽异常的敞厅里,联合了许多公司的巨头,又为了同业公会事件,加以恳切的讨论,以期从速实现。会议非常顺利,并且推笔者为起草一应文书的负责人。也许电影圈里的人,真是看惯了"戏",便是"儿戏"的戏;从这一度会议之后,又冰消雪融了。幸而在下晓得同行的老脾气,并不说干就干,否则岂不又白费了笔墨。

再有一次,在廿五年度,周剑云、吴邦藩二氏,坚邀笔者帮忙,搜集各同业公会的章程和组织步骤。并且预先加了吾一个公会秘书头衔,在先施公司的东亚酒楼,会同了许多影业界负责人,吃了一顿晚餐。因为这时候,在下虽未脱离影圈,却已杜门谢客,入于将蛰状态了。经此一度接洽之后,便真的向各处进行起来,哪里知道结果还是蹈了前车覆辙。吾便看透影界是永远各顾其

私,终于不会和衷共济的,也懒得管闲事,以后便表示不再参与了。

下

在上海沦为"孤岛"时期,忽地冷火里爆出一个热栗子来,接到一份上海特别市电影业同业公会成立的请柬(日期已经查考不得)。吾便准期到浦东同乡会里附设的璇宫剧场(会场所借地点)去参观成立仪式。那时老大哥的明星、联华,都已相继陨亡,自然由当仁不让的新华,执着大纛。张善琨是当然主席,发表一篇演词,居然头头是道,国语说得十分流利,却出于吾意料之外。此君能在电影界后来居上,自有其手腕与特长,而能使一辈老巨头屈服在他之下。

胜利以后,这个公会,因为在敌伪时期成立的缘故,而且这主席,还有附逆嫌疑,当然一同瓦解了。

如今上海的电影制片厂,大半是以前老人马,并且公司的数量也不少,在这们行行有公会的上海,而电影制片业,却只有联谊会,未免使人家也不相信。另一方面的电影院,却早成立了同业公会,连外国人办的,也加入在里面;而制片公司方面,难道不能拉进外国电影产片商参加进去吗?并且我国的现行法令指定,凡外商所经营的某一业,应加入该地的某一业同业公会。依据这个理由,上海市的电影业同业公会,极应从速成立了。

叉麻雀洪深发脾气

上

得预先声照，本文并不是对老朋友挖冻疮疤，又不是作意破坏人家私德。因为是一件含有趣味性的艺坛上幕外剧，就把记忆所得的写了出来。好在洪老先生，也是一位富于记忆力的人，假如瞧见了这篇东西，必定作一个会心微笑，决不骂吾造谣生事的吧（根据本年"双十节"，《新闻报》艺月栏，洪深先生所作的民元回忆，连代一位友人向黄某索回马褂的事情，都没有忘掉。那么距离现在还不到二十年的前尘影事，当然更不模糊了）。

洪深字浅哉，武进人。早年在美国读书，起初并不是读戏剧的，因为性之所好，就改道学起戏剧来。回国以后，因为国人留学到外国去学戏剧的，简直和凤毛麟角一般，而洪氏也当仁不让地接受了中国前进戏剧专家头衔。他就纠合同志，如欧阳予倩、应云卫、汪仲贤、徐卓呆诸氏，组织了一个剧团，名"戏剧协社"。当时因为有别于文明戏的缘故，上演时候，综称谓"爱美剧"。

洪深

下

在二十年前，话剧的命运是够凄惨的，因为国语的不普遍，

大众对于看深有含义的戏，简直多数看不懂。所以虽然座价只售四毛六毛，还是上座寥落。一出戏布景、行头、排练，经过了几个月，至多演上三天四天。好在是业余性质的，否则这许多团员，不冻死，也该饿死了。惟其业余性质，才可以随时打游击，而一般团员，都全尽义务，热忱团结，真是可歌可泣。和今天一比，那些惯会拿跷、摆架子的自以为明星们，确实有天上地下之判了。那些主干人员，又是血忱为了艺术，宁可赔钱蚀本，决不迁就观众。和现在许多水准低落一味胡闹，只图迎合下级观众心理，而不顾艺术立场的所谓话剧主干人员，也有今不如昔之感呢（关于初期话剧的史乘另详后文）。

在民国十六七年时候，洪氏领导复旦学生，时常上演爱美剧，如《第二梦》《少奶奶的扇子》《西哈诺》《赵阎王》等，就中男主角陈宪谟，最为当行出色（陈氏现为会计师，系虞洽老的孙婿）。而如今上海妇女界领袖的钱剑秋律师，便是当时最使人风魔的女主角。现在的红编导朱端钧氏，那时还是跟随在洪老夫子之后，很勤谨地有事弟子服其劳呢。洪氏不知道为了什么事，和"戏剧协社"翻了脸，退出组织了个"剧艺社"。周剑云氏竭力支援他，当时在下和江红蕉兄，也摇旗呐喊地参加了该社。从此在下和洪氏，更进一层的友谊，在闲散和休假时期，他同吾常常与管际安、周剑云、吴邦藩、汪煦昌、张秋虫、严谔声诸氏，搓麻将（严氏自信耶教以后，便摒绝雀戏）。他对于此道，和剑云同样的爱好，笔者那时的兴致，却也不减他俩。在徐欣夫赴菲，要去任亚笼计戏院协理的前夜，我们开了大东旅馆饯他的行。周氏和洪氏又发起雀叙，还有二个搭子，一位是但二春的父亲但淦亭氏，一个便是笔者了。还有欣夫的腻友，萧韵卿、陆品娟、欧笑风三个当时的红舞星，黏在旁边，不走开，害得我们心不在焉，大和邪牌。这也是我们少壮时代的一件风流韵事。

每逢农历新正，我们六合影业联营公司的几个负责人，必定开了长房间，消磨这个岁尾年头的日期，认为惟一的娱乐是"雀战"。记得某一年，在新世界的沿阳台房间里，天尚未晚，我们就干起日场来了。战员是剑云、洪深、秋虫和在下。这天笔者大大的不吉，二圈没有和过牌，而洪氏忽地因为上家罩和了一副他的大牌，就此霍地站了起来，坚决地把台脚拆断了去。当时是秋虫大赢家，笔者大输家，剑云保本，洪氏并没有输多少。这们一来，照例大输家可以不承认这笔账的，吾恐怕为了赌博小事，而伤掉友谊感情，忍着

委屈，开了一张百元的支票（在现值恐怕要上千万元吧），给秋虫，大家默默而散。

去年在锡报邀宴席上，碰见秋虫，互相提起这事，秋虫还脱不掉他卅年来的口头语，向吾道："哈哈！甚为凄惨！"

周剑云东山再起

上

电影圈里，提起周剑云三个字，是人人知道的。在一个多月以前，有位朋友对吾说："他的夫人在《申报》上，刊载着启事，警告他不顾瞻养家属，老躲在香港，将提起控诉。"云云。笔者想找原来告白，遍觅不得。前天在快活林公司主人张丙生氏嫁女儿的喜宴上，碰他的挚友凤昔醉律师，吾便问："有这回事没有？"凤君说："确有其事。并且他们俩的思想行动，又这们的扞格不入，后果确是很悲观的！"

按周夫人陈玉俊女士，武进人，早年曾经留学日本读法律，干练多才。归国后却不欲显身社会，就在苏州富仁坊巷租了一所房屋（现在为明报主人张叔良所居）居住下来。剑云虽在上海做事，却时常回苏的。这句话已有二十年的历史了。可是在这个时候，他们俩的主趣，早已不同，曾有离婚之说，幸经能言善辩的程小青兄，给他们俩加以疏通，疏通的结果，居然不致闹成其局。抗战以后，他的家又搬到上海来，因为上海那时房子，已不及从前容易找。恰巧吾那时要缩小范围，把亨利路永利村一宅三层楼的洋式房屋，连电话一万元顶给了他。就中还有因果相乘的，便是他没有把眷属搬苏之前，也住在永利村的，那时可称谓"弄堂复员"。还有程小青兄，这时候正由皖南避难回转上海，暂时寄居吾处。吾既经将屋顶给他，小青兄因为和他们有渊源的，所以仍旧继续住下去。现在周夫人又将该屋顶出，不知道到手若干金条。不过话得说回来，吾那一万元，在当时也可以买进五六根条子呢。但是吾没有买条子，否则今天也不必再靠这支笔，吃自己的脑和血了。

剑云虽然和他夫人不睦，甚至形同分居，但是子女却很多。夫人重女轻男，对于长女的一言一语，无不听从；而儿子在外乡读书，却绝不顾问。这是

剑云亲口对吾说家庭痛苦中一些儿的因由。其他当然晓得的也很多，但是太琐屑，并且站在中间人地位的吾，也不便判断谁是谁非。总而言之，双方已经年龄在半百左右、子女盈前的现实环境下，能再请那位能言善辩的凤律师出来，疏通一下，不是得好休，且便休了吗（这休字，不是休妻之休，乃双方息争之意）？

剑云安徽人，今年五十三岁，从小便到上海，年轻时候，曾在哈同花园，辅助教育华童事务。后来在麦加圈和郑正秋、郑鹧鸪二氏，创办新民图书馆。在新世界编过小报。不多时交易所风潮兴起，他和正秋、石川等大同交易所，不久就蜕化为明星影片公司。从这时起（大约民国十二三年），他一直吃电影饭，以至如今。他赋性豪爽，对待朋友不存机诈心的，但是不免刚愎一些。爱好喝咖啡，过夜生活，对于叉麻雀，更有特殊癖好。常常组织了俱乐部，他沉浸其中，衣于是，食于是，居于是；起初开旅馆，后来借公寓，成为他一生消遣的去处。夫人的和他不能合式，对于这一点，似乎也是最大原因。

<p style="text-align:center">下</p>

周氏旧学根基相当好，口才尤来得，国语流利，在交际场中，当然是惹人注目的人物。他在明星主持的是发行，所以除国内东西南北诸大城市，全到

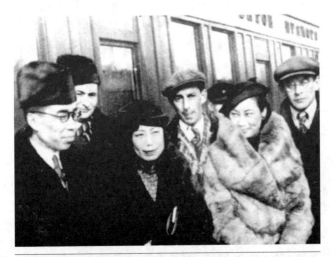

1935年，周剑云夫妇和胡蝶一起赴莫斯科参加苏联国际电影展览会

过外，国外也于十多年前，出席苏联世界电影展会的机会，他携了玉俊夫人，和胡蝶遨游过苏俄、英、法、德、奥、意、荷欧州许多国家回来，也足令全国影圈里的人士歆羡的了。抗战以后，枫林桥的明星公司，首先遭殃。周氏的大本营，既被毁灭，声势便一落千丈，渐渐近于蛰伏状态。而平时趋附他的人，因为无利可沾，也四散了。他不免感到四壁萧条！然而百足之虫，并不真会僵化。究竟还有一部分潜力，便改道组织话剧团，租了卡尔登戏馆，又黄佐临导演，上演《蜕变》。这时候上海已成为"孤岛"，人人正在苦闷，得到这本戏的刺激，大家如疯如狂地前去观看，生意好到不可形容。当下触动了皇军的忌讳，就命令租界当局禁演。周氏碰了这个大钉子，休养了一阵便重新再回到老路上，和凤昔醉、吴正蠖两位律师合作，创办了一家金星电影公司。结果珍珠港战争起，日军接收租界，连许多电影公司，全部接收了去。同时连有血有肉的人，也被统治着。这个时候，真正整个儿电影圈，漆黑一团，暗无天日。到如今谁在清算？那是准傻瓜。在下不愿做傻瓜，所以也懒得徒费笔墨。同时在这个年头儿，哪有什么真是非！你自为众浊独清，人家眼里瞧来，觉着你越显得不漂亮，惯说废话。结果反吃了白眼散场。

他在蛰伏时期，偶然到他同业某君所办的小舞场里去，消磨光阴。可是那家舞场的管理人，叫什么约翰生的，其实和他同姓，而且以前也是电影业的工作人员，地位虽然不同，可是当然互相认识的。因为他临走时要签字，而约翰生却定要他付现，并且出语不逊。周氏是做惯大老官的，他哪里沉得住气，便掷杯拍台地大闹起来。幸亏侍者识相，去请了老板出来，老板一见是老朋友，他却并不护短，还存着古道可风的精神，和颜悦色向周氏赔不是。周氏当然不为己甚，得到一些面子，就结束了这一幕闹剧。

天日重光以后，他又想大大活动，把从前明星的残余物资，整理一下，预备复员，可是困难重重，终于不能实现。中间曾经和从居间商起家而成为老板阶级的蒋伯英氏合作，拟把香港大中华公司扩展起来，结果因为主趣不同而拆了伙。在半年前，他便去香港活动，听说已经觅到投资的主人，组织了一家新的电影制片公司，曾经派人来上海召集许多以前干部人员，和导演男女演员去港工作，由他的手腕和魄力，也许东山再起，重振旧威风，指日可待的。

发行巨头吴邦藩

吴邦藩,绍兴人。影圈里人们,因为他年龄相当大了一些,都众口一词地叫他"邦公"。他为人和蔼可亲,蓄着一撮短发,点缀在他红润的面庞儿上,格外显得精神抖擞。

他初来上海的时候,就投入吴性栽、朱瘦菊诸氏所合办的大中华百合公司任事。并且兼饰过《马介甫》影片里怕老婆的马介甫,表演一个懦弱的丈夫,十分刻画入微,化名叫作微微先生。这个时候儿公司里有一个女演员,名庄蟾珍的,倾倒他的艺术湛深,就认他做了干爹。大约有十年光景,那位庄小姐忽地反叛义父起来,从此就他和她脱离干亲关系。他为解闷起见,就锐意地练习着跳舞,大有非即日速成,不能消释胸头之恨态度。所以我们朋友辈,那时和他在燕居室相见当儿,总碰到他嘴里念着"蓬尺,蓬尺"地在邯郸学步。可喜有志竟成,不上一个月,他已把不舞之鹤的拆字先生头衔取消,在乐声靡靡地奏着时候,他也就搂了年轻的姑娘,蹚进舞池,翩跹地前后左右地回翔起来。不过他虽然厕身在这种金迷纸醉的场所,而固有的保守性,却绝对不动摇的,就是始终不穿西装,不着皮鞋。经这个定力上看来,也可以知道他是非常人了。

十多年前,罗明佑氏崛起于华北,南来申江,把大中华、民新两厂合并,改名联华,不惜工本,制造比较一应公司水准高上的影片。可是观众看戏的程度不够,所以还是粗制滥造的公司赚钱,联华外强中干,几何不能维持,幸亏该公司的几位干部人员,像陆洁、陶伯逊、朱石麟、吴邦藩等,都是英明干练的人物。尤其是邦藩,他们全称他是智囊的,经他运筹于帷幄之中,居然共渡难关。后来《渔光曲》上映,才把联华的基础奠定。推原其功,吴氏当然第一。他因为待人接物,总是一团和气,所以把握住营业的大权,各片商、各戏院,甚至外洋代表,全一致对他具着好感。

抗战后,联华解体,他另行集资办了一个小规模的化学工艺厂,因为是外

行,终于不能发达,不久就收歇了。一方面对于跳舞感到兴趣,便在福煦路的住宅里,开辟了一个小舞场,做起舞场老板来了。同时张善琨也十分器重他,不使他退出影圈,定要他担任某项职务。后来吴氏是否为了友谊难却而接受,抑或断然拒绝?恕吾在这个时期的事,不曾留意,所以也不能忠实报道。

他现在兼任了中央电影制片厂、昆仑公司和文华公司三家的发行主任。一天到晚,为了售片、排片,忙得头昏脑胀,连吃饭睡眠的时间,都不能有一定的规律。能者多劳,这是当然的后果。

微微先生——吴邦藩

独霸南洋国片的邵氏兄弟

十月一日《申报》新闻栏，有一张图照，上边完全是女人，标题叫作"群星送嫁"。原来是从前天一影片公司老板邵醉翁氏于上一天在康乐酒家嫁他的长女素雯，在礼堂中所摄的。图中有黎明晖、白虹、胡蝶、徐来、张素贞、杨柳，以及她的后母陈玉梅，一干人等，全是来吃喜酒的，而胡蝶、徐来并且还是双方的大媒。

在下和邵醉翁是老同行，并且还有一种曾经做过他一阵西席的渊源。而新娘邵素雯小姐，就是吾的高徒，她有三个兄弟，天资都不及她。她患着高度的近视，据说因为在灯下看书，所以这样的。照道理女弟子出阁，老师这一杯喜酒逃不了的。可是这个时候，恰巧吾家乡有事，不在上海，竟未能躬逢其盛，真是缺憾！

按邵醉翁名仁杰，本来执行律师业务的。过去曾经办过笑舞台，所以和文明戏演员，十分娴熟。在电影潮风起云涌的时候，他和二弟邨人，合力在横滨桥后面，成立了天一公司，演员大部分是新剧角色蜕变而成。第一部处女作名《立地成佛》，所以他们的商标，就是一尊佛像。当时横滨桥附近，还有张慧冲的联合公司、管海峰的海峰公司和友联公司。这一个地段，好像今天南京路的四个百货公司，互相来来往往，好不热闹。因为他们办事魄力的雄厚，不多时候，便迁到东区提篮桥，大大地扩充起来。在默片时代的《白蛇传》《百花台》《孟姜女》《双珠凤》等，民间故事片，却由他们独家摄制；而他们营业的范围，又专在国外打算。因为他还有个小弟名逸夫，老早就侨居在星加坡，他的妻室，也是南洋人。侨胞的知识程度，一向滞留在十七世纪的，所以他们对于祖国，虽然怀着强盛的热烈希望，可是对于祖国文化进展到如何地步，却昏然无觉。所以大量的民间故事片，运往南洋英荷属，以及暹罗菲律宾时，侨胞如醉如狂地欢迎着。而邵氏兄弟就在南洋各地，除开映自己公司的影片外，还收买各同业的影片。资本逐渐增进起来，便在各该地打天下，开起

专映国片的戏院来。在抗战时间,虽然也受到不少损失,可是现在他们三兄弟,协力同心之下,在南洋各地,已拥有大小戏院七十余家之多。

在香港未沦陷前上海天一先收了场,三兄弟在港地大展经纶,另树了"南洋公司"的名义,开拍中央所禁演的粤语影片。快到一个月可以出两部,本轻利重,真是天下营生第一。在春间《申报》上,刊载一则南洋通讯,对于邵氏的影院,似有极度责备的言语。但是写这篇记事文的先生,并不明了邵氏的渊源,说话也笼统得很。在下现在就约略补充如上,两相对照,事情就大白了。

天一影片公司总理兼导演邵醉翁

天一影片公司出版刊物天一特刊第1期《立地成佛》号(1925年)

明月清风

上

以《毛毛雨》《妹妹我爱你》《桃花红》《特别快车》等靡靡之音,而名闻全国的作曲人黎锦晖氏,原籍是湖南,国学却相当有根基。他对于儿童教育,也很努力从事,所以他除了几种绮丽纷华的歌曲外,也曾作过《麻雀与小孩》《浮云蔽月》等许多童话而含有爱群爱国意旨等曲调。当时小学方面,音乐教师很多采用他的歌词,作为蓝本的。一方面他的曲谱,都由大中华唱片公司灌了音,发行唱片,他一年的唱片版税收入,当时着实可观。且说:黎氏鉴于人家爱听他编的歌儿,便在爱多亚路某处,租了一所沿街的房屋,挂起了"明月歌舞社"的牌子,招收男女弟子。除了自己弟弟锦光,在音乐部分担任一切外,还有女儿明晖,掮着大旗帜儿。当时像王人美、黎莉莉、徐来、胡笳、英茵、严华、白虹、谭光友、江涛等等,都是他的得意门生。后来锦晖爱上了徐来,便实行同居,生了一个玉雪可爱的女儿,名唤小凤。按徐来宁波人,她是一家秤店里的女小开。有一个知好女伴张素贞,圆圆的脸,胖胖的身材,平日出入相偕,更烘托出徐氏的婀娜娉婷,花颜笑倩,使得这朵牡

黎锦晖与徐来

丹花儿，益发娇艳欲滴。而那位张女士文学却好，徐来一应文件，都由她代庖的，所以人人称她为标准秘书。在本文①曾经由王人美联带提到黎氏事件里，说过友联满想拍一部上海从未有过的片上发音的影片。找了美人强生试拍，第一片《情弹》，被日本人"一·二八"的炮火，弹了开去。第二次请黎氏合作，再接再厉，拍《燕子飞飞》，就由人美做主角，可是她虽然初次上镜头，而架子的老练，不输于目下影圈里人认为最难侍奉的所谓女明星。并且还有一个时报记者宗某，一天到晚盯住她，使她无心拍戏。我们忍不住向锦晖交涉，他也没有办法，便提议请夫人徐来出马，人确比人美美得多啦，可是她国语说不来，又是不成功。

下

后来我们的"声片梦"，终于因为上了洋人的当，而没有做成功！内中却值得一书的，便是十四年以前，明月社的几位演员，像胡笳曾经在大东公司，主演过《春风杨柳》以后，便隐居了；白虹那时，只有十三四岁，现在嫁给锦光，已经做了好几个孩子的母亲，上个月在美术茶会上，看她歌唱外国曲儿，白白胖胖的，还是和少女时代一样令人喜爱；英茵是为了平烈士被敌人惨杀，而在国际饭店跳楼自尽了。严华和周璇，做了一场夫妻梦②，听说他现在改行，在做生意，上年瞧见他，大大地发胖了。黎莉莉最近由美国回来，后果似乎最好。明晖在十年前，已经嫁给足球明将陆钟恩了，她也有一种不同流俗的坚强长处，便是始终不烫发，一直保持着《小厂主》时期小妹妹发型。做了少奶奶后，也曾拍过几部声片，像艺华的《新婚的前夜》，新华、国华的《——》《——》（片名已忘）等。她为人忠实而和蔼，听说她也做了几个孩子的母亲咧。在民国二十三四年间，由陈铿然介绍徐来进明星拍片，处女作是和高占非合演的《船家女》（默片），居然一举成名，从此青云直上，竟和胡蝶并驾齐驱，誉为标准美人。当时陈小蝶氏，在西湖畔建造"蝶来饭店"，便请她们俩去剪彩揭幕的。她成名之后，锦晖拍拍他的大肚子，常常在自叹着"驾驭不住了"！所以不上几年，终于脱辐了。十月一日《申报》上，那张群星送嫁的

① 《厌故喜新之类》之"二"。
② 见《厌故喜新之类》之"三"。

图照上,徐来却还是很漂亮,而标准秘书张素贞,依旧影形相随。可是想到那时的小凤小姐,现在也该是一位玉立亭亭的小姑娘咧。不知道跟着流浪的爸爸,在天南地北呢?还是依依在慈母一旁,过着富丽舒适的生活?却很有些儿惦记她的。

明月社时期的歌舞《桃李争春》,左起:胡笳、黎莉莉、王人美

范雪朋躬演《凤还巢》

上

民国十四年秋季的某一个晚上,我们友联同人,在横滨桥公司里聚餐,只要老板陈铿然和女主角徐琴芳驾到,就可以开始大嚼。但是等了好久,还是芳躅沉沉,大家都在饥肠辘辘,瞧着桌子上的冷盆,只有"空垂涎"的份儿,尤其是那个天吃星的朱少泉舐嘴咂舌地道:"捱饿比捱打还要难受!吾……"言犹未了,饭堂门开处,走进二女一男,男的当然是铿然了,二位女客除了琴芳以外,还有一位是谁呢?据琴芳介绍说,"是姚雄飞女士"。铿然并且声明迟到原因,就是去车站接了这位女客。

于是大家嚷了起来,由洪伟烈为首,提议"迟到罚酒,各饮三杯"。小管(管海峰儿子)原是好事之流,竭力附和。经过了几度折衡以后,才决定各罚一杯,共计三杯。由钱雪飙注了酒,拢成犄角之势,琴芳是豪爽的人,抢先取了一杯,入口而尽。铿然却扭捏作态,故意做作手震模样,把酒泼翻了许多,然后喝下。再后那位不速的女客,却涨红了脸,把酒杯端起,略一沾唇,便搁在桌上。那时一位做小生的文逸民,忽地走近前去操着纯粹国语道:"请姚女士赏脸,干了吧。"她没法只索再一沾唇,也用国语回道:"不敢当,谢你的盛意。"原来文逸民是旗籍,老家向住北平。姚女士曾总住过关外几年,所以他们俩国语,都有那么好。

他们罚酒喝完,大家不分男女席,随便坐下,就此狼吞虎咽。不一回儿,杯盘杂乱,十分之九,都是酩酊大醉。不过笔者是不喝酒的,却大有众醉独醒气概,就在灯下打量那位女客,觉得她白馥馥的椭圆脸庞儿,比较琴芳来得丰腴,穿上一件称体而裁的蓝色旗衫,刚健婀娜,兼而有之。便偷偷地问琴芳道:"这位是令亲吗?"她说:"是幼年的同学,宜兴人,从小就好像亲姊妹一般。"铿然插言道:"姚小姐,我们刚飞去了一只蝴蝶儿,感到人才缺乏,你可肯

友联时期的范雪朋

帮帮忙？"她似解非解地道："吾不懂你说话的意义？"琴芳代言道："他要请你拍戏。"姚女士道："这个，恐怕吾没有经验。"站在一旁的文逸民，快活得跳起来道："这怕什么，谁都从没有经验里过来的。"那时还有一位小生名郑逸生的，带了七八分醉意，歪歪斜斜地走到她面前，一鞠躬道："好小姐，你倘使肯演戏，成绩准不会错！"这一下，引得全屋子的人，都笑了起来，惟有文逸民，向他眨了一个醉眼。她这时虽然没有喝醉，而脸上却烘起了两朵红云，拉住琴芳的手，低着头，一同走了出去。

<center>中</center>

这个时候琴芳住在宝山路宝光里，雄飞也就下榻其家，同出同进，好似一对姊妹花。后来友联开拍《倡门之子》，雄飞就担任了剧中一个次要角色，表情扮相，上了镜头，的确很好。但是她不愿把真姓名显示出来，就改了"范雪朋"三字。原来内中有一段史实："范"是她一位异性知己的姓，又因为那位知己名字里，有个"松"字，所以她用松竹梅岁寒三友的事迹，含着冰雪因缘的意义，就引为相对的名称，叫作"雪朋"了。不久她就主演《荔镜传》，颇得公司当局的赞许。这时候武侠片，正在盛行，文逸民便编了一部《儿女英雄》，铿然就派他习练导演，而兼饰了安公子，由雪朋饰十三妹。从此他们俩在演戏和职务上的密切接触，竟假戏真做，实践了戏中的"弓砚姻缘"，就另外租屋同居起来。

民国十六年时候，雪朋在电影圈里，已经锻炼了三年，迥非吴下阿蒙了。那时友联出了一部影射长腿将军的影片《火烧九曲楼》，由文逸民的拜谱兄弟尚冠武扮演张宗昌，他个子又长又大，简直有些虎贲中郎之似。因为他是

天津人，又能哼京腔，所以这部影片完成后，由该片里四个男女主角，串演了一出连环戏，在中央戏院登台，居然博得沪上人士一致称扬。那四个主角，还有三个是徐琴芳、范雪朋和文逸民。不过在内幕却发生了一些小小纠纷，外人至今还不知道的，便是平剧名角儿，最要紧的是挂头牌，那个时候虽然《九曲楼》并不是正式平剧，可是也闹着排名问题。文逸民、范雪朋和尚冠武三个人，全有连带关系，并无争议。不过徐琴芳那时，虽然是女厂主身份，却成了孤立派！为了报纸上的广告排名问题，却范方提出女子阵线，须要范高于徐。但是琴芳在舞台剧里，也很吃重，并且有以前的渊源和老板的撑腰，哪里肯屈服。于是相持不决，几乎拆台！后来经过几度折衡，影片列名，琴芳领衔，平剧排名，雪朋居首，总算一天乌云，方告吹散。

但是从此以后，陈、徐和文、范已经有了裂痕，隔了一年多，文、范两人，联袂脱离了友联，进入复旦公司。按复旦公司主持人，是一个福建片商，名余伯严，现在已经故世好久，当时以居间商地位，赚进了不少钱钞，便也想拍戏，大展宏图。曾经拍了一部时装《红楼梦》，由陆剑芬、陆剑芳和周空空等任主演，任彭年导演；文、范二人进去，也扮了贾琏和尤二姐两个角色，这部影片成绩平平。后来由文、范相继编演了《粉妆楼》《红粉歼仇记》等片，或半途停拍，或成绩不甚高明，因为主持人根本外行，终于不能支持而闭歇。文、范在解散时，听说还被欠去了一个月的工资。

大约又过了一年多，顾无为办共舞台，唱改良文明戏，搜罗影圈中人登台，以资号召。文、范便加入了这个阵营，同时还有杨耐梅、朱飞、吴素馨一干人等，为了上演《不爱江山爱美人》，影射着胡蝶儿和小留侯一回事儿。所以后来陈秋风领导那原班人马，北上去演戏时候，去给小留侯一个报复的机会，斥为有伤

范雪朋主演的友联名片《儿女英雄》，1927年出品

风化，而将这一伙人，全部扣留。经过了关说和其他节目，原班人马总算放了回来。

下

雪朋和文氏，也就在这时脱离了顾无为，加入天一。因为公司方面，只派她充任母亲一类角色，很觉不得志。没有多少时候，她就应了绿宝剧场的聘去演高乘文明戏，相当与以敬礼。在这几年里，雪朋和陈徐的感情，已言归于好，并且在民国二十二三年，复回友联，主演了一部农村和都市对照剧《残梦》。二十五年文逸民加入了艺华，任导演后，雪朋也常在该公司以客串名义，扮演中年妇型的角色。后来因为时移势迁的关系，绿宝解约，艺华收歇，她方退闲家居起来。她是一个有经纬的人，当时虽然不再靠艺术赚钱，但是她历年很有储蓄，所以坐吃了几年，还是不愁经济拮据。

在"华影"时期，曾经见报纸广告，文逸民导演了一出《凤还巢》影片。不过这一个片名，恰和笔者曾与张石川氏在国华谈定的剧本相同。当时因为太平洋战事发动，日军侵入租界，把电影公司全霸占了去，所以笔者便封存了起来[1]。这本《凤还巢》，是谁编的？剧情怎样？那个时候，在下为了信守誓言，"不到天明，不看国片"。所以不很仔细了。反正绝不是吾这一本《凤还巢》。

胜利以后范、文的孽缘也满了，就无条件分居。雪朋已是四十开外的人，本来别无企图。忽地那位昔日知己，虽然子孙满堂，还是不忘旧情，听到了范、文脱辐的消息，赶忙前来百辆迎去。这样一来，她正式演了一出《凤还巢》的好戏，而她依旧恢复了姓姚。听说她自从还巢以后，生活万分舒适，而地位也提高了几级。因为有多方面的关系，恕吾不再哓哓。

她以前曾经一度拜吾做教师，学的是什么？说了可发一笑，原来是"珠算"。所以公司中，有一度取了她一个"算盘女士"的雅号。但是没有毕业，未免有半途而废之慨。

她很欢喜搓麻将，虽然手段并不高明，但能摸牌，竟一点也不错的。还有一种特别脾气，只准赢，不准输。输了哪怕是一个子儿，也要哭下沾襟。据

[1] 《附逆嫌疑》之"下"。

说：并不是惜钱，是自咎命运之不臧。诸君想，这脾气怪不怪？

至于文逸民和雪朋走散后，形只影单，十分难堪。最近传来消息，他在香港大中华任导演了。并且已在筹备拍亡友顾明道兄著作的《荒江女侠》，女主演是徐琴芳。十五年前在友联《荒江女侠》默片时期，她就是主角。如今驾轻就熟，定胜任愉快。可惜吾友明道兄，不能再见他笔下的"女侠"，在银幕上开口了。

可歌可泣的国产电影

上

在中华民国电影圈篱障外边，徘徊瞻望的人们，似乎都在羡慕里面是一片锦绣灿烂的园地，都想钻进这花团锦簇的重围里去观光一下。

其实内容是一向阴暗凄其，愁云惨雾，密密地笼罩着。干这项事业的人员，谁不在感到痛苦和艰难！

我国电影事业的苦难，比了任何事业为厉害。因为我国资本家的思想，是永恒地落伍而陈腐的，他们非但不肯认这事业是辅助教育的一环，并且还看作是一种聊以遣兴的消闲娱乐，就挡住了他们的荷包口，绝对不肯予以经济上的扶助，让它们自生自灭！于是干电影事业的主脑人员，天天在钱钞上打主意，东手得来，远不够西手支出的浩大。于是只有对于出品，偷工减料；对于工作人员，拖欠薪给。这样地在挣扎度日，要维持原来水准还不可能的状态下，试问怎会有什么新发明呢？

我国电影事业，一向留止在这经济磨难的范畴中。所以虽然有三十年的历史，不要说拍片的主体"胶片"，自己不会制造，就是一应机件，也全仗外洋运来；再缩小范围说，连洗片的药粉、药水，也一些儿自己没有出产。这样的所谓"国产影片"，未免大胆；反转来说，也可以痛哭的。故而有人早就在挖苦地说："这就等于大英牌香烟，在中国制造。"

日本电影事业的兴起，至少要落后我们八年到十年。可是他们成绩虽然欠佳，不过一应器材和胶片，在十年前，就都是自给自足的了。只要瞧从太平洋战事起后，美国航路断绝，而上海敌伪组织的"华影"制片厂，所用的正副胶片和声带片，以及洗片的原料，全是日本货，这就是明证了。

照理，胜利以后，情形应当比较从前良好。可是根据本报八月二十四日所载消息，谓："据悉，上海各制片公司所用胶片，因为海关禁止输入，所有存

片，行将用尽，惟一办法，只有向香港购买。可是美货柯达出品很少，因此只得退而求其次采用杜邦牌胶片；惟因此类胶片，质地欠佳，上映时银幕上模糊不清。因此影片公司，为此大感困难。"云云。查战前各公司所引为满意，适用的胶片，只有柯达（Kodak）和爱克发（Agfa）两家。柯达是美商，在上海设有分行，自行经理。所谓华人买办，前有张某，后有王某，他们都戴了复色眼镜，势力非常。听说，如今柯达的华经理，还是这个王某，料想在独家经营之下，奇货可居之态，当然要超前十倍了。矮克发是德国出品，现在他们国家四分五裂，惨得要命！即使有出品，没有签订和约，还是作敌人看待，所以胶片暂时不会来的。以前由一家恒记照相材料行，独家经理，主人翁便是现在文华公司的老板吴性栽氏。这恒记行，却面貌比较和善得多，对待影片公司，还有一些礼貌。至于研求两种牌子胶片的性能，却各有长处：柯达的底片，感光快而清澈；矮克发的面片，韧性特强，比柯达面片每套可以多映三五家戏院。所以电影公司，大多底片用柯达，而面片用矮克发的。

中

其他杂牌胶片，如迪邦、娇姿和比利时出品的三角牌，都觉感光力薄弱，和片质的不纯粹，所以除几家贪便宜的小型公司采用外，大公司是不与交易的。

在抗战初期，"伪华影"没有成立时候，有一二家不肖公司，已经采用日本来的"富士"胶片了。可是成绩还不及迪邦（英货）、娇姿（意货）和比货的三角牌，不过价值却大大便宜咧。

又据十月十三日本刊载："数月来电影器材进口，虽已局部解禁，然问题之严重，日甚一日。目前国产影片公司，最感困难者，为无法获取外汇，向国外购买胶片，及摄影灯泡，业已定购者，亦难如期进口；而比两项主要物品，如不能经常补充，则制造工作，即无法进行，上海各制片厂，且有于数月内，被迫停工之可能。现民营电影公司，正联合集议，准备向政府请愿；政府所属之中国制片厂，亦已呈请国防部，转请行政院，请求施行补救办法。"云云。

再据十二月七日，《中央日报》载："胶片输入，虽经当局正式批准，然第一批来货，尚未到达。若干制片厂，青黄不接，片荒问题，仍未完全解决。制片业联谊会，前曾通过集中分配现有存片之提案。调来经各公司分别登记申

请,并经该会审查完毕,于日前另行召集会议,通过分配数额,及授受手续,开始实行分配。其第一批准许输入之胶片分配办法,亦经该会讨论通过。将于日内先行开始决定各公司应摊额,交缴款项,一俟来货到达,即行按量分配。"云云。

依照上列两则消息,虽然觉得胶片荒问题,渐有松弛之象,但是依据上海各公司之消耗量,终嫌不足。而自己却没有制造胶片能力,全靠舶来品供给,终有一天要感到束手无策的!试看那个金元国,已经由三原色摄影,而发明了四原色摄影法了。而我们中华民国有了三十年的电影历史,竟连电影的生命线——胶片——自己也制造不来,真是惭愧呀!惭愧。

下

按过去好莱坞摄影场,所用以拍五彩片的,大半是赫勃柯美斯所发明的三原色摄影机。这种摄影机,全世界共有三十架,英国占有四架,好莱坞占有二十六架。到一九四七年六月止,共制过二十八部五彩长片,五十六部五彩短片。各公司所付给柯美斯的代价,一年内就达九百多万美元。

可是最近有一位光学工程师,李却汤美司,发明了四原色摄影法,取名"汤美色"。这个方法产生后,过去种种彩色摄影法,都将大受影响。这种四原色的"汤美色",有六种优点:① 可用任何普通全色的黑白片。过去几乎所有彩色片,是特制的。② 不需要染彩色,在洗印时减少无限麻烦。声带片在摄制及洗印时,与黑白片同样简单。③ 因有四个原色,较旧有之三原色,更见精细,并可比原来的美妙彩色更富丽。④ 大小影片都适用,缩放亦听便。⑤ 任何摄影机均可用。仅可以取卡原有镜头,换上"汤美色"镜头。放映时,亦仅须换上"汤美色"镜头便成。⑥ 感光速度,较任何影片高,故在弱光下,也能摄成彩色片。

照此看来,他们日进千里,也许不久就有什么立体电影,有味电影,都会源源实现了。而我们永远停在仰人鼻气的氛围里,难堪不难堪呢!

制成胶片的程序

上

胶片的制造,手续繁多,非有巨大的资力和工厂,以及完备的机械,是没有办法成功的。所以我国至今只有仰给舶来品,自己能够设厂制造,不知在民国哪一天?也许我辈五十岁左右的人,是瞧不见的了!

按胶片的主要原料是棉花,试简单地把制造的程序,记录此下。

(1)棉花浸入苛性钾溶液,除去胶汁后(即脱脂)取出,除去水分。

(2)再浸入硝酸硫酸内,变成湿的火药棉花(便是硝化棉,易于燃烧。最近用乙酸棉替代,即醋酸棉,便不易燃烧)。

(3)湿的火药棉花,又浇以酒精,再加水力压榨。

(4)再加樟脑。

(5)火药棉花加了樟脑,变成赛璐珞汁,经过制片机,于是变作长条薄片。

(6)薄片又施以一种药料,使照像的乳状剂,易于粘着。

(7)温的胶汁溶液,加碘化钾、溴化钾和硝酸银,制成感光的乳状剂。

(8)将乳状剂切成小方块,溶入水中。

(9)通入阿摩尼亚气,加热,可使感光力增强。

(10)置入特制之盐水冷却器内,使其温度实在降低,凝结成块。

(11)再切成小块,洗净使干,又以文火溶解之;最后加入一种颜色,使其对彩色有感光之力。

(12)以制成之胶片,又经过着药机。乳状剂至是平铺在胶片上了。

(13)胶片全部制好,切成一寸阔之窄条,边缘刺成多数小方孔(有一定数目),以便摄影机放映机牙齿滚过。又经过种种试验,才装入不漏气的铁匣内,封固,然后出厂运销。

在出厂运销之前,匣面上详载出品年日,并注明至某年某月日过期。

就是走性而不能用了。

按胶片制成后的药面，便是碘化银，假如一走了光，立即变成黄色，就全部失去感光的性能。

<center>下</center>

再说已成之胶片，可以显分为三层。中间最厚一层，为硝化棉质的片底（Film Base），上面涂有铅粉层，已显影者，用显微镜可以窥见其中已感光之银粉颗粒感光。深处，银粉颗粒聚集甚多，感光少处，颗粒亦少。盖银粉胶质层，感光之后，既受光的变化，经过显影手续，已感光的变为黑色微小的银粉颗粒，而固定集处在胶质里面。因为银粉系和入胶质，化为乳剂而涂于片底上的。光强那银粉感光也多，光弱则反是，没有光就不生变化。等到经过定影药水，那没有受光变化的银粉，全部给药水消去。而光强处色黑，光弱处色淡。没有感光的地方，是透明的。深浅阴阳，黑白成影，就是这个缘故。但是片底质软，假如只有一面涂上胶质乳剂，就要有倾向一面弯曲的弊病，而胶片不能平正了。所以在片底的背面，也涂上了胶质（系一种纯物胶质，即以之制银粉乳剂的），使两面拉力平匀，就可以使摄制和放映，都感到便利了。

记安全胶片

上

胶片的原料是棉花,再加上酒精、樟脑、硝酸易燃物体,一着了火,爆裂性很大,足以伤人毁屋。不必在报纸上寻求影片公司肇祸的记载,便是我们友联公司横滨桥的故址,也是在民国十七年,因一个接片人员吸卷烟而着火,把整个公司毁掉了。笔者的新旧书籍,也被烧去不少!又在二十五年,八仙桥附近的快活林公司,也因为接片人员烤火而惹了祸殃!该公司是家庭一并住在里面的,除全屋尽付焚如外,还烧死了三个人。这一种惨祸,岂不是为了影片的不安全而造成的吗?

所以保险公司,对于影片公司的保险,认为是最危险品,而比普通价目,要增加几倍。

下

可是安全影片的发明,已有二十年(一九二八年)的历史。有一个英国人叫马拉白的H.J.mallahar,他足足研究了十二年的长时间,和这错综繁复的问题奋斗竞争,为了千万次的试练和长时间的实验,化学用品的消耗,价值很足惊人,还是毫无把握。幸而遇到了一位同志,苏格兰人杜更史旦华忒大佐,他也有同样的幻想志愿,便协力地埋头苦干,终于成功了。

从这种新发明的安全电影胶片问世后,当时曾经有人用着它摄过一本电影,名《世界的大镪》,便将这本影片,放入机器中尽转,转了四百次之后,拿出来仔细考查,还显得胶片丝毫没有损坏。这种安全胶片,因此证明,不但不会燃烧,并且比普通胶片,坚韧十倍。

这种新发明的安全电影胶片,是以何物制造的呢?像普通各种胶片一

样,基础原料也是棉花,溶解于一种挥发性的液体拟间质,醋酸基(Acetone)里面,使成醋酸木材质(Cellulose Acetate),系不会燃烧,不溶于水,以冰形醋酸、无水醋酸及浓硫酸与木材质,化合而得,不用硝酸浸渍胶片。最后化合组织物,代以一种"X"酸,和别的成分。这一点秘密,经了十二年的苦工,好容易研究发现出来的,所以极端保守着专利权。

上文所说"现在制造胶片,不浸于硝酸硫酸,而用醋酸为代,即系乙酸棉,便不易燃烧",大概就是根据那位英国发明人,马拉白费了十二年心力而成功的秘方了。但是这个"X"酸和别的成分,这种秘密,不知哪一个时候出卖给美国人的。那倒要请教熟于西洋电影掌故的先生们了。

雪花飘蝶儿舞

一

　　这个标题，未免有些不合逻辑。在雪花飘飘的时候，蝴蝶儿早已蛰伏，怎么还会翩跹地飞舞呢？原来"雪"和"蝶"是人名，不是物名。"雪"便是林雪怀，"蝶"却是现在还拥着影后空衔的胡蝶女士了。

　　关于胡蝶女士，笔者在本文开宗明义首篇里，就很详细地记叙过她的。现在因为提到林雪怀的旧事，所以再把她提及一下。照理女子以色艺炫世的，过了风信年华，已有投老秋娘之慨！这个例子，不但是我国，便是外国，二十年前的曼丽璧克馥啊，十多年前的珍妮麦唐纳啊、珍妮盖诺啊，几个名震世界、色艺双绝的电影明星，至今都息影家居，不再重现色相。一方面也因为巨浪相催的缘故，让后一辈的蓓蒂维丝啊、宋雅海妮啊、爱芙琳凯丝啊，那些年轻姑娘上场了。真的"老"字是不论古今中外，逃不掉这个悲哀的！

　　然而我们的胡蝶姑娘，今年年纪已经四十有零了，倘使再要在银幕上臃肿与否，和这个时代人士相见，那么这顶已往的月桂冠，或许也要保不住了。并且她嫁得金龟婿，尽够席丰履厚，做一辈子的享福太太，又何必再搽着油彩铅粉，在那强烈的电光下，捱受苦难，并且吃力不讨好呢？还是把有余不尽的印象，给影迷们脑海里，留一个良好纪念吧。这不是吾的恶意哓哓，假如胡女士引为不满的话，算吾信口雌黄。那么笔者在这厢赔一个失言的礼了。

　　按胡蝶和林雪怀，自从在友联拍成了《秋扇怨》以后，便联袂脱离。而胡蝶便在宝山路宝光里租房居住下来；雪怀对她侍奉维谨，无微不至，因此渐渐种下了情芽。隔不了一年了，雪蝶便在虹口北四川路的月宫舞场楼上，举行订婚礼。那时来宾很多，笔者也承被邀观礼，瞧见春风满面的林雪怀，挽了圆姿替月、酒窝微晕的她，从甬道里冉冉走来，真像月宫仙子下凡尘。这一个印象，虽然距今二十多年，还是没有磨灭掉。可是当时大家脑筋里，有个

1927年热恋期的胡蝶和林雪怀

小小的缺憾,就是雪怀貌虽不恶,身材却不昂藏,侏儒蹒跚的形态,似乎有些不大调和,而引为美中不足。

　　林胡订婚以后,胡改进天一公司;林便在她父亲主办的蝴蝶百货公司里任事(该公司旧址在四川路北京路口)。不知怎的,不多久就出来了,另在四川路仁记路一条通江西路的弄堂里,开了一家专做写字间生意的吃食店,店名"晨餐大王",因为业务清淡,又就收歇了。那时胡蝶已进明星公司(时为民国十七年),由饰《白云塔》的秋凤子(按凤子蝶也巧合巧合)和《红莲寺》的红姑,而渐渐红了起来。

二

　　雪怀虽然前两年,曾在明星的《最后的良心》影片里,当过主演。可是在这时候,公司当局并不要他复员,使他们夫妇俩合作;而雪怀独个儿,便吊儿郎当无所进展,她也就渐渐觉得他可厌起来。内中最大原因,这几年里,被他搅去不少金钱。一想到男子不能挣钱,已经可耻,反将自己辛辛苦苦得来的,给他轻易花掉,怎不痛心!倘使将来结了婚,岂不要受累无穷吗?遂毅然决然和他解约,并且还控追他的历来欠款。

　　这一场官司,上海人当时很是轰动的。那时的舆论,却对于胡蝶,觉得手段太辣。有几张小型报,因为批评得太起劲,而编辑者也连带被告在里面,拘留罚款,吃了些冤枉苦头。真是俗语说的"看杀人带去耳朵",实在是无妄之灾啊。

　　林雪怀故世有十来年了,因为他已盖棺论定,一切可以全盘托出,不致拖泥带水,还有下文。所以吾的标题上面,写着"雪花飘"呢。

在民国十二三年的时候,上海国产电影,正像雨后春笋般怒茁起来。而那时也有许多投机的电影学校产生,林雪怀便是所谓光华电影学校的学员。肄业不到一学期,便投身百合公司,任《采茶女》的男主角(便是陆剑芬饰采茶女,由树上跌折了手的那部《采茶女》)。不多时再去明星,拍《最后的良心》,第三部便是友联的《秋扇怨》了。他的面目,虽不可憎,而他为人言语乏味,并且夸张犹移,支离怪诞,倘使有人仔细地称测他半天,就可以明了他是一个空虚而不务实际,浮泛得像一个俗谚所谓"十三点"一流人物。不知胡蝶对他是何因缘?一直到数年以后,才觉察着他不是自己的永远配偶,才和他解约,未免太迟了。

他自从和胡蝶解约之后,一时林雪怀的名儿,反嚣然于上海人之口。他就是趁这机会,开了一家照相馆,牌号就叫"雪怀",地址便在现在新光戏院对面的弄内,起初生意不错。铿然又在他身上动脑筋,由程小青兄编了一部侦探影片《舞女血》,由他任男主角,琴芳任女主角。这个时期里,笔者却时常和他见面,但是并没有什么往来。

林雪怀、胡蝶、徐琴芳主演的《秋扇怨》剧照,友联影片公司1925年出品

三

隔了一二年，雪怀照相馆又因支持不下去，而推盘给人家，自身却到外埠去找出路；在苏州恰巧碰到汪仲贤氏，正在观前某剧场演戏，他又不知怎样天花乱坠地竟把老于世故的汪氏说动了心，答应他合股在苏开"雪怀分馆"，并且代他在宫巷口租得店屋，先行垫款数百元。后来他们一同回到上海，汪氏经过实地探查之下，才觉察他并不是一个老实人，就把股款捏住。

雪怀便又使着手段，趁吾在电话铃声丁丁然、来宾盈座的写字间里，袖出一张借据，说："这是一件现成的事儿，数目虽然是一千元，但已拿过半数。汪君因为素来相信你，所以指定要你做个中人，以完成一张借据的格式。"他说到这里，满堆着笑脸，在稠人广座中，指着中人"项下"，要吾签下名来。吾假使在清闲时，当然要考虑到他的为人，和这事的轻重，不耐刚刚忙得不亦乐乎，也有些怕他再在旁边麻烦，便提起笔来，签了一个名字。他把字据拿在手里对着这三个钢笔字，在呵气，原来要他快干的意思。一回儿他自行动手，易然在印泥盒里，把吾的印章一取，盖在签名之下，便且走且谢地一溜烟去了。

1927年3月22日订婚日时的胡蝶和林雪怀

隔不多时，客已散尽。吾才想到这件事情，终有些蹊跷，便打了一个电话给宗兄卓呆，托他代问汪君，究竟是怎么一回事。因为汪君那时府上没有电话，住所在马浪路，和呆兄办事处所在华格臬路，相差不多远，而徐汪二君，又是出科小兄弟，由他转问，是最好没有的。可是呆兄走不出，却写了一张纸条儿，叫茶房送去；而那个茶房到时，林氏却已和汪君相对而坐，唯见呆兄字条，便是问起借款事情，反认为特地去证实这回事的，把方才疑讶他来去何其神速的心理，全部打消，便毫不

犹豫地将余款找给他了。当晚吾等不到呆兄的回音,心中很不自然,便亦这事,写了一封信去详问汪君,到底是怎样一回事。哪知明天汪君复信说:"你非但是中人,并且还是保人咧。"

四

那时吾不禁愤恨起来,林氏给吾签的明明是中人,怎么又是保人了?便约会了汪君,索看这张笔据。原来林氏有意在先,将中人二字,故意中间空了一些地位,等到吾签好了,他背地里添进了一个"保"字。这人却如此偷天换日,实在可叹可恨!但是吾当时因事已如此,不得不对汪君负责。别过了他去找林氏,却已往苏。吾便回乡,在吴苑茶室里找到他,交涉的结果,他竟然把店中生财,抵押与汪君,仍由笔者作证人,然后向汪君将那张中保的借据转来。这是民国二十年冬季的事,那时的一千元,依照现在米价计算,怕不要超过一亿元大关吗?而林氏竟能于谈笑从容之中,将一个什么世面见过的老江湖,和一个平常并不含糊的笔者,玩于股掌之上,他又何尝是十三点呢!毋怪那女流之辈的胡蝶儿,要上他当了。

林氏在苏的雪怀的分馆,不久又失败了。汪君便在吴县地方法院,控追他清偿债务。他那时颈项间患着疽疾,不能出庭。汪君原告没有到场。惟吾这证人,接了法院传票,却独自一个儿准时上堂。经法官略予盘诘之外,也一时不能审结,终于变成悬案。

不过事有更出奇的!曾经由逸梅兄对吾说:"吾和汪优游君,在新华影片公司共事时,汪君听得茶役传言进来,林氏求见,他却特地躲藏起来,避不见面。"这却不知是何道理。因为终他们两人的一生,这笔债是没有还清的。汪君既要赔讼费

林雪怀

向他讨债，为什么自己走上门来，反而不去理他呢？难道怕他前债未清，又开尊口吗？现在他俩都已魂归地府，这几年里，不知也在大告阴状吗？假如还在纠缠不清的话，证人吾可受不了，还是另请高明。以在下借箸代他们筹划起来，郑正秋氏最为适宜。因为他和汪君，都是戏剧协社的老同志，又是林氏所演《最后的良心》影片的导演。而且他老人家生前是以好好先生著名的，如今双方有事委托他了，一定点头微笑，打着潮州官话，回"准这们办"的。哈哈！

陆洁是个独身主义者

联华四巨头,是指的陆洁、吴邦藩、陶伯逊、朱石麟。陆吴两氏,乃大中华百合系下的元老派;陶朱两氏,是罗明佑的左辅右弼。自从罗氏组织了联华公司,那四位出将入相的精明干练人物,在他幕下运筹决策,非但要和明星公司分庭抗礼,简直想独霸银坛。说老实话,明星方面的干部人材,是抵御不住他们的。所以联华出了一部连映八十三天的《渔光曲》以后,明星巨头们,也都啧啧惊叹的。

这四位巨头,各有专长,而个性又全不相同。陆洁是一位有条不紊,极端严肃守法的坐镇名将;吴邦藩却是性情随和,逢人便笑的好好先生,可是足智多谋,随缘中言词不落边际,又是一位准外交家;陶伯逊词锋犀利,处事有果断的精神;朱石麟虽然是个瘫子,而灵心四映,办事绝不马虎。照理联华有了这四位大将,为什么终于颠倒过来,变了华联,再变华安,那个主持人罗明佑,又为了债权丛集,只得溜之大吉呢?这个原因就吾在上文早说过的,开影片公司没有金融界作后盾,任你本领通天,也要左支右绌的。联华范围越是扩大,消耗越多,在一再消耗之后,入不敷出的自然形态之下,又怎么能够逃出我国电影界的通例呢?所以这四位大将,在涸辙里,也翻不过身来,只有听天任命的份儿了。

联华解体以后,更名华联不再出片,在冬眠状态下挣扎。徐家汇的摄影场,依旧由陆洁主持,分头租给活页公司作游击性的摄片。当时的《文素臣》《黄天霸》《孔夫子》《香妃》等影片,都是在该摄影场摄制的。陆氏对于各活页公司的摄片,虽然不加顾问,但是他以厂长地位,无间风雨,每天必定依照办公时间到厂离厂。凡是在他手下直接工作的人员,没一个敢偷懒半分;而写字间布置得简单整齐净无纤尘,一应单据,保存得折痕全无,所以要问他查考证据,他不难在一分点里全部检点出来。真是一位科学化的人材!

他是嘉定人,今年也有五十左右年纪了。可是至今还抱着独身主义。有

人问他原因,他总是微笑不答,人家终究也猜想不出所以然来。谜,真是一个谜。

他起初在大中华,是任导演的。民国十四年导演黎明晖主演的《小厂主》,十七年再导演陈小蝶氏译本《柳暗花明》(系民十以前逐日刊登《申报·自由谈》者),仍由黎明晖主演,周文珠、杨静我、高倩苹任副角,男主角系孙敏。因片长分上下两集。该书情节离奇,而由陆氏细致的手法下导演出来,当然更觉活灵活现,所以这部片,吾也看了三次之多。

他的签名,往往把尊姓"陆"字,省笔写成"六"字。为人虽然严肃,并不冷酷,对待朋友,也很具热忱。就是在向他借摄影棚,签了草约,终于因为南洋客人放生而告吹,也承他原谅,不加责备,至今引为感篆的[①]。

办公室里的陆洁

[①] 事见《从一门三杰说起》之"八"。

漫谈上海的话剧

这一两年来，话剧的趋势，竟有一蹶不振之象！只要看所有几个剧团，星散的星散，改行的改行，虽然还有些为着艺术而挣扎的团员们，在打着游击，想恢复他们固有的光荣。可是连大本营，也完全被一般地方剧占据了去，哪还有什么办法呢？照着在这们暴利者飞跃腾踔时代，观众水准自然低落的现状下，我们这辈艺术同志，还得捱苦一阵咧！

在民初时期，有个"春柳剧社"，专演时装新剧，几个中间分子，都是日本留学生。那时上演地点，在外滩附近谋得利琴行楼上，场地不很宽展，售座也不兴盛，不够的经费，却由现在的国府要人张静江氏所津贴的，当时以《社会钟》《不平鸣》几出戏，来号召观众；演员著名的，有王钟声、任天知、陆镜若一辈人，很努力地干这工作。所以称"新剧"的原旨，却要和皮黄戏的旧剧，成一个对垒名词。后来王钟声，因为醉心功名，转到政治革命的途径上去，有一天戎装到了天津，去会汪笑侬。他毫不顾忌地向汪氏说："吾这次来是革老袁的命的。"不料那时袁二公子，恰巧躺在笑侬烟榻上，听了这消息，报告父亲。可怜这王钟声，第二天就送了命！春柳社也跟着寿终正寝。

隔不了两年，郑正秋、张石川二氏，将新剧略略变通一下，便是剧旨的取材，已废弃攻击政治，而专从爱情、社会、滑稽、侦探几类里去找出路。于是变成男角操中州话，女角讲苏州白的"文明戏"。将民间故事，如《双珠凤》《刁刘氏》《孟姜女》《白蛇传》等搬上舞台以外，还赶排时事好戏，如《阎瑞生》《蒋老五》《李莲英》之类上演。因为十分通俗，果然轰动一时，尤其是不识字的太太奶奶们简直视为惟一消遣娱乐。那时还有南市新舞台的夏氏兄弟，上演了许多西洋译本连台侦探长剧，如《就是我》《血手印》等，也各擅其长，演员如汪优游、徐半梅、凌怜影、钱化佛诸氏，现在还有多半人存在世间。在租界上的，除正秋、石川、醉翁合办的笑舞台以外（地址在广西路），还有三洋泾桥的民兴社以及民鸣社，和附在游戏场内的某社某社。天天看客拥挤，生意

兴隆。不过后来人家觉得胡闹的成分太多，就慢慢地生了厌心，正式剧场便不能立足，渐渐归于淘汰！但是这种"新剧"和"文明戏"，亦不是"话剧"的正统始祖，只是在"话剧"兴起以前的游击酋长罢了。

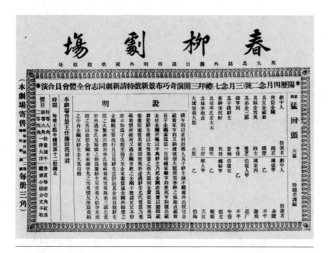

民国初年，春柳剧场在上海外滩谋得利琴行演出新剧《猛回头》戏单